D0369154

Kempkes Comics

Wolfgang Kempkes

Bibliographie der internationalen Literatur über Comics

International Bibliography of Comics Literature

2., verbesserte Auflage

2nd, revised Edition

R. R. Bowker Company, New York & London
Verlag Dokumentation, Pullach/München 1974

Einbandillustration / Cover design:
Thomas Maria Bunk, Hamburg

© 1973 by Verlag Dokumentation Saur KG, Pullach/München
Printed and bound by BELTZ Offsetdruck, Hemsbach/Bergstr., West Germany
ISBN 3-7940-3251-9
Distributed in USA and Canada by R. R. Bowker Company, New York

Inhalt

Contents

Verzeichnis der Abbildungen List of Illustrations

Abbildungen mit freundlicher Genehmigung der nachfolgenden Verlage:

EHAPA Verlag GmbH, Stetten
Walt Disney Mickey Mouse GmbH, Frankfurt/M.
Williams Verlag, Hamburg
King Features Syndicate, Inc., United Feature Syndicate
Publishers-Hall Syndicate / Europa Press

Einführung

Mit der vorliegenden Bibliographie soll der Versuch unternommen werden, die in- und ausländische Literatur über die Comics und ihre soziologischen, psychologischen, pädagogischen und strukturellen Aspekte in einem umfassenden Überblick aufzuzeigen. Diese Literatur über die Comics besteht zum großen Teil aus Zeitschriften- und Zeitungsartikeln; Monographien zu diesem Thema sind im Gesamtangebot nur geringfügig vertreten.

Bei der Zusammenstellung der Titel wurde einerseits Wert darauf gelegt, möglichst alle im deutschsprachigen Raum erschienenen Publikationen zu erfassen, andererseits möglichst viele Titel aus dem Ursprungsland der Comics — den USA – zusammenzustellen. Aber auch Publikationen anderer europäischer und außereuropäischer Länder wurden so umfassend wie möglich berücksichtigt.

Seit fast achtzig Jahren sind die gezeichneten Bildgeschichten oder "Comics" in der in- und ausländischen Presse zu finden. "Comics" sind schwarz-weiße oder farbige Bildersequenzen mit zwei oder mehreren Bildern, die mit filmischen Darstellungstechniken eine handlungsreiche Geschichte in Bildern erzählen. Sie können in einer Bildfolge abgeschlossen oder Teil einer breit angelegten Erzählung lustigen oder abenteuerlichen Inhalts sein. Es ist ihr Grundprinzip, den Ablauf des Geschehens durch eine Reihe von Bildern darzustellen.

Neben den Bildern werden die Geschichten durch Kommentare und Sprechtexte der Handlungspersonen verdeutlicht. Diese Texte werden im allgemeinen in sogenannte "Sprechblasen" eingeschlossen, die sich innerhalb der Bilder befinden. Die Bilder der Comics dominieren jedoch über diesen Text. Weitere charakteristische Elemente der Comics sind die feststehenden und immer wiederkehrenden Hauptfiguren sowie die periodische Erscheinungsweise der Serien.

In der geschichtlichen Entwicklung der Comics sind fünf Stadien zu unterscheiden:

1. Die Zeitspanne zwischen 1896—1910: Schon vor dieser Zeit sind in Europa und Amerika Vorformen der Comics zu finden; sie stellen jedoch eher Illustrationen und politische Karikaturenblätter dar. Comics im Sinn der obigen Definition und in der heutigen Darstellungsform treten seit 1896 in den USA auf und werden in dem damaligen Zeitungskrieg zwischen Hearst und Pulitzer als auflagensteigerndes Moment erkannt und eingesetzt. Sie waren und sind primär ein Verkaufsfaktor für die Zeitungen und sind bis zur heutigen Zeit mehr vom Konsum als von der Kunst bestimmt.

Einer der ersten Comic-Strips ist 'Yellow Kid' von Richard F. Outcault. Er erschien zum ersten Male am 16. 2. 1896 in New York und stellt den Beginn eines Unterhaltungsmediums dar, das sich bis zur heutigen Zeit einen festen Platz in der Presse erobert hat und eine Leserschaft von mehreren Hundert Millionen auf der ganzen Erde zählt.

Nach 'Yellow Kid' folgt eine Reihe weiterer berühmter Comic-Strips wie 'Katzenjammer Kids', 'Happy Hooligan', 'Little Nemo' und 'Mutt and Jeff'. Sie wirken stilbildend für alle Comics dieser Zeitspanne. Diese Comics sind durchweg lustig mit einem ausgeprägten Sinn für Situationskomik und Slap-Stick-Humor.

2. Die Zeitspanne zwischen 1910—1929: Die "Gag-Strips" der Anfangszeit werden in der zweiten Entwicklungsphase durch Tier- und Familiengeschichten ergänzt. Der klamauk-

artige Humor der ersten Comic-Serien wird verfeinert und intellektualisiert. Als neuer Topos der Handlung tritt der Familienalltag mit seinen Freuden und Problemen auf.

Die wichtigsten Comic-Serien dieser Zeitspanne sind: 'Krazy Kat', 'Bringing Up Father', 'Felix the Cat', 'The Captain and the Kids', 'Gasoline Alley', 'Little Orphan Annie' und 'Blondie'.

3.　　Die Zeitspanne zwischen 1929—1941: Mit dem erstmaligen Auftreten des berühmten 'Tarzan' tritt eine neue Comic-Art in den Vordergrund, die in den folgenden Jahrzehnten stil- und wertbestimmend für die Comics sein wird. Mit 'Tarzan' verlassen die Comics ihre vorwiegend humoristischen Inhalte und wenden sich abenteuerlichen Geschichten zu. Es entstehen in rascher Folge Abenteuer-Comics, Spionage-Comics, Dschungel-Comics und Science-Fiction-Comics; die "Supermänner" werden geboren. Diese dramatischen Comics erlangen einen großen Marktanteil, können die lustigen Comics jedoch nicht aus ihrer beherrschenden Position vertreiben.

Die wichtigsten Serien sind: 'Tarzan', 'Buck Rogers', 'Flash Gordon', 'Dick Tracy', 'Phantom', 'Li'l Abner', 'Mickey Mouse', 'Mandrake', 'The Superman' und 'Captain America'.

4.　　Die Zeitspanne zwischen 1941—1946: Zur Zeit des Zweiten Weltkriegs entstehen neue Comic-Arten. Es treten die Kriegs-Comics auf, deren Helden mit patriotischem Eifer auf allen Kriegsschauplätzen kämpfen. Die Comic-Geschichten werden in ihrem Ausdruck brutaler und geben Perversionen Raum. Daneben treten zum ersten Male Comics auf, die zu propagandistischen und erzieherischen Zwecken geschaffen werden.

Bemerkenswerte Vertreter dieser Zeit sind: 'Terry and the Pirates', 'Henry', 'Alley Oop', 'Male Call', 'Buz Sawyer' und 'Johnny Hazard'.

5.　　Die Zeitspanne zwischen 1945—1970: Die Nachkriegszeit erlebt eine Renaissance der "alten" Helden und eine Verstärkung der Horror-Geschichten. Die "Supermänner" werden zu Monstrositäten gesteigert, zu Begriffsstereotypen reduziert und mit Symbolcharakter beladen. Die komischen Comic-Strips werden immer beliebter. Es bilden sich die neuen Arten des "black humor" und "sophisticated humor" heraus; letzterer führt in feiner, subtiler Weise zur Witzpointe, während der schwarze Humor mit dem Abscheu und Entsetzen Spaß treibt. Neben karikaturistischen Comic-Serien, deren Aufgabe die Persiflierung menschlicher und gesellschaftlicher Merkmale ist, entstehen sozialkritische und rassenintegrative Serien.

Einige wichtige Serien sind: 'Steve Canyon', 'Rip Kirby', Lucky Luke', 'Pogo', 'The Fantastic Four', 'The Hawkman', 'Peanuts', 'Beetle Bailey', 'Asterix' und Underground Comics.

Die Comics sind zu einem Unterhaltungsmedium geworden, das in Heftform und in Form von Zeitungs-Bildstreifen aus der heutigen Presse-Landschaft nicht mehr wegzudenken ist. Ihre Bedeutung liegt zum einen in der auflagensteigernden Wirkung für die Zeitungen, zum anderen aber darin, daß sie als Vermittler von Wertvorstellungen und sozialen Normen auf den Leser einwirken. Sie sind eine bevorzugte Lektüre für Kinder und Jugendliche.

Um dem interessierten Leser einen schnellen Überblick über die vielfältigen Aspekte der Comics zu geben, sind alle Titel der Bibliographie in acht Kapitel geordnet. Innerhalb dieser Gruppen erfolgt eine Aufteilung nach den Ländern, in denen die Artikel publiziert wurden. Die interne Aufteilung in diesen Abteilungen ist alphabetisch vorgenommen.

Die acht Kapitel sind:

1. Vorläufer und Entwicklungsgeschichte der Comic-Serien: Unter diesen Titel werden alle diejenigen Artikel gestellt, die sich mit den Vorläufern der heutigen Comics, der Entwicklungsgeschichte der Comics, einzelnen alten und neuen Serien sowie mit einer Veränderung dieser Serien (z.B. Einführung einer neuen Hauptfigur) beschäftigen.

2. Die Struktur der Comics: Unter diesen Gesichtspunkt fallen alle diejenigen Artikel, die über den Aufbau der Comics Aufschluß geben. Insbesondere die Aspekte der Bild- und Sprachgestaltung (z.B. Onomatopöien wie Quietsch, Krach, Bumm), der Persönlichkeitsformung der Akteure und der inhaltlichen und dramaturgischen Gestaltung werden berücksichtigt.

3. Kommerzielle Aspekte der Comics: Unter diesem Gesichtspunkt werden diejenigen Aspekte verstanden, die sich mit Produktion, Auflage, Vertrieb und Verkauf der Comics beschäftigen.

Der Einfluß der Comics läßt sich außerdem an den zahlreichen Veranstaltungen und Kongressen über Comic-Strips, sowie den bereits bestehenden Vereinigungen und Comic-Syndikaten, als auch den veröffentlichten Aufsätzen über Comic-Illustratoren ablesen.

4. Die Leserschaft der Comics und ihre Meinung über die Comics: Diese Gruppe faßt zum einen alle diejenigen Artikel zusammen, die sich mit der soziologischen Schichtung der Comic-Leser beschäftigen und über Bevorzugung und Ablehnung von Comic-Serien Aufschluß geben. Zum anderen sind hier die Artikel eingeordnet, in denen die Vorstellungen und Meinungen der Comic-Leser und Kritiker über diese Literaturart zum Ausdruck kommen.

5. Die Wirkungen der Comics: Dieses Kapitel enthält Artikel, die sich mit den beabsichtigten und erzielten Wirkungen der Comics auf ihr Leserpublikum auseinandersetzen. (z.B. kulturverändernde Bedeutung, kriminogene Wirkungen bei Jugendlichen, Sprach- und Attitüdenveränderung).

6. Die Verwendung der Comics zu erzieherischen Zwecken: "Erziehung" soll hierbei im weitesten Sinne verstanden werden. Unter diesen Begriff fallen somit alle Versuche, Menschen zu beeinflussen, sie in gezielter Weise über etwas zu informieren, und sie im schulischen Sinne zu erziehen. Aufgenommen sind Artikel, die sich mit der Verwendung der Comics zu propagandistischen Zwecken, ihrer Einbeziehung in den Unterricht und als Hilfsmittel für medizinisch-psychologische Therapien befassen.

7. Die Verwendung der Comics in verwandten Aussageformen: Hier sind diejenigen Artikel eingeordnet, die auf die Verbindung von Comics und Film oder die Verwendung von Comics oder comic-artigen Darstellungstechniken im Fernsehen, in der Literatur, der Werbung, den bildenden und darstellenden Künsten eingehen, und außerdem über Comic-Ausstellungen berichten.

8. Juristische und sonstige einschränkende Maßnahmen gegen die Comics: Unter diesem letzten Gesichtspunkt sind diejenigen Artikel zusammengefaßt, die sich mit Maßnahmen gegen die Comics befassen. Als Maßnahmen sind z.B. Gesetze wie das deutsche Gesetz über die Verbreitung jugendgefährdender Schriften, Umtauschaktionen, Selbstzensur der Verlage ('Codes'), Ablehnung durch Grossisten usw. zu verstehen.

Kriterium für die Einteilung der Titel in acht Gruppen war der in einem Artikel am deutlichsten vertretene Aspekt der Comics-Erforschung. Jeder Artikel wurde also nur einmal verzeichnet, obwohl die Artikel im Regelfall mehrere Gesichtspunkte ansprechen.

Das Autorenverzeichnis zu den namentlich gezeichneten Artikeln ermöglicht den Benutzern die schnelle Auffindung aller Beiträge eines Autors.

Die Titelaufnahme für die Bibliographie wurde am 31. Dez. 1969 abgeschlossen. Es bleibt dem Interessenten vorbehalten, diese Zusammenfassung von Literaturartikeln über die Comics durch neu erschienene Beiträge zu ergänzen. Für diesbezügliche Hinweise wäre der Herausgeber sehr dankbar.

W. Kempkes

Vorwort zur zweiten Auflage

In den vergangenen zwei oder drei Jahren hat sich besonders in Europa das öffentliche Interesse mehr und mehr den Comics zugewandt. Viele neue Serien erschienen, Comic-Abenteuer werden in voluminösen und teuren Hard-Cover-Bänden einem jugendlichen und erwachsenen Leserkreis angeboten, abendfüllende Comic-Zeichentrickfilme (z.b. Asterix der Gallier, Asterix und Kleopatra, Charley Brown, Snoopy, Lucky Luke) erfreuen die jungen und älteren Comic-Enthusiasten und auf Ausstellungen (z.B. Berlin 1969/70, Wien 1971,Hamburg 1971, Helsinki 1972) und Kongressen (z.B. Lucca in Oberitalien) wird versucht, einen Überblick über die Vielfalt der Comic-Welt zu geben und Ansätze zu einer vielschichtigen Comics-Analyse zu erarbeiten.

Den vorwiegend in Heftform erscheinenden Comics wird nun auch ein großes Interesse von e r w a c h s e n e n Lesern entgegengebracht und dieses Interesse ist nicht mehr ausschließlich die Domäne der Kinder und Jugendlichen. Diese Tendenz scheint sich manchmal sogar zu einer Moderichtung zu entwickeln, bei der das Comic-Lesen gerade "in" und der letzte Schrei ist. Das Comic-Lesen wird somit weithin nicht mehr mit einer mißbilligenden Kritik bedacht und in Frankreich und in der Bundesrepublik Deutschland mehren sich sogar die Erfahrungsberichte über eine Verwendung der Comic-Serien für pädagogische Zwecke in den Schulen. Ähnlich wie seit kurzem die Trivialliteratur wurden auch die Comics zum Forschungsgegenstand der Seminare an den Universitäten erhoben und als Thema für Examensarbeiten an den Pädagogischen Hochschulen zugelassen.

Diese neue Situation in Bezug auf die gesteigerte Publizität der Comics und ihre internationale Erforschung drückt sich in einer Vielzahl neuer und auch fundierter Beiträge in Büchern, Zeitschriften und Zeitungen aus. Ihre große Zahl macht eine zweite Auflage dieser Bibliographie notwendig, die den Comic-Interessenten hiermit vorgelegt werden soll.

Die Titel der ersten Auflage sind kritisch durchgesehen worden, erkennbare Fehler wurden verbessert und unvollständige Titel soweit wie möglich ergänzt. Hinzu kamen viele neue Titel, sodaß sich die 2. Auflage der Bibliographie wesentlich erweitert und umfassender darbietet. Es wurde keine Auswahl nach qualitativen Gesichtspunkten getroffen, sondern ein möglichst vollständiger Überblick über die jeweiligen nationalen Comics-Veröffentlichungen wurde angestrebt.

Die Einteilung in acht thematische Abschnitte wurde beibehalten, die Anordnung innerhalb der Kapitel wurde mit Rücksicht auf eine bessere Übersicht geändert: alle anonymen Artikel sind jetzt für jedes Land der alphabetischen Ordnung nach Autoren nachgestellt. Ihre Ordnung folgt dem Alphabet und der Chronologie der Zeitungen und Zeitschriften.

Auf das Stichwortverzeichnis wurde verzichtet, das Autorenverzeichnis wurde ergänzt. Die Abbildungen wurden erweitert und der Bibliographie integriert.

Der Schluß der Titelaufnahme für die 2. Auflage erfolgte am 31. Dezember 1972. Der Herausgeber bittet jeden Benutzer dieser Bibliographie, ihm Fehler und neue Titel anzuzeigen, damit dieses Sammelwerk laufend verbessert und erweitert werden kann.

Norderstedt, im Juni 1973 W. Kempkes

Introduction

The attempt is made, in this bibliography, to give a comprehensive overview of the domestic and foreign literature concerning comics, and their sociological, psychological, pedagogical, and structural aspects. This literature on comics consists for the most part of newspaper and magazine articles; books represent only a minor part of the total literature available.

In organizing the titles, it was thought important to include as many as possible of those publications which appear in the German-language area, on the other hand to compile as many titles as possible from the country of origin of comics - the USA. In addition, a master list of titles was made up of publications of other European countries and countries outside Europe.

For nearly eighty years, illustrated picture-stories, or "Comics", have appeared in both the domestic and the foreign press. "Comics" (black-and-white or in color) are sequences consisting of two or more illustrations which, by means of movie film techniques, tell an action packed story in pictures. They can be complete stories within themselves within a pictoral time interval, or they can be part of a more broadly constructed narrative of humorous or adventurous content. But their basic principle lies in representing the course of an event through a series of drawings.

The story is clarified, in addition to the pictures, by explanatory texts, as well as by the conversations of the characters. These texts are generally enclosed in so-called "word balloons", which are found inside the pictures. Nevertheless, the pictures of the comics take precedence over the text. Other characteristic elements of comics are the constant main characters, and the periodic reappearance of the series.

In the historical development of comics, five stages can be differentiated:

1. The Period from 1896 to 1910: Even before this time, prototypes of comics appeared in Europe and America; they represented primarily, however, illustrations and political caricatures. Comics of the above definition and present-day representational form have appeared in the United States since 1896, when they were recognized as a circulation-booster in the newspaper war then raging between Hearst and Pulitzer. They are primarily a sales factor for the papers and, then as now, are determined more by demand than by art.

One of the first comic strips is 'Yellow Kid', by Richard F. Outcault. It appeared for the first time on February 16, 1896 in New York, and represents the beginning of an entertainment medium which has since won a secure place in the press to the present day, enjoying a readership of several hundred million people around the world.

After 'Yellow Kid', a series of more widely-known comic strips followed, such as 'Katzenjammer Kids', 'Happy Hooligan', 'Little Nemo', and 'Mutt and Jeff'. They act as stylistic examples for all comics of this period. These comics are consistently humorous, with a distinctly marked sense for situation comedy and slapstick humor.

2. The Period from 1910 to 1929: The "gag strips" of the initial period were supplemented in the second development span with animal and familiy stories. The brash humor of the first comic series is refined and intellectualized. The new theme of action becomes

the everyday life of the family, with its joys and problems.

The most important comic series of this period are: 'Krazy Kat', 'Bringing up Father', 'Felix the Cat', 'The Captain and the Kids', 'Gasoline Alley', 'Little Orphan Annie' and 'Blondie'.

3. The Period from 1929 to 1941: With the first appearance of the famed 'Tarzan', a new comic type enters the foreground, determining the value and style of comics in the following decades. With 'Tarzan' comics abandoned their predominantly humorous content and turned to adventure stories. In quick succession, the Adventure Comics, Espionage Comics, Jungle Comics, and Science Fiction Comics emerge; the "supermen" are born. These serious comics achieved a large market dividend, but were nevertheless unable to push the humorous comics out of their controlling position.

The most important series are: 'Tarzan', 'Buck Rogers', 'Flash Gordon', 'Dick Tracy', 'Phantom', 'Li'l Abner', 'Mickey Mouse', 'Mandrake', 'The Superman' and 'Captain America'.

4. The Period from 1941 to 1946: World War II led to the introduction of a new type of comics. The War Comics made their appearance, with heroes who fight with patriotic zeal in all theaters of battle. The comic stories become more brutal in their expression and give way to perversions. At the same time, other comics arose which were created solely for propagandistic and educational ends.

Noteworthy representations of this period are: 'Terry and the Pirates', 'Henry', 'Alley Oop', 'Male Call', 'Buz Sawyer', and 'Johnny Hazard'.

5. The Period from 1945 to 1970: The post-war era underwent a renaissance of the "old" heroes and a strengthening of the horror stories. The "supermen" are blown up into monstrosities, reduced to stereotypes, and burdened with symbolic character. Humorous comic strips again became more popular. The new types of black humor and sophisticated humor were created: the latter leads finely, subtly to the point of a joke, while black humor uses disgust and terror to provoke amusement. Caricature comic series make a parallel appearance; their task is to make light of human and societal attributes.

A few important series are: 'Steve Canyon', 'Rip Kirby', 'Lucky Luke', 'Pogo', 'The Fantastic Four', 'The Hawkman', 'Peanuts', 'Beetle Bailey', 'Asterix' and 'Underground Comics'.

The entertainment medium which comics have become is no longer separable, wether in notebook form or the form of newspapers illustration strips, from the landscape of today's press. Their meaning lies partly in their circulation-boosting effect for newspapers, but also in their capacity to act as intermediary between the reader and various social norms and values. They are a preferred literature among children and young people.

In order to give the interested reader a quick overview of the varied aspects of comics, all the titles in the bibliography are sorted according to eight features. Within these points is a division according to the countries in which the articles were published. The division within these sections proceeds alphabetically.

The eight main features are:

1. Forerunners and History of Development of Comic Series: Under this titles are placed all those articles which concern themselves with the forerunners of present-day

comics, with the development of comics, with individual old and new series, and with any variation of these series — for example, the introduction of a new main character.

2. The Structure of Comics: The articles which fall into this category are those which pertain to the construction of comics. Special consideration is given to the aspects of visual and conversational design (e.g. onomatopoetics such as Squeak, Crah, Bang), the personality formation of the characters, and the design of contents and dramaturgics.

3. Commercial Aspects of Comics: This title is understood to include those aspects which have to do with production, printing, distribution, and sales of comics.

The influence of the comics is also manifested in the numerous events and congresses about comic strips, the associations and comic syndicates which already exist, as well as in the published essays on illustrators of comics.

4. The Readership of Comics, and its Opinions: This division intends first of all to collect the articles which pertain to the sociological stratification and distribution of comic readers, and to give information as to their preferences and dislikes. Also included here are articles in which the attitudes and opinions of comic readers, both lay and professional, find expression.

5. The Effects of Comics: This feature contains articles on the intended and achieved effect of comics on their reading public (e.g. culture-altering significance, crime-producing effect on youth, changes in speech and attitude).

6. The Use of Comics for Educational Purposes: "Education" should be understood here in its broadest sense. This concept takes into account all attempts to influence people, to inform with a specific intent, and to educate people, in the sense in which schools educate. The articles collected under this heading pertain to the use of comics for propagandistic purposes, their use in teaching, and their capacity as a resource for medical-psychological therapy.

7. The Use of Comics in Related Forms of Expression: This title is comprised of those articles which deal with the connection between comics and film, the use of comics or comic-type techniques in television, literature, advertising, and the fine and lively arts, and which report on comic exhibitions.

8. Judicial and other Limiting Measures against Comics: This last feature collects all those articles which relate to measures taken against comics. Measure means here laws (e.g. the Federal Republic's Law on the distribution of literature dangerous to youth), exchange actions, self-censorship by publishers ('Codes'), rejection through wholesalers, etc.

The organization of the titles according to these features was done in such a way that the aspect which is most strongly represented in an article is the criterion for organization. So, every article was listed only once, although, as a rule, the articles describe several aspects.

The authors' index to the articles signed with their names enables the users to find quickly all contributions of a special author.

The title index for the bibliography was completed on December 31, 1969. It remains for those interested to supplement this compilation of literature on comics with newly-published contributions to the field. The editor would be grateful for any guidance on this subject.

<div align="right">W. Kempkes</div>

Preface to the Second Edition

In the past two or three years, especially in Europe, public interest has turned more and more to Comics. Many new series appeared, Comic adventures in voluminous and expensive hard-cover volumes are offered to a young and an adult readership, animated cartoons lasting throughout an evening (for example Asterix the Gallian, Asterix and Cleopatra, Charley Brown, Snoopy, Lucky Luke) amuse the young and older comic enthusiasts, and on exhibitions (for example in Berlin 1969/70, Vienna 1971, Hamburg 1971, Helsinki 1972) and on congresses (for example in Lucca, Upper Italy) the attempt was made to give an overview of the variety of the world of Comics, and to elaborate first studies for an exact analyse of Comics.

Accordingly also the number of publications on Comics has increased enormously. They are a further sign of the fact that it is the a d u l t readers who take great interest in the Comics preponderantly published in notebook form, and that this interest is no longer concentrated exclusively on children and young people. And this tendency sometimes even seems to develop into a fashion trend, where reading Comics is just "in" and le dernier cri. Thus, the reading of Comics is, for the most part, no longer criticized with disapproval, and in France and the Federal Republic of Germany reports on the experience of using Comic series for educational purposes in the schools are even increasing. Similarly like recently the trivial literature, also the Comics were raised to an object of research of the advanced classes at the universities and were accepted as theme for examinations at the Educational Universities.

This new situation with regard to the increased publicity of the Comics and their international investigation finds expression in a great number of new and also consolidated contributions in books, magazines and newspapers. Their great number makes necessary a second edition of this bibliography which is herewith presented to all those interested in Comics.

The titles of the first edition have undergone a critical review, perceptible mistakes were corrected and incomplete titles were completed where possible. Many new titles were added, so that the second edition of the bibliography is now presented in an essentially enlarged and more comprehensive form. There was made no selection with regard to quality, but the attempt was made to give as complete an overview as possible of the different national Comics publications.

The division in eight subject features was preserved, the arrangement within the chapters was changed with regard to a better overview: all anonymous articles are now to be found for each country after the alphabetical order for authors. Their order follows the alphabet and the chronology of the papers and magazines.

The subject index was eliminated, the authors' index was completed. The illustrations were enlarged and incorporated into the bibliography.

The title index for the second edition was completed on December 31, 1972. The editor asks everyone using this bibliography to inform him of errors and new titles, so that this reference work can be steadily corrected and enlarged.

Norderstedt, June 1973 W. Kempkes

Wilhelm Busch

Max und Moritz

Eine Bubengeschichte

in sieben Streichen

Vorwort

Ach was muß man oft von bösen
Kindern hören oder lesen!
Wie zum Beispiel hier von diesen,
Welche Max und Moritz hießen.
Die, anstatt durch weise Lehren
Sich zum Guten zu bekehren,
Oftmals noch darüber lachten
Und sich heimlich lustig machten. —

— Ja, zur Übeltätigkeit,
Ja, dazu ist man bereit! —
— Menschen necken, Tiere quälen,
Äpfel, Birnen, Zwetschen stehlen —
Das ist freilich angenehmer
Und dazu auch viel bequemer,
Als in Kirche oder Schule
Festzusitzen auf dem Stuhle. —
— Aber wehe, wehe, wehe,
Wenn ich auf das Ende sehe!! —
Ach, das war ein schlimmes Ding,
Wie es Max und Moritz ging.
— Drum ist hier, was sie getrieben,
Abgemalt und aufgeschrieben.

Letzter Streich

Rabs! in seinen großen Sack
Schaufelt er das Lumpenpack.

„Her damit!" und in den Trichter
Schüttelt er die Bösewichter. —

Max und Moritz wird es schwüle;
Denn nun geht es nach der Mühle. —

Rickeracke! rickeracke!
Geht die Mühle mit Geknacke.

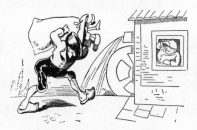

„Meister Müller, he, heran!
Mahl Er das, so schnell Er kann!"

Hier kann man sie noch erblicken
Fein geschroten und in Stücken.

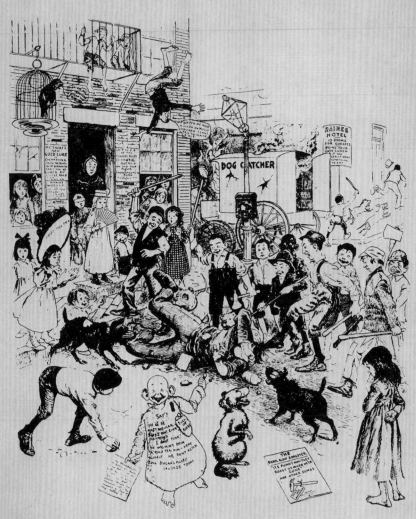

WHAT THEY DID TO THE DOG-CATCHER IN HOGAN'S ALLEY.

Richard F. Outcault
Yellow Kid

1 Vorläufer und Entwicklungsgeschichte der Comic-Serien
Forerunners and History of Development of Comic Series

ARGENTINIEN / ARGENTINA

Brun, Noelle / Scanteié, Lionel:
Héroes de libros maravillosos. Editorial
El Ateneo, 1964, Buenos Aires 00001

Canifi, Milton: Así nació Steve Canyon,
In: Dibujantes, No.30, 1959, S.30-31,
Buenos Aires 00002

Divito, Guillermo: Como naciéron y
como se hacen las chicas de Divito.
In: Dibujantes, No.15, 1955, S.26-27,
Buenos Aires 00003

Gallo, Antonio: Bromas y veras de James
Thurber. Suplemento de "La Prensa",
29.7.1958, Buenos Aires 00004

Lipszyck, Enrique: El dibujo a través
del temperamento de 150 famosas
artistas. Editorial Lipszyck, 1953
Buenos Aires 00005

Lipszyck, Enrique: La historieta mundial.
Editorial Lipszyck, 1958, 186 S.,
Buenos Aires 00006

Masotta, Oscar: La historieta mundial.
Catalogo de Biennal mundial de la
Historietta, 1968, Buenos Aires
 00007

Petrucci, Noberto P.: El dibujo animado
en la URSS. In: Dibujantes, No.16,
1955, S.4-6, Buenos Aires 00008

Sagrera, J.A.: Vic Martin: conquistó
Nueva York con su gracia criolla.
In: Dibujantes, No.3, 1953, S.11-13,
Buenos Aires 00009

Scanteié, Lionel: s. Brun, Noelle

Anonym: Barbarella. In: Adan, No.15,
1967, S.94-97, Buenos Aires 00010

Anonym: Un cowboy dibujante.
In: Dibujantes, No.4, 1953/1954,
S.12-13,. Buenos Aires 00011

Anonym: Historietas argentinas en
publicaciones del exterior. In: Dibujan-
tes, No.5, 1954, S.29-31, Buenos Aires
 00012

Anonym: El retocador de historietas.
In: Dibujantes, No.6, 1954, S.8-10,
Buenos Aires 00013

Anonym: El mundo maravilloso de
Walt Disney. In: Dibujantes, No.6,
1954, S.24-27, Buenos Aires 00014

Anonym: Domingo pace triunfa en
Brasil. In: Dibujantes, No.9, 1954,
S.22, Buenos Aires 00015

Anonym: Otto Soglow. In: Dibujantes,
No.13, 1955, S.23, Buenos Aires
 00016

Anonym: Milton Caniff. In: Dibujantes,
No.15, 1955, S.31, Buenos Aires
 00017

Anonym: Quien es quien en el dibujo:
Chic Young. In: Dibujantes, No. 16,
1955, S. 25, Buenos Aires 00018

Anonym: Así naciéron: Bólido.
In: Dibujantes, No. 17, 1955, S. 13,
Buenos Aires 00019

Anonym: Brandon Walsh. In: Dibujantes,
No. 17, 1955, S. 29, Buenos Aires
 00020

Anonym: Así naciéron: Avivato.
In: Dibujantes, No. 18, 1956, S. 3,
Buenos Aires 00021

Anonym: Ruth Carroll. In: Dibujantes,
No. 18, 1956, S. 25, Buenos Aires
 00022

Anonym: Así opina: Landrú. In: Dibujantes,
No. 29, 1956, S. 6, Buenos Aires
 00023

Anonym: Como naciéron los grandes
personajes. In: Dibujantes, No. 29,
1959, S. 30, Buenos Aires 00024

Anonym: Ed Dodd y Mark Trail.
In: Dibujantes, No. 30, 1959, S. 4-6,
Buenos Aires 00025

Anonym: Trayectoria y destino de la
historieta cómica. In: Dibujantes,
No. 30, 1959, S. 35-37, Buenos Aires
 00026

Anonym: Barbarella, la historieta en
carne y plastico. In: Panorama, No. 66,
1968, S. 67-69, Buenos Aires 00027

Anonym: Plastica: los nietos de Mutt y
Jeff. In: Primera Plana, No. 287, 1968,
S. 70, Buenos Aires 00028

Anonym: Ciencia-ficción en la historieta.
In: 2001, No. 1, 1968, S. 48-49,
Buenos Aires 00029

AUSTRALIEN / AUSTRALIA

Anonym: Fifty Years of the Potts.
In: Daily Telegraph, 31. 10. 1970,
Sydney 00030

BELGIEN / BELGIUM

Bertran, Serge Fedor: Illustrés oubliés:
Wonderland. In: Rantanplan, No. 12,
1968, S. 10-12, Bruxelles
 00031

Blanchard, Gérard: La bande dessinée.
Histoire des histoires en images de la
préhistoire à nos jours. Gerard Ed.,
1969, Verviers 00032

Decaigny, T.: De Kinderpers. Nationale
Dienst voor de Jeugd, 1955, Bruxelles
 00033

Decaigny, T.: La presse illustrée pour
enfants et adolescents. Ministère de
l'éducation et de la culture, 1965,
Bruxelles . 00034

De Seraulx, Jacqueline: Un semestre de
MAD. In: Vo n'polez nin comprind,
No. 4-5, 1967, Hannut
 00035

Geerts, Claude / Watrin, Edith:
25 ans d'évolution de la presse enfantine.
In: Études et Recherches, Technique de
diffusion collective, Bd. 9-10, 1963,
S. 25-175, Bruxelles 00036

Guichard-Meili, Jean: Les loisirs
d'Illico. In: Rantanplan, No. 6, 1967,
S. 4-6, Bruxelles 00037

Leborgne, André: Monstres et antropo-
morphes de notre enfance.
Flash Gordon por Alex Raymond. In:
Rantanplan, No. 4, 1966/1967, S. 14-15,
Bruxelles 00038

Leborgne, André: Monstres et antropo-
morphes de notre enfance. Flash Gordon
le Tournoi de Mongo. In: Rantanplan,
No. 5, S. 6-7, 1967, Bruxelles 00039

Lefevre, Gaston: Edgar Rice Burroughs
et son oeuvre. In: Rantanplan, No. 3,
1966, S. 2-3, Bruxelles 00040

Lefévre, Gaston: Edgar Rice Burroughs
oeuvres. In: Rantanplan, No. 4, 1966/
1967, S. 11-13, Bruxelles 00041

Lefevre, Gaston: Neutron di Guido
Crepax. In: Rantanplan, No. 6, 1967,
S. 7-9, Bruxelles 00042

Lefevre, Gaston: Phoebe Zeit-Geist,
strictement pour adultes. In: Rantanplan,
No. 12, 1968, S. 30-32, Bruxelles
 00043

Martens, Thierry: Cheneval, de Bimbo
aux Heroic-Albums. In: Rantanplan,
No. 12, 1968, S. 7-8, Bruxelles
 00044

Martens, Thierry: En taillant un crayon
avec ... Hubuc. In: Rantanplan, No. 5,
1967, S. 8-10, Bruxelles 00045

Martens, Thierry: En taillant un crayon
avec... Mazel. In: Rantanplan, No. 6,
1967, S. 12-14, Bruxelles 00046

Martens, Thierry: En taillant un crayon
avec... Robert de Groot. In: Rantanplan,
No. 7, 1967, S. 12-13, Bruxelles
 00047

Martens, Thierry: Le jardin des curiosités,
Jonny Viking. In: Rantanplan, No. 12,
1968, S. 9-10, Bruxelles 00048

Martens, Thierry / Van Passen, Alain:
Maurice Tillieux, une époque, une oeuvre.
In: Rantanplan, No. 8-9, 1968, S. 16-
21, Bruxelles 00049

Musée pour la culture flamande. Het
Beeldverhaal in Vlaanderen en Elders.
Catalogue, 1969, Anvers 00050

Ponzi, Jacques: Cuvelier. In: Rantanplan,
No. 12, 1968, S. 3, Bruxelles 00051

Van Hamme, Jean: Introduction à la
bande dessinée belge. Inleiding tot
het Belgish strip verhaal. Catalogue,
Bibliothèque Royal de Belgique,
1968, Bruxelles 00052

Van Herp, Jacques: Les bandes dessinées
de science-fiction. In: Rantanplan, No. 4,
1966/1967, S. 6-9, Bruxelles 00053

Van Herp, Jacques: Les bandes dessinées
de science-fiction. Robida: Saturnin
Farandoul. In: Rantanplan, No. 5,
1967, S. 3-5, Bruxelles 00054

Van Herp, Jacques: Science-fiction et
bande dessinée. In: Rantanplan, No. 6,
1967, S. 18-19; No. 7, 1967, S. 18-20,
Bruxelles 00055

Van Herp, Jacques: Tillieux et Harry
Dickson. In: Rantanplan, No. 8-9, 1968,
S. 3-4, Bruxelles 00056

Vankeer, Pierre: Chronique de l'âge
d'or. In: Rantanplan, No. 2, 1966, S. 4;
No. 3, 1966, S. 4; No. 4, 1966/1967,
S. 2-3; No. 5, 1967, S. 11; No. 6, 1967,
S. 15-17; No. 7, 1967, S. 14-16; No. 12,
1968, S. 4, Bruxelles 00057

Vankeer, Pierre: A la rencontre de
Maurice Tillieux. In: Rantanplan,
No. 8-9, 1968, S. 3-4, Bruxelles
 00058

Vankeer, Pierre: Spirou. In: Rantanplan,
No. 12, 1968, S. 5, Bruxelles 00059

Vankeer, Pierre: Le supplement aux
voyages de Zig et Puce. In: Rantanplan,
No. 6, 1967, S. 10-11, 17; No. 7, 1967,
S. 10-11, 17, Bruxelles 00060

Van Passen, Alain: s. Martens, Thierry.

Van Passen, Alain: L'univers de Maurice Tillieux. In: Rantanplan, No. 8-9, 1968, S. 5-12, Bruxelles 00061

Watrin, Edith: s. Geerts, Claude.

Anonym: Strip érotique de l'An 4000 pour Jane Fonda. In: Cine Revue, 20.7.1967, S. 9, Bruxelles 00062

Anonym: Bibliographie de Maurice Tillieux. In: Rantanplan, No. 8-9, 1968, S. 22-30, Bruxelles 00063

BRASILIEN / BRAZIL

Augusto, Sergio: Uma antologia que nao é obra-prima. In: Jornal do Brasil, 7.7.1967, Rio de Janeiro 00064

Augusto, Sergio: Astérix, o Popeye de Bela Galia. In: Jornal do Brasil, 15.9.1967, Rio de Janeiro 00065

Augusto, Sergio: As bandas francesas. In: Jornal do Brasil, 3.3.1967, Rio de Janeiro 00066

Augusto, Sergio: Os demonios de Milao. In: Jornal do Brasil, 8.3.1968, Rio de Janeiro 00067

Augusto, Sergio: Os dois fantasmas rondam a Carlota de Mandrake. In: Jornal do Brasil, 18.8.1967, Rio de Janeiro 00068

Augusto, Sergio: A evolucao da historia em quadrinhos. Museo de Arte Moderna, 1967, Rio de Janeiro 00069

Augusto, Sergio: Jodelle veio, viu e vencen. In: Jornal do Brasil, 29.9.1967, Rio de Janeiro 00070

Augusto, Sergio: A moda de muitos anos. In: Jornal do Brasil, 17.3.1967, Rio de Janeiro 00071

Augusto, Sergio: Peanuts no sofá. In: Jornal do Brasil, 31.3.1967, Rio de Janeiro 00072

Augusto, Sergio: A revolucao de Guido Crepax. In: Jornal do Brasil, 25.8.1967, Rio de Janeiro 00073

Augusto, Sergio: A solidao de Charlie Brown. In: Jornal do Brasil, 7.4.1967, Rio de Janeiro 00074

Augusto, Sergio: Tres autores à procura de Charlie Brown. In: Jornal do Brasil, 1.9.1967, Rio de Janeiro 00075

Augusto, Sergio: O velho toque de Max Yantok. In: Jornal do Brasil, 9.2.1968, Rio de Janeiro 00076

De Moya, Alvaro: Shazam! Editôra Perspectiva, 1972, Sao Paulo 00077

De Moya, Alvaro / Roserg, Syllas: O satirico Al Capp, um genio americano. In: O Tempo, 10.12.1950, Sao Paulo 00078

Freyre, Gilberto: Ainda as historias em quadrinhos. In: O Cruzeiro, 1967, Sao Paulo 00079

Freyre, Gilberto: Historias em quadrinhos. In: O Cruzeiro, 1967, Sao Paulo 00080

Freyre, Gilberto: A proposito de historias em quadrinhos. In: O Cruzeiro, 1967, Sao Paulo 00081

Lewin, Willy: Steinbeck and Li'l Abner. Suplemento literario de "O Estado de Sao Paulo", 15.12.1962, Sao Paulo 00081a

Roserg, Syllas: s. De Moya, Alvaro

Silveira de Queiroz, Dinah: Aizen, o pequeno imperador. In: Jornal do Comercio, 5.1.1955, Rio de Janeiro
00082

Anonym: Bamba: as mais belas historias de heroismo. In: A Imprensa, No.22, 1951, S.2, Sao Paulo 00083

Anonym: Como se faz historia em quadrinhos. In: O Tempo, Suplemento, 23.3.1952, Sao Paulo 00084

BUNDESREPUBLIK DEUTSCHLAND/ FEDERAL REPUBLIC OF GERMANY

Adams, Paul: Snoopy, Schroeder und ihr Schöpfer. Der Dollarmillionär mit dem Zeichenstift: Charles M. Schulz. In: Frankfurter Rundschau, 12.4.1969, Frankfurt (Main) 00085

Baumgärtner, Alfred Clemens: Die Bildergeschichte damals und heute. In: Jugend und Buch, 15.Jg., No.1, 1966, S.11-15, Frankfurt (Main) 00086

Bitsch, Hannelore: Mao auf dem Comic-Trip. In: Pardon, No.3, 1972, S.52-55, München 00087

Bittorf, W.: Al Capps menschliche Komödie. In: Süddeutsche Zeitung, 5./6.9.1953, München 00088

Born, Nicholas: Supermann oder: Die Helden der schweigenden Mehrheit. In: Konkret, No.8, 8.4.1971, S.60-62, Hamburg 00089

Brück, Axel: Comics-Weltbekannte Zeichenserien, Carlsen-Verlag, 1971, Hamburg
(s.auch unter dem Titel: Weltbekannte Zeichenserien) 00089a

Brück, Axel: Sex und Horror in den Comics. Katalog der Comic-Ausstellung im Hamburger Kunsthaus, Juni-Juli 1971, 90 S., Hamburg 00090

Brummbär, Bernd: Radical America Comix, Melzer-Verlag, 1971, Frankfurt (Main) 00091

Brummbär, Bernd: Terror, Sex und Fritz the Cat. Die Kinderzeit der Comics ist vorbei. Amerikanische Anti-Comics schocken die USA. In: Underground, Juni 1970, S.48-52, Frankfurt (Main)
00092

Buch, Hans Christoph: Sex-Revolte im Comic-Strip. In: Pardon, No.12, 1966, S. 15ff, München 00093

Buresch, Roman Armin: Warten auf Steinberg. In: Die Zeit, No.31, 4.8.1967, S. 16, Hamburg 00094

Buschmann, Christel: Valentina von Guido Crepax. In: Die Zeit, No.19, 7.5.1971, S.22, Hamburg 00095

Buzzatti, Dino: Orphi und Eura. Propyläen-Verlag, 1970, Berlin
00096

Chesneaux, Jean: Die chinesischen Comics als Gegenkultur. In: Das Mädchen aus der Volkskommune-Chinesische Comics, Rowohlt, das neue buch, Band 2, S.306-317, 1972, Reinbek
00097

Collier, Richard: Walt Disneys Wunder-Welten. In: Das Beste aus Reader's Digest, No.12, 1971, S.168-216, Stuttgart 00098

Colly, Axel: Comics. In: General-Anzeiger, 8.12.1955, Köln 00099

Comics: Stichwortartikel. In: Brockhaus-
Enzyklopädie, Bd.4, Brockhaus, 1968,
S. 125, Wiesbaden 00100

Comics: Artikel. In: Das Amerikabuch
für die Jugend, S. Heuft KG, 1953,
S.428-431, Köln 00101

Cordt, Willy K.: Neues vom deutschen
"Bildermarkt". In: Jugendschriften-Warte,
N.F., 8.Jg., 1956, S.27, Frank-
furt (Main) 00102

Cordt, Willy K.: Zur Geschichte der
Comics. In: Jugendschriften-Warte,
No.1, 1955, S.3-4, Frankfurt (Main)
 00103

Cordt, Willy K.: Zur Geschichte der
Comics. In: Die Schwarzburg, Hrsg.:
Schwarzburgbund, 64.Jg., H.1, 1955,
S.1-3, Hamburg 00104

Cordt, Willy K.: Zur Geschichte und
Problematik der modernen Bildserien-
hefte. In: Praxis der Volksschule,
11. Jg., 1954, Mannheim 00105

Couperie, Pierre: 100 Millionen Meilen
im Ballon. Science Fiction im Comic-
Strip. In: Katalog der "Science-Fiction"-
Ausstellung in der Kunsthalle, 1968,
Düsseldorf 00106

Cronel, Hervé: Rip Kirby, Batman,
Barbarella u.a. Zwischen Epos und
Zauberwelt - Erster Aufriß einer Ge-
schichte der Comic strips. In: Die Welt,
No.253, 30.10.1971, S.III-IV (Die
geistige Welt), Hamburg 00107

Dahrendorf, Malte: Informationen für
den Comics-Interessenten. In: Bulletin:
Jugend + Literatur, No.4, 1972,
Kritik 4, S.31-32, Hamburg 00108

Del Buono, Oreste: Was alle diese
Damen betrifft. In: Valentina, 1968,
Bad Honneff 00109

Diezemann, Holger: Die Kunst der
kleinen Leute. In: Der Stern, No.13,
22.3.1970, S.222-223, Hamburg
 00110

Drews, Jörg: Geschichte der gargantuesken
Slapstick-Komödie. In: Süddeutsche
Zeitung, 27.9.1969, München 00111

Ebmeyer, Klaus U.: Cartoons. In: Civis,
No.7, 1967, S.24-26, Köln 00112

Eichler, Richard W.: Die tätowierte
Muse. Eine Kunstgeschichte in Karika-
turen. blick + bild, 1965, Velbert
 00113

Ell, Ernst: Comic strips. In: Lexikon der
Pädagogik, Bd.5, Herder, 1964,
Spalte 134, Freiburg 00114

Ellmar, Paul: Der Eiffelturm verläßt
seinen Platz ... ein französischer
Walt Disney. In: Die Zeit, No.29,
16.7.1953, Hamburg 00115

Engelsing, Rolf: Comic Strips.
In: Börsenblatt für den deutschen Buch-
handel, 26.Jg., No.4, 1970, S.52-55,
Frankfurt (Main) 00116

Friesicke, K.: s. H. Westphal

Gerteis, Klaus: Charlie Brown und die
Seinen. In: Die Welt, 7.12.1968, S.II,
(Die geistige Welt), Hamburg 00117

Giehrl, Hans E.: Comic-Books. Eigen-
art und Geschichte. In: Allgem. deutsche
Lehrerzeitung, 6.Jg., No.3, Beilage,
1954, Frankfurt (Main) 00118

Giehrl, Hans E.: Comic-Books. Eigenart und Geschichte. In: Jugendschriften-Warte, 6.Jg., No.1, S.3; No.2, S.12; No.3, S.20; No.4, S.30, 1954, Frankfurt (Main) 00119

Grolms, Maximilian: Comic strips für Anfänger und Fortgeschrittene. In: Hannoversche Allgemeine Zeitung, 26.6.1971, Hannover 00120

Gutsch, J. / Leiner, Fr.: Science Fiction. Materialien und Hinweise. Salle Verlag, 1971, 80 S., Frankfurt (Main) 00121

Hartlaub, Geno: Snoopy, Asterix und Charley Brown. In: Deutsches Allgemeines Sonntagsblatt, 11.7.1971, Hamburg 00122

Hemdb, Harald: Die Mainzelmännchen und ihr Vater. In: vital, 1970, S.54-57, München 00123

Hespe, Rainer: Die Belle Epoque der Comics. In: Frankfurter Hefte H.6,1968, S.437-438, Frankfurt (Main) 00124

Hornung, Werner: Tarzan oder zokroarrwumm. In: Kölner Stadt-Anzeiger, No.283, 5./6.12.1970, Köln 00125

Karrer-Kharberg, Rolf: Umgang mit Steinberg. In: Die Zeit, No.10, 7.3.1969, S. 13, Hamburg 00126

Kastner, Klaus: Familie in der Steinzeit. In: Süddeutsche Zeitung, 17.7.1969, München 00127

Kauka, Rolf: Comics. In: Münchener Bilderbogen, Sendung des 1.deutschen Fernsehprogramms (ARD), 17.12.1971, München 00128

Kempkes, Wolfgang: Peanuts on board! In: Bulletin: Jugend + Literatur, No.7, 1970, S.12, Weinheim 00129

Kempkes, Wolfgang: Popeye-Comic-Heftserie. In: Bulletin: Jugend + Literatur, No.4, 1970, S.12, Weinheim 00130

Kempkes, Wolfgang: Tim und Struppi. In: Bulletin: Jugend + Literatur, No.6, 1970, S.13, Weinheim 00131

Klein, Hans: Eine Witzfigur erobert Frankreich. In: Südanzeiger, 15.8.1967 00132

Knilli, Friedrich: "Der wahre Jakob" ein linker Supermann? Versuch über die Bildsprache der revolutionären deutschen Sozialdemokratie. In: Comic-Strips: Geschichte, Struktur, Wirkung und Verbreitung der Bildergeschichten, Ausstellungskatalog der Berliner Akademie der Künste, 13.12.1969 - 25.1.1970, S. 12-20, Berlin 00133

Köhler, Otto: Mächtig stark. In: Der Spiegel, 23.Jg., No.38, 1969, S.214, Hamburg 00134

Köhler, Rosemarie: Fix und Foxi schaffen es: Die Wiedervereinigung. In: Blickpunkt, No.184/185, 1969, S.46-47, Köln 00135

Köhlert, Adolf: Bilderhefte in Schweden und Deutschland. In: Jugendschriften-Warte, 1.Jg., No.6, 1955, S.47, Frankfurt (Main) 00136

Köhlert, Adolf: Bilderhefte in Schweden und Deutschland. In: Verlags-Praxis, 2.Jg., 1955, S.241-242, Darmstadt 00137

Künnemann, Horst: Comics: Ikonen für Kinder? In: Zeit-magazin, No. 53, 31.12.1971, S.8-13, Hamburg

00138

Künnemann, Horst: Comics-Tim und Struppi. In: Bulletin: Jugend + Literatur, No.10, 1972, Kritik 4, S.73, Hamburg 00139

Künnemann, Horst: Ein großer Fabulierer der Zeichenfeder. Zum Tode Josef Hegenbarths. In: Jugendschriften-Warte, No.10, 1963, S.60-61, Frankfurt (Main) 00140

Künnemann, Horst: L'Imagérie populaire. Epinal, die französische Stadt der Bilderbogen. In: Zeitschr. für Jugendliteratur, 1.Jg. H.2, 1967, S.415-418, Frankfurt (Main) 00141

Künnemann, Horst: Sex und Horror, Crime und Comics. In: Katalog der Comics-Ausstellung im Hamburger Kunsthaus, Juli 1971, S.I-IX, Hamburg

00142

Künnemann, Horst: Walt Disney oder: die demolierte künstlerische Bildform. In: Jugenschriften-Warte, 19.Jg., H.3, 1967, S.10-11, Frankfurt (Main)

00143

Künnemann, Horst: Witz ohne Worte - der Zeichner Saul Steinberg. In: Hamburger Lehrerzeitung, No.4, 1964, S.141-143, Hamburg 00144

Lachner, Johann: Münchener Bilderbogen. Die Comic-strips von anno dazumal. In: Lebendige Erziehung, 4.Jg., H.15, 1954/55, S.354-355, München

00145

Ladd-Smith, Henry: Die Comics: Wesen, Herkunft und Entwicklung in den USA. In: Handbuch der Publizistik, 2.Bd., Teil 1, 1969, S.116-126, Berlin

00146

Ladiges, P.M.: Pravda-Heroine der Comics. In: Deutsches Allgemeines Sonntagsblatt, No.24, 15.6.1969, Köln 00147

Längsfeld, Wolfgang: Die schöne Jodelle. In: Süddeutsche Zeitung, Literaturbeilage, 7.12.1967, S.6, München 00148

Lankheit, Klaus: Aus der Frühzeit der Weissenburger Bilderfabrik. In: Kölner Zschr. f. Soziologie und Sozialpsychologie, 21.Jg., H.3, 1969, S.585-600, Köln 00149

Leiner, Fr.: s. Gutsch, J.

Lengsfeld, Kurt: Superman und Phantom Lady. In: National-Zeitung, 15.6.1956, Köln 00150

Lüthje, Heinz: Italien hart am Rande des Porno. In: Hamburger Morgenpost, No.215, 16.9.1970. S.4, Hamburg

00151

Maletzke, Gerhard: Psychologie der Massenkommunikation. Bredow-Institut, 1963, S.247-248, Hamburg

00152

Metken, Günter: Ahnherr der Comics: Rodolphe Töpffers Bildromane. In: Stuttgarter Zeitung, No.77, 4.4.1970, S. 52, Stuttgart 00153

Metken, Günter: Astérix der Gallier. In: Frankfurter Allgemeine Zeitung, 6.12.1968, S.32, Frankfurt (Main)

00154

Metken, Günter: Comics. 2.Aufl.,
Fischer-Taschenbuch, No.1120, 1970,
Hamburg 00155

Metken, Günter: Le cris de Paris-
lebendige Bilderbogen. In: Die Welt,
7.4.1967, Hamburg 00156

Metken, Günter: Klein-Nemo im
Traumland. Zur Neuausgabe des Comic-
strips von Winsor McCay. In: Der Tages-
spiegel, 30.12.1969, Berlin 00157

Metken, Günter: Weltgeschichte für
zwei Sous. "Imagerie populaire", bunte
Bilderbogen-Illustrierte der guten alten
Zeit. In: Die Welt, 3.9.1966, Hamburg
 00158

Metken, Sigrid: Französische Bilder-
bogen des 19. Jahrhunderts, Mai 1972,
Baden-Baden 00159

Nafziger, Ralph O.: Die Entwicklung
der Comic-strips. In: Publizistik, 1.Jg.,
H.3, 1956, S.158-164, Bremen 00160

Naumann, Michael: You're an old man,
Charlie Brown oder: Die Misere eines
gezeichneten Lebens. In: Zeit-magazin,
4.12.1970, S.31, Hamburg 00161

Nebiolo, Gino: Einleitung. In: Das
Mädchen aus der Volkskommune-Chine-
sische Comics, Rowohlt, das neue buch,
Bd.2, 1972, S.7-15, Reinbek 00162

Nilsquist, Lutz: Comics-Dokumentation.
In: Underground, No.5, 1970, S.56-59,
Frankfurt (Main) 00163

Nolte, Jost: Comics- oder Die Brutali-
tät des Bösen. In: Die Welt der Litera-
tur, No.21, 1970, S.12-13, Hamburg
 00164

O'Donoghue, Michael und F. Springer:
Die Abenteuer der Phoebe-Zeitgeist,
konkret-Buchverlag, 1970, Hamburg
 00165

Ohff, Heinz: Die neue Lust am Trivialen.
In: Die neue Barke, No.1, 1971, (Das
Buchmagazin), S.33-36, Stuttgart
 00166

Paetel, Karl O.: Die amerikanischen
Comics. In: Deutsche Rundschau, 80.Jg.,
H.6, 1954, S.564-566, Baden-Baden
 00167

Paulssen, Ernst: Die Geschichte der
Comic Strips. In: Archiv für publizi-
stische Arbeit (Munzinger-Archiv),
Lieferung 37/61, 16.9.1961, S.687/
8562-8562i, Frankfurt (Main) 00169

Paulssen, Ernst: Heroen aus der Retorte.
Comic Strips von Babylon bis New York.
In: Deutsche Zeitung, 19./20.8.1961,
Köln 00170

Peltz, Hans D.: Comics. In: Es, No.5,
1968, S.44f, Hamburg 00171

Pfeffer, Gottfried: Barbarella. Comics
für die Großen - Parodie oder Porno-
graphie? In: Rheinischer Merkur,
10.2.1967, Köln 00172

Pforte, Dietger: Deutschsprachige Comics.
In: Comic Strips: Geschichte, Struktur,
Wirkung und Verbreitung der Bilderge-
schichten, Ausstellungskatalog der
Berliner Akademie der Künste,
13.12.1969-25.1.1970, S.22-27,
Berlin 00173

Pohl, Ulrich: Kauka-Comics.
In: Bulletin: Jugend + Literatur, No. 3,
1971, S. 9-10, Weinheim 00174

Pohl, Ulrich: Von Max und Moritz bis
Fix und Foxi. Verlags-Union, 1970,
Wiesbaden 00175

Pross, Harry: Von Wilhelm Busch zu
Al Capp. Notizen über Bilderbogen und
Comic-books. In: Deutsche Rundschau,
82. Jg., H. 8, 1956, S. 877-881,
Baden-Baden 00176

Raddatz, Fritz J.: Die neuen Heldinnen
der westlichen Welt. In: Die Zeit, No. 11,
17. 3. 1967, S. 17-18, Hamburg
 00177

Ragon, Michel: Witz und Karikatur in
Frankreich. Nannen-Verlag, 1961,
Hamburg 00178

Razumovsky, Andreas: Im Ringe mit
der Macht. In: Frankfurter Allgemeine
Zeitung, No. 52, 1. 3. 1968. S. 32,
Frankfurt (Main) 00179

Reding, Josef: Geschichte und Wirk-
kraft der Comic-Strips. In: Welt und
Wort, 9. Jg., H. 8, 1954, S. 257-258,
Tübingen 00180

Reinecke, Lutz: Die wilden Kerle aus
Comic-Land. In: Underground, 3. Jg.,
No. 2, 1970, S. 5-10, Frankfurt (Main)
 00181

Reitberger, Reinhold C. und W. J. Fuchs:
Comics-Anatomie eines Massenmediums,
Rowohlt Taschenbuch, 1973, Reinbek
 00182

Renner, M.: Deutsche Comics. In: Der
neue Vertrieb, 5. Jg., No. 108,
20. 10. 1953, S. 432, Flensburg 00183

Riha, Karl: Groteske, Kommerz,
Revolte. Zur Geschichte der Comics-
Literatur. In: Comic-Strips: Geschichte,
Struktur, Wirkung und Verbreitung der
Bildergeschichten, Ausstellungskatalog
der Berliner Akademie der Künste,
13. 12. 1969-25. 1. 1970, S. 7-10,
Berlin 00184

Riha, Karl: "Lend me a nickel",
Versuch über Comic-Strips. In: Diskus,
14. Jg., H. 6, S. 9-10; H. 7, S. 8-9,
1964, Frankfurt (Main) 00185

Riha, Karl: "Zok Roarr Wumm". Zur
Geschichte der Comics-Literatur.
Anabas-Verlag, 1970, 144 S., Steinbach
 00186

Rosema, Bernd: Achtung, die wilden
Männer kommen! In: Pardon, 9. Jg.,
No. 10, 1970, S. 38, Köln 00187

Rost, Alexander: Am Anfang war
Mickey Mouse. Das Abenteuer einer
Zeichenfeder ging zu Ende (Zum Tode
von W. Disney). In: Die Zeit, No. 52,
23. 12. 1966, Hamburg 00188

Rous, Guido: Herr Sartre liebt die
Vampire (Astérix, der Gallier oder die
Comic-Strips der Franzosen). In: Christ
und Welt, 21. Jg., No. 7, 16. 2. 1968,
S. 15, Stuttgart 00189

Sack, Manfred: Antiheld der Leistungs-
gesellschaft. In: Die Zeit, No. 1,
1. 1. 1971, S. 24, Hamburg 00190

Sailer, Anton: Adamsons verrückte Aben-
teuer. In: Quick, 1970, S. 71-72,
Hamburg 00191

Salmony, G.: Witzlos ("Unser Thema").
In: Süddeutsche Zeitung, 2./3. 4. 1966,
München 00192

Schmidmaier, Werner: Kinderheld und Schuhverkäufer. Schwanzlurch schreitet rüstig ins 50. Abenteuer. In: werben & verkaufen, No.2, 8.1.1971, München
00193

Schmidt, Manfred: Meine 10 Jahre mit Nick Knatterton. In: Quick, 23.Jg., No.3, 1970, S.24-25, Hamburg
00194

Schober, Siegfried: Pravda. In: Die Zeit, No.11, 14.3.1969, S.31, Hamburg
00195

Schöler, Franz: Comics für Erwachsene. In: Die Welt der Literatur, No.10, 1969, S.8, Hamburg 00196

Schöler, Franz: Mischung aus Schnee-wittchen und Gesellschaftsbiene (Phoebe-Zeitgeist). In: Die Welt der Literatur, No.1, 1969, S.7, Hamburg
00197

Schulze, Hartmut: Trashman ballert für die Unterdrückten. Die neuen Comics zwischen Politik und Geschäft. In: Konkret, No.8, 8.4.1971, S.62-63, Hamburg 00198

Schulze, Hartmut: Zokroarr Wumm. Unserem Charlie Brown zum 20.Geburts-tag. In: Hamburger Morgenpost, No.264, 12.11.1970, S.4, Hamburg 00199

Schwarz, Rainer: Bilder, Blasen und Banausen. In: ER, No.7, 1970, S.22-23, München 00200

Segebrecht, Dietrich: Den Comics eine Gasse. In: Frankfurter Allgemeine Zeitung, 10.11.1970, S.1L, Frankfurt (Main) 00201

Siegmann: Volk Gottes in den comic strips (Peanuts). In: Die Schülerbücherei, Beilage zur "Schulwarte",No.3, Juli 1967, S.2, Stuttgart 00203

Simeth, Franz: Die Katzenjammer Kids. In: Deutsche Tagespost, 1956, Würzburg
00204

Sperr, Monika: Populärer als die Kennedys: der Duck-Clan. In: Twen, 13.Jg., No.9, 1970, S.132, München
00205

Staupendahl, Karin: Zur Geschichte der Comic-strips. In: Hessische Jugend, 22.Jg., H.8, 1970,S.4-7, Frank-furt (Main) 00206

Strelow, Hans: Ein Klassiker des Comic. In: Die Zeit, No.47, 24.11.1967, S.19, Hamburg 00207

Strelow, Hans: Das Normale ist das Absurde. In: Frankfurter Allgemeine Zeitung, No.8, 10.1.1970, Frank-furt (Main) 00208

Styx: Zym jagt Dr. Fu. In: Die Zeit, No.45, 10.11.1967, S.16, Hamburg
00209

Sybille: Ein Unterseeboot namens Liebe. In: Der Stern, No.12, 23.3.1969, S.15, Hamburg 00210

Tank, Kurt Lothar: Es begann mit dem Mehlsack des Mr. Outcault. In: Die Welt, 9.Jg., No.134, 12.6.1954, Hamburg 00211

Theile, Harold: Naturgeschichte der Comics. In: Deutsche Rundschau, 77.Jg., H.5, 1951, S.447-452, Baden-Baden
00212

Tilliger, R.: Deutscher Disney. Brüder
Grimm und Dinosaurier im Taunus.
In: Christ und Welt, 19.Jg., No.38,
1966, S.23, Stuttgart 00213

Töpffer, Rodolphe: Der kühle Bräutigam.
Rowohlt-Verlag, 1956, Hamburg
 00214

Ulla: Brief aus New York, In: Under-
ground, No.4, 1970, S.35,
Frankfurt (Main) 00215

Verg, Erik: Gallier im Vormarsch -
eine Comic-Strip-Figur begeistert ganz
Frankreich. In: Kristall, 30.12.1966,
Hamburg 00216

Verg, Erik: Bei Langeweile: Astérix.
In: Hamburger Abendblatt,
18./19.3.1967, Hamburg 00217

Voss, Frantz: Comic-Strips. In: Süddeut-
sche Zeitung, 20.4.1967, München
 00218

Weissert, Elisabeth: Bildergeschichten.
In: Erziehungskunst, 18.Jg., H.11,
S.326, Stuttgart 00219

Weltbekannte Zeichenserien. Bd.2:
Comic's. Aus dem Dän. von Jens
Roedler. Carlsen, 1972, Reinbek
 00220

Westphal, Heinz und K. Friesicke:
Handbuch der Jugendarbeit und Jugend-
presse. Juventa-Verlag, 1967, München
 00221

Wiegand, Wilfried: Vom Bilderbogen
zum Comic-Strip. In:Die Welt,
26.4.1968, S.15, Hamburg 00222

Wiegand, Wilfried: Böse Kinder,
sadistische Enten. In: Die Welt, No.283,
1969, S.9, Hamburg 00223

Wolf, Ursula: Jeder ein Pilot. In: Publik,
No.15, 1969, S.23, Köln 00224

Anonym: Artikel über den Comic-
Zeichner Aagaard. In: Brigitte, No.7,
1966, Hamburg 00225

Anonym: Geschichte vom Julchen.
In: Constanze, No.51, 1964, Hamburg
 00226

Anonym: Jetzt bin ich da: Conny.
In: Constanze, No.42, 1968, Hamburg
 00227

Anonym: Ein Art Comic-Strip in der
DDR. In: Darmstädter Echo, 10.12.1969,
Darmstadt 00228

Anonym: Die Comics. In: Deutsche
Tagespost, No.115, 1954, Würzburg
 00229

Anonym: Theologie in Karikaturen,
Hrsg. SMD. In: Dynamics, No.0,
20.6.1967, Marburg 00230

Anonym: Comics. In: Eltern, No.4,
1970, München 00231

Anonym: Den liebevollen Einfall.
In: Epoca, No.3, 1966, München
 00232

Anonym: Star mit 15. In: Funk-Uhr,
No.34, 1967, S.27, Hamburg 00233

Anonym: Mini-Männchen suchen Mini-
Mädchen. In: Funk-Uhr, No.29, 1969,
Hamburg 00234

Anonym: Comics. In: Graphik, No.7, 1966, München 00235

Anonym: Nun sollen die Fahrgäste "Verkehrsfüchse" werden. In: Hamburger Abendblatt, 20.10.1967, Hamburg 00236

Anonym: Es wird bös' enden. So sieht der Satiriker des "Wecker" die "liberale Schule". In: Hamburger Abendblatt, 28./29.12.1968, S.22, Hamburg 00237

Anonym: Cisco ging in den Ruhestand. In: Hamburger Abendblatt, 10.6.1969, S.18, Hamburg 00238

Anonym: Muse, ganz frech. In: Hamburger Abendecho, 19.3.1966, Hamburg 00239

Anonym: Mainzelmännchen Kapriolen; Beilage: RTV-radio und television, das illustrierte Programm. In: Hamburger Abendecho, 17.Woche, 24.4.1966, Hamburg 00240

Anonym: So wurde Peggy geboren. In: Hamburger Morgenpost, No.110, 1965, S.14, Hamburg 00241

Anonym: Ab heute jedes Wochenende: Feuerauge. In: Hamburger Morgenpost, 12.4.1969, Hamburg 00242

Anonym: Hier ist Alfred. In: Hamburger Morgenpost, 21.9.1970, S.11, Hamburg 00243

Anonym: Cartoons. In: Hör-zu, No.12, 1969, Hamburg 00244

Anonym: Comics. In: Jugendliteratur, 1.Jg., H.8, 1955, S.349-350, München 00245

Anonym: Gegenwärtiger Stand der Heftreihen in der Bundesrepublik. In: Jugendliteratur, H.10, 1955, S.489-491, München 00246

Anonym: Nachrichten von nebenan: Neu-Ruppin. In: Bulletin: Jugend + Literatur, No.1, 1969/1970, S.4, Weinheim 00247

Anonym: USA-Neger Comics. In: Bulletin: Jugend + Literatur, No.3, 1971, S.11-12, Weinheim 00248

Anonym: Comic Wandlungen. In: Bulletin: Jugend + Literatur, No.4-5, 1971, S.18, Weinheim 00249

Anonym: Comics-Informationen. In: Bulletin: Jugend + Literatur, No.8, 1971, S.18, Hamburg 00250

Anonym: Disney bleibt der Größte. In: Bulletin: Jugend + Literatur, No.3, 1972, Kritik 4, S.20-21, Hamburg 00251

Anonym: Comics. In: Bulletin: Jugend + Literatur, No.8, 1972, Übersichten 6, S.13, Hamburg 00252

Anonym: Tim und Struppi in Aktion. In: Bulletin: Jugend + Literatur, No.10, 1972, Kritik 4, S.74-75, Hamburg 00253

Anonym: Neues Comic-Buch. In: Bulletin: Jugend + Literatur, No.12, 1972, Nachrichten-Inland 2, S.38, Hamburg 00254

Anonym: Comédie humaine amerikanisch. In: Der Monat, 22.Jg., H.256, 1970, S.24-29, Berlin 00255

Anonym: So wurden Max und Moritz geboren. In: Das Neue Blatt, 14.11.1964, Hamburg 00256

Anonym: Comic-Strips jetzt auch auf Russisch. In: Neue Ruhr-Zeitung, 1.9.1954, Essen 00257

Anonym: Charlie und sein Hund Snoopy. In: Neue Ruhr-Zeitung, No.78, 2.4.1969, Essen 00258

Anonym: Nun auch "Pecos Bill". In: Der neue Vertrieb, 5.Jg., No.98, 1953, S.176-177, Flensburg 00259

Anonym: "Till Eulenspiegel" eine deutsche Bilderzeitschrift. In: Der neue Vertrieb, 5.Jg., No.98, 1953, S.177, Flensburg 00260

Anonym: Bambino-Bilderhefte. In: Der neue Vertrieb, 5.Jg., No.106, 1953, S.394, Flensburg 00261

Anonym: Wild-West-Bilderserie. In: Der neue Vertrieb, 5.Jg., No.107, 1953, S.420, Flensburg 00262

Anonym: Bilder-Hefte mit bunten Auf-stellfiguren. In: Der neue Vertrieb, 5.Jg., No.109, 1953, S.459, Flensburg. 00263

Anonym: Deutsche Comics. In: Der neue Vertrieb, 5.Jg., No.110, 1953, S.464, Flensburg 00264

Anonym: Ein Gruß an Willi Wacker. In: Offenbach-Post, 22.12.1967, Offenbach 00265

Anonym: Comic Strips. In: Petra, No.12, 1969, S.153, Hamburg 00266

Anonym: Alles über die Peanuts. In: RTV, No.47, 1972, S.23, Nürnberg 00267

Anonym: Satire: Spaß mit Mutter. In: Der Spiegel, No.5, 1963, S.67-69, Hamburg 00268

Anonym: Steinberg-Gestrichelte Pointen. In: Der Spiegel, No.18, 1966, Hamburg 00269

Anonym: Gnom von Gallien. In: Der Spiegel, No.47, 1966, S.154, Hamburg 00270

Anonym: Zum Tode von Walt Disney. In: Der Spiegel, No.52, 1966, Hamburg 00271

Anonym: Zipzip-zipzip. In: Der Spiegel, No.52, 1966, S.98-99, Hamburg 00272

Anonym: Yves Saint Laurent-Comic Zeichner. In: Der Spiegel, No.7, 1967, Hamburg 00273

Anonym: Comic-Zeitschrift "Tina". In: Der Spiegel, No.24, 1967, Hamburg 00274

Anonym: Comic strips: Pow, Wap, Bang. In: Der Spiegel, No.18, 1968, S.157f, Hamburg 00275

Anonym: Edelmann: Garten der Lüste. In: Der Spiegel, No.31, 1968, S.86, Hamburg 00276

Anonym: Disney: Hang zur Brutalität. In: Der Spiegel, No.33, 1968, S.92, Hamburg 00277

Anonym: Als Held eines Comic-Strip (Ernst Jünger). In: Der Spiegel, No.44, 1968, S.180, Hamburg 00278

Anonym: Paolozzi: Geschichte vom Nichts. In: Der Spiegel, No.8, 1969, S.131, Hamburg 00278a

Anonym: Struwelpeter-Hilfe von oben. In: Der Spiegel, No.17, 1969, S.205, Hamburg 00279

Anonym: Mond-Bücher: Rasante Nieder-kunft. In: Der Spiegel, No.30, 1969, S.116, Hamburg 00280

Anonym: Struwelpeter-Karikatur.
In: Der Spiegel, No.32, 1969, S.115,
Hamburg 00281

Anonym: Buzzati: Strip von Orfi.
In: Der Spiegel, No.49, 1969, S.192-
194, Hamburg 00282

Anonym: Comics-Ohne Macke.
In: Der Spiegel, No.44, 1970, S.256,
Hamburg 00283

Anonym: Charlie Brown und seine
Freunde. In: Der Spiegel, No.52, 1970,
S.126, Hamburg 00284

Anonym: Zeitschriften: Familie Feuer-
stein. In: Der Spiegel, No.34, 1971,
S.82, Hamburg 00285

Anonym: Familientratsch-Familie
Feuerstein. In: Der Spiegel, No.36, 1971,
S. 17, Hamburg 00286

Anonym: Balduin ist da! In: St.Pauli
Nachrichten, No.112, 1970, S.20,
Hamburg 00287

Anonym: Übungen mit Charles: Britischer
Prinz als liebestolle Strip-Figur.
In: Der Stern, No.12, 1967, Hamburg
 00288

Anonym: Ein Hund gegen Richthoven.
In: Der Stern, No.24, 1967, Hamburg
 00289

Anonym: Neue Filmfigur von Disney.
In: Der Stern, No.12, 1968, Hamburg
 00290

Anonym: In Bonn tickt eine Bombe.
In: Der Stern, No.14, 1968, Hamburg
 00291

Anonym: Ein Hund macht Millionen.
In: Der Stern, No.11, 1970, S.200,
Hamburg 00292

Anonym: Schüler wollen Liebe in
Turnhalle. In: Streit-Zeitschrift, H.7/1,
1969, Frankfurt (Main) 00293

Anonym: Meldung über R. Töpffer.
In: Süddeutsche Zeitung, Literaturbei-
lage, 7.12.1967, S.2, München
 00294

Anonym: Neue Comics von Alexey
Sagerer, Experimente in "pro T".
In: Süddeutsche Zeitung, No.88,
1970, S.20, München 00295

Anonym: Comics 1966: Kennen Sie
Jena, das Höllenweib? In: Twen,
Januar 1967, S.64, München 00296

Anonym: Comicland. In: Underground,
No.3, 1970, S.4, Frankfurt (Main)
 00297

Anonym: Charlies Schwester,
In: Underground, No.4, 1970, S.4,
Frankfurt (Main) 00298

Anonym: Sophie und Bruno im Lande
des Atoms. In: UNESCO-Kurier, 9.Jg.,
No.8, 1968, S.28-34, Köln 00299

Anonym: Der Zeichner R. Dircks.
In: Die Welt, 23.4.1968, Hamburg
 00300

Anonym: Machen Sie mit beim Frage-
spiel des HVV. In: Welt am Sonntag,
5.11.1967, Hamburg 00301

Anonym: Der Mensch der Serie. In:
Die Welt der Literatur, 3.2.1966,
Hamburg 00302

Anonym: Das Drachenbuch von W.
Schmögner. In: Die Welt der Literatur,
No.21, 1969, S.68, Hamburg 00303

Anonym: Comic-Strips, Bilder unserer Zeit. In: Weltstimmen, 25.Jg., 1956, S.534-538, Köln 00304

Anonym: Tarzan verschwindet. In: Die Zeit, No.3, 1967, Hamburg 00305

Anonym: Quick und Quack. In: Die Zeit, No.4, 1967, Hamburg 00306

DEUTSCHE DEMOKRATISCHE REPUBLIK
GERMAN DEMOCRATIC REPUBLIC

Gargi, Bahrant: Comics. In: Neues Deutschland, 24.5.1955, Berlin (Ost)
 00307

Sandberg, Herbert: Der freche Zeichen-stift. Eulenspiegel Verlag, 1963, Berlin (Ost) 00308

Anonym: Der Strom der "bunten Hefte" fließt nicht mehr. In: Der Bibliothekar, H.12, 1961, S.1334-1335, Berlin (Ost)
 00309

FINNLAND / FINLAND

Jokinen, Osmo: Nootteja sarjakuvista. In: Piirrettyjä sarjoja (Katalog der Comic-Ausstellung), 25.8.-3.10.1971, Helsinki 00310

Kaukoranta, Heikki: Comic Books in Finland 1904-1966. Publications of the University Library of Helsinki, 1968, Helsinki 00311

Kaukoranta, Heikki: Sanasia sarjakuvan kehitysvaiheista. In: Piirrettyjä sarjoja (Katalog der Comic-Ausstellung) 25.8.-3.10.1971, Helsinki 00312

Kaukoranta, Heikki: Suoma laisista sarjakuvista. In: Piirrettyjä sarjoja (Katalog der Comic-Ausstellung) 25.8.-3.10.1971, Helsinki 00313

Kaukoranta, Heikki: Yhdeksännen taiteen noususta. In: Bibliophilos, No.4, 1970, S.94-104; No.1, 1971, S.15-22, Helsinki 00314

Packalén, Bengt: Lapsisarjakuvia ja sarjakuvalapsia. In: Piirrettyjä sarjoja (Katalog der Comic-Ausstellung) 25.8.-3.10.1971, Helsinki 00315

Zimmermann, Hans Dieter: Esipuhe. In: Piirrettyjä sarjoja (Katalog der Comic-Ausstellung) 25.8-3.10.1971, S.1, Helsinki 00316

FRANKREICH / FRANCE

Adhemar, Jean: Cinq siècles de bandes dessinées. In: Les lettres francaises, No.1138, 1966, Paris 00317

Albertarelli, Rino: Antonio Rubino. In: Phénix, No.3, 1967, S.34-36, Paris
 00318

Amadieu, G.: Jim la Jungle. In: Phénix, No.3, 1967, S.21-24, Paris 00319

Benayoun, R.: La tragédie américaine de (Gulp!) Al Capp. In: Giff-Wiff, No.23, 1967, S.2-7, Paris 00320

Billard,Pierre: Modesty Blaise-la Super Femme. In: L'Express, 2.-8.Mai 1966, S.66-68,75, Paris
 00321

Bonnemaison, Guy C.: Histoire du Journal de Mickey (1934-1941). In: Giff-Wiff, No.5-6, 1963, Paris 00322

Bostel, Honoré: Ses dessins de Match
que Chaval préferait. In: Paris-Match,
No. 982, 1968, Paris 00323

Bouyxou, Jean-Pierre: Le fantôme du
Bengale. In: Mercury, No. 6, 1967, Paris
 00324

Brault, Colette: Tintin, l'enchanteur.
In: Tele-Magazin, No. 571, 1966, Paris
 00325

Bretagne, Christian: La Barbarella du
tiers monde. In: Candide, No. 292,
1966, Paris 00326

Bretagne, Christian: Il y a du Michel-
Ange dans Tarzan. In: Le nouveau
Candide, No. 348, 1967, S. 25, Paris
 00327

Brion, Marcel: Félix le chat où la
poésie créatrice. In: Le rouge et le
noir, Juillet 1928, Paris 00328

Brunoro, G.: Eloges d'un animal
fabuleux appelé Marsupilami.
In: Cahiers Universitaires, No. 10,
1970, Paris 00329

Brunoro, G.: Valérian aux yeux de
perle. In: Cahiers Universitaires, No. 7,
1970, Paris 00330

Burguet, Franz-André: Jodelle mon
amour. In: Arts, 29. 6. 1966, Paris
 00331

Burroughs, Edgar R. / Hogarth, B.:
Tarzan, Seigneur de la jungle, 1967,
Paris 00332

Caen, Michel: Le fantôme du Bengale.
In: Plexus, No. 12, 1967, S. 150-152,
Paris 00333

Caen, Michel: Popeye. In: Plexus,
No. 10, 1967, S. 148-151, Paris
 00334

Caen, Michel: La villaine Lulu.
In: Plexus, No. 9, 1967, S. 154-157,
Paris 00335

Caen, Michel / Sternberg, Jacques /
Lob, Jacques: Les chefs-d'oeuvres de la
bande dessinée. Anthologie Planète.
Editions Planète, 1967, Paris 00336

Capet, B. / Defert, Th.: François Roy
Vidal. In: Phénix, No. 18, 1971, Paris
 00337

Caradec, Francoise: Genèse et méta-
morphose des oeuvres de Christophe.
In: Les faceties du Sapeur Camember,
1958, Paris 00338

Cartier, E.: Rip Kirby. In: Phénix,
No. 3, 1967, S. 28, Paris 00339

Cassen, Bernard: Superman et Batman
ont trente ans. L'âge d'or de la bande
dessinée en Amérique. In: Le Monde,
11. 10. 1967, S. 7, Paris 00340

Catalogue Burne Hogarth. Socerlid,
1966, Paris 00341

Chambon, Jacques: Un delire barroque:
Les aventures de Jodelle. In: Mercury,
No. 11, 1966, S. 85-87, Paris 00342

Chambon, Jacques: Saga de Xam.
In: Fiction, No. 175, 1968, S. 138-140,
Paris 00343

Champigny, Robert: Un comic américain.
In: Critique, Février 1957, S. 124-135,
Paris 00344

Charlier, Jean-Michel: Les revoici!...
Treize nouveaux épisodes des Chevaliers
du Ciel. In: Pilote, No. 440, 1968,
S. 36-39, Paris 00345

Chateau, René: Bath Batman. In: Lui,
Novembre 1966, Paris 00346

Chery, Christian: Avec Paul Colin et
Gen Paul. In: Les lettres francaises,
No. 1138, 1966, Paris 00347

Colini, Serge: Guy l'Eclair. In: Plexus,
No. 8, 1967, S. 169-171, Paris 00348

Colini, Serge: Histoire des bandes
dessinées. In: Minou, 5. 8. 1965, Paris
 00349

Couperie, P.: BD et actualité.
In: Phénix, No. 18, 1971, Paris
 00350

Couperie, P.: Clayton Knight.
In: Phénix, No. 12, 1969, Paris 00351

Couperie, Pierre: Franck sauvage revient.
In: Phénix, No. 5, 4. Trimestre, 1967,
S. 16-19, Paris 00352

Couperie, P.: Le mariage de Stève
Canyon. In: Phénix, No. 17, 1970,
Paris 00353

Couperie, Pierre: Roy Crane. In: Phénix,
No. 2, 1967, S. 5-14, Paris 00354

Couperie, P.: Tarzan of the apes.
In: Phénix Tarzan, Paris 00355

Couperie, P.: Toonerville folks.
In: Phénix, No. 15, 1970, Paris
 00356

Couperie, Pierre / François, Edouard:
Flash Gordon. In: Phénix, No. 3, 1967,
S. 2-7, Paris 00357

Cournot, Michel: Satanik, où la
métamorphose des amants. In:
Le Nouvel Observateur, 19. 4. 1967,
S. 34-35, Paris 00358

Defert, Th.: s. Capet, B.

Defert, Th.: Ricrod Mulatier.
In: Phénix, No. 19, 1971, Paris
 00359

Deguerry, Françoise / Goscinny, R.:
Astérix Batailleur. In: Cahiers Universi-
taires, No. 29, 1966, S. 44-46, Paris
 00360

De Laet, D.: Hans Kresse, où l'homme
qui se perdit au Nord. In: Phénix,
No. 12, 1969, Paris 00361

De Laet, D.: Pierre Dupuis, un Diabolik
qui s'ignore. In: Cahiers Universitaires,
No. 12, 1971, Paris 00362

De la Potterie, Eudes: La presse enfantine
face aux techniques audiovisuelles.
In: Temps libre, No. 3, 1964, Paris
 00363

Della Corte, Carlos: Agent Secret X-9,
d'hier à aujourd'hui. In: Les Héros du
mystère, No. 2, 1967, S. 25-32, Lyon
 00364

De Turris, Gianfranco / Fusco, Sebastiano:
Les bandes dessinées de science-
fiction en Italie. In: Mercury, No. 13,
1967, S. 67-74; No. 14, 1967,
S. 65-73, Paris 00365

Di Manno, Y.: Marc Dacier reporter.
In: Cahiers Universitaires, No. 17, 1972,
Paris 00366

Di Manno, Y.: D'univers à l'autre.
In: Cahiers Universitaires, No. 9R, 1970,
Paris 00367

Dimpre, Henry: Les héros égyptiens s'exprimaient déjà dans les ballons. In: Pilote, No.283, 1967, S.23, Paris
00368

Dubois, R.: Walt Disney, poète ou marchand d'illusions? In: Littérature de jeunesse, No.78, 1956, Paris 00369

Fermigier, André: Satanik, Barbarella et Cie. In: Le Nouvel Observateur, 19.4.1967, S.31-33, Paris 00370

Filippini, H.: BD pour l'Afrique. In: Phénix, No.24, 1972, Paris 00371

Filippini, H.: 80eme anniversaire de la BD. In: Phénix, No.18, 1971, Paris
00372

Filippini, H.: Tintin. In: Phénix SP, Paris 00373

Filippini, H.: Trinca. In: Phénix, No.24, 1972, Paris 00374

Filippini, H. / Solo, Fr.: Encyclopédie de la bande dessinée. In: Noir et Blanc, Juin 1971, Paris 00375

Forest, Jean-Claude: Popeye et les harpies. CELEG, 1964, Paris 00376

Forlani, Remo: Made in Paris. In: Plexus, No.14, 1968, S.148-149, Paris 00377

François, Edouard: s. Couperie, Pierre

François, Edouard: Alley Oop. In: Phénix, No.2, 1967, S.35, Paris
00378

François, Edouard: César, le mal nommé. In: Phénix, No.17, 1970, Paris 00379

François, Edouard: Krazy Kat. In: Phénix, No.18, 1971, Paris 00380

François, Edouard: G. Omry. In: Phénix, No.12, 1969, Paris 00381

François, Edouard: Le père Lacloche. In: Phénix, No.21, 1971, Paris 00382

François, Edouard: La planète Mongo. In: Phénix, No.3, 1967, S.17-20, Paris 00383

François, Edouard: A propos de la Castafiore. In: Phénix, No.2, 1967, S.27-28, Paris 00384

François, Edouard: Raoul et Gaston, le mythe africain. In: Phénix, No.13, 1970, Paris 00385

François, Edouard: Raymond Macherot. In: Phénix, No.5, 4. Trimestre, 1967, S.1-15, Paris 00386

François, Edouard: Red Barry. In: Phénix, No.22, 1972, Paris 00387

Franquin: s. Rivière, F.

Franso, Pierre: Un poète imagier: Raymond Poivet. In: Miroir du fantastique, No.4, 1968, S.182-185, Paris 00388

Fresnault, P.: Lilliput en BD. In: Phénix, No.24, 1972, Paris 00389

Fresnault, P.: Little Nemo in slumber-land. In: Phénix, No.21, 1971, Paris
00390

Fronval, George: La dynastie des Offenstadt. In: Phénix, No.3, 1967, S.40-43; No.5, 4. Trimestre 1967, S.21-26; No.7, 3. Trimestre 1968, S.13-16, Paris 00391

Fusco, Sebastiano: s. De Turris, Gianfranco

Gauthier, Patrice: Nadal, l'Ironique imagier. In: Giff-Wiff, No.16, 1965, S.23, Paris 00392

Glénat, J.: Boule et Bill. In: Cahiers Universitaires, No.16, 1972, Paris 00393

Glénat, J.: Norbert et Kari. In: Cahiers Universitaires, No.19, 1972, Paris 00394

Glénat, J.: Poussy, chat d'appartement. In: Cahiers Universitaires, No.12, 1971, Paris 00395

Glénat, J.: Schtroumpf rencontre P. Culiford (Peyo). In: Cahiers Universitaires, No. L12, 1971, Paris 00396

Glénat, J.: Schtroumpf rencontre Cuvelier. In: Cahiers Universitaires, No.8, 1970, Paris 00397

Glénat, J.: Schtroumpf rencontre P. Dupuis. In: Cahiers Universitaires, No.12, 1971, Paris 00398

Glénat, J.: Schtroumpf rencontre Franquin. In: Cahiers Universitaires, No.10, 1970, Paris 00399

Glénat, J.: Schtroumpf rencontre Fred. In: Cahiers Universitaires, No.9, 1970, Paris 00400

Glénat, J.: Schtroumpf rencontre Linus et Mézière. In: Cahiers Universitaires, No.7, 1970, Paris 00401

Glénat, J. / Hebert, Cl.: Schtroumpf rencontre R. Reding. In: Cahiers Universitaires, No.16, 1972, Paris 00402

Glénat, J. / Rivière, F.: Schtroumpf rencontre F. Craenhals. In: Cahiers Universitaires, No.11, 1971, 00403

Glénat, J. / Sadoul, N.: Schtroumpf rencontre Gotliebb. In: Cahiers Universitaires, No.13, 1969, Paris 00404

Goede, J. de : Hans Kresse et Eric l'homme du Nord. In: Phénix, No.12, 1969, Paris 00405

Goimard, Jacques: Danger, Diabolik. In: Fiction, No.175, 1968, S.143-144, Paris 00406

Goimard, Jacques: Lone Sloane. In: Fiction, No.162, 1967, S.129-131, Paris 00407

Goscinny, R.: s. Deguerry, Françoise

Gurgand, Jean-Noel: Le phénomène Astérix. In: L'Express, No.796, 1966, S.24-26, Paris 00408

Hebert, Cl.: s. Glénat, J.

Hegerfors, Sture: La première bande dessinée suédoise. In: Phénix, No.7, 3. Trimestre 1968, S.2-5, Paris 00409

Herve, J.: Walt Disney, l'homme qui a fait d'une souris une montagne. In: Jeune Afrique, No.312, 1967, S.56-57, Paris 00410

Heymann, Danièle: Barbarella inspire les paroliers. In: L'Express, No.849, 1967, S.114, Paris 00411

Hogarth, B.: s. Burroughs, Edgar R.

Horn, Maurice: Agent Secret X-9. In: Phénix, No.3, 1967, S.25-27, Paris 00412

Horn, Maurice: Carlie Chan. In: Phénix, No.2, 1967, S.1-4, Paris 00413

Horn, Maurice: Histoire de la bande dessinée. In: Informations et Documents, No. 243, 1967, S. 20-27, Paris 00414

Horn, Maurice: Miss Peach, ou le chemin des écoliers. In: Phénix, No. 5, 4. Trimestre 1967, S. 2-4, Paris 00415

Juin, Hubert: Lone Sloane. In: Les Lettres françaises, No. 1160, 1967, S. 10, Paris 00416

Lacassin, Francis: L'Age d'or devant nous. In: Giff-Wiff, No. 23, 1967, S. 1, Paris 00417

Lacassin, Francis: Bibliographie française de Mickey. In: Giff-Wiff, No. 19, 1966, S. 8-13, Paris 00418

Lacassin, Francis: Bicot, ou les charmes de l'imposture. In: Azur, 1965, Paris (Vorwort zu "Bicot") 00419

Lacassin, Francis: Bicot, ou les charmes de l'imposture. In: Informations et Documents, No. 221, 1965, Paris 00420

Lacassin, Francis: Charlie Chan, ou le sage aux sept fleurs. In: Club du livre policier, Editions Opta, Février 1966, Paris 00421

Lacassin, Francis: De Forton à Pellos. In: Azur, 1965, Paris 00422

Lacassin, Francis: Un héritier du chat Botté: Félix le chat. In: Giff-Wiff, No. 17, 1966, S. 9, Paris 00423

Lacassin, Francis: Histoire de la littérature populaire. In: Magazine littéraire, No. 9, 1967, S. 10-15, Paris 00424

Lacassin, Francis: Introducing Hogarth: Hogarth entre le merveilleux et la démence. In: Giff-Wiff, No. 18, 1966, Paris 00425

Lacassin, Francis: Lucky Luke. In: Giff-Wiff, No. 5, 1965, S. 22, Paris 00426

Lacassin, Francis: Mickey et compagnie. In: Les nouvelles littéraires, No. 2051, 1967, S. 3, Paris 00427

Lacassin, Francis: Naissance et influence du journal de Mickey. In: Giff-Wiff, No. 19, 1966, S. 21-27, Paris 00428

Lacassin, Francis: Notes sur les apparitions de Félix le chat, dans les bandes dessinées. In: Giff-Wiff, No. 15, 1965, S. 5, Paris 00429

Lacassin, Francis: La résurrection du Fantôme. In: Midi-Minuit Fantastique, No. 6, 1963, S. 88, Paris 00430

Lacassin, Francis: Rider Haggard ou le juste en proie aux fantômes. Préface à "Elle". J. J. Pauvert, 1965, Paris 00431

Lacassin, Francis: Tarzan à cinquante ans. In: Cinéma 62, No. 65, 1962, Paris 00432

Lacassin, Francis: Tarzan, mythe triomphant, mythe humilié. In: Bizarre, No. 29-30, 1963, Paris 00433

Lacassin, Francis: Tarzan, le seigneur de la jungle bien que septuagénaire, reste toujours très vert. In: V-magazine, 1967, Paris 00434

Lacassin, Francis: Du temps que Mandrake n'avait pas peur de la magie. Préface à "Mandrake, roi de la magie". CELEG, 1964, Paris 00435

Lacassin, Francis: Walt Disney et la naissance de Mickey. In: Les nouvelles littéraires, Novembre 1966, Paris
00436

Lacassin, Francis: Walt Disney, de Rupert le cheval a Mickey la souris. In: Giff-Wiff, No. 19, 1966, S. 3-7, Paris
00437

Lapierre, Marcel: Après Astérix Le Gaulois, deux Romains en Gaule. In: La semaine Radio-Tele, No. 9, 1967, Paris
00438

Le Carpentier, P.: Peanuts. In: Phénix, No. 13, 1969, Paris
00439

Le Gallo, Claude: Blake, Mortimer et la Science-Fiction. In: Phénix, No. 4, 3. Trimestre 1967, S. 23-26, Paris
00440

Le Gallo, Claude: Lucky Luke, a poor lonesome cow-boy. In: Phénix, No. 3, 1967, S. 31-32, Paris
00441

Le Gallo, Claude: Le rayon U. In: Phénix, No. 5, 4. Trimestre 1967, S. 50, Paris
00442

Le Gallo, Claude: Tintin héros du XXe siècle. In: Phénix, No. 4, 3. Trimestre 1967, S. 3-17, Paris
00443

Legrand, Gerard: Barbarella, nouvelle vamp des comics est française. In: Arts, 24. 2. 1965, Paris
00444

Leguebe, Eric: Burne Hogarth. In: Phénix, No. 7, 3. Trimestre 1968, S. 6-8, Paris
00445

Leguebe, Eric: Lucky Luke Story. In: Phénix, No. 19, 1971, Paris
00446

Lentz, Serge: La folie Astérix. In: Le nouveau Candide, No. 348, 1967, S. 4-9, Paris
00447

Llobera, L. et R. Oltra: La bande dessinée. In: A.F.H.A., Savoir dessiner No. 8, 1968, Paris
00448

Lob, Jacques: s. Caen, Michel

Lob, Jacques: Marie Math. In: Giff-Wiff, No. 22, 1966, Paris
00449

Marny, Jacques: Le monde étonnant des bandes dessinées. Le Centurion, 1968, Paris
00450

Mauriac, Claude: De Modesty Blaise à Polly Maggoo. In: Le Figaro littéraire, 27. 10. 1966, Paris
00451

Mistler, Jean: Epinal et l'imagerie populaire. 1961, Paris
00452

Moliterni, Claude: La BD japonaise. In: Phénix, No. 21, 1971, Paris
00453

Moliterni, Claude (Ed.): Histoire de la bande dessinée d'expression française. Editions Serg, Phénix Spécial, 1972, Paris
00454

Moliterni, Claude: Tintin présente l'univers de la BD. In: Phénix, No. 19, 1971, Paris
00455

Moliterni, Claude: Vers une définition de la bande dessinée policière. In: Giff-Wiff, No. 10, 1965, S. 9, Paris
00456

Oltra, R.: s. Llobera, L.

Pagnol, Marcel: La famille Fenouillard. (Préface à "La famille Fenouillard"). Le Livre de poche, Librairie Armand Colin, 1965, Paris
00457

Parinaud, André: Modesty Blaise: une monte religieuse snob. In: Arts, 19.10.1966, Paris 00458

Perrout, R.: Les images d'Epinal. 1910, Paris 00459

Picco, J.L.: Luc Orient ou la nouvelle SF belge. In: Cahiers Universitaires, No.17, 1972, Paris 00460

Pottar, O.: Astérix, le druide, le guide et la potion magique. In: Arts, 23.2.1966, Paris 00461

Pottar, O.: Diabolik et Satanik, ou le conformisme du sexe. In: Arts, 10.8.1966, Paris 00462

Ragón, Michel: Le dessin d'humor. Arthème Fayard, 1960, Paris 00463

Regnier, Michel: Le roi de la police montée. In: Giff-Wiff, No.9, 1965, Paris 00464

Resnais, Alain / Tercinet, Alain: Bibliographie de Dick Tracy. In: Giff-Wiff, No.21, 1966, Paris 00465

Rivière, F.: s. Glénat, J.

Rivière, F.: L'Amérique pour rire de Rock Derby et ses amis. In: Cahiers Universitaires, No.17, 1972, Paris 00466

Rivière, F.: Eléments pour une présentation d'Hergé. In: Cahiers Universitaires, No.14, 1971, Paris 00467

Rivière, F.: Les félins de la bande. In: Cahiers Universitaires, No.8, 1970, Paris 00468

Rivière, F.: Modeste, Pompon et Félix, l'humour chez soi. In: Cahiers Universitaires, No.10, 1970, Paris 00469

Rivière, F. / Franquin: La galerie des monstres. In: Cahiers Universitaires. No.10, 1970, Paris 00470

Romer, Jean-Claude: Barbarella, mon amour. In: Giff-Wiff, No.11, 1965, S.4, Paris 00471

Romer, Jean-Claude: Batman. In: Midi-Minuit Fantastique, No.18-19, 1967, S.101, Paris 00472

Romer, Jean-Claude: La petite Annie. In: Giff-Wiff, No.5, 1965, S.2, Paris 00473

Romer, Jean-Claude: Superman. In: Giff-Wiff, No.3, 1965, S.5, Paris 00474

Roy, Claude: Mickey Mouse et Babitt. In: Action, No.130, 1965, Paris 00475

Sadoul: s. Glénat, J.

Sadoul, N.: Johan, la maison et la famille. In: Cahiers Universitaires, No.12, 1971, Paris 00476

Sadoul, N.: Schtroumpf rencontre Hergé. In: Cahiers Universitaires, No.14, 1971, Paris 00477

Sadoul, N.: Schtroumpf rencontre Roba. In: Cahiers Universitaires, No.16, 1972, Paris 00478

Saint-Laurent, Ives: La villaine Lulu. Edition Tchou, 1966, Paris 00479

Santelli, Claude: Bicot, où la révanche du naturel. (Préface). In: Azur, 1965, Paris 00480

Scott, Kenneth W.: Batman et la camp. In: Midi-Minuit Fantastique, No.14, 1966, Paris 00481

Scott, Kenneth W.: A propos de Flash Gordon. In: Midi-Minuit Fantastique, No.9, 1964, S.53-55, Paris 00482

Scotto, U.: Steve Canyon, un IBM et les viet-congs. In: Phénix, No.12, 1969, Paris 00483

Serval, Pierre: Les héros des bandes dessinées. In: Parents, Juin 1970, Paris 00484

Siclier, Jacques: Bonne année, Popeye. In: Giff-Wiff, No.17, 1966, S.11, Paris 00485

Slim: La bande dessinée. In: Jeune Afrique, No.504, 1970, S.46-47, Paris 00486

Solo, Fr.: s. H. Filippini

Soumille, Gabriel: Tarzan, l'homme-singe. In: Educateurs, No.48, 1953, S.299-301, Paris 00487

Sternberg, Jacques: Les aventures de Jodelle. (Préface). Le Terrain Vague, 1966, Paris 00488

Sternberg, Jacques: s. Caen, Michel

Tchernia, Pierre: Un vieux copain tout jeune. In: Giff-Wiff, No.19, 1966, S.28-29, Paris 00489

Teisseire, Guy: Illico, Blondie, Le Fantôme, les héros des bandes dessinées ont désormais une histoire... et des historiens. In: L'Aurore, 15.3.1966, Paris 00490

Tercinet, Alain: s. Resnais, Alain

Tercinet, Alain: Bronc Peeler. In: Giff-Wiff, No.20, 1966, S.21, Paris 00491

Terence: Franquin, Macherot et Sirius en liberté. In: Phénix, No.12, 1969, Paris 00492

Theroux, Paul: Tarzan: un affreux au pays des merveilles. In: Jeune Afrique, 14.1.1968, Paris 00493

Tiberi, J.P.: La BD arabe. In: Phénix, No.23, 1972, Paris 00494

Tricoche, Georges N.: Remarques sur les typus populaires créés par la littérature comique américaine. In: Révue de litérature comparée, Bd.11, 1931, S.250-261, Paris 00495

Turquetit, Andréa: De Barbarella à Forest. In: Miroir du Fantastique, Bd.1, No.8, 1968, S.388-395, Paris 00496

Ugeux, William: Introduction à la bande dessinée belge. In: Phénix, No.7, 3.Trimestre 1968, S.63-68, Paris 00497

Vankeer, Pierre: L'as: histoire d'un illustré entre la tradition et le modernisme. In: Giff-Wiff, No.22, 1966, Paris 00498

Vielle, Henri: Un cousin de Tarzan, Drago. In: Giff-Wiff, No.18, 1966, Paris 00499

Vigilax: Le mythe de Tarzan. In: Educateurs, No.28, 1950, Paris 00500

Anonym: Astérix en fleche. In: Bulletin du Livre, 15.11.1966, S.13-14, Paris 00501

Anonym: Arabelle la Sirène. In: Candide, No. 305, 1967, S. 20, Paris 00502

Anonym: Saga de Xam, Queen Mystère Magazine. In: Ellery, No. 242, 1962, S. 113, Paris 00503

Anonym: Ni moraliste-ni critique ... je suis un rigolo! (Astérix). In: Le Cid, No. 15, 1969, Paris 00504

Anonym: Kinky - I love you et la prima donna. In: L'Express, No. 843, 1967, S. 60, Paris 00505

Anonym: Superman, Batman, Bond et Cie. In: Formidable, Supplement, No. 26, Novembre 1967, S. 6-7, Paris 00506

Anonym: Batman. In: Formidable, No. 26, Novembre 1967, S. 36-39, Paris 00507

Anonym: Seraphina: reportage ou fiction? In: Jeune Africaine, 15.12.1966, S. 55, Paris 00508

Anonym: Le retour de Guy l'Eclair. In: Lui, 1965, Paris 00509

Anonym: Une bande dessinée pour l'amour de Régine Crespin. In: Marie Claire, No. 181, 1967, Paris 00510

Anonym: Burne Hogarth. In: Mongo, No. 0, 1967, Paris 00511

Anonym: Entretien avec Sylvan Byck. In: Mongo, No. 0, 1967, Paris 00512

Anonym: Le Hit-Parade des stars de papier. In: Nouveau Candide, No. 312, 1966, S. 24, Paris 00513

Anonym: La collection des bandes dessinées. In: L'Obi, No. 13, 1967, S. 10-22, Paris 00514

Anonym: Hal Foster, Special Couleur. In: Phénix, No. 9, 1969, Paris 00515

Anonym: Tarzan, Special Couleur. In: Phénix, No. 1, 1970, Paris 00516

Anonym: Les fils de Fantomas. In: Stop, No. 70, 1967, Paris 00517

GROSSBRITANNIEN / GREAT BRITAIN

Adley, D.J.: s. Lofts, W.O.G.

Aldrige, Alan / Perry, George: The Penguin Book of Comics. Penguin, 1967, 256 S., London 00518

Ball, Ian: Once upon a monstruous time .. the man who drew Fester. In: The Daily Telegraph Magazine, No. 157, 1967, S. 24-35, London 00519

Brelner, M.A.: American Comics. In: Library Association Record, Bd. 54, No. 12, 1952, S. 410, London 00520

Campbell, Peter: Homages. In: The Listener, 7.1.1971, London 00521

Capp, Al: Capp's Column. In: Time and Tide, 1.11.-8.11.1962, London 00522

Capp, Al: Mort Sahl or Joe Phillips. In: Time and Tide, 11.10-18.10.1962, S. 14, London 00523

Capp, Al: The raw recruit. In: Time and Tide, 20.9.-27.9.1962, London 00524

Comic-Strips. In: Encyclopaedia Brittannica, Bd. 4, 1961, S. 870B-872, London 00525

Cudlipp, Hugh: Publish and be damned.
1959, London 00526

Davies, Randall: Caricature of to-day.
Geoffrem Holme, 1928, London
 00527

Dewhurst, Keith: In Beano Veritas.
In: The Guardian, 22.7.1970, London
 00528

Gaskell, Jane: Pow, Zap, Aaargh!
In: Daily Sketch, 1.1.1971, London
 00529

Gifford, Denis: Comic-strip Radio.
In: The Listener, 7.1.1971, London
 00530

Gifford, Denis: Discovering Comics.
Shire Publications, 1971, 64 S., Tring
 00531

Gifford, Denis: The funny wonders.
In: Art and Artists, February 1971,
London 00532

Gifford, Denis: It's number one & full
of fun. Aaargh! In: Souvenir Catalogue,
Institute of Contemporary Arts,
December 1970, London 00533

Gifford, Denis: Stap me - the British
newspaper strip. Shire Publications,
1971, 96 S., Aylesbury 00534

Gosling, Nigel: Comic culture.
In: The Observer, 3.1.1971, London
 00535

Haigh, Peter S.: Blaise, Batman,
Blondie and Co. In: Film in Review,
April 1966, London 00536

Hillier, Bevis: Cartoons and Caricatures,
Studio Vista, 1970, London 00537

Hillier, Bevis: Penny plain and twopence
lurid. In: Sunday Times, 3.1.1971,
London 00538

Lacassin, Francis: Dick Tracy meets
Muriel. In: Sight and Sound, Spring
1967, London 00539

Laing, A.: Children's Comics.
In: Researches and Studies, The Uni-
versity of Leeds, Institute of Education,
May 1955, S.5-17, Leeds 00540

Lofts, W.O.G. / Adley, D.J.
Old boys books. A complete catalogue.
Lofts & Adley, 1970, London 00541

McNay, Michael: Strip joint.
In: The Guardian, 1.1.1971, London
 00542

Mitchell, Adrian: Nostalgia now 3d off!
In: Souvenir Catalogue, Institute of
Contemporary Arts, December 1970,
London 00543

Packman, Leonard: Those comic papers
of yesterday. In: Collectors Digest
Annual, 1967, Surrey 00544

Perry, George: S. Aldrige, Alan

Rosie, George: The land of Ooer, Erk
and Aargh! In: New Society,
19.11.1970, London 00545

Sherwood, Martin: Aaargh! In: New
Scientist, 4.2.1971, London 00546

Stonier, G.W.: Girls, girls. Penguin
Book, 1963, London 00547

Wagner, Geoffrey: Parade of Pleasure.
Derek Verschoyle, 1954, London
 00548

Warman, Christopher: A nostalgia for comics. In: The Times, 1.1.1971, London 00549

Webb, Kaye: Once upon a time. Prologue to "The Saint Trinian's Story". Penguin Book, 1963, London 00550

Zimmermann, Hans Dieter: Comic strip as popular art form. In: Architectural Association Quarterly, Autumn 1970, London 00551

Anonym: Barbarella. In: Continental, October 1967, London 00552

Anonym: Thunderbirds are Go, Lion summer spectacular. In: Epic, 1967, London 00553

Anonym: Introducing Peanuts. In: The Observer Review, 31.12.1967, S.17, London 00554

Anonym: Aaargh! Comics at the ICA. In: Time Out, 26.12.1970, London 00555

ITALIEN / ITALY

Abbà, A. / Rossi, F.: I fumetti. Indagine comparativa sulle letture dei ragazzi. In: Società umanitaria, lettura giovanile e cultura populare in Italia, 1962, Florenz 00556

Ajello, Nello: Gli album d'avventura. In: Il Mulino, April 1953, Bologna 00557

Albertarelli, Rino: Antonio Rubino. In: Linus, No.1, 1965, Mailand 00558

Andriola, Alfred: You can't do that! Unveröffentlichtes Manuskript einer Rede vor dem 1. Comic-Kongress, Februar 1965, Bordighera 00559

Angeli, Lisa: 007, antenati e pronipoti. In: BIG, No.1, 1965, Rom 00560

Angelini, Pietro: L'eredità di Disney. In: I problemi della pedagogia, 13.Jg., No.1, 1967, S.131-147, Rom 00561

Banas, Pietro: Il gattogatto Felix. In: Linus, No.36, 1968, S.1-19, Mailand 00562

Bargellini, P.: Fumetti e fumetti. In: Indice d'oro, Oktober 1952, Siena 00563

Barilla, Guiseppe: Il fumetto sta conquistando la nuova generazione di narratori. In: Il Messaggero, 16.1.1967, Rom 00564

Baruzzi, A.: s. Facchini, G.M.

Becciu, Leonardo: Il fumetto in Italia. Sansoni, 1971, 356 S., Florenz 00565

Bernazzali, Nino: Artisti italiani Aurelio Galleppini. In: Comics World, No.1, 1968, Genua 00566

Bernazzali, Nino / Bono, Giani: Dick Tracy in Italia.In: Comics World, Sondernummer, September 1967, Genua 00567

Bertieri, Claudio: Gli Addams. In: Cinema 60, No.58, 1966, Rom 00568

Bertieri, Claudio: Alley Oop candido cavernicolo. In: Il Lavoro, 4.8.1966, Genua 00569

Bertieri, Claudio: Anhole in the desert.
In: Photographia Italiana, No.156, 1970,
Mailand 00570

Bertieri, Claudio: Le aventure di Pogo
et di Albert. In: Il Lavoro Nuovo,
10.3.1966, Genua 00571

Bertieri, Claudio: A-Z Comics.
Ed. "E.K.", 1969, Genua 00572

Bertieri, Claudio: Banda stagnata e
banda disegnata. In: Finsider, No.6,
1967, Rom 00573

Bertieri, Claudio: Barbarella disinvolta
cosmonauta. In: Il Lavoro Nuovo,
8.5.1965, Genua 00574

Bertieri, Claudio: Barbarella: licenza
di uccidere mostri. In: Il Lavoro,
21.9.1966, Genua 00575

Bertieri, Claudio: Batman: eroe disnez-
zato. In: Il Lavoro, 22.5.1966, Genua
 00576

Bertieri, Claudio: B.C. e Barbarella.
In: Cinema 60, No.57, 1966, Rom
 00577

Bertieri, Claudio: Beetle Bailey.
In: Photographia Italiana, No.152, 1970,
Mailand 00578

Bertieri, Claudio: Il bravo cittadino
Yokum. In: Il Lavoro, 12.9.1966,
Genua 00579

Bertieri, Claudio: Brick Bradford: an
half hero. In: Sgt. Kirk, No.26, 1969,
Genua 00580

Bertieri, Claudio: Bristow, the rebel.
In: Photographia Italiana, No.150,
1970, Mailand 00581

Bertieri, Claudio: Buck Rogers.
In: Il Lavoro, 17.5.1968, Genua
 00582

Bertieri, Claudio: I comics nello
spettaculo USA. In: Quaderni di
communicazioni di massa, No.1,
1965, Rom 00583

Bertieri, Claudio: Il delatore degli anni
60. In: Il Lavoro Nuovo, 24.6.1965,
Genua 00584

Bertieri, Claudio: Doolittle e Diabolik.
In: Il Lavoro, 23.2.1968, S.3, Genua
 00585

Bertieri, Claudio: The employed of the
devil (Bristow). In: Il Lavoro, 12.7.1968,
Genua 00586

Bertieri, Claudio: Gli eroi dei tempo-
libero. Ed. "Radar", 1968, Padua
 00587

Bertieri, Claudio: The families of the
monsters. In: Il Lavoro, 26.5.1967,
Genua 00588

Bertieri, Claudio: Flipper tutt o Beat.
In: Il Lavoro, 16.6.1967, Genua
 00589

Bertieri, Claudio: Un giannino Albionico
di Ronald Searle. In: Il Lavoro,
31.3.1967, Genua 00590

Bertieri, Claudio: L'invasione degli
ultracorpi. In: Il Lavoro, 22.6.1963,
Genua 00591

Bertieri, Claudio: Linus, anno primo,
numero uno. In: Il Lavoro Nuovo,
1.5.1965, Genua 00592

Bertieri, Claudio: A mad sailor (Popeye).
In: Il Lavoro, 11.10.1968, Genua
 00593

Bertieri, Claudio: Moonday.
In: Sgt. Kirk, No. 27, 1969, Genua
00594

Bertieri, Claudio: The new "Corrierino".
In: Il Lavoro, 22. 3. 1968, Genua 00595

Bertieri, Claudio: I normalissimi Addams.
In: Il Lavoro, 7. 5. 1966, Genua ua 00596

Bertieri, Claudio: Novità per l'estate.
In: Il Lavoro, 1966, Genua 00597

Bertieri, Claudio: Nude with balloons.
In: Photographia Italiana, No. 133,
1968, Mailand 00598

Bertieri, Claudio: A ondate successive.
In: Il Lavoro, 1. 12. 1967, Genua 00598a

Bertieri, Claudio: Orpheus in strips.
In: Photographia Italiana, No. 148,
1970, Mailand 00599

Bertieri, Claudio: Portraits of 42 Comic-
series and comic-artists. In: Enciclopedia
dei fumetti, Ed. "Sansoni", 1970,
Florenz 00600

Bertieri, Claudio: Un principe sperico-
lato alla corte di re Artú. In: Il Lavoro
Nuovo, 24. 7. 1965, Genua 00601

Bertieri, Claudio: I quadretti della
rivoluzione d'ottobre. In: Il Lavoro,
3. 11. 1967, Genua 00602

Bertieri, Claudio: Un Radar per i
giovanni. In: Il Lavoro, 12. 1. 1968,
Genua 00603

Bertieri, Claudio: Il ritorno di Topolino.
In: Il Lavoro Nuovo, 10. 2. 1967, Genua
00604

Bertieri, Claudio: Rogers: the first
viking of the space. In: Photographia
Italiana, No. 132, 1968, Mailand
00605

Bertieri, Claudio: Il semper giovanne
Tex. In: Il Lavoro, 22. 9. 1967, S. 3,
Genua 00606

Bertieri, Claudio: Il sergente Kirk di
Hugo Pratt. In: Il Lavoro, 14. 7. 1967,
Genua 00607

Bertieri, Claudio: La squadra Tumo.
In: Il Lavoro, 14. 4. 1967, Genua
00608

Bertieri, Claudio: Superman: thirty
years of fights. In: Il Lavoro, 14. 6. 1968,
Genua 00609

Bertieri, Claudio: Tarzan, the first hero.
In: Il Lavoro, 19. 4. 1968, Genua
00610

Bertieri, Claudio: Un tempio per il
cavernicolo Uup. In: Comics Almanacco,
Salone Internazionale dei Comics,
Juni 1967, S. 60, Rom 00611

Bertieri, Claudio: A temple for Alley
Oop. In: Comics, 1968, Lucca 00612

Bertieri, Claudio: Tempo di Posters.
In: Il Lavoro, 26. 1. 1968, Genua
00613

Bertieri, Claudio: Trent' anni dopo:
il "Bertoldo". In: Il Lavoro, 25. 8. 1967,
Genua 00614

Bertieri, Claudio: L'universo dementi-
cato di Antonio Rubino. In: Il Lavoro
Nuovo, 14. 3. 1965, Genua 00615

Bertieri, Claudio: L'uomo vestito di
grigio. In: Il Lavoro, 11. 8. 1967,
Genua 00616

Bertieri, Claudio: Valiant i un principe
coraggioso con ré Artu. In: Il Lavoro,
24. 7. 1965, Genua 00617

Bertieri, Claudio: Virus: the sorcerer of the dead forest. In: Sgt. Kirk, April 1969, Genua 00618

Bertieri, Claudio: Walt Disney: un "Maggo" saggio e intraprendente. In: Civiltà dell'Imagine, No. 1, April 1967, S. 14-15, Florenz 00619

Bertieri, Claudio: Walt Disney, mito americano. In: Cinema 60, No. 61, 1967, Rom 00620

Bertieri, Claudio: We are comin' with spirit of peace. In: Comics, 1969, Lucca 00621

Bertoluzzi, Attilio: Bonaventura. Garzanti, 1964, Mailand 00622

Biamonte, S.G.: Che ne è di Diana Palmesi? In: Linus, No. 25, 1966, S. 1-9, Mailand 00623

Biamonte, S.G.: La folk cronaca dei cantastorie. In: Linus, No. 37, 1968, S. 69-72, Mailand 00624

Biamonte, S.G.: I fumetti cantano. In: Sgt. Kirk, No. 11-12, 1968, S. 14-18, Mailand 00625

Biamonte, S.G.: Gordon, Uomo mascherato, Superman, l'evasione in pantofole. In: Il Giornale d'Italia, 12.2.1965, Rom 00626

Biamonte, S.G.: Moby Dick. In: Sgt. Kirk, No. 3, 1967, S. 63-64, Mailand 00627

Biamonte, S.G.: S.O.S. Svalbard. In: Sgt. Kirk, No. 5, 1967, S. 1-3, Genua 00628

Biamonte, S.G.: Terry and the Pirates, un fumetto per faldi. In: Sgt. Kirk, No. 15, 1968, S. 72-73, Genua 00629

Bono, Giani: s. Bernazzali, Nino

Bono, Giani: s. Ferraro, E.

Bono, Giani: Bibi e Bibó. In: Sgt. Kirk, No. 15, 1968, S. 66, Genua 00630

Bono, Giani: Blondie. In: Sgt. Kirk, No. 15, 1968, S. 66, Genua 00631

Bono, Giani: Chester Gould. In: Comics World, Sondernummer, September 1967, Genua 00632

Bono, Giani: Dopo Roy Crane.... In: Comics World, No. 3, 1968, S. 11-12, Genua 00633

Bono, Giani: Due parole su...l' Ispettore Wade. In: Comics World, No. 2, 1968, S. 1, Genua 00634

Bono, Giani: The Great Comic Book Heroes. In: Comics World, No. 1, 1968, Genua 00635

Bono, Giani: Henry. In: Sgt. Kirk, No. 15, 1968, S. 68, Genua 00636

Bono, Giani: Piccolo Re. In: Sgt. Kirk, No. 15, 1968, S. 67, Genua 00637

Brunoro, Gionni: s. Ferraro, Ezio

Brunoro, Gionni: I periodici giovanili non a fumetti (II). In: Sgt. Kirk, No. 9, 1968, S. 25-28, Genua 00638

Brunoro, Gionni: Periodici illustrati non a fumetti. In: Sgt. Kirk, No. 8, 1968, S. 1-5, Genua 00639

Caldiron, Orio: Buster Brown. In: Sgt. Kirk, No. 15, 1968, S. 44-46, Genua 00640

Caldiron, Orio: Rubino Liberty.
In: Sgt. Kirk, No.16, 1968, S.72-75,
Genua 00641

Calisi, Romano: L'avventurosa storia
dei fumetti brasiliani. In: Comics,
Archivio italiano della stampa a fumetti,
September 1966, S.15-21, Rom
 00642

Calzavara, Elisa: Ancora sui comics
USA. In: Comics, Archivio italiano della
stampa a fumetti, September 1966,
S.27-28, Rom 00643

Calzavara, Elisa: Ancora sui comics
USA. In: Fantascienza Minore, Sonder-
nummer, 1967, S.52-54, Mailand
 00644

Calzavara, Elisa: The Spirit. In: Comics
Almanacco, Salone Internationale dei
Comics, Juni 1967, S.90, Rom
 00645

Caniff, Milton: Male Call. In: Sgt. Kirk,
No.9, 1968, S.93, Genua 00646

Carano, Ranieri: L'escalation di Jules
Feiffer. In: Linus, No.30, 1967, S.1-
-7, Mailand 00647

Carano, Ranieri: Gé Bé, l'incubo
buono. In: Linus, No.41, 1968, S.1-9,
Mailand 00648

Carano, Ranieri: Hara Kiri per Wolinski.
In: Linus, No.35, 1968, S.1-7, Mailand
 00649

Carano, Ranieri: Little Orphan Nixon.
In: Linus, No.38, 1968, S.63-64,
Mailand 00650

Carano, Ranieri: I nipotini di Busch.
In: Linus, No.7, 1965, Mailand
 00651

Carano, Ranieri: Prologo a: Il cittadino
Yokum. Libri Edizioni, 1967, S.5-9,
Mailand 00652

Carano, Ranieri: A propos de Lucques.
In: Linus, No.29, 1967, S.1-3, Mailand
 00653

Carpi, P.: s. Gazzarri, Michele

Carpi, P. / Castelli, A.: Mad.
In: Comis Club, No.1, April-Mai 1967,
S.76-81, Mailand 00654

Castelli, Alfredo: s. Carpi, P.

Castelli, Alfredo: s. De Gaetani, G.

Castelli, Alfredo: s. Francchini, R.

Castelli, Alfredo: s. Sala, P.

Castelli, Alfredo: s. Trinchero, S.

Castelli, Alfredo: L'avventuroso.
In: Eureka, No.6, 1968, S.53-54,
Mailand 00655

Castelli, Alfredo: Bibliografia di
Flash Gordon negli Stati Uniti.
In: Comics, No.4, 1966, S.13-14,
Mailand 00656

Castelli, Alfredo: Bibliografia orienta-
tiva di Walt Disney in USA. In: Guida
a Topolino, November 1966, S.34-36,
Mailand 00657

Castelli, Alfredo: Bibliografia di The
Spirit. In: Comics, No.4, 1966, S.24,
Mailand 00658

Castelli, Alfredo: Cronologia di Tarzan.
In: Comics Club, No.1, 1967, S.35-38,
Mailand 00659

Castelli, Alfredo: Gli E.C. Horror Comics. In: Comics Club, No.1, 1967, S.73-75, Mailand 00660

Castelli, Alfredo: I giganti del fumetto Topolino. In: Eureka, No.5, 1968, S.53-54, Mailand 00661

Castelli, Alfredo: La historieta argentina. In: Comics, Sondernummer, April 1966, S.3-5, Mailand 00662

Castelli, Alfredo: Il nuovo Gordon degli albi King. In: Comics, No.4, 1966, S.3-4, Mailand 00663

Castelli, Alfredo: Phantom made in Italy. L'Asso di Picche. In: Comics, Sondernummer, April 1966, S.14-15, Mailand 00664

Castelli, Alfredo: The Spirit. In: Comics, No.4, 1966, S.18-23, Mailand 00665

Castelli, Alfredo: Tarzan nei comic books. In: Comics Club, No.1, 1967, S.33-34, Mailand 00666

Castelli, Alfredo: Walt Disney Cartoonists. In: Eureka, No.4, 1968, S.25-26, Mailand 00667

Castelli, Alfredo: I Walt Disney italiani. In: Guida a Topolino, November 1966, S.35-39, Mailand 00668

Cavallone, Bruno: Alla scoperta dei Peanuts. In: Linus, No.1, 1965, Mailand 00669

Cavallone, Bruno: Pogo e la contea di Okefenokee. In: Linus, No.4, 1965, Mailand 00670

Cavallone, Bruno: Krazy Kat. In: Linus. No.6, 1965, Mailand 00671

Cavallone, Bruno: Ronald Searle. In: Linus, No.20, 1966, Mailand 00672

Cavallone, Bruno: Uno specchio per Alice.In: Linus, No.33, 1967, S.1-7, Mailand 00673

Couperie, Pierre: Roy Crane, un artista, due eroi. In: Comics World, No.3, 1968, S.4-10, Genua 00674

Cuccinelli: Fumetti e fumettismo. In: Studi cattolici, September 1959, S.62-64, Rom 00675

De Gaetani, Giovanni: Milton Caniff. In: Comics Club, No.1, 1967, S.60, Mailand 00676

De Gaetani, Giovanni: Steve Canyon. In: Comics Club, No.1, 1967, S.67-69, Mailand 00677

De Gaetani, Giovanni / Castelli, A.: Terry and the Pirates. In: Comics Club, No.1, 1967, S.61-64, Mailand 00678

De Giacomo, Franco: Il caso Robinson. In: Linus, No.32, 1967, S.1-5, Mailand 00679

De Giacomo, Franco: I fumetti inglesi dagli inizi al' 30. In: I fumetti, Instituto della Pedagogia dell' università di Roma, No.9, Juni 1967, S.127-134, Rom 00680

De Giacomo, Franco: Le storie a fumetti di Disney. In: Linus, No.9, 1965, Mailand 00680a

De Giacomo, Franco: Topolino. In: Linus, No.9, 1965, Mailand 00681

De Giacomo, Franco / Ferraro, E. / Salvucci, G.: L'Audace. In: Linus, No.15, 1966, S.1-7, Mailand 00682

Del Buono, Oreste: s. Vittorini, Elio

Del Buono, Oreste: Arcibaldo e
Petronilla. Garzanti, 1966, Mailand
00683

Del Buono, Oreste: Caro vecchio Flash
Gordon. In: Corriere d'Informazione,
1964, Mailand 00684

Del Buono, Oreste: Dick Tracy comics
Al Cappone. In: Linus, No. 3, 1965,
Mailand 00685

Del Buono, Oreste: Felix mio mao.
Garzanti, 1965, Mailand 00686

Del Buono, Oreste: Flash Gordon.
In: Linus, No. 4, 1965, Mailand
00687

Del Buono, Oreste: Ma chi era Gordon?
In: Linus, No. 44, 1968, S. 30, Mailand
00688

Del Buono, Oreste: Marmittone va alla
guerra. In: Linus, 5.Jg., No. 48, 1969,
S. 1-14, Mailand 00689

Del Buono, Oreste: Il mostruoso Yellow
Kid. In: Linus, 5.Jg., No. 51, 1969,
S. 1-10, Mailand 00690

Del Buono, Oreste: Il ritorno del primi
eroi della nostra infanzia. In: L'Europeo,
No. 58, 1967, Mailand 00691

Della Corte, Carlos: Anche gli eroi
(gualche volta) muoiono. In: Eureka,
No. 5, 1968, S. 1-4, Mailand 00692

Della Corte, Carlos: I comics in Italia,
oggi. In: Almanacco letterario Bompiani,
1963, Mailand 00693

Della Corte, Carlos: Dall' Avventuroso
a Eureka. In: Eureka, No. 1, 1967,
S. 1-2, Mailand 00694

Della Corte, Carlos: Una bella coppia.
In: Eureka, No. 2, 1967, S. 1-4, Mailand
00695

Della Corte, Carlos: Ernie Pike. In: Sgt.
Kirk, No. 4, 1967, S. 26-27, Genua
00696

Della Corte, Carlos: Il favoloso Dick
Fulmine. In: Collana Anni Trenta,
No. 1, 1967, S. 4, Mailand
00697

Della Corte, Carlos: I generosi eroi
chifanno amare la vita. In: Oggi
ilustrato, 30. 8. 1964, Mailand 00698

Della Corte, Carlos: Da Gulliver a
Superman. In: Il Caffe, Mai 1957,
Mailand 00699

Della Corte, Carlos: Jonny Hazzard:
divertire, non convertire. In: Smack,
No. 2, 1968, S. 1-2, Mailand 00700

Della Corte, Carlos: Mickey Mouse
aggiornato. In: Il Contemporaneo,
13. 7. 1957, Mailand 00701

Della Corte, Carlos: Nuovi eroi del
fumetto. In: Avanti, 23. 8. 1955,
Mailand 00702

Della Corte, Carlos: Sergente Kirk.
In: Sgt. Kirk, No. 1, 1967, S. 70,
Genua 00703

Della Corte, Carlos: Terry e i pirati.
In: Sgt. Kirk, No. 1, 1967, S. 70,
Genua 00704

Della Corte, Carlos: Walt Disney, un
anno doppo. In: Eureka, No. 4, 1968,
S. 1-7, Mailand 00705

De Turris, Gianfranco / Fusco, S.:
Gli anni di Dick Fulmine. In: Linus,
No. 26, 1967, S. 1-5, Mailand 00706

De Turris, Gianfranco / Fusco, S.:
Barbarella / Jane. In: Sgt. Kirk, No.7,
1968, S.1-5, Genua 00707

De Turris, Gianfranco / Fusco, S.:
The stupid New Orleans Jac Band.
In: Linus, No.27, 1967, S.63-66,
Mailand 00708

Eco, Umberto: Charlie Brown e i
fumetti. In: Linus, No.1, 1965,
Mailand 00709

Eudes, Dominique: René Goscinny.
In: Linus, No.13, 1966, S.1, Mailand
 00710

Fabrizzi, Paolo / Trinchero, S. /
Traini, R.: Arcibaldo e Petronilla.
In: Mondo Domani, 22.9.1968, Mailand
 00711

Fabrizzi, Paolo / Trinchero, S. /
Traini, R.: Bibí é Bibò. In: Mondo
Domani, No.22, 2.6.1968, Mailand
 00712

Fabrizzi, Paolo / Trinchero, S. /
Traini, R.: Buster Brown. In: Mondo
Domani, Supplemento Mondo Ragazzi,
28.7.1968, Mailand 00713

Fabrizzi, Paolo / Trinchero, S. /
Traini, R.: Cirillino. In: Mondo
Domani, 25.8.1968, Mailand 00714

Fabrizzi, Paolo / Trinchero, S. /
Traini, R.: Fortunello. In: Mondo
Domani, 30.6.1968, Mailand 00715

Fabrizzi, Paolo / Trinchero, S. /
Traini, R.: Il gatto Felix. In: Mondo
Domani, 17.11.1968, Mailand
 00716

Fabrizzi, Paolo / Trinchero, S. /
Traini, R.: Il Signor Bonaventura.
In: Mondo Domani, 20.10.1968,
Mailand 00717

Facchini, G.M. / Baruzzi, A.:
Dal mondo di Topolino al mondo di
Paperino. Un'importante svolta del
fumetto disneyano. In: Quaderni di
communicazioni di massa, No.1,
1965, S.89-92, Mailand 00718

Fenzo, Stellio: Kiwi il figlio della
Jungla. In: Sgt. Kirk, No.5, 1967,
S.104-105, Genua 00719

Ferraro, Ezio: s. De Giacomo, Franco

Ferraro, Ezio: Buck il primo. In: Sgt.
Kirk, No.8, 1968, S.26-31, Genua
 00720

Ferraro, Ezio: La storia del giornalismo
italiano. In: Sgt. Kirk, No.11-12,
1968, S.53-67, Mailand 00721

Ferraro, Ezio: 7 volti per X-9. In: Sgt.
Kirk, No.10, 1968, Genua 00722

Ferraro, Ezio / Bono, Giani: Bob Star
il poliziotto dai capelli rossi.In: Comics
World, No.1, 1968, Genua 00723

Ferraro, Ezio / Bono, Giani:
Pubblicazione italiana di Red Barry.
In: Comics World, No.1, 1968, Genua
 00724

Ferraro, Ezio / Brunoro, Gianni:
Sergente Fury riposa in pace. In: Sgt.
Kirk, No.16, 1968, S.58-65, Genua
 00725

Fini, Luciano / Massarelli, A.:
Alex Raymond. In: Sagittarius, Mai
1965, S.3, Mailand 00726

Fini, Luciano / Massarelli, A.:
Il giustiziere della jungla: The
Phantom. In: Sagittarius, Juli 1965,
S.3, Mailand 00727

Fini, Luciano / Massarelli, A.:
Harold Foster. In: Sagittarius, August
1965, S.3, Mailand 00728

Fini, Luciano / Massarelli, A.:
Un personaggio della fantasia: Mandrake,
l'uomo del misterio. In: Sagittarius,
Juni 1965, S.3, Mailand 00729

Folon, J.M.: Bob Blechman. In: Linus,
5.Jg., No.50, 1969, S.1-14, Mailand
 00730

Fossati, Franco: Batman. In: Fantascienza
Minore, Sondernummer, 1967, S.19-
-21, Mailand 00731

Fossati, Franco: Batman. In: SF Francese,
April 1966, Mailand 00732

Fossati, Franco: B.C. In: Fantapolitica,
Februar 1966, Rom 00733

Fossati, Franco: Brick Bradford.
In: Special SF, August-Oktober 1966,
Mailand 00734

Fossati, Franco: Incontro con Ugo Pratt.
In: Comics World, No.1, 1968, Genua
 00735

Fossati, Franco: Magnas. In: Fantasy,
November-Dezember 1966, Mailand
 00736

Fossati, Franco: Mandrake. In: Vega SF,
März 1966, Mailand 00737

Fossati, Franco: Nembo Kid
in Arlecchinata. In: Fantascienza
Minore, Januar 1966, Rom 00738

Fossati, Franco: Superman.
In: Fantascienza Minore, Sondernummer,
1967, S.45-47, Mailand 00739

Fossati, Franco: Superman. In: Sgt. Kirk,
No.13, 1968, S.53-68, Genua 00740

Fossati, Franco: Superman, un discutibile
campione degli oppressi. In: Corriere
mercantile, 5.8.1968, Mailand
 00741

Fossati, Franco: Wonder Woman.
In: Siderea, Mai 1966, Mailand
 00742

Franchini, Rolando / Castelli, Alfredo:
Bibliografia di Steve Canyon. In: Comics
Club, No.1, 1967, S.70, Mailand
 00743

Franchini, Rolando / Castelli, Alfredo:
Bibliografia di Tarzan. In: Comics
Club, No.1, 1967, S.39-40, Mailand
 00744

Franchini, Rolando / Castelli, Alfredo:
Bibliografia di Terry. In: Comics Club,
No.1, 1967, S.65, Mailand 00745

Frascati, Gianpaolo: Il più vecchio
bambino del mondo: Walt Disney.
In: Eureka, No.4, 1968, S.9-10,
Mailand 00746

Fusco, Sebastiano:
s. De Turris, Gianfranco

Gasca, Luis: Giulietta degli fumetti.
In: Film Ideal, No. 186, 1965, Rom
 00746a

Gasca, Luis: Storia dei fumetti alla
Spagna. In: Quaderni di communicazioni
di massa, No.6, 1965, Rom 00747

Gazzarri, Michele / Carpi, P.:
Un eroe degli anni trenta, 1967,
Mailand 00748

Gazzarri, Michele / Carpi, P.:
Pinocchio rivisto da Manca, 1967,
Mailand 00749

Gazzarri, Michele / Carpi, P.:
In Sicilia vogliono Batman, 1967,
Mailand 00750

Gentilini, Mario: Io Topolino.
Mondadori, 1970, Mailand 00751

Gerosa, Guido: Disney: Nella sua
favola, la morte non c'era. In: Epoca,
No.848, 1966, S.72-79, Mailand
 00752

Gerosa, Guido: Diventerano tutti
Nembo Kid? In: ABC, 28.6.1964,
Mailand 00753

Giuffredi, E.: Mandato d'arresto per
Barbarella. In: Novella, No.20, 1965,
Mailand 00756

Griego, Guiseppe: Assolti con formula
piena Pecos Bill e compagni.
In: Il Corriere d'Informazione,
30.6.1955, Mailand 00757

Heimer, Mel: Milton Caniff. In: Comics
World, No.0, 1966, Genua 00758

Lacassin, Francis: Foster, o la serenità.
Hogarth, o l'inquietudine. In: Comics
Club, No.1, 1967, S.27-28, Mailand
 00759

Laura, Ernesto G.: Il Disney stampato.
In: Blanco e nero, Juli-September 1967,
S.42-62, Rom 00760

Laura, Ernesto G.: Topolino negli anni
trenta. In: Comics Almanacco, Juni
1967, S.52, Rom 00761

Lavezzolo, Andrea: Petrosino, il grande
polizotto italo-americano. In: Sgt.Kirk,
No.15, 1968, S.59-61, Genua 00762

Leydi, Roberto: Il ritorno di Gordon
Flash. In: L'Europeo, 10.8.1964,
Mailand . 00763

Longatti, Alberto: Fumetti di Guido
Crepax. In: Ausstellungskatalog,
La Colonna, 1968, Como 00764

Mariani, Enzo: Gordon. In: Fantascienza
Minore, Sondernummer, 1967, S.61-62,
Mailand 00765

Mariani, Enzo: Thunder Agents.
In: Fantascienza Minore, Sondernummer,
1967, S.55-56, Mailand 00766

Marini, A.: ...che cosa avete contro
Diabolik? In: Linus, No.15, 1966,
Mailand 00767

Martinori, Nato: Fumetti che passione!
I vecchi fumetti degli Anni Trenta
tornano nelle edicole in una serie de
ristampe. In: Vita, No.442, 1967,
S.36-37, Rom 00768

Mc Geehan, John and Tom: Index to
Walt Disney's Comics and Stories.
In: Guida a Topolino, November 1966,
S.30-33, Mailand 00769

Mc Greal, Dorothy: Il Burroughs
sconosciuto. In: Comics Club, No.1,
1967, S.19-20, Mailand 00770

Massarelli, A.: s. Fini, Luciano

Millo, Stelio: I fumetti in Jugoslavia.
In: Comics World, No.3, 1968, S.27-
-29, Genua 00771

Mosca, Benedetto: Anche i fumetti
hanno la loro storia. In: L'Europeo,
10.3.-24.3.1957, Mailand 00772

Muscio, L.: Omaggio a Raymond.
In: Comic Art, No.4, 1967, Mailand
 00773

Natoli, Dario: Arriva Uup. In: L'Unità,
11.9.1965, Mailand 00774

Natoli, Dario: Fascismo e antifascismo
in 10 anni di fumetto italiano.
In: L'Unità, 28.9.1966, Mailand
 00775

Natoli, Dario: Fra' Salmastro di Lenari
ed i Pirati Spaziali di Crepax.
In: L'Unità, 9.2.1967, Mailand
 00776

Natoli, Dario: Fra' Salmastro di Lenari
ed i Pirati Spaziali di Crepax.
In: Fantascienza Minore, Sondernummer,
1967, S.22-24, Mailand 00777

Natoli, Dario: Guido Bazzelli si rivolta.
In: Sgt.Kirk, No.7, 1968, S.29-31,
Genua 00778

Naviglio, L.: Selene. In: Nuovi Orizzanti,
No.4, 1967, Mailand 00779

Oppo, Cipriano E.: Origine di Topolino.
In: L'Ore, 3.9.1944, Mailand 00780

Pascal, David: Burne Hogarth, il
Michelangelo dei fumetti. In: Comics,
Archivio italiano della stampa a
fumetti, No.1, 1966, S.8-13, Rom
 00781

Patania, Luigi: Satanik, Kriminal e C.:
i valori se ne vanno in fumetto.
In: L'Azione Giovanile, 13.4.1965,
Mailand 00782

Pedrocchi, Carlo: Federico Pedrocchi.
In: Linus, No.39, 1968, S.1-8,
Mailand 00783

Pratt, Hugo: Hugo Pratt. In: Sgt. Kirk,
No.6, 1967, S.89-91, Genua 00784

Prever, Giorgio: Alfy il robot. La
coscienza critica e le sue trasformazioni.
In: Sgt. Kirk, No.6, 1967, S.49,
Genua 00785

Pucciarelli, M.: Domenica con gli
Addams. In: Settimana Incom,
24.4.1966, Mailand 00786

Quarantotto, Claudio: Satanik, Kriminal,
Fantax e Co. In: Il Borghese, 25.3.1965,
Mailand 00787

Ravoni, Marcello: Il "gesto" argentino.
In: Linus, 5.Jg., No.47, 1969, S.1-17,
Mailand 00788

Riha, Karl: I problemi dei fumetti.
In: I problemi della pedagogia, 13.Jg.,
No.4-5, 1967, S.696-710, Rom
 00789

Rodari, Gianni: Gordon ritorna.
In: Paese Sera, 17.8.1964, Mailand
 00790

Rossi, F.: s. Abbá, A.

Rusconi, Marisa: L'amico Licantropo.
In: Settimana Incom, No.44, 1965,
S.44-47, Mailand 00791

Rusconi, Marisa: Il dottor Crepax,
suppongo....In: Linus, No.44, 1968,
S.1-9, Mailand 00792

Sala, Paolo / Castelli, Alfredo:
Amok, il gigante mascherato.
In: L'Asso di Picche, Sondernummer,
Juni 1966, S.15, Mailand 00793

Sala, Paolo / Castelli, Alfredo:
Da Superman a Nukla: I magnifici eroi
dei comic books. In: Comics, Sonder-
nummer, April 1966, S.6-12, Mailand
 00794

Sala, Paolo / Castelli, Alfredo:
Da Superman a Nukla: I magnifici eroi
dei comic books. In: Fantascienza
Minore, Sondernummer, 1966, S.8-11,
Mailand 00795

Sala, Paolo / Castelli, Alfredo:
Storia del fumetto americano.
In: Comics-Bolletino di Comics-Club
104, 1.4.1966, Mailand 00796

Salvucci, Giorgio: s. De Giacomo, Franco

Salvucci, Giorgio: s. Trinchero, S.

Seal, Basil: Edward Lear e il nonsense.
In: Linus, No.21, 1966, S.1-7,
Mailand 00797

Seal, Basil: L'inimitabile George.
In: Linus, 4.Jg., No.45, 1968,
S.1-10, Mailand 00798

Soavi, Giorgio: Vita, anche sentimentale,
di J.M. Folon. In: Linus, 5.Jg., No.46,
1969, S.1-10, Mailand 00799

Tortora, Enzo: I figli di 007, Sadik,
Diabolik, Magik, Kriminal.
In: La Nazione, 12.5.1965, Mailand
 00800

Traini, Rinaldo: s. Fabrizzi, Paolo

Traini, Rinaldo: Captain Easy. In: Sgt.
Kirk, No.11/12, 1968, S.1-4,
Genua 00801

Traini, Rinaldo: Indian River.
In: Sgt. Kirk, No.3, 1967, S.31,
Genua 00802

Traini, Rinaldo: Tarzan, il mito della
libertà. In: Sgt. Kirk, No.5, 1967,
S.19-21, Genua 00803

Traini, Rinaldo: Topolino e l'uomo
nuvola. In: Hobby, No.1, 1966, Rom
 00804

Traini, Rinaldo / Trinchero, Sergio:
Ils sont fous ces Romains. In: Hobby,
No.4, 1967, Rom 00805

Traini, Rinaldo / Trinchero, Sergio:
Un fumetto indovinato, Saturnino
Farandola. In: Hobby, No.3, 1967,
Rom 00806

Traini, Rinaldo / Trinchero, Sergio:
Tarzan contro Bond. In: Comics Club,
No.1, 1967, Mailand 00807

Traini, Rinaldo / Trinchero, Sergio:
Tarzan contro Bond. In: Hobby, No.2,
1967, Rom 00808

Traini, Rinaldo / Trinchero, Sergio:
Tarzan, 1967 balla lo shake. In: Hobby,
No.2, 1967, Rom 00809

Traini, Rinaldo / Trinchero, Sergio:
Topolino contro James Bond. In: Hobby,
No.0, Oktober 1966, Rom 00810

Traini, Rinaldo / Trinchero, Sergio:
Topolino contro Bond. In: I miei
fumetti, 1967, Mailand 00811

Traini, Rinaldo / Trinchero, Sergio:
007 e figlio dei fumetti. In: Le Ore,
Mai 1965, Mailand 00812

Trinchero, Sergio: s. Fabrizzi, Paolo

Trinchero, Sergio: s. Traini, Rinaldo

Trinchero, Sergio: Abbecedario dei
fumetti 1A, 2A, 3B, 4B, 5B, 6B, 7B,
8B, 9C, 10C, 11C, 12C, 13C, 14C,
15C, 16C. In: Ciccio & Franco,
No. 1-16, 1967-1968, Mailand 00813

Trinchero, Sergio: L'Abbecedario dei
fumetti (A1, A2, A3). In: Gli Sdragoli,
No. 1-3, 1968-1969, Genua 00814

Trinchero, Sergio: L'Abbecedario dei
fumetti (A1)-ripetizione. In: Gli
Sdragoli, No. 4, 1969, Genua 00815

Trinchero, Sergio: Agente Secreto X-9.
In: Albo dell' avventuroso, No. 16, 1963,
Mailand 00816

Trinchero, Sergio: Alex Raymond.
In: Super Albo Spada, No. 61, 1963,
Mailand 00817

Trinchero, Sergio: La balma chia-
mata Goliath. In: La Tribuna Italiana,
No. 16, 1970, Mailand 00818

Trinchero, Sergio: Bat Star. In: Super
Albo Spada, No. 51, 1963, Fratelli
Spada, Mailand 00819

Trinchero, Sergio: Bella copia.
In: Hobby, No. 3, 1967, Mailand
 00820

Trinchero, Sergio: Bonghy Bo contro gli
Ononoes. In: Hobby, No. 4, 1967,
Mailand 00821

Trinchero, Sergio: Breve cronistoria di
un personaggio intramontabile.
In: L'Uomo Mascherato, Albi Fratelli
Spada, No. 22, 1962, Mailand 00822

Trinchero, Sergio: Brick Bradford.
In: "Brick Bradford" - L'Olimpo dei
fumetti (Sugar), Juni 1970, Mailand
 00823

Trinchero, Sergio: Brick Bradford -
l'autore e il personaggio.
In: L'enciclopedia dei fumetti, No. 14,
1970, Mailand 00824

Trinchero, Sergio: Cassius Clay.
In: Sgt. Kirk, No. 2, 1967, Genua
 00825

Trinchero, Sergio: Un cavernicolo en
turist. In: Comic Art in Paper Back,
No. 3, 1966, Mailand 00826

Trinchero, Sergio: Cino e Franco.
In: Super Albo" Rip Kirby", No. 98,
Supplemento, Fratelli Spada, August
1964, Mailand 00827

Trinchero, Sergio: Un cowboy e due
sottomarini. In: Sgt. Kirk, No. 28,
1969, Genua 00828

Trinchero, Sergio: Cronaca e fumetti.
In: Sgt. Kirk, No. 27, 1969, Genua
 00829

Trinchero, Sergio: Cronache di
Topolinia. In: Sgt. Kirk, No. 24, 1969,
Genua 00830

Trinchero, Sergio: Flash Gordon.
In: Super Albo, No. 86, 1964, Fratelli
Spada, Mailand 00831

Trinchero, Sergio: Il fumetto liberty:
Little Nemo. In: Hobby, No. 6, 1967,
Rom 00832

Trinchero, Sergio: Il fumetto nero.
In: Hobby, No. 0, November 1966,
Mailand 00833

Trinchero, Sergio: Hanno detto de....
L'Uomo Mascherato: Carlo Della Corte.
In: L'Uomo Mascherato, No. 51,
1963, Fratelli Spada, Mailand
00834

Trinchero, Sergio: Horror gourmet.
In: Horror, No. 7, 1970, Mailand
00835

Trinchero, Sergio: Un italiano a
cartoonland. In: Sgt. Kirk, No. 16,
1968, S. 49-51, Genua 00836

Trinchero, Sergio: Jim della Giungla.
In: Super Albo, No. 93, 1964,
Fratelli Spada, Mailand 00837

Trinchero, Sergio: Li'l Abner, trent'
anni di suspense. In: Hobby, No. 5,
1967, Rom 00838

Trinchero, Sergio: Mandrake l'impre-
vedibile. In: Super Albo "Mandrake",
No. 28, 1963, Fratelli Spada, Mailand
00839

Trinchero, Sergio: Marmittone nel
Vietnam. In: Hobby, No. 3, 1967,
Mailand 00840

Trinchero, Sergio: Mini-notizie.
In: Hobby, No. 0, November 1966,
Mailand 00841

Trinchero, Sergio: La nascità dei
comics avventurosi. In: Il Lavoro, 1967,
Genua 00842

Trinchero, Sergio: Nemo 11. In: Linus,
No. 57, 1969, Mailand 00843

Trinchero, Sergio: Il nonno di
Barbarella è Buck Rogers. In: Smack,
No. 3, 1968, S. 21-22, Mailand
00844

Trinchero, Sergio: Notizie, notizie,
notizie. In: Supplemento: Super Albo,
No, 66, 1964, Mailand 00845

Trinchero, Sergio: Nuovi e vecchi eroi.
In: Sgt. Kirk, No. 30, 1969, Genua
00846

Trinchero, Sergio: Quattro chiacchiere
su Johnny Azzardo. In: Gli Eroi dell'
Avventura, No. 17, 1963, Vita Editore,
Mailand 00848

Trinchero, Sergio: Il re del mare.
In: Eureka-Natale, Dezember 1968,
Genua 00849

Trinchero, Sergio: Ritorna il gran
Disney. In: Hobby, No. 4, 1967, Rom
00851

Trinchero, Sergio: Ritorno alla caverna.
In: Momento-Sera, 29.8.1965, Mailand
00852

Trinchero, Sergio: Ritorno a Mun...
In: Il Cavernicolo Uup, Juli 1965,
Mailand 00853

Trinchero, Sergio: I Saturniani e Barbra.
In: Sgt. Kirk, No. 25, 1969, Genua
00854

Trinchero, Sergio: La scoperta dell'
America. In: Hobby, No. 3, 1967,
Mailand 00855

Trinchero, Sergio: Sexy comics.
In: Hobby, No. 1, 1966, Mailand
00856

Trinchero, Sergio: Si parla di....Rip Kirby. In: Super Albo, No. 54, 1963, Fratelli Spada, Mailand 00857

Trinchero, Sergio: Tartarughe d'abord. In: Horror, No. 6, 1970, Mailand
00858

Trinchero, Sergio: Tarzan of the Apes. In: Comics Club, No. 1, 1967, S. 18-19, Mailand 00859

Trinchero, Sergio: Topolino e Paperino. In: Mondo Domani, No. 51, 1968, Mailand 00860

Trinchero, Sergio: E'tornato "Little Nemo". In: Momento Sera, No. 277, 1969, Mailand 00861

Trinchero, Sergio: Il trionfo di Gordon. In: Gordon, No. 2, 1964, Mailand
00862

Trinchero, Sergio: Twiggy. In: Sgt. Kirk, No. 6, 1967, S. 108-109, Genua
00863

Trinchero, Sergio: L'ultimo signore della foresta. In: Sgt. Kirk, No. 29, 1969, Genua 00864

Trinchero, Sergio: X-9, primo amore di Raymond. In: Super Albo, No. 129, 1965, Fratelli Spada, Mailand 00865

Trinchero, Sergio / Castelli Alfredo: Bibliographia italiana di Gordon. In: Comics, No. 4, 1966, S. 15-16, Mailand 00866

Trinchero, Sergio / Salvucci, Giorgio: I Giornaletti. Edizione "Revival", 1971, Rom 00867

Trinchero, Sergio / Salvucci, Giorgio: I periodici italiani a fumetti. In: Comics, Archivio italiano della stampa a fumetti, No. 1, September 1966, S. 28-30, Rom
00868

Vankeer, Pierre: Quelques mots sur l'évolution des bandes dessinées en Belgique de 1946 à 1966. In: I fumetti, No. 9, 1967, S. 135-137, Rom 00869

Vene, Gianfranco: Fantomas e Figlik. In: L'Europeo, 11. 4. 1965, Mailand
00870

Vercelloni, Isa: Il vecchio Corrierino. In: Linus, No. 23, 1967, S. 1-14, Mailand 00871

Vittorini, Elio / Del Buono, Oreste: Charlie Brown e i fumetti. In: Linus, No. 1, April 1965, Mailand 00872

Zanotto, Piero: Almanacco Linus con Bibi Cianuro. In: Tribuna del Mezzogiorno, 25. 2. 1966, Messina 00873

Zanotto, Piero: Ariva Tarzan. In: Nazione Sera, 11. 7. 1967, Florenz
00874

Zanotto, Piero: A-Z Comics. Archivio Stampa a Fumetti, Oktober 1969, Mailand 00875

Zanotto, Piero: Barbarella piace alla teste d'uovo. In: Il Gazzettino, 21. 9. 1965, Venedig 00876

Zanotto, Piero: Beppe, Cucciolo, Tiramolla nuovi idoli dei piú piceini. In: Corriere di Triest, 18. 3. 1958, Triest 00877

Zanotto, Piero: Brass e Crepax col cuore in gola. In: Sgt. Kirk, No. 5, 1967, S. 42-45, Genua 00878

Zanotto, Piero: Il cavernicolo Uup.
In: Corriere del Giorno, 25.10.1966,
Tarent 00879

Zanotto, Piero: Il complesso facile di
Bernard e Dorothy. In: Sgt. Kirk, No. 7,
1968, S. 73-76, Genua 00880

Zanotto, Piero: Da Little Nemo a
Tenebrax: Favolinus 1968.
In: Il Gazzettino, 31.12.1967, Venedig
 00881

Zanotto, Piero: Due serials degli anni
trenta. In: La Biennale, No. 61, 1967,
Venedig 00882

Zanotto, Piero: E'nata a Parigi la
cugina di Barbarella. In: Nazione Sera,
21.1.1967, Florenz 00883

Zanotto, Piero: I fantacomics. In: Sgt.
Kirk, No. 3, 1967, S. 1-3, Mailand
 00884

Zanotto, Piero: Forest ha creato Marie-
Math inspirandosi a BB. In: Stampa
Sera, 22.1.1967, Turin 00885

Zanotto, Piero: I fumetti in Francia.
In: Corriere del Giorno, 14.7.1966,
Tarent 00886

Zanotto, Piero: I fumetti politico-
sociali degli Stati Uniti. In: La Nuova
Sardegna, 21.3.1967, Sassari 00887

Zanotto, Piero: Mc Manus. In: Il Lavoro,
12.6.1959, Genua 00888

Zanotto, Piero: Nei fumetti di Hogarth,
il ritorno di Tarzan. In: Il Gazzettino,
15.1.1968, Venedig 00889

Zanotto, Piero: I Pagot Brothers.
In: Linus, 4.Jg., No. 34, 1968, S. 1-5,
Mailand 00889a

Zanotto, Piero: René Clair presenta:
I primi Eroi. In: Tribuna del Mezzogi-
orno, 18.2.1963, Messina 00890

Zanotto, Piero: Ricordo di George
Mc Manus. In: Enciclopedia Motta,
No. 150, 5.9.1959, Mailand 00891

Zanotto, Piero: Ritorna in America il
Gordon che entusiasmò negli anni
trenta. In: Il Gazzettino, 15.5.1967,
Venedig 00892

Zanotto, Piero: Ritornano altri eroi del
fumetto. In: Nazione Sera, 22.11.1966,
Florenz 00893

Zanotto, Piero: Il ritorno di Fortunello.
In: Nazione Sera, 13.11.1965, Florenz
 00894

Zanotto, Piero: Il ritorno di Topolino
anni 30. In: Nazione Sera, 27.9.1966,
Florenz 00895

Zanotto, Piero: La storia del fumetto
italiano del cattivo Ribo a Neutron.
In: Il Gazzettino, 21.11.1967, Venedig
 00896

Zanotto, Piero: Sulle nuvole delle
storie a fumetti, le testoline dei
fanciulli d'oggi. In: Gazzettino Sera,
6.3.1958, Venedig 00897

Zanotto, Piero: Sulle nuvole delle
storie a fumetti, le testoline dei
fanciulli d'oggi. In: Sicilia del Popolo,
8.3.1958, Palermo 00898

Zanotto, Piero: Superman, Batman e
Compagnie. In: Il Gazzettino, 5.6.1967,
Venedig 00899

Zanotto, Piero: Il terrestre Jeff Hanke
pedina di un gioco cosmico.
In: Il Gazzettino, 24.7.1967, Venedig
 00900

Zanotto, Piero: Il tout-Paris legge
Tarzan: lussuoso album per i fumetti
di Hogarth. In: Nazione Sera, 22.1.1968,
Florenz 00901

Zanotto, Piero: Il tout-Paris legge
Tarzan: lussuoso album per i fumetti
di Hogarth. In: Nuova Sardegna,
21.12.1967, Sassari 00902

Zanotto, Piero: Il tout-Paris legge Tarzan: lussuoso album per i fumetti di Hogarth. In: Il Piccolo, 24.11.1967, Triest 00903

Zanotto, Piero: Walt Kelly presenta Pogo. In: Tribuna del Mezzogiorno, 31.12.1955, Messina 00904

Zolla, Elémire: Storia del fumetto. In: Gazzetta del Popolo, 1.12.1960, Mailand 00905

Anonym: Guida a Topolino. In: Comics Club, November 1966, Mailand 00906

Anonym: L'Ispettore Wade, Vorwort zu "La chiave d'argento." In: Comics Club, Supplement zu No.1, 1967, Mailand 00907

Anonym: Bibliografia di Tarzan. In: Comics Club, No.1, 1967, S.22, Mailand 00908

Anonym: John Carter of Mars. In: Comics Club, No.1, 1967, S.23, Mailand 00909

Anonym: Steve Canyon in Italia. In: Comics World, No.0, 1966, Genua 00910

Anonym: Publicazione italiana de L'Ispettore Wade. In: Comics World, No.2, Sondernummer, März 1968, S.2, Genua 00911

Anonym: Ecco el famoso Astérix. In: Epoca, 11.12.1966, S.140-141, Mailand 00912

Anonym: Mandrake sale in cattedra. In: L'Espresso, 17.7.1964, Mailand 00913

Anonym: Romanità, sesso e fumetto. In: L'Europeo, No.1005, 27.1.1966, Rom 00914

Anonym: Il ritorno di Dick Fulmine. In: L'Europeo, 13.7.1967, S.82, Mailand 00915

Anonym: Esplode in Sicilia il mito di Fenomenal. In: Film-TV-Spettacolo, No.65, 10.5.1968, Mailand 00916

Anonym: Theo, di Ralph Steadman. In: Linus, No.29, 1967, S.37, Mailand 00917

Anonym: Jean Claude Forest. Un intervista con l'autore di Barbarella. In: Linus, No.31, 1967, S.1-4, Mailand 00918

Anonym: L'Eleganza di Sto. In: Linus, No.42, 1968, S.1-5, Mailand 00919

Anonym: The Spirit. In: Linus, No.43, 1968, S.60, Mailand 00920

Anonym: Our hero (Linus). In: Linus, 5.Jg., No.49, 1969, S.1-8, Mailand 00921

Anonym: Gli eroi del nostro tempo. In: Le Ore, 6.1.1966, S.36, Mailand 00922

Anonym: Feiffer, uno spione argento che è uno stimolo per tutti. In: Paesa Sera, 20.1.1968, Mailand 00923

MEXIKO / MEXICO

Jodorowsky, Alexandro: El pato Donald y el budismo ZEN. In: El Heraldo Cultural, 1967, Mexico-City 00924

White, Frankie: Batman un mito hecho realidad. In: Cineavance, No.105, 1966, Mexico-City 00925

NIEDERLANDE / NETHERLANDS

Kousemaker, Kees / Willems, Maria:
Strip voor strip. 1970, 152 S.,
Amsterdam 00926

ÖSTERREICH / AUSTRIA

Leinweber, Horst: Der Comic-Strip als
publizistisches Phänomen. Seine Ent-
wicklung und Bedeutung, unter beson-
derer Berücksichtigung der amerika-
nischen Tagespresse. phil. diss., 1958,
Wien 00927

Spitta, Theodor: Die Bildersprache der
Comics, unveröffentlicher Vortrag,
gehalten 1955 auf der Kuratoriums-
tagung in Wien 00928

PORTUGAL

Da Silva Nunes, Luis: Introducao ao
"Diabrete", o Tarzan de Hogarth.
In: República, 24.4.-15.5.1968, S.3,
Lissabon 00929

Gasca, Luis / Granja, Vasco:
Diccionario da banda desenhada.
In: Journal do Fundao, Suplemento do
"E Etc.", 1968, Lissabon 00930

Gauthier, Guy / Pilard, Philippe:
René Goscinny e Albert Uderzo.
In: República, 24.5.1967, Lissabon
 00931

Granja, Vasco: s. Gasca, Luis

Granja, Vasco: A criacao de banda
desenhada "Les Schtroumpfs" dá
origem a uma série de filmesanima-
das. In: República, 5.4.1967, S.4,
Lissabon 00932

Granja, Vasco: The Great Comic-Book
Heroes. In: República, 19.7.1967, S.7,
Lissabon 00933

Granja, Vasco: História da banda
desenhada. In: Jornal do Fundao,
Suplemento de "E Etc.", No.10,
26.11.1967, Lissabon 00934

Lucchetti, Rubens Fr.: As historias em
quadrinhos criam o hábito da leitura.
In: República, 12.4.1967, Lissabon
 00935

Luccetti, Rubens Fr.: Historias em
quadrinhos, expressao do nosso século.
In: República, 12.7.1967, S.3-4,
Lissabon 00936

Pilard, Philippe: s. Gauthier, Guy

Ponce de Leon, A.: Flash Gordon, tinha
razao. In: Manchete, 1968, Lissabon
 00937

Anonym: Ainda as historias em
quadrinhos, uma realidade e varios
niveis de analise e critica. In:Répbulica,
19.7.1967, S.4-7, Lissabon 00938

SCHWEDEN / SWEDEN

Bejerot, Nils: Barn, serier, samhälle,
Folkets i Bild Förlag, 1954, Stockholm
 00939

Hegerfors, Sture: Blixt Gordon-superh-
jälten. In: Dagens Nyheter, 5.2.1967,
Stockholm 00940

Hegerfors, Sture: Benjamin Bolt har lagt
upp. In: Göteborgs-Tidningen, Söndags-
Extra, 3.12.1967, Göteborg 00941

Hegerfors, Sture: Deckaren Peter Falk,
elegant bildad ungkarl. In: GT Söndags-
Extra, 19.11.1967, Göteborg 00942

Hegerfors, Sture: Den nya serien i
Frankrike. In: Hufvudstadsbladet,
12.9.1967, Helsingfors 00943

Hegerfors, Sture: Det är ganska-männis-
kan som skaper toppserier. In: Oster-
sunds-Posten, 14.7.1967, Ostersund
00944

Hegerfors, Sture: Det bottendaliga
toppen i USA just nu. In: Göteborgs-
Tidningen, 8.3.1966, Göteborg
00945

Hegerfors, Sture: Ett försummat Kapitel.
Stalmannen, Mandrake och Dragos.
In: Folkbladet Ostgöten, 28.10.1967,
Norköping 00946

Hegerfors, Sture: Eva och jag. In: GT-
Söndags Extra, 26.11.1967,Göteborg
00947

Hegerfors, Sture: Flabba at Snobben med
finess! In: Göteborgs-Tidningen,
7.10.1967, Göteborg 00948

Hegerfors, Sture: Fränna franska flickor.
In: Kvällsposten, 30.8.1967, Malmö
00949

Hegerfors, Sture: Hohoho, en polack.
In: Expressen, 24.4.1966, Stockholm
00950

Hegerfors, Sture: Hur Fritzi Ritz, en rik
skön amazon, blev ungarna Lisa och
Sluggo. In: GT Söndags Extra, 7.1.1968,
Göteborg 00951

Hegerfors, Sture: Inga barn för Diana
Palmer. In: Expressen, 1.10.1966,
Stockholm 00952

Hegerfors, Sture: Krikelius, Fridolf och
Bom. In: Expressen, 10.12.1966,
Stockholm 00953

Hegerfors, Sture: Kronblan i Co., hop-
samlade. In: Kvällsposten, 7.1.1968,
Malmö 00954

Hegerfors, Sture: Läderlappen och Ro-
bin. In: Borlänge Tidning, 5.8.1966,
Borläng 00955

Hegerfors, Sture: Joan Baez vs. Al Capp.
Fejd som skakar serie- USA. In: Göte-
borgs Tidningen, 12.7.1967, Göteborg
00956

Hegerfors, Sture: Ludde- sonen till honan
av värld i hannen av folket. In: Göte-
borgs-Tidningen, Söndags-Extra,
10.12.1967, Göteborg 00957

Hegerfors, Sture: Mandrake utan pappa.
In: Expressen, 18.1.1965, Stockholm
00958

Hegerfors, Sture: Mycket väsen om
Knallhatten. In: Göteborgs-Tidningen,
Söndags-Extra, 20.8.1967, Göteborg
00959

Hegerfors, Sture: Nu kommer Läder-
lappen i Co! In: Lektyr, No.36,
10.9.1966, Stockholm 00960

Hegerfors, Sture: Rymdhoppen Barbarella.
In: Expressen, 3.1.1965, Stockholm
00961

Hegerfors, Sture: Satanik och Pelle
Svanslös. In: Expressen, 6.11.1966,
Stockholm 00962

Hegerfors, Sture: Sex i seriernas värld.
In: GT Söndags-Extra, 12.7.1967,
Göteborg 00963

Hegerfors, Sture: Släng inte bort gamla
Allan Kämpe. In: Expressen, 13.7.1967,
Stockholm 00964

Hegerfors, Sture: The Spirit. In: Expressen, 25.8.1966, Stockholm 00965

Hegerfors, Sture: Storm-P förfader till Mumin? In: Expressen, 19.11.1964, Stockholm 00966

Hegerfors, Sture: Tarzans historia. In: Kvällsposten, 20.11.1967, Malmö 00967

Hegerfors, Sture: Tuffe Viktor fyller tio ar. In: GT-Söndags Extra, 1967, Göteborg 00967a

Hegerfors, Sture: Vara serier jubilerar. In: Hemmets Vecko Tidning, No.52, 1967, Hälsingborg 00968

Hegerfors, Sture: Var man Flinta. In: Expressen, 4.12.1966, Stockholm 00969

Hegerfors, Sture: Woffa, woffa, Rit-Ola. In: Expressen, 3.12.1966, Stockholm 00970

Lagercrantz, Olaf: Serier i Sverige och USA, (D.N.11/12), 1954, Stockholm 00971

SCHWEIZ / SWITZERLAND

Boujut, Michel: Tarzan ou Johnny-d'une jungle à l'autre. In: Construire, 21.2.1968, Genf 00972

Couperie, Pierre: Vorläufer und Definition des Comic-strip. In: Graphis, Bd.28, No.159, S.8-13, 1972/73, Zürich und mit gleicher Seitenzahl in: Graphis-Sonderband, 1972, Zürich 00973

Crepax, Guido: Valentina. Lukianos-Verlag, 1971, 128 S., Bern 00974

Delafuente, Francisco: Alex Raymond. In: U.N. Special, No.221, 1968, Genf 00975

Delafuente, Francisco: Le grand Milton Caniff. In: U.N. Special, No.225, 1968, S.4-7, 15, Genf 00976

Delafuente, Francisco: Neuvième Art: Prince Valiant. In: U.N. Special, No.220, 1968, S.4-5, 23, Genf 00977

Delafuente, Francisco: Ugo Pratt. In: U.N.Special, No.222, 1968, Genf 00978

Feiffer, Jules: Jules Feiffer. In: Graphis, Bd.28, No.159, S.76-79, 1972/73, Zürich und mit gleicher Seitenzahl in: Graphis-Sonderband, 1972, Zürich 00979

Friedrich, Heinz: Die Micky-Mäuse der Kulturrevolution. Inhumane Comic-Strips. In: Neue Zürcher Zeitung, 23.2.1969, Zürich 00980

Goodwin, Archie / Kane, Gil: Die Comic-Books. In: Graphis, Bd.28, No.159, S.52-61, 1972/73, Zürich und mit gleicher Seitenzahl in: Graphis-Sonderband, 1972, Zürich 00981

Grimm, P.E.: Mickeymouseologie. In: Sie + Er, No.28, 9.7.1970, S.20-22, Zürich 00982

Hornung, Werner: Charlie Brown, Valentina & Co. In: Schweizer National-Zeitung, 12.12.1971, Basel 00983

Hornung, Werner: Optimistische Utopie. In: Sonntags-Journal, No.1, 1971, S.27, Zürich 00984

Hürlimann, Bettina: Die Seifenblasen-
sprache. Zur Entwicklung der Bildge-
schichten und ihren positiven und nega-
tiven Auswirkungen von Wilhelm Busch
bis Walt Disney. In: Europäische Kin-
derbücher in drei Jahrhunderten, 2. erw.
Aufl. , 1963, S. 119-132, Zürich
00985

Joakimidis, Demetre: Un héritage de
Toepffer. In: Construire, 2. 10. 1968,
Genf 00986

Kane, Gil: s. Goodwin, Archie

Karrer-Kharberg, Rolf: Wer zeichnet
wie? Diogenes-Verlag, 1963, Zürich
00987

Manteuffel, Claus Z. von: Comic-
Strips. In: Neue Zürcher Zeitung,
8. 2. 1970, Zürich 00988

Moliterni, Claude: Little Nemo.
In: Graphis, Bd. 28, No. 159, S. 44-51,
1972/73, Zürich und mit gleicher
Seitenzahl in: Graphis-Sonderband, 1972,
Zürich 00989

Ostertag, Hansjörg: Tim und Struppi -
eine erfreuliche Comicserie. In:Schwei-
zerische Lehrerzeitung, No. 43,
26. 10. 1972, S. 1659-1665, Zürich
00990

Sac, Claude: Rodolphe Toepffer.
In: Pencil, No. 1, 1968, S. 3-11, Genf
00991

Short, Robert L.: Ein kleines Volk
Gottes - Die Peanuts. F. Reinhardt,
1967, Basel 00992

Werner, Harro: Comics. In: Helvetische
Typographie, 25. 10. 1972, Zürich
00993

Zanotto, Piero: Jules Feiffer dai comics
al palcoscenico. In: Corriere del
Ticino, 27. 1. 1968, Lugano 00994

Zihler, Leo: Die Herkunft der Bilder-
streifen. In: Neue Zürcher Zeitung,
6. 5. 1961, Zürich 00995

Zitzewitz, Monika von: Das Phantom,
das Rache schwört. In: Die Weltwoche,
No. 1719, 21. 10. 1966, S. 37, Basel
00996

Anonym: Mit einem kleinen Lächeln:
"Motus" von Jean-Pierre Gos. In: Der
Bund, 9. 4. 1970, Bern 00997

Anonym: Schreckliche Kopfwäsche.
In: Sonntags-Journal, No. 47, 20. 11. 1971,
S. 52-53, Zürich 00998

Anonym: Heldin der dritten Welt.
In: Die Weltwoche, No. 1727, 16. 12. 1966,
Zürich 00999

SPANIEN / SPAIN

Altabella, José: Las publicaciones
infantiles en su desarollo histórico.
In: Curso de prensa infantil. Escuela
oficial de Periodismo, 1964, Madrid
01000

Alvarez Villar, Alfonso: El Superman,
un mito de nuestro tiempo. In: Diario
de Mallorca, 6. 10. 1966, Palma de
Mallorca 01001

Alvarez Villar, Alfonso: Superman,
mito de nuestro tiempo. In: Revista
Española de la Opinion Publica, No. 6,
Oktober-Dezember 1966, Madrid
01002

Bermeosolo, Francisco: El origen del
periodismo amarillo. In: Rialp, 1962,
Madrid 01003

Bravo-Villasante, Carmen: Historia de la literatura infantil española. In: Revista del Occidente, 1959, 270 S., Madrid 01004

Castelli, Alfredo: Guia de Superman en USA. In: Cuto, No. 2-3, Oktober 1967, S. 27-30, San Sebastian 01005

Eco, Umberto: Le época de Superman. In: Diario Minimo, Horizonte S. L., 1964, Madrid 01006

Gasca, Luis: El buen amigo "Flash Gordon". In: La voz de España, 6. 8. 1963, Madrid 01007

Gasca, Luis: Los Comics en España. Editorial Lumen, 1969, Barcelona 01008

Gasca, Luis: Historia y anécdota del tebeo en España. In: Disputación de Zaragoza, 1965, Zaragoza (unveröffentlichtes Manuskript) 01009

Gasca, Luis: Krazy Kat. In: Boletin de Cine Club San Sebastian, November 1963, San Sebastian 01010

Gasca, Luis: El llanero Solitario. In: Unidad, 8. 5. 1964, Madrid 01011

Gasca, Luis: Del marqués al comic, passando por la condesa. In: Film Ideal, No. 179, 1. 11. 1965, San Sebastian 01012

Gasca, Luis: Mujeres fantásticas. Editorial Lumen, 1969, Barcelona 01013

Gasca, Luis: Superman, todo un espectaculo. In: Cuto, No. 2-3, Oktober 1967, S. 57-61, San Sebastian 01014

Heymann, Danièle: Barbarella, un nombre de mujer. In: Gaceta Illustrada, No. 569; 1967, S. 93, Madrid 01015

Hoveyda, Foreydon: Historia de la novela policiaca. In: El libro del bolsillo, Alianza Editorial, 1967, 226 S, Madrid 01016

Lara, Antonio: El apasionante mundo del tebeo. Editorial Cuadernos para el Diálogo, 1968, Madrid 01017

Latona, Robert / Leiffer, Paul: El Superman de ayer y el de hoy, visto por los lectores americanos. In: Cuto, No. 2-3, Oktober 1967, S. 34-35, San Sebastian 01018

Marquez, Miguel R.: Rip Kirby, el defensor de la ley. In: Cuto, No. 1, Mai 1967, S. 3-5, San Sebastian 01019

Martín, Antonio: El comic norteamericano en España. In: Gaceta de la prensa española, No. 171, 1965, S. 37-47, Madrid 01020

Martín, Antonio: Rip Kirby en España. In: Cuto, No. 1, Mai 1967, S. 6-7, San Sebastian 01021

Martín, Antonio: Superman, folletín de nuestro tiempo. In: Gaceta de la prensa española, 15. 8. 1967, Madrid 01022

Minuzzo, Nerio: La prometida del robot. In: Gaceta Illustrada, No. 569, 1967, S. 42-43, Madrid 01023

Perucho, Juan: Una revista infantil: Cavallo Fort. In: Destino, No. 1479, 1965, Barcelona 01024

Sempronio: Aquel Patufet: In: Tele-
Express, 2.9.1968, Barcelona 01025

Serrano, Eugenia: Superman, Sandokan
y....Anderson. In: La Voz de España,
1965, Madrid 01026

Urueña, Florentino: Superman versus
007. In: Cuto, No.2, Oktober 1967,
S.50, San Sebastian 01027

Vela Jimenez, Manuel: La triste muer-
te de Superman. In: Hoja del Lunes,
31.8.1959, Barcelona 01028

Zuñiga, Angel: Lo que va de Tillie a
Millie. In: Destino, No.1551, 1967,
S.30-31, Barcelona 01029

Anonym: Unas historietas infantiles:
los de Superman. In: La Cordoniz,
1.4.1962, Madrid 01030

SÜDAFRIKA / SOUTH AFRICA

Corral, James: The blue beetle.
In: Komix, No.2, April 1963, Port
Elizabeth 01031

Everett, Bill: Hydroman. In: Komix,
No.6, Dezember 1963, Port Elizabeth
 01032

TSCHECHOSLOWAKEI /
CZECHOSLOVAKIA

Clair, René / Tichý, Jaroslav: Comics,
1967, 60 S., Prag 01033

Riha, Karl: Die Blase im Kopf. .
In: Knizni Kultura, No.2, 1965, Prag
 01034

Tichy, Jaroslav: s. Clair, René

UdSSR / USSR

Babuchkina, A.P.: I storia russkoy
dietskoy literatury. 1948, Moskau
 01036

VEREINIGTE STAATEN /
UNITED STATES

Adams, John P.: The Funnies, Annual
I. Avon Book, The Hearts Corp, 1959,
96 S., New York 01037

Adamson, Ewart: Hero of the big snows.
Jacobsen-Hodgkinson-Corp., 1926,
136 S., New York 01038

Alexander, J.: Dagwood and Blondie
man. In: Saturday Evening Post, Bd.220,
10.4.1948, S.15-17, Philadelphia
 01039

Allwood, Martin S.: Comic-books in
Geneva, N.I. Hobart Mass Communi-
cation Studies, 1950, Geneva, New
Jersey 01040

Alverson, Chuck: Wonder Wart-Hog,
Captain Crud & Other Super Stuff. 1967,
New York 01041

American Cartoonist Society: President's
cartoon book. Scribner and Sons, 1961,
125 S., New York 01042

Andriola, Alfred: The cartoonist cook-
book. National Cartoonists Society,
February 1967, S.47, Westport 01043

Andriola, Alfred: Charlie Chan, a
mystery strip. McNaugh Syndicate Inc.,
1950, New York 01044

Ardmore, Jane: Batman and the blonde
secretary. In: Screenland, July 1966,
Hollywood 01045

Bails, Jerry B.: America's four-color pastine. In: The guidebook to comic-fandom, 1965, 34 S., Glendale
01046

Bails, Jerry B.: Merciful Minerva: The story of Wonder Woman. In: Alter Ego, No. 1, 1965, S. 13-16, Detroit 01047

Bails, Jerry B.: The wiles of the wizard. In: Alter Ego, No. 1, 1965, S. 8-9, Detroit 01048

Bails, Jerry B./ Keltner, H.: An authoritative index to DC comics. 1963, 32 S., Michigan 01049

Bainbridge, Hogan: Flip Corkin. In: Life, 9.8.1943, S. 10-13, Chicago
01050

Bakwin, R. Morris: The comics. In: Journal of pediatrics, Bd. 42, No. 5, 1953, S. 633-635, St. Louis, Mo.
01051

Balling, Fredda: Secrets of Batman's other family. In: Movie Mirror, October 1966, Hollywood 01052

Barbour, Alan G.: The serials. Bd. 1-2, Screen Facts Editions, 1967, Kew Gardens 01053

Barbour, Alan G.: The serials of Columbia. Screen Facts Press, 1967, 68 S., New York 01054

Barbour, Alan G.: The serials of Republic. Screen Facts Press, 1965, New York 01055

Barnard, John: Roger Armstrong, triple threat artist. In: The world of Comic Art, Bd. 1, No. 3, 1966/67, S. 22-27, Hawthorne 01056

Barr, Alfred H.: Fantastic Art, 1937, New York 01057

Barrier, Mike: Mickey Mouse, super-secret agent. In: Fantasy Illustrated, No. 6, October 1966, S. 40, Los Angeles
01058

Barrier, Mike: The sons of Aesop. In: Graphic Story Magazine, No. 9, 1968, S. 26-27, New York 01059

Bascuñan, H.: Chilean Mickey Mouse, In: Américas, Bd. 6, December 1954, S. 35-36, New York 01060

Basso, H.: Profiles: the world of Caspar Milquetoast. In: The New Yorker, Bd. 25, 5.11.1949, S. 44-50, 53-55, 119, New York 01061

Becker, Joyce: The Green Hornet sees red. In: Movieland, November 1966, Hollywood 01062

Becker, Stephen: Comic Art in America. Simon and Schuster, 1959, 387 S., New York 01063

Behlmer, Rudy: The MGM Tarzans. In: Screen Facts, No. 15, 1967, S. 44-61, Kew Gardens 01064

Behlmer, Rudy: The saga of Flash Gordon. In: Screen Facts, No. 10, 1967, S. 53-63, Kew Gardens 01065

Benson, John: An interview with Will Eisner. In: Witzend, No. 6, 1970, S. 7, San Francisco 01066

Berchthold, W. E.: Men of Comics. In: New Outlook, Bd. 165, April/May 1935, S. 34-40, 43-47, New York
01067

Berry, Jim: Berry's day with a relaxed
LBJ. In: Newsletter, October 1965,
S.10-11, Westport 01068

Berry, Michael: Long day's journey with
Mac and Mike. In: The Cartoonist,
January 1968, S.15-19, Westport
 01069

Bester, Alfred: King of the Comics.
In: Holiday, June 1958, New York
 01070

Bishop, Jim: The war of tabloids.
In: Playboy, January 1968, Chicago
 01071

Blaisdell, Philip T.: Background "on"
and "by" Blaisdell. In: Newsletter,
June 1966, S.10-14, Westport 01072

Boardman, John: Li'l who? In: The
pointing vector, No.22, September
1964, Cleveland; Comic Art, No.5,
October 1964, S.3, Cleveland 01073

Boorstin, Daniel J.: The Image: a guide
to pseudo-events in America. 1961,
New York 01074

Borie, Marcia: Batman bonus. In: Motion
Picture, May 1966, Hollywood 01075

Boyle, R.H.: Champ for all time! Joe
Palooka. In: Sports Illustrated, Bd.22,
19.4.1965, S.120-124, New York
 01076

Brackman, Jacob: The International
Comix Conspiracy. In: Playboy, Decem-
ber 1970, S.195, New York 01077

Bradbury, Ray: Buck Rogers in Apollo,
year one. In: The collected works of
Buck Rogers in 25th century. Bonanza
Books, 1969, S.XI-XIV, 371 S.,
New York 01078

Bradbury, Ray: Tomorrow Midnight.
1966, New York 01079

Braun, Saul: Comics. In: New York
Times Magazine, 2.5.1972, New York
 01080

Braun, Saul: Shazam! Here comes
Captain Relevant. In: New York Times
Magazine, 2.5.1971, S.32-55, New
York 01081

Breit, Harvey: Go Pogo. In: New York
Times Book Review, 10.10.1954,
New York 01082

Brogan, John: Exporting American laughs.
(not published). Lawrenceville Academy,
1944, Lawrenceville, New Jersey
 01083

Brophy, Blake: The wonderful world of
Bill Keane. In: The Cartoonist,
October 1966, S.12-17, Westport
 01084

Broun, Heywood: Wham! and Pow!
In: New Republic. Bd.99, 17.5.1939,
S.44, New York 01085

Brown, Slater: The coming of the
supermen. In: New Republic, Bd. 103,
2.9.1940, S.301, New York 01086

Browning, Norma L.: Brends Starr: The
comics best-dressed woman. In: Chica-
go Sunday Tribune, 25.10.1954, S.20,
Chicago 01087

Browning, N.L.: First lady of the
funnies. In: Saturday Evening Post,
Bd. 233, 19.11.1960, S.34-35,
Philadelphia 01088

Bryan, Joseph: His girl Blondie.
In: Colliers, Bd.107, 15.3.1941, S.14,
New York 01089

Bushmiller, Ernie: Nancy and me.
In: Colliers, Bd. 122, 18.9.1948, S.23,
New York 01090

Butterfield, Roger: The american past.
Simon and Schuster, 1957, New York
 01091

Calkins, D.: s. Nowlan, Phil

Caniff, Milton: Cartoon feature.
In: Design, Bd.59, May 1958, S.200-
201, New York 01092

Caniff, Milton: Don't shoot the flannel-
mouth. In: The Cartoonist, Autumn
1957, S.3,5,26-27, New York 01093

Caniff, Milton: Male Call. Grosset and
Dunlop, 1959, New York 01094

Caniff, Milton: Steve Canyon and me.
In: Colliers, Bd. 122, 20.11.1948,
S.36, New York 01095

Capp, Al: Miracle of dogpatch, review
of life and times of the shmoo. In: Time,
Bd.52, 27.12.1948, S.48, New York
 01096

Capp, Al: New comic strip, reply with
rejoinder. In: Saturday Review, Bd.36,
11.4.1953, S.27, New York 01097

Capp, Al: The world of Li'l Abner.
Farrow, Straus and Young, 1953,
New York 01098

Carson, Gerald: The zany world of
comic art: Buster Brown to Pogo.
In: New York Herald Tribune Book
Review, 29.11.1959, S.1, New York
 01099

Coates, R.M.: Contemporary Ameri-
can humorous art. In: Perspective USA,
Bd.14, 1956, S.111-113, New York
 01100

Colbert, William: The lowdown on the
Green Hornet. In: Screen Parade,
December 1966, New York 01101

Connor, Edward: The first eight serials
of Columbia. In: Screen Facts, No.7,
1964, S.53-62, Kew Gardens 01102

Considine, Robert: The comic-strip
story. In: New York Journal American,
5.5.1953, S.23, New York 01103

Cooper, Faye: Funny paper art.
In: School Arts Magazine, Bd.36,
January 1937, S.316-318, New York
 01104

Cory, J.Cambell: The cartoonists art.
1912, New York 01105

Couperie, P.: s. Horn, Maurice

Craggs, R.S.: Carl Ed: Boswell of youth.
In: The World of Comic Art, Bd.2, No.1,
1967, S.52-57, Hawthorne 01106

Craggs, R.S.: Father of the adventure
strip. In: The World of Comic Art,
Bd.1, No.2, 1966, S.4-11, Hawthorne
 01107

Craven, Thomas: Cartoon Cavalcade.
Simon and Schuster, 1943, New York
 01108

Cummings, E.E.: Introduction to
"Crazy Cat". Madison Square Press,
1969, 168 S., New York 01109

Dale, R.: Comics for adults. In: New
Republic, Bd.129, 7.12.1953, S.21,
New York 01110

Daniels, Les: Comix-a history of comic
books in America, 1971, 198 S.,
New York 01111

Davis, Vince / Spicer, Bill: Interview with Dan Noonan. In: Graphic Story Magazine, No. 9, 1968, S. 12-17, New York 01112

Dawson, Margaret C.: Comic project, report of preliminary study. National Social Welfare Assembly, 1951, New York 01113

Deutsch, B.: Smilin'Zack. In: Flying, Bd. 45, October 1949, S. 24-25, New York 01114

Dietz, Lawrence: The caped crusader and the boy Wonder. In: New York and Sunday Herald Tribune Magazine, 9. 1. 1966, S. 20, New York 01115

Dille, Robert C.: The collected works of Buck Rogers in the 25th century. 1970, New York 01116

Distler, Paul A.: The rise and fall of the racial comics in American vaudeville. Diss. phil., Tulane University, 1963, New Orleans 01117

Dixon, Ken: A day with Don Bragg. In: Oparian, Bd. 1, No. 1, 1965, S. 47-53, Saratoga 01118

Doty, Roy: Wordless Workshop. In: Popular Science, Bd. 169, No. 3, 1956, S. 218-219, New York 01119

Drake, Stan: The heart of Juliet Jones. In: Cartoonist Profiles, No. 4, November 1969, S. 4-13, New York 01120

Dunn, Robert: Steve Douglas. In: The Cartoonist, August 1967, S. 26, Westport 01121

Dunn, Robert: Vernon Creene. In: The Cartoonist, September 1965, S. 9, Westport 01122

Dwiggins, Don: I remember Dwig. In: The World of Comic Art, Bd. 2, No. 1, 1967, S. 4-15, Hawthorne 01123

English, James W.: The Rin Tin Tin story. Dodd, Mead and Co., 1955, 248 S., New York 01124

Fagan, Tom: One to rember. In: The golden Age, No. 2, 1967, S. 7-13, Miami 01125

Feiffer, Jules: Great Comic Book Heroes. Dial Press, 1965, Washington 01126

Feiffer, Jules: The great comic book heroes. In: Playboy, October 1965, S. 75-83; - Review Commentary, Bd. 41, 1966, S. 68-69, New York 01127

Feiffer, Jules: Pop sociology. In: New York Sunday Herald Tribune Magazine, 9. 1. 1966, S. 6, New York 01128

Fenton, Robert W.: The big swingers. Prentice-Hall-Inc., 1967, New Jersey 01129

Field, Eugene: Excerpts from the complete Tribune primer. In: The World of Comic Art, Bd. 1, No. 1, 1966, Hawthorne 01130

Fields, A. C.: Still the Sad Sack. In: Saturday Review of Literature, Bd. 29, 6. 7. 1946, S. 7, New York 01131

Fisher, Raimond: Cartoons by Bob Dunn ... editorials with a punch. In: The World of Comic Art, Bd. 1, No. 2, 1966, S. 28-31, Hawthorne 01132

Fitzpatrick, D. R.: As I saw it. A review of our times with 311 cartoons and notes. Simon and Schuster, 1953, New York 01133

Fouse, Marnie: Berry's world. In: The World of Comic Art, Bd.2, No.1, 1967, S.40-47, Hawthorne 01134

Francis, Robert: This comic-book age. In: American Legion Magazine, October 1943, New York 01135

Gaines, M.C.: Narrative illustrations: the story of the comics. In: Print, Bd.3, No.2, 1942, S.25-38; Bd.4, summer 1943, S.1-14, New York 01136

Gehman, Richard B.: From Deadwood Dick to Superman. In: Science Digest, Bd.25, June 1949, S.52-57, New York 01137

Gelman, Barbara: Introduction to "Crazy Cat". Madison Square Press, 1969, 168 S., New York 01138

Gent, George: Fred Waring marks half century in music. In: New York Times, 13.8.1966, New York; - The cartoonist, October 1966, S.48, Westport 01139

Goldberg, Reuben L.: Gripe of an inventor. In: The Cartoonist, Summer 1957, S.26-27, New York 01140

Goldberg, Reuben L.: Present: the 60s. In: The Cartoonist, special number, 1966, S.26-28, New York 01141

Gosnell, Charles F.: Comice have existed for 20000 years or more. In: Science Newsletter, Bd.68, 1.10.1955, S.217, New York 01142

Gottlieb, Gerald: Some old and new friends on cartoon conoisseurs books helf. In: New York Herald Tribune Book Review, 29.11.1959, S.6, New York 01143

Goulart, Ron: The many careers of Tom McNamara. In: Comic Art, No.5, October 1964, S.12-14, Cleveland 01144

Green, Robin: Face front-clap your hands! Jou're on the winning team. In: Rolling Stone, September 1971, S.28-34, New York 01145

Habblitz, Harry: Jesse Marsh: post impressionist of the comic page. In: Fantasy Illustrated, No.7, 1967, S.47, Los Angeles 01146

Harwood, J./ Starr, H.W.: Korak, son of Tarzan? In: The Burroughs Bulletin, No.16, 1965, S.8-27, Kansas City 01147

Haskins, Jack B./Jones, R.L.: Trends in newspaper reading: comic-strips 1949-1954. In: Journalism Quarterly, Bd.32, 1955, New York 01148

Haydock, Ron: Captain Video, master of the stratosphere. In: Fantastic Monsters of the Films, Bd.1, No.6, 1966, Saint Louis 01149

Haydock, Ron: The cliff-hanging adventures of Captain America. In: Fantastic Monsters of the Films, No.0, 1965, S.25-28, Saint Louis 01150

Hefner, Hugh M.: Little Anny Fanny (Preface). In: Playboy Press, AMH Publication Co., 1966, Chicago, Ill. 01151

Heimer, Mel: Astronauts rival adventure strip-heroes. Report of the King Features Syndicate, May 1961, New York 01152

Henne, Frances: Whence the comic-strip: its development and content. In: Supplementary Educational Monographs, December 1942, S.153-158, New York 01153

Hershfield, Harry: Very past: the pre-20s. In: The Cartoonist, Special number, 1966, S.16-18, New York
01154

Hodes, Robert M.: Tarzan. 1970, New York 01155

Hogben, Lancelot: From cave painting to comic strip. Chanticleer Press,1949, New York 01156

Hokinson, Helen E.: The Ladies: God bless'em! Dutton and Co., 1950, New York 01157

Hoops, Raymond: A comic-book on the comics. In: The World of Comic Art, Bd.2, No.1, 1967, S.48-50, Hawthorne
01158

Horn, Maurice / Couperie, P.: A history of the comic-strip. 256 S., 1972, New York 01159

Hronik, Tom: A magician named Mandrake. In: Voice of comicdom, No.5, August 1965, San Francisco
01160

Ironside, Virginia: Holy Hooded Helpers - A nostalgic view of girl's comics. In: Cosmopolitan, Autumn 1971, S.60-61, New York 01161

Ivey, Jim: ABU of the London Observer. In: The World of Comic Art, Bd.1, No.4, 1967, S.12-13, Hawthorne
01162

Ivey, Jim: Cartoon collecting from Gillray to Goldberg. In: The World of Comic Art, Bd.1, No.4, 1967, S.14-21, Hawthorne 01163

Ivie, Larry: The history of comic-book. 1972, 250 S., New York 01164

Jackson, C.E.: The comics. In: Newsweek, Bd.44, 22.11.1954, S.6, Dayton, Ohio 01165

Janensch, Paul: It's official: Madam Adam will return. In: Louisville Courier Journal, 8.10.1965, Louisville
01166

Johansen, Arno: Dennis the menace. In: Parade, 24.1.1960, S.8, New York
01167

Johnson, Fred: Waifs of the Sunday page. In: The World of Comic Art, Bd 1,No.2, 1966, S.47-49, Hawthorne 01168

Johnson, Glen: The Earl Ravencourt, the Raven. In: Masquerader, No.6, 1964, S.10-11, Pontiac 01169

Jones, Robert L.: s. Jack B. Haskins

Kahn, E.J.: Oooff! (Sob) eep!(Gulp) Zowie! In: New Yorker, Bd. 23, 29.11.1947, S.45-50 und 6.12.1947, S.46-50, New York 01170

Kandel, I.L.: Challenge of comic books. In: School and Society, Bd.75, 5.4.1952, S.216, New York 01171

Keltner, Howard: s. Bails, Jerry B.

Keltner, Howard: The high flying Hawkman. In: Masquerader, No.2, 1962, S.4-7, Pontiac 01172

Kinnaird, Clark: Cavalcade of the funnies. In: The Funnies Annual, No. 1, 1959, New York; - The Funnies, an American Idiom. Ed. D. M. White. Glencoe, 1963, S. 88-96, New York
01173

Kunzle, David: The early "comic strip": picture stories and narrative strips in the European broadsheet, 1972, Berkeley / Los Angeles
01174

Kyle, Richard: Graphic story review. In: Fantasy Illustrated, No. 7, 1967, S. 24-27, Los Angeles; - Graphic Story Magazine, No. 8, October 1967, S. 30-32, Los Angeles
01175

Laas, William: A half-century of comic-art. In: Saturday review of literature, Bd. 31, 20.3.1948, S. 30, 39-41, New York
01176

Lahman, Ed.: The new trend. In: Masquerader, No. 6, 1964, S. 8-9, Pontiac
01177

Lahman, Ed: The Superman before the time of Superman...Maximo. In: Alter Ego, No. 4, 1962, S. 19-22, Detroit
01178

Lahue, Kalton C.: World of laughter. In: Nomsan, University of Oklahoma Press, 1966, Oklahoma
01179

Lardner, J.: King of the lowdowns: Moon Mullins. In: Newsweek, Bd. 51, 27.1.1967, Dayton, Ohio
01180

Lariar, Lawrence: Cartooning for everybody. Crown Publishers, 1941, New York
01181

Latona, Robert: Comics: Castro style. In: Vanguard, No. 1, 1966, S. 31-43, New York
01182

Latona, Robert: Diabolik. In: Vanguard, No. 2, 1968, S. 16-17, New York
01183

Leiffer, Paul: The Space Patrol returns. In: Vanguard, No. 2, 1968, New York
01184

Linton, C. D.: Tragic comics. In: Madison quarterly, Bd. 6, 1946, S. 1-6, New York
01185

Loria, Jeffrey H.: What's it all about, Charlie Brown? Peanuts kids look at America today. Holt & Rinehart, 1968, New York
01186

Lupoff, Dick: The big nostalgia book about the comics, heroes and super-heroes. Ace Books, 1970, New York
01187

Lupoff, Richard A.: Edgar Rice Burroughs: Master of Adventure. 1968, New York
01188

Mannes, Marya: Comics. In: Encyclo-paedia Americana, Bd. 7, 1959, S. 361-362e, New York
01189

Mark, Norman: The new Superhero (is a pretty kinky guy). In: Eye, February 1969, S. 40ff, New York
01190

Martin, D.: Favorites from the funnies. In: Hobbies, Bd. 70, 1966, S. 118-119, New York
01191

McLuhan, Marshall: The mechanical bride, folklore of industrial man. The Vanguard Press Inc., 1951, S. 29-31, 62-69, 102-104, 150-152, New York
01192

Mendelson, Lee: Charlie Brown &
Charlie Schulz. New American
Library Inc., 1971, New York 01193

Mendelsohn, Lee: The fabulous funnies!
In: The Cartoonist, January 1968,
S. 12-13, Westport 01194

Miller, Raymond: A history of ACE
publications. In: Masquerader, No. 6,
1964, S. 4-7, Pontiac 01195

Miller, Raymond: Wing Comics. In: The
Golden Age, No. 2, 1967, S. 1-6,
Miami 01196

Moore, Harold A.: The first comic
book. In: Newsletter, October 1965,
S. 9, Westport 01197

Newspaper Comics Council: Cavalcade
of American Funnies. A history of
comic strips from 1896. 1970, New York 01198

Newspaper Comics Council: Cavalcade
of American Comics. Report. 13. 10. -
19. 10. 1963, 16 S., New York 01199

Newspaper Comics Council: The
cartoonist cookbook. Hobbs Dorman,
1966, New York 01200

Newspaper Comics Council: Milestones
of the Comics. Report, 10. 3. 1957,
New York 01201

Newspaper Comics Council: Parade of
the comics, a coloring book. 1967,
New York 01202

Nolan, Martin F.: New (Sob!) trends in
the comics. In: The Reporter, 29. 12. 1966;
29. 4. 1968, New York 01203

Nowlan, Phil / Calkins, D.: Buck
Rogers: an autobiography. In: The
collected works of Buck Rogers in the
25th century. Bonanza Books. 1969,
S. XV-XXIII, 371 S., New York 01204

Parrott, L.: Laughs from Tokyo:
Japanese comics reappear. In: New
York Times Magazine, 12. 5. 1946,
S. 28, New York 01205

Patterson, Russel: The past: the roaring
twenties. In: The Cartoonist, special
number, 1966, S. 6-13, New York 01206

Paul, George: The legend of the
original Green Lantern. In: The
Cartoonist, No. 0, 1965, S. 1-16,
Saint Louis 01207

Pei, Mario: We love you Carlos, Caro-
line, Charlot Brown! In: Quinto Lingo,
August/September 1970, S. 40D-40G,
Houston, Texas 01208

Politzer, Heinz: From Little Nemo to
Li'l Abner. In: Commentary, Bd. 8,
1949, S. 346-355, New York; - The
Funnies, an American idiom. Ed. D. M.
White. The Free Press of Glencoe,
1963, S. 39-54, New York 01209

Price, Bob: The Dick Tracy story.
In: Screen Thrills Illustrated, No. 1,
1962, S. 52-59, Philadelphia 01210

Price, Bob: Serial queens. In: Screen
Thrills Illustrated, No. 3, 1963,
S. 12-18, Philadelphia 01211

Quennell, P.: Comic-strips in England:
future folklorist will find in them the
mythology of the present day. In: Living
Age, Bd. 360, March 1941, S. 21-23,
New York 01212

Rafferty, Max: Al Capp, an authentic homegrown genius type. In: The World of Comic Art, Bd.1, No.2, 1966, S.2, Hawthorne 01213

Ray, Erwin: Syndicates. Phyllis Diller begins her own comic strip. In: Editor and Publisher, Bd.101, No.1, 1968, S.37, New York 01214

Raymond, Alex: Flash Gordon, 1967, New York 01215

Reese, Mary A.: Andy Capp is no 'andicap. In: Stars and Stripes, 24.1.1971, S.IV-V, New York 01216

Rogow, L.: New comic strip. In: Saturday Review, Bd.36, 7.2.1953, S.18-20, New York 01217

Russell, F.: Farewell to the Katzenjammer Kids. In: National Review, Bd.20, 16.7.1968, S.703-705, New York 01218

Schickel, Richard: The Disney version, the life times art and commerce of Walt Disney. Simon and Schuster, 1968, New York 01219

Schiefley, W.H.: French pictorial humor. In: Catholic World, Bd.123, May 1926, S.175-178, New York 01220

Schulz, Charles M.: New Peanuts happinessbook. In: McCalls, Bd.95, October 1967, S.90-91, New York 01221

Schulz, Charles M.: Peanuts festival, excerpts from Peanuts books. In:McCalls, Bd.93, September 1966, S.106-111, New York 01222

Segal, D.: Feiffer, Steinberg and others. In: Commentary, Bd.32, November 1961, S.431-435, New York 01223

Seldes, Gilbert: The great audience. 1954, New York 01224

Seldes, Gilbert: The "vulgar" comic strip. In: The seven lively arts, 1924, S.193-205, New York 01225

75 Years of Comics. Catalogue of the Comic-Exhibition, New York Cultural Center, 1971, 112 S., Boston 01226

Shepperd, Jean: The return of the smiling Wimpy Doll. In: Playboy, December 1967, S.180-232, Chicago 01227

Sherman, Sam: Buck Rogers, part 1-2. In: Spacemen, No.5, 1962, S.34-42; No.6, 1963, S.16-21, Philadelphia 01228

Simpson, L.L.: Batman's vogue gallery. In: Masquerader, No.6, 1964, S.19-21, Pontiac 01229

Smith, Al: Steve Douglas. In: The Cartoonist, August 1967, S.27, Westport 01230

Spicer, Bill: s.Davis, Vince

Spicer, Bill: Graphic story review: His name is....Savage. In: Graphic Story Magazine, No.9, 1968, S.23-25, New York 01231

Stanley, John: Great comics game. Price-Stern-Sloane-Inc., 1966, Los Angeles 01232

Starr, H.W.: s. Harwood, J.

Steinbeck, John: Introduction to "The world of Li'l Abner". Ballantine Books, No. U2249, 1966, New York 01233

Steranko, James: The Steranko-history of comics. A Supergraphics Publication, Bd. 1, 1970; Bd. 2, 1972, Reading, Pennsylvania 01234

Striker, Fran: The Lone Ranger and Tonto. 1940, New York 01235

Thomas, Roy: One man's family. The saga of the Mighty Marvels. In: Alter Ego, No. 7, 1964, S. 18-27, Detroit 01236

Thomas, Roy: The reincarnation of the Spectre. In: Alter Ego, No. 1, 1964, S. 10-12, Detroit 01237

Thompson, Don: Dan Noonan Bibliography. In: Graphic Story Magazine, No. 9, 1968, S. 18-19, New York 01238

Van Gelder, Lindsay / Van Gelder, Lawrence: The radicalization of the superheroes. In: New York, October 1970, S. 43, New York 01239

Vosburgh, J.R.: How the comic book started. In: Commonweal, Bd. 50, 20.5.1949, S. 146-148; - 3.6.1949, S. 199, 244, 293, New York 01240

Vosburg, Mike: Mandrake the magician. In: Masquerader, No. 2, 1962, S. 11-13, Pontiac 01241

Walker, Hermanos: My father draws Beetle Bailey. In: The Cartoonist, October 1966, S. 24-28, Westport 01242

Walker, Mort: The National Cartoonist Society Album 1965. 1965, 184 S., New York 01243

Walker, Mort: America's favorite comics. 1964, New York 01244

Walsh, J.: Classics of the comics: the Katzenjammers. In: Hobbies, Bd. 58, April 1953, S. 146-149, New York 01245

Warshow, Robert: Krazy Kat. In: Partisan Review, Bd. 13, November-December 1956, New York 01246

Waugh, Coulton: The Comics. Macmillan Comp., 1947, New York 01247

Weldon, D.: They're living off another planet: Twin earths. In: Popular Science, Bd. 162, January 1953, S. 132-135, New York 01248

Weller, Hayden: First comic book. In: Journal of educational sociology, Bd. 18, No. 4, 1944, S. 195, New York 01249

Wheler, John: The original of Mutt and Jeff. In: San Franzisco Examiner, 1948, San Francisco 01250

White, David M.: The art of Al Capp. In: "From Dogpatch to Slobbovia". Beacon Press, 1964, Boston 01251

White, David M.: The art of Al Capp. America. A bibliography. University of Boston, Communications Research Center, Report, No. 2, 1961, Boston 01252

Williams, Glyas: The Glyas Williams Gallery. Harper and Brothers, 1957, New York 01253

Willits, Malcom: A bibliography of the Mickey Mouse comic strips. In: Vanguard, No. 2, 1968, S. 35-36, New York 01254

Willits, Malcom: Mickey Mouse, the first golden decade. In: Vanguard, No.2, 1968, S.19-28, New York
01255

Anonym: American magazine prints pamotic color comics. In: Advertising Age, 1958, S.10,30,50, New York
01256

Anonym: Harry Hershfield. In: The Cartoonist, October 1966, S.6-11, Westport
01257

Anonym: Dick Dugan's talented brush reflects his own glory days. In: The Cartoonist, August 1967, S.39, Westport
01258

Anonym: Jim Ivey, the cartoon museum. In: The Cartoonist, January 1968, S.7-9, Westport
01259

Anonym: Recent discovery! Bud Fisher scrapbooks! In: Cartoonist Profiles, No.3, summer 1969, S.47, New York
01260

Anonym: Pogo. In: Colliers, 8.3.1952, New York
01261

Anonym: Pogo again. In: Colliers, 29.4.1955, New York
01262

Anonym: "On Stage" returns to the Free Press. In: Detroit Free Press, 8.6.1958, S.A-11,Detroit
01263

Anonym: Newspaper art. In: Editor and Publisher, Bd.67, No.20, 1934, S.12-17, New York
01264

Anonym: Comics. In: Encyclopaedia Americana, Bd.7, 1951, S.362, New York
01265

Anonym: Funny papers. In: Fortune, April 1933, S.45-49,92,95,98,101, New York
01266

Anonym: The comic strips. In: Fortune, Bd.15, April 1937, S.190, New York
01267

Anonym: Classical comics: excerpts from great comic-books. In: Horizon, Bd.8, 1966, S.116-120, New York
01268

Anonym: Universitality of comics. In: King Features Syndicate, Report, 16.1.1962, New York
01269

Anonym: Comics in England. In:Library Journal, Bd.78, No.7, 1953, S.580, New York
01270

Anonym: Yank, Army's famous magazine stars "Sad Sack". In: Life, 15.11.1943, S.118-124, New York
01271

Anonym: New bunch of books by Rube. In: Life International, 18.10.1965, New York
01272

Anonym: The prolific pen of Jules Feiffer. In: Life International,1.11.1965, New York
01273

Anonym: Sack in the war. In: Newsweek, 8.11.1943, S.81-82, Dayton, Ohio
01274

Anonym: G.I.s and Miss Lace. In: Newsweek, 8.5.1944, S.95, Dayton, Ohio
01275

Anonym: Writ by hard: Li'l Abner. In: Newsweek, 3.6.1946, S.58, Dayton, Ohio
01276

Anonym: Lena the unseena: Li'l Abner strip. In: Newsweek, 1.7.1946, S.58, Dayton, Ohio 01277

Anonym: Comic colors. In: Newsweek, 24.4.1950, S.2, Dayton, Ohio 01278

Anonym: The King's tagalog. In: Newsweek, 28.7.1952, S.45, Dayton, Ohio 01279

Anonym: Capp's new girl! In:Newsweek, 24.6.1954, S.49, Dayton, Ohio 01280

Anonym: Thurber and his humor. In: Newsweek, 4.2.1957, S.30-34, Dayton, Ohio 01281

Anonym: Here's a good comic: Tintin books. In: Newsweek, 22.2.1960, S.104, Dayton, Ohio 01282

Anonym: Good grief: curly hair: Peanuts. In: Newsweek, 6.3.1961, S.42-43,68, Dayton, Ohio 01283

Anonym: Pop goes the war. In: Newsweek, 12.9.1966, Dayton, Ohio 01284

Anonym: Germany's merry elves. In: Newsweek, 6.5.1968, S.58, Dayton, Ohio '01285

Anonym: The Seuss and the suit. In: Newsweek, 30.12.1968, S.32, Dayton, Ohio 01286

Anonym: Good Grief, $ 150 Million (Peanuts). In: Newsweek, 27.12.1971, S.32-36, Dayton, Ohio 01287

Anonym: The erotic universe of Barbarella. In: Penthouse, Bd.3,No.5, 1968, S.55-60, New York 01288

Anonym: Foibles satirized in political cartoons. In: The Philadelphia Inquirer, 1966, Philadelphia 01289

Anonym: Dick Dugan's talented brush reflects his own glory days.In: The Plain Dealer, 1967, Cleveland 01290

Anonym: The bizarre beauties of Barbarella. In: Playboy, March 1968, S.108-118, Chicago 01291

Anonym: Narrative illustration: the story of the comics. In: Print, summer 1943, S.1-14, New York 01292

Anonym: The story of America's favorite entertainment. In: Puck, the Comic Weekly, 1937, New York

01293

Anonym: Negro heroes, a new comic publication. In: School and Society, Bd.67, 19.6.1948, S.457, New York

01294

Anonym: The saga of Superman, part I-III. In: Screen Thrills Illustrated. No.1, 1962, S.30-37; No.2, 1962, S.42-48; No.3, 1963, S.52-57, Philadelphia 01295

Anonym: Tarzan 1962. In: Screen Thrills Illustrated, No.3, 1963, S.19-23, Philadelphia 01296

Anonym: From Tarzan to Lion Man. In: Screen Thrills Illustrated, No.4, 1963, S.7-9, Philadelphia 01297

Anonym: William Hoppalong Cassidy Boyd. In: Screen Thrills Illustrated, No.5, 1963, S.35-37, Philadelphia

01298

Anonym: The return of Captain America. In: Screen Thrills Illustrated, No.7, 1964, S.20-25, Philadelphia 01299

Anonym: Flying and fighting heroes. In: Screen Thrills Illustrated, No.9, 1964, S.34-41,Philadelphia 01300

Anonym: The Lone Ranger story.
In: Screen Thrills Illustrated, No. 10,
1965, S. 6-13, Philadelphia 01301

Anonym: The ace of space: Flash
Gordon. In: Spacemen, Annual 1965,
S. 16-21, Philadelphia 01302

Anonym: New models. In: Time,
7. 2. 1944, S. 71-72, New York 01303

Anonym: Not for kids, Milton Caniff's
new comic: Steve Canyon. In: Time,
2. 12. 1946, S. 61, New York 01304

Anonym: Sacking of the Shmoo, London
Sunday Pictorial. In: Time, 23. 5. 1949,
S. 63, New York 01305

Anonym: Mr. and Mrs. Palooka.
In: Time, 27. 6. 1949, S. 45-46,
New York 01306

Anonym: The stainless Texan. In: Time,
3. 1. 1955, S. 32-33, New York 01307

Anonym: Dirk's bad boys, Katzenjam-
mer Kids. In: Time, 4. 3. 1957, S. 48,
New York 01308

Anonym: Gallic comic, cartoonist
Kinnaird's contes francais. In: Time,
12. 4. 1963, S. 86, New York 01309

Anonym: Just a kid in a big white
house: Miss Caroline. In: Time,
26. 7. 1963, S. 56, New York 01310

Anonym: "Es luv'ly (Andy Capp).
In: Time, 1. 11. 1963, S. 71, New York
01311

Anonym: Cartooning: To make them
laugh (R. Goldberg). In: Time, 1. 5. 1964,
S. 66, New York 01312

Anonym: Good grief: the world
according to Peanuts. In: Time,
9. 4. 1965, S. 42-46, New York 01313

Anonym: Voice of the third world
(Seraphina). In: Time, 4. 11. 1966,
S. 54-55, New York 01314

Anonym: Hail the great: French comic
book hero: Astérix, Le Gaulois. In: Time,
23. 12. 1966, S. 25-26, New York
01315

Anonym: Magazines: Super Square.
In: Time, 31. 5. 1968, S. 54, New York
01316

Anonym: 50 years of comics.
In: Minneapolis Sunday Tribune,
13. 6. 1948, Minneapolis 01317

Anonym: Our comic-book heroes.
In: U.S. Camera, Bd. 29, August 1966,
S. 54-55, New York 01318

Anonym: The Space Patrol returns.
In: Vanguard, No. 2, 1968, S. 12-15,
New York 01319

Anonym: Hugo Gernsback, godfather to
science-fiction comics. In: The World
of Comic Art, Bd. 1, No. 1, 1966,
S. 10-15, Hawthorne 01320

Anonym: Brenda Starr, a pretty nose
for news. In: The World of Comic Art,
Bd. 1, No. 2, 1966, S. 20-23, Hawthorne
01321

Anonym: Ginger Meggs, Australia's
most famous comic strip. In: The World
of Comic Art, Bd. 1, No. 2, 1966,
S. 32-35, Hawthorne 01322

Al Capp Li'l Abner

2 Die Struktur der Comics
The Structure of Comics

ALGERIEN / ALGERIA

Amengual, Barthélemy: Le petit monde de Pif le chien. In: Travail et culture d'Algérie, Argel, 1955, Algier
01323

ARGENTINIEN/ARGENTINA

Battaglia, Roberto C.: Sentido gráfico y humanidad son la base del dibujo humoristico. In: Dibujantes, No. 2, 1953, S. 4-5, Buenos Aires 01324

Brun, N.: s. Scanteie, Lionel

Federico, G.: Técnica de la historieta. In: Dibujantes, No. 1, 1953, S. 10-16, Buenos Aires 01325

Ferroni, Alfredo: Creación y realiza-ción de un titulos de historieta. In: Dibujantes, No. 3, 1953, S. 26-28, Buenos Aires 01326

Grassi, Alfredo J.: Qué es la historieta? Editorial Columba, Collección Esque-mas, Bd. 88, 1968, 80 S., Buenos Aires
01327

Lipszyck, Enrique: Técnica de la histo-rieta. Escuela Panamericana de Arte, 1966, 182 S., Buenos Aires 01328

Masotta, Oscar: Reflexiones présemio-logicas sobre la historieta: el esque-matismo. Centro de Investigaciones Sociales, Instituto Torcuato Di Tella, Oktober 1967, 29 S., Buenos Aires
01329

Scanteie, Lionel/Brun, N.: Héroes de libros maravillosos. Editorial El Ateneo, 1964, Buenos Aires 01330

Sueiro, Victor: El papá de Tarzan. In: Gente, No. 169, 17. 10. 1968, S. 50-52, Buenos Aires 01331

Tencer, S. W.: Arte y ciencia de la historieta. Editorial Hobby, 1948 und 1967, Buenos Aires 01332

Anonym: De cuadros y globitos. In: Análysis, No. 392, 18. 9. 1968, S. 73-75, Buenos Aires 01333

Anonym: Tiempo moderno, Bang Splash. In: Confirmado, No. 118, 21. 9. 1967, S. 26-28, Buenos Aires 01334

Anonym: Los secretos de la historieta. In: Dibujantes, No. 2, 1953, S. 8-10; No. 3, 1953, S. 8-10; No. 4, 1953/54, S. 30-31, Buenos Aires 01335

Anonym: Se desvanece el cartel artistico de Walt Disney. In: Dibujantes, No. 15, 1955, S. 4-5, Buenos Aires
01336

BELGIEN / BELGIUM

Godin, Noel: Anatomie d'une bande
dessinée. In: Amis du Film et de la
Télévision, No. 137, 1967, S. 10-11,
Bruxelles 01337

Martens, Thierry: Bande dessinée et
figuration narrative. In: Rantanplan,
No. 7, 1967, S. 9, Bruxelles 01338

Martens, Thierry: Réalisme et schema-
tisme dans les bandes dessinées belges
contemporaines, 1967, 278 S., Bruxelles
 01339

Ugeux, William: Le neuvième art.
Introduction à la bande dessinée belge.
In: Rantanplan, 1967, S. 10-13, Bruxelles
 01340

Vandooren, Philippe: Comment on
dévient créateur de bandes dessinées.
Bibliothèque Marabout MS 120, Gérard
Editions, 1969, Verviers 01341

Van Herp, Jacques: Les long-shots de
Jacobs. Préface à "Le Rayon U", C. A. B.
D., 1967, Bruxelles 01342

BRASILIEN / BRAZIL

Augusto, Sergio: Os fantasticos musculo-
sos. In: Jornal do Brasil, Spring 1967,
Rio de Janeiro 01343

Cirne, Moacy: Bum! A explosão
criativa dos quadrinhos. Editôra Vozes,
Petrópolis, 1970, Rio de Janeiro
 01344

Cortez, Jayme: Mestres da ilustracão.
Hemus-Livraria e Editôres, 1970,
Sao Paulo 01345

Cortez, Jayme: A tecnica do desenho.
Ind. Gráfica Bentivegna Editora Ltda.,
1965, 200 S., Sao Paulo 01346

Junior, Zoe: Vorwort zu "A Tecnica de
Desenho". Bentivegna Editora, 1965,
Sao Paulo 01347

Lins do Rego, José: Romances em
quadrinhos. In: O Globo, 1967,
Rio de Janeiro 01348

Silva, Renato: A arte de desenhar.
Editôra Conquista, 1957, Rio de Janeiro
 01349

Thomasz, Aylton: Desenho comico.
Editôra Bentivegna, 1971, Sao Paulo
 01350

BUNDESREPUBLIK DEUTSCHLAND
FEDERAL REPUBLIC OF GERMANY

Baumgärtner, Alfred C.: Comics in
Deutschland. In: Handbuch der Publi-
zistik, Bd. 2, 1969, S. 127-132, Berlin
 01351

Baumgärtner, Alfred C.: Comics-Ewige
Mythen oder Esperanto der Analphabeten?
In: Radius, H. 1, 1968, S. 42-44,
Stuttgart-Bad Cannstatt 01352

Baumgärtner, Alfred C.: Perspektiven
der Jugendlektüre. Beltz-Verlag, 1969,
Weinheim 01353

Baumgärtner, Alfred C.: Die Welt der
Comics. Kamps pädagogische Taschen-
bücher, No. 26, 4. Aufl., 1971,
Bochum 01354

Bergmann, Thomas: Asterix macht
Abitur? Zur Situation der Comics.
In: Aspekte, H. 3, 1971, Köln
 01355

Blechen, Camilla: Hühner sind auch Enten. Das Kolloqium über Comic-Strips in Berlin. In: Frankfurter Allgemeine Zeitung, 22.1.1970, S.15, Frankfurt (Main) 01356

Brand, Helmut / Lenze, G.: Der Comic-Strip im Spätkapitalismus. Examensarbeit. SHfbK, Sommer 1971, Braunschweig 01357

Brück, Axel: Zur Theorie der Comics. In: Katalog der Comics-Ausstellung im Hamburger Kunsthaus, Juli 1971, S.X-XV, Hamburg 01358

Brüggemann, Theodor: Das Bild der Frau in den Comics. In: Studien zur Jugendliteratur, Bd.2, H.3, 1956, S.3-29 01359

Brüggemann, Theodor: Comic Strips. In: Lexikon der Pädagogik, Bd.1, Neue Ausgabe, Herder-Verlag, 1970, S.69-70, Freiburg 01360

Brüggemann, Theodor: Comic strips. In: Lexikon der Pädagogik, Herder, S.255-256, 1972, Freiburg 01361

Brüggemann, Theodor: Eine Klasse urteilt über Comics. In: Pädagogische Rundschau, 11.Jg, H.6, 1956/57, S.226-230 01362

Cordt, Willy K.: Bilderserienhefte-unter die Lupe genommen. In: Unsere Schule, H.11, 1954, S.690-694 01363

Couperie, Pierre: Keine Arbeiter - keine Neger. Die manipulierte Thematik der Comics. In: Tendenzen, 1.Sonderheft, No.53, 1968, S.184-186, München 01364

Dahrendorf, Malte / Kempkes, Wolfgang: Comics heute. In: Jugend-Film-Fernsehen, 16.Jg., H.2, 1972, S.14-19, München 01365

Doetsch, Marietheres: Comics und ihre jugendlichen Leser. A.Hain, 1958, Meisenheim am Glan 01366

Donner, Wolf: Tarzan: Psychogramm einer Erfolgsfigur. In: Die Zeit, No.7, 12.2.1971, Hamburg 01367

Dorfmüller, Vera: Comics und Konsum (W.Disney). In: Aspekte - Aus dem Kulturleben, Sendung des 2.Deutschen Fernsehens (ZDF), 7.12.1971, Mainz 01368

Drechsel, Wiltrud U.: Über die Politisierbarkeit der Bildergeschichte. Ein historischer Exkurs. In: Kunst und Unterricht, H.10, 1970, S.29-31, Velbert 01369

Eco, Umberto: Vorsichtige Annäherung an einen anderen Code. In: Das Mädchen aus der Volkskommune. Chinesische Comics. Rowohlt, das neue buch, Bd.2, S.318-331, 1972, Reinbek 01370

Faust, Wolfgang: Über das "Lesen" von Comics. In: Comic Strips: Geschichte, Struktur, Wirkung und Verbreitung der Bildergeschichten, Ausstellungskatalog der Berliner Akademie der Künste, 13.12.1969-25.1.1970, S.28-31, Berlin 01371

Forster, Peter: Mph Stöhn Ächz Roarr Zisch Päng. In: Hamburger Morgenpost, No.143, 24.6.1971, S.14, Hamburg 01372

Fuchs, Wolfgang J.: Trends in den
Comics. In: Jugend-Film-Fernsehen,
16.Jg., H.2, 1972, S.6-13, München
 01373

Fuchs, Wolfgang J.: Zum Beispiel
Tarzan. In: Jugend-Film-Fernsehen,
16.Jg., H.2, 1972, S.29-36, München
 01374

Funhoff, Jörg: Dynamik und Aggression
in den Comics. In: Kunst und Unter-
richt, H.10, 1970, S.25-26, Velbert
 01375

Gans, Grobian: Die Ducks. Psychogramm
einer Sippe. Heinz Moos Verlag, 1970,
Gräfelfing bei München; rororo, No.1481,
1972, Hamburg 01376

Glietenberg, Ilse: Die Comics. Wesen
und Wirkung. phil.diss., 9.Juli 1956,
München 01378

Hoffmann, Michael: Geschäft mit dem
Glück. In: Kunst und Unterricht, H.10,
1970, S.22-24, Velbert 01379

Hofmann, Werner: Die Kunst der comic-
strips. In: Merkur, 23.Jg., H.3,1969,
S.251-262 01380

Hon, Walter: Die Bildersprache der
Comics. In: Welt und Wort, 11.Jg.,
1956, H.4, S.108, Köln 01381

Illg, Renate: Untersuchungen zur Tri-
vialliteratur. Typen der Comics. Zu-
lassungsarbeit zur 1.Dienstprüfung für
das Lehramt an Grund- und Haupt-
schulen, 1969, Ludwigsburg 01382

Kantelhardt, Arnhild: Die "Komik" der
Comics in psychologischer und päda-
gogischer Analyse. Arbeit für das
1. Staatsexamen für Volks- und Real-
schullehrer, 1969, Hamburg 01383

Kempkes, Wolfgang: s. Dahrendorf,
Malte

Kempkes, Wolfgang et al.: Die
"Komik" der Comics. In: Humor in der
Kinder- und Jugendliteratur. Angelos-
Verlag, 1970, S.117-119, Insel Mainau
 01384

Klöckner, Klaus: Die Sprache der
Comics. In: Hessische Jugend, 22.Jg.,
H.8, 1970, S.14-16, Frankfurt (Main)
 01385

Kluwe, Sigbert: Gewalt in Comics.
In: Jugend-Film-Fernsehen, 16.Jg.,
H.2, 1972, S.20-28, München
 01386

Kumlin, Gunnar D.: Luxustraum der
Armen. In: Rheinischer Merkur, No.27,
3.7.1953, Düsseldorf 01387

Lenze, G.: s. Brand, Helmut

Moeller, Michael L.: Publizierte
Träume. In: Kunst und Unterricht, H.10,
1970, S.27-29, Velbert 01388

Nolte, Jost: Die Geschichte vom
Rüssel. In: Zeit-magazin, No.24,
16.6.1972, S.6-9, Hamburg 01389

Oberlindober, Hans: Sprache und Bild
in den Comics. In: Westermanns Päda-
gogische Beiträge, No.2, 1971, S.102,
Braunschweig 01390

Paetel, Karl O.: Der Siegeszug der Phonetik. Randbemerkungen zu den Comics. In: Recht der Jugend, 4.Jg., H.17, 1956,1. September-Heft, S.257-258, Berlin 01391

Pehlke, Michael: Die Zukunft der Comic-Strips. In: Comic Strips: Geschichte, Struktur, Wirkung und Verbreitung der Bildergeschichten, Ausstellungskatalog der Berliner Akademie der Künste, 13.12.1969-25.1.1970, S.50-57, Berlin 01392

Politzer, Heinz: Mehr Goliath als David. Eine Analyse des "Superman". In: Tendenzen, 1.Sonderheft, No.53, 1968, S.190-191, München 01393

Riha, Karl: Die Blase im Kopf. In:Trivialliteratur-Aufsätze. Verl.:Literarisches Colloqium, 1964, S.176-191, Berlin 01394

Scheerer, Friedrich: Eine Lanze für die Comics. In: Zeitnahe Schularbeit, 22.Jg., H.4/5, 1969, S.146-167
 01395

Schöler, Franz: Wo Helden noch Helden sind. In: Die Welt, 17.7.1965, Hamburg 01396

Schwarz, Rainer: Auf dem Wege zu einer Comicforschung. In: Jugend-Film-Fernsehen, 16.Jg., H.2, 1972, S.3-6, München 01397

Spitta, Theodor: Die Bildersprache der Comics. In: Jugendliteratur, H.10, 1955, S.460-468, München;-Welt und Wort, H.4, 1956, S.108-110 01398

Stelly, Gisela: Groß erhebt sich Batman's Schatten über Gotham City. In: Die Zeit, No.42, 20.10.1967,S.61, Hamburg 01399

Tobias, H.: Superman, Batman, Perry. Versuch einer Analyse moderner Abenteuer-Comics. Hausarbeit zur 1.Lehrerprüfung, 1970, Bremen 01400

Weichert, Helga: Gangster, Grafen, Superhelden. Wunschwelten der Trivialliteratur. In: Deutschliteratur, Hessischer Rundfunk, Schulfunkheft, 23.Jg., 1968, S.46-47, Frankfurt (Main)

 01401

Welke, Manfred: Die Sprache der Comics. In: Börsenblatt für den deutschen Buchhandel, 16.Jg., No.97, 1960, S.2073, Frankfurt (Main) 01402

Welke, Manfred: Die Sprache der Comics. Verl.: dipa, 1956, Frankfurt (Main) 01403

Wetterling, Horst: Das Menschenbild in den Comic-Strips. In: Zeitwende,31.Jg., H.10, 1960, S.691-695 01404

Wiener, Oswald: Der Geist der Superhelden. In: Süddeutsche Zeitung, No.51, 18.2.-1.3.1970, München
 01405

Wills, Franz H.: Ablenkung vom Alltag. Comic-strips made in USA. In: Gebrauchsgraphik, 42.Jg., No.1,1970, S.38-45, München 01406

Zboron, Hagen: Aspekte der Beschwichtigung in "Micky Maus". In: Anabis, 18.Jg, 1966/1967, S.83-88 01407

Zimmer, Jürgen: Soziale und individuelle Rollen. In: H.Giffhorn (Hrsg): Politische Erziehung im ästhetischen Bereich. Unterrichtsbeispiele, 1971, Hannover 01408

Zimmermann, Hans Dieter: Astérix und Jodelle. Zu zwei französischen Comics. In: Comic Strips: Geschichte, Struktur, Wirkung und Verbreitung der Bildergeschichten, Ausstellungskatalog der Berliner Akademie der Künste, 13.12.1969-25.1.1970, S.44-49, Berlin 01409

Zimmermann, Hans Dieter: Vom Geist der Superhelden. Comic Strips. Colloquium zur Theorie der Bildergeschichte, Schriftenreihe der Akademie der Künste, Bd.8, Mann-Verlag, 1970, 128 S., Berlin 01410

Anonym: Das jüngste Kind der Literatur- und ein neues Zeitungsressort. In: Die deutsche Zeitung, November 1949, S.14-15, Bielefeld 01411

Anonym: "Blondie", der weibliche Tarzan. In: Die Welt, 24.4.1950, Hamburg 01412

Anonym: Das Abgründige in Mr. Superman. In: Die Welt, 20.Jg., No.16, 1966, Hamburg 01413

Anonym: Comic-strips, Bilder unserer Zeit. In: Welt-Stimmen, 25.Jg., No.12, 1956, S.534-538, Stuttgart 01414

FRANKREICH / FRANCE

Amadieu, G.: Scénario de Flash Gordon. In: Phénix, No.3, 1967, S.12-16, Paris 01415

André, Jean-Claude: Esthétique des bandes dessinées. In: Revue d'Esthétique, Bd.18, Fasc.I, 1965, S.49-71, Paris 01416

Barraud, Hervé: La mythologie d'Astérix. In: La nouvelle critique, No.26, 1969, S.35-41, Paris 01417

Bauchard, Philippe: Les mythes de la presse pour enfants. In: Observateur, 27.8.1953, Paris 01418

Beauvalet, Claude: Interroger les images. In: Mass media, Blond et Gay, 1966, Paris 01419

Benayoun, Robert: Le ballon dans les bandes dessinées. In: La brèche, 1965, Paris 01420

Benayoun, Robert: Le ballon dans les bandes dessinées: Vroom, Tchac, Zowie! A. Balland, 1968, 110 S., Paris
01421

Benayoun, Robert: Le dessin animé après Walt Disney. J.-J. Pauvert, 1961, Paris 01422

Beylie, Claude: Démons et merveilles. In: Giff-Wiff, No.17, 1966, S.29, Paris 01423

Billard, Pierre: Des filles pour les bandes. In: L'Express, No.800, 17.10.- 23.10.1966, Paris 01424

Bonnemaison, Guy Claude: Les ballons dans les bandes dessinées. In: Giff-Wiff, No.8, 1965, S.39, Paris 01425

Boullet, Jean: Psychoanalyse des comics. In: Combat, 30.6.1949, Paris
01426

Bouret, Jean: D'une esthétique de la bande dessinée. In: Les lettres françaises, No.1138, 30.6.-6.7.1966, Paris
01427

Bremond, C.: Pour un gestuaire des bandes dessinées. In: Languages, No.10, 1968, Paris 01428

Brunoro, G.: Invitation à une lecture
psycologique de Philémon. In: Cahiers
Universitaires, No. 9, 1970, Paris
01429

Chambon, Jacques / Fontana, J. -P. /
Temey, G.: Statut de la femme dans
les bandes dessinées d'Avantgarde.
In: Mercury, No. 7, 1965, S. 51-57,
Paris
01430

Chapeau, Bernard: Le franglais dans
les bandes dessinées. In: Giff-Wiff,
No. 12, 1965, S. 1, Paris
01431

Chateau, René / Guillot, Claude /
Guichard-Meili, Jean: L'ABC des Comics.
In: La méthode, No. 10, 1963, S. 5-22,
Paris
01432

Couperie, Pierre: Bandes dessinées et
figuration narrative. Catalogue
d'exposition, Musée des Arts Décora-
tifs, 1967, Paris
01433

Couperie, Pierre: 100.000.000. de
lieues en ballon. La science-fiction
dans la bande dessinée. In: Phénix,
No. 4, 1967, S. 31-41, Paris
01434

Couperie, Pierre: 1000.000 de lieues
en ballon. Catalogue d'exposition,
Musée des Arts Décoratifs, 1967,
S. 25-30, Paris
01435

Couperie, Pierre: Un oublié: Bilboquet.
In: Phénix, No. 12, 1969, Paris
01436

Couperie, Pierre: Le style d'Alex
Raymond. In: Phénix, No. 3, 1967,
S. 8-11, Paris
01437

De Stefanis, Proto: Bande dessinée et
figuration narrative. Catalogue
d'exposition, Musée des Arts Décoratifs,
1967, Paris
01438

Di Manno, Y.: Le fantastique dans
Tintin. In: Cahiers Universitaires,
No. 14, 1971, Paris
01439

Di Manno, Y.: Le lagage chez Greg.
In: Cahiers Universitaires, No. 17, 1972,
Paris
01440

Di Manno, Y.: Le surréél de l'absurde
dans la RAB. In: Cahiers Universitaires,
No. 13, 1971, Paris
01441

Fontana, Jean-Pierre: s. Chambon, Jacques

Fouilhé, P.: Le language de l'illustré
moderne. In: Littérature de Jeunesse,
No. 68, 1955, Paris
01442

François, Edouard: Bande dessinée et
figuration narrative. Catalogue
d'exposition, Musée des Arts Décoratifs,
1967, Paris
01443

François, E.: Le mythe des terres
lointaines dans la BD U.S. In: Phénix,
No. 15, 1970, Paris
01444

François, E.: Le mythe des terres
lointaines (2). In: Phénix, No. 23, 1972,
Paris
01445

Gassiot-Talabot, Gérald: Le ballon dans
la figuration narrative. In: Phénix,
No. 3, 1967, S. 48-51, Paris
01446

Gassiot-Talabot, Gérald: Bande dessinée
et figuration narrative. Catalogue
d'exposition, Musée des Arts Décoratifs,
1967, Paris
01447

Gauthier, Guy: Le language des bandes
dessinées. In: Image et Son, No. 182,
1965, S. 65-75, Paris
01448

Glénat, J.: Benoit Brisefer. In: Cahiers
Universitaires, No. 12, 1971, Paris
01449

Glénat, J.: Les personnages secondaires. In: Cahiers Universitaires, No. 17, 1972, Paris 01450

Goimard, Jacques: La déesse-fille. In: Fiction, No. 137, 1965, S. 152-156, Paris 01451

Guichard-Meili, Jean: s. Chateau, René

Guillot, Claude: s. Chateau, René

Horn, Maurice: Bande dessinée et figuration narrative. Catalogue d'exposition, Musée des Arts Décoratifs, 1967, Paris 01452

Labesse, D.: Le comique chez Hergé. In: Cahiers Universitaires, No. 14, 1971, Paris 01453

Labesse, D.: Le retour cyclique des personnages. In: Cahiers Universitaires, No. 14, 1971, Paris 01454

Lacassin, Francis: Etude comparative des archetypes de la littérature populaire et des bandes dessinées. Vortrag. Internationales Colloqium über Literatur und Para-Literatur, September 1967, Cerisy la Salle 01455

Lacassin, Francis: Une semaine en ballon. In: Midi-Minuit Fantastique, No. 6, 1963, S. 88, Paris 01456

Lacoubre, Roland: H. G. Clouzot et la language dessinée. In: Giff-Wiff, No. 10, 1965, S. 25, Paris 01457

Legman, G.: Psychopathologie des comics. In: Les temps modernes, No. 43, 1949, S. 916-933, Paris 01458

Leguebe, Eric: Métamorphoses d'un héros. In: Arts, 13. 4. 1966, Paris
01459

Marnat, Marcel: Pim Pam Poum. In: Les Lettres Françaises, No. 1138, 30. 6. -6. 7. 1966, Paris 01460

Moliterni, Claude: Bande dessinée et figuration narrative. Catalogue d'exposition, Musée des Arts Décoratifs, 1967, Paris 01461

Moliterni, Claude: Cartoon et Comic strip Art. In: Phénix, No. 23, 1972, Paris 01462

Neubourg, Cyrille: Petit catalogue de thèmes. In: Les Lettres Françaises, No. 1138, 30. 6. -6. 7. 1966, Paris
01463

Picco, J. L.: Gaston Lagaffe héros tous emplois. In: Cahiers Universitaires, No. 10, 1970, Paris 01464

Report, Lucien: La caricature littéraire. Armand Collin, 1932, Paris 01465

Restany, Pierre: L'art pour la bande. In: Arts, No. 82, 19. 4. -25. 4. 1967, S. 36-38, Paris 01466

Rivière, F.: La part du rêve chez F. Craenhals. In: Cahiers Universitaires, No. 11, 1971, Paris 01467

Rivière, F.: Quelques personnages diaboliques de la BD. In: Cahiers Universitaires, No. 7, 1970, Paris
01468

Sadoul, Jacques: L'art du comic-book. In: Giff-Wiff, No. 16, 1965, S. 28, Paris 01469

Strinati, Pierre: Les animaux vus par Hogarth. In: Giff-Wiff, No. 18, 1966, Paris 01470

Temey, Gérard: s. Chambon, Jacques

Thomas, Pascal: La littérature en ballon. In: Le Nouveau Candide, No. 274, 25.7.1966, Paris 01471

Vandromme, Pol: Le monde de Tintin. 1959, Paris 01472

Anonym: Dix personnages de bandes dessinées. In: Magazine Littéraire, No. 9, Juli-August 1967, S. 23-27, Paris 01473

Anonym: Les marchands des mythes. In: Le Nouveau Candide, No. 348, 25.12.-31.12.1967, S.7, Paris 01474

Anonym: Voici comme nait une bande dessinée. In: Pilote, No. 283, 1967, S. 37-42, Paris 01475

GROSSBRITANNIEN / GREAT BRITAIN

Ames, Winslow: Caricature and cartoon, II.D.C. Strips, III. Comic-Strip-Techniques. In: Encyclopaedia Brittannica, Bd. 4, 1960, London 01476

George, Hardy: Aspects of prevalent forms. The works of Andrew Greaves and Roderic Stokes. In: UNIT, No. 11, University of Keele, 1968, London 01477

Muggeridge, Malcom: The art of comic-strips. In: New Statesman and Nation, Bd. 59, No. 1510, 1960, S. 250-253, London 01478

Anonym: Aesthetics and the strip cartoon. In: Continental, December 1967, London 01479

ITALIEN / ITALY

Alessandrini, Ferruccio: Il mistero di Fulmine. In: Collana Anni Trenta, No. 6, 15.8.1967, Mailand 01480

Antonini, Fausto: Analisi dei contenuti piscologici profondi di alcuni personaggi di Walt Disney. In: Quaderni di communicazioni di massa, No. 1, 1965, S. 78-88, Rom 01481

Aspesi, Natalia: Hanno invaso con le K, il mondo dei fumetti. In: Il Giorno, 25.9.1966, Genua 01482

Bertieri, Claudio: Ampia discussione a Lucca sulle variazioni di Topolino. In: Il Lavoro Nuovo, 5.10.1966, Genua 01483

Bertieri, Claudio: L'antichissimo mondo di B.C. In: Il Lavoro Nuovo, 23.1.1966, Genua 01484

Bertieri, Claudio: I baloons nel video. In: Linus, No. 25, 1967, Mailand 01485

Bertieri, Claudio: Da X-9 a 007 si perfeziona il mito dell'agente segreto In: Il Lavoro Nuovo, 3.7.1965, Genua 01486

Bertieri, Claudio: I personaggi di Antonio Rubino. In: Il Lavoro, 29.5.1965, Genua 01487

Bertieri, Claudio: Personaggi, i normalissimi Addams, Uup un cavernicolo temponanta, Barbarella. L'Antichissimo mondo di B.C.. Su alcuni riferimenti culturali nei considetti fumetti neri. In: Fantascienza Minore, Sondernummer, 1967, S. 27-35, Mailand 01488

Biamonte, S.G.: Follia dei fumetti.
In: Le Ore, 6.1.1966, S.38-41,
Mailand 01489

Bianchi, P.: L'umanità in erba del
disegnatore Schulz. In: Il Giorno,
31.7.1963, Genua 01490

Boatto, Alberto: Il fumetto al micros-
copio. In: Fantazaria, No.2, 1967,
Rom 01491

Caradec, Fr.: I primi eroi. Garzanti,
1962, Mailand 01492

Carpi, Piero / Gazzarri, M.: Como
nasce un fumetto. In: Il Giorno,
21.7.1965, Genua 01493

Casccia, A.: Eroi e miti in fumo.
In: Atlanta, No.16, 1966, Mailand
 01494

Castelli, Alfredo: Il mondo dei comics.
In: Collana Oceano, No.4, 1966, S.25,
Mailand 01495

Castelli, Alfredo / De Giacomo, Fr.:
La produzione a fumetti. In: Guida a
Topolino, November 1966, S.11-12,
Mailand 01496

Castelli, Alfredo / Sala, Paolo: Da
Superman a Nukla: I magnifici eroi dei
comic books. In: Comics, Sondernum-
mer, April 1966, S.6-12, Mailand; -
Fantascienza Minore, Sondernummer,
1967, S.8-11, Mailand 01497

Clair, René: I primi eroi. Garzanti,
1962, 478 S., Mailand 01498

Cozzi, Luigi: AAAHHH! EEEE-YAHHH!
In: Sgt.Kirk, No.11-12, 1968, S.41-47,
Mailand 01499

De Giacomo, Fr.: s.Castelli, Alfredo

Della Corte, Carlos: L'Avventura, gli
eroi. In: Smack, No.1, 1968, S.1-2,
Mailand 01500

Della Corte, Carlos: L'età d'oro in mito?
In: Eureka, No.3, 1968, S.1-3, Mailand
 01501

Eco, Umberto: Fascio e fumetto.
In: Espresso-Colore, 28.3.1971,
Mailand 01502

Eco, Umberto: Die Formen des Inhalts.
Bompiani, 1971, Mailand 01503

Eco, Umberto: Lettura di Steve Canyon.
In: Quaderni di communicazioni di
massa, No.4-5, 1967, Rom 01504

Eco, Umberto: Il mondo di Charlie
Brown. In: Milano Libri, 1963, Mailand
 01505

Eco, Umberto: La struttura iterativa nei
fumetti. In: Quaderni di communicazioni
di massa, No.1, 1965, S.30-34, Rom
 01506

Forte, Gioacchino: Gli eroi di carta.
In: Edizioni scientifiche italiane. 1965,
Neapel 01507

Gazzari, Michel: s. Carpi, Piero

Ghiringhelli, Zeno: Erotismo e Fumetti.
1969, Mailand 01508

Giammanco, Roberto: I comics, meto-
dologia o merceologia? In: Opera aperto,
März-April 1965, Mailand 01509

Giuntoli, Ilio: Giustificazione e pisco-
logia del fumetto. In: Quaderni di
Communicazioni di massa. No.6, 1965,
Rom 01510

Lacassin, Francis: Alteration et transformation du héros de bandes dessinées. In: I fumetti, Juni 1967, S. 41-51, Rom 01511

Lamberti-Bocconi, Maria R.: La narrativa a fumetti. In: I problemi della pedagogia, No. 6, 1956, S. 462-480, und No. 1, 1957, S. 189-197, Rom 01512

Laura, Ernesto G.: L'uomo bianco e il "terzo mondo" attraverso il personaggio di "The Phantom". In: Quaderni di Communicazioni di Massa, No. 1, 1965, S. 93-102, Rom 01513

Leydi, Roberto: L'autore smascherato. In: L'Europeo, März 1965, Mailand 01514

Mannucci, Cesare: Sociologia del fumetto. In: Il Mondo, 12.1.1965, Mailand 01515

Obertello, Nicoletta: L'apologia dell' esingenza di sicurezza nel mondo fanciullesco di Schulz. In: Quaderni di Communicazioni di Massa, 1965, Rom 01516

Ongaro, Alberto: Tipi e personaggi del Salone Internationale dei Fumetti: Batman e Co. In: L'Europeo, 1966, Mailand 01517

Origlia, Dino: Psicologia del fumetto. In: Illustrazione scientifica, Oktober 1950, Mailand 01518

Pagliaro, Antonio: La parola e l'immagine. In: Edizioni scientifiche italiane 1957, Neapel 01519

Petrini, Enzo: L'illustration dans le monde de la jeunesse. In: Il Centro, Oktober-November 1955, Mailand 01520

Possati, Franco: Dalle comic strips allo.schermo. In: Oltre il Cielo, No. 145, 1967, S. 108-110, Rom 01521

Rava, Enzo: I personaggi e noi. In: Noi Donne, No. 22-23, 1966, Rom 01522

Roselli, Auro: Sei snob? Parla come Superman, 31.3.1967, Mailand 01523

Sala, Paolo: s. Castelli, Alfredo

Speciale, Liberio: I personaggi dei fumetti stanno invadendo lo schermo. In: Momento Sera, 28.8.1965, Mailand 01524

Strazzulla, Gaetano: Enciclopedia dei fumetti. Sansoni, 1970, Florenz 01525

Strinati, Pierre: Le thème de la grotte dans les bandes dessinées. In: I Fumetti, No. 9, 1967, S. 53-56, Rom 01526

Traini, Rinaldo: La tecnica dei "comics" italiani dal 1930 al 1943. In: I Fumetti, No. 9, 1967, S. 115-122, Rom 01527

Trevisani, Guiseppe: Il mondo a quadretti. In: Il Politecnico, 6.10.1945, Rom 01528

Trinchero, Sergio: Gli animali nei comics. In: Super Albo, No. 44, Supplemento, Dezember 1964, Mailand 01529

Trinchero, Sergio: I caratteristi. In: Sgt. Kirk, No. 3, 1967, S. 60-61, Genua 01530

Trinchero, Sergio: Civiltà e anticonformismo. In: Comic Art in Paper Back, No. 2, 1966, Mailand 01531

Trinchero, Sergio: Le eroine. In: Super
Albo, No. 131, Fratelli Spada, 4. 4. 1965,
Mailand 01532

Trinchero, Sergio: La mitologia.
In: Comic Art in Paper Back, No. 4,
1967, Mailand 01533

Valentini, E.: Aspetti psico-pedagogici
dei fumetti. In: Civiltà Catolica,
103. Jg. , Bd. 1, 1. 3. 1952, S. 500, Rom
 01534

Volpicelli, Luigi: Il linguaggio dei
fumetti. In: Quaderni di Communi-
cazioni di Massa, No. 1, 1965, S. 17-
29, Rom 01535

Zanotto, Piero: I disegni animati.
In: Radar. Enciclopedia del tempo
libero, 1968, 62 S. , Padua 01536

Zanotto, Piero: Esplorano il nostro
mondo i moderni poeti del fumetto.
In: Il Gazzettino, 16. 9. 1967, Venedig
 01537

Zanotto, Piero: Mandrake e Barbarella
sullo schermo. In: Corriere del Giorno,
13. 3. 1965, Tarent 01538

Zanotto, Piero: E'riapparso Topolino,
l'eroe di Walt Disney. In: Il Lavoro,
8. 10. 1966, Genua 01539

Zanotto, Piero: E'riapparso Topolino,
l'eroe di Walt Disney. In: Il Piccolo,
13. 11. 1966, Triest 01540

Anonym: Intervista per... lettera con
Vincenzo Baggioli, lo scrittore de
Fulmine. In: Collana Anni Trenta, No. 5,
1. 8. 1967, Mailand 01541

Anonym: Gli eroi del nostro tempo.
In: Le Ore, 6. 1. 1966, S. 36, Mailand
 01542

Anonym: Analisi dei contenuti psicho-
logici profondi di alcuni personaggi di
Walt Disney. In: Quaderni di Communi-
cazioni di Massa, No. 1, 1965, Rom
 01543

Anonym: Umorismo e fumetti. In: Sgt.
Kirk, No. 16, 1968, S. 52-53, Genua
 01544

KANADA / CANADA

Lacassin, Francis: Etude comparative
de la structure du gag et des techniques
narratives dans les bandes dessinées et
les dessins animés. Vortrag. Communi-
cacion dans le Retrospective Mondial
du dessin animé. Aout 1967, Montreal
 01545

NORWEGEN / NORWAY

Nordlund, Eva: Studie über die Comics.
1972, Oslo 01546

ÖSTERREICH / AUSTRIA

Hon, Walter: Die Bildersprache der
Comics. In: Österreichischer Jugendin-
formationsdienst, 9. Jg. , 1955, S. 17,
Wien 01547

Anonym: "Literatur" der Primitiven.
Die Symbolsprache der Comic-Books.
In: Die Furche, 11. Jg. , 1955, No. 40,
S. 4, Wien 01548

PORTUGAL

Batoreo, Manuel L.: Vamos desenhar
historias sem ilustrar palavras. In: A
Capital, 28. 11. 1968, Lissabon 01549

Granja, Vasco: A banda desenhada expressao artistica do nosso tempo. In: A Semana, Supplemento de "A Capital", 11.10.1968, S. 6, Lissabon
01550

SCHWEDEN / SWEDEN

Allwood, Martin, S.: Kalle Anka. Stälmannen och VI, 1958, Stockholm
01551

Hegerfors, Sture: Neger? Icke! In: Expressen, 28.1.1967, Stockholm
01552

Hegerfors, Sture: Svish!Pow!Sock! Seriernas fantastiska värld. In: Verlag Corona, 1966, 122 S., Lund
01553

Hegerfors, Sture: Wham!Pow!Zowie! In: Expressen, 16.8.1966, Stockholm
01554

Klingberg, Göte: Undersökningar rörande seriemagasinens sprak. In: Folkskolan, Bd.1-2, 1954, S. 15-21, Stockholm
01555

Runnquist, Ake: Svish!Pow! In:Bockernas värld, 1967, S.2, Stockholm 01556

SCHWEIZ / SWITZERLAND

Armand, Frédéric: Comics als Spiegel und Mythos. In: Weltwoche-Magazin, No. 31, 31.7.1970, S. 10-15, Zürich
01557

Dahrendorf, Malte / Kempkes, Wolfgang: Comics heute. In: Schweizerische Lehrerzeitung, No. 43, 26.10.1972, S. 1665-1667, Zürich 01558

Daniels, Les: Comic-Variationen. In: Graphis, Bd. 28, No. 159, 1972/73, S. 62-75, - Graphis-Sonderband, 1972, S. 62-75, Zürich 01559

Kempkes, Wolfgang: s. Dahrendorf, Malte

Moliterni, Claude: Die Erzähltechnik der Comics. In: Graphis, Bd. 28, No. 159, 1972/73, S. 26-43, - Graphis-Sonderband, 1972, S. 26-43, Zürich 01560

Sadoul, Jacques: La science-fiction dans le comic-book. In: Ausstellungskatalog, Kunsthalle Bern, 8.7.- 17.9.1967, S. 6-7, Bern 01561

Versins, Pierre: La science-fiction dans le monde. In: Ausstellungskatalog, Kunsthalle Bern, 8.7.-17.9.1967, S. 3, Bern 01562

Zanotto, Piero: La società a fumetti. In: Corriere del Ticino, 11.1.1966, Lugano 01563

SPANIEN / SPAIN

Barriales Ardura, Andrés: El héroe en la prensa infantil y juvenil. In: Instituto de Periodismo, 1964, Pamplona 01564

Castillo, José C.: Aptitudes politicas en la prensa juvenil. 1962, Madrid
01565

Cuenca, Carlos F.: El mundo del dibujo animado. 1966, Madrid 01566

Escobar: Humor grafico. In: Curso de dibujo humoristico por correspondencia, 1965, Barcelona 01567

Gasca, Luis: Imagen y ciencia ficción. "Festival International del Cine", 1966, San Sebastian 01568

Gasca, Luis: Los heroes de papel.
Editorial Taber, 1969, Barcelona
01569

Gimferrer, Pedro: El fabuloso mundo de
los comics. In: Destino, No. 1.464,
28.8.1965, S.19, Barcelona 01570

Laiglesia, Juan A. de: El arte de la
historieta. Doncel, 1964, Madrid
01571

Laiglesia, Juan A. de: El guión gráfico
ilustrado. Sus problemas y peculiari-
ades. In: Curso de prensa infantil,
Escuela oficial de periodismo, 1964,
S. 203, Madrid 01572

Laiglesia, Juan A. de: El humor en las
revistas de niños. In: Curso de prensa
infantil, Escuela oficial de periodismo,
1964, S. 193, Madrid 01573

Llobera, José: Dibujo de historietas.
Edición Afha, 1961, Barcelona 01574

Magaña, Fuensanta: La información en
la prensa infantil. In: Escuela de perio-
dismo de la Iglesia, 1964, Madrid
01575

Mannucci, Cesare: Sociología del
fumetto. In: El Mundo, 12.1.1965,
Madrid 01576

Martín, Antonio: El arte LSD. In: Arriba,
15.1.1967, Madrid 01577

Martín, Antonio: Notas para una ideo-
logía de la prensa juvenil. In: Marzo,
No. 31, 1965, Madrid 01578

Moix, Ramón: El fabuloso mundo de los
comics. In: Destino, No. 1.464,
28.8.1965, S.19, Barcelona 01579

Parramón, José M.: El arte de la
ilustración. Instituto Parramón, 1965,
Madrid 01580

Parramón, José M.: Como dibujar
historietas. Instituto Parramón, 1966,
Madrid 01581

Paya, Maria R.: El mundo profesional
a travès de la prensa infantil y juvenil.
In: Curso de prensa infantil, Escuela
oficial de periodismo, 1964, S. 211,
Madrid 01582

Pericas, Juana: El héroe y el personaje.
In: Curso de prensa infantil, Escuela
oficial de periodismo, 1964, S. 183,
Madrid 01583

Puig, Miguel: Ilustración de historietas
y cuentas. E. Meseguer, 1965, Barcelona
01584

Roca, A.: El hombre libre por exelencia.
Un elemento básico de la historia
gráfica norte americana: el suspense.
In: Los Comics, Februar 1964,
San Sebastian 01585

UNGARN / HUNGARY

Lacassin, Francis: La réprésentation de
la parole et des sons dans les bandes
dessinées. Vortrag. Internationale
Konferenz der UNESCO, September 1966,
Budapest 01586

URUGUAY

Tomeo, Humberto: La historieta: una
forma de arte visual. In: Boletin peda-
gogico de artes visuales, Serie 2, No. 9,
1965, Montevideo 01587

VEREINIGTE STAATEN /
UNITED STAATES

Andriola, Alfred: Comic-strip taboos.
In: Newsletter, December 1965, S.9-
14, Westport 01588

Arnold, Henry: What makes a great strip
In: The Cartoonist, March 1968, S.25-
28, Westport 01589

Auster, D.: A content analysis of "Little
Orphan Annie". In: Social Problems,
2.Jg., 1954, S.26-33, New York
 01590

Barcus, Francis E.: A content analysis of
trends in Sunday comics, 1900-1959.
In: Journalism Quarterly, Bd.38, No.2,
1961, University of Minnesota,
Minnesota 01591

Barcus, Francis E.: The world of Sun-
day comics. In: The Funnies, an
American idiom (Hrg.D.M.White).
The free press of Glencoe, 1963,
S.190-218, New York 01592

Becker, Stephen: The changing face of
the funnies. Newspaper Comics Council,
13.3.1960, New York 01593

Berger, Arthur A.: Li'l Abner: an
American satire. diss.phil., University
of Minnesota, 1965, Minnesota 01594

Berkman, A.: Sociology of the comic-
strip. In: American Spectator, June
1936, New York 01595

Blackwith, Ed: The men behind the
comics: Steranko. In: Castle of
Frankenstein, 1967, S.30-31, New York
 01596

Bowman, David: The motive behind
Tarzan. In: Oparian, Bd.1, No.1, 1965,
S.14-15, Saratoga 01597

Breger, Dave: How to draw and sell
cartoons, 1966, New York 01598

Clarke, G.: Comics on the couch.
In: Time, Bd.98, 13.12.1971,S.70-71,
Chicago 01599

Davidson, Sol M.: Culture and the
comic-strip. diss.phil., New York
University, 1959, 1013 S., New York
 01600

Fearing,Franklin / Terwillinger,Carl:
The content of comic strips: a study of
a mass medium of communication.
In: The Journal of Social Psychology,
Bd.35, 1952, S.37-57, New York
 01601

Fearing, Franklin / Terwillinger, Carl /
Spiegelman, Marvin: The content of
comics: goals and means to goals of
comic-strip characters. In: Journal of
Social Psychology, Bd.37, May 1953,
S.57, New York 01602

Fern, A.: Comics as serial fiction.
Magisterarbeit, University of Chicago,
1968, 60 S., Chicago 01603

Fisher, Raimond: Moon Mullins today.
In: The World of Comic Art, Bd.1,
No.1, 1966, S.6-9, Hawthorne
 01604

Fleece, Jeffrey: A word-creator.
In: American Speech, February 1943,
S.68-69, New York 01605

Frank, Josette: People in the comics.
In: Progessive Education, January 1942,
S.28-31, New York 01606

Frank, Josette: What's in the comics?
In: Journal of Educational Sociology,
Bd.18, No.4, 1944, S.214-222,
New York 01607

Freedland,Nat: Super heroes with super problems. In: New York Sunday Herald Tribune Magazine, 9.1.1966, S.14, New York 01608

Goldberg, Reuben L: Comics: new style and old. In: Saturday Evening Post, 15.12.1928, S.12-13, Chicago 01609

Greene, W.: Comics have rules of their own. In: Good Housekeeping, Bd.121, September 1945, S.24f, New York 01610

Hall-Quest, A.L.: Our comic culture. In: Education Forum, Bd.5, November 1941, S.84-85, New York 01611

Hildick, E.W.: A close look at magazines and comics. Faber and Faber, 1972, 90 S., New York 01612

Hill, George E.: Vocabulary of comic strips. In: Journal of Educational Psychology, Bd.34, February 1943, S.77-78, New York 01614

Hill, George E.: Word distortions in Comic-strips. In: Elementary School Journal, Bd.43, May 1943, S.520-525, New York 01615

Howe, Andrew: Comic strip technique. In: Printer's Ink, 12.9.1935, S.12, New York 01616

Ivie, Larry: The four face of Batman. In: Monsters and Heroes, No.1, 1967, S.28-32, Detroit 01617

Ivie, Larry: The three faces of Captain Video. In: Monsters and Heroes, No.3, 1967, S.26-34, Detroit 01618

Malter, Morton S.: Content of current comic magazines. In: Elementary School Journal, Bd.52, May 1952, S.505-510, New York; - Journal of Social Psychology, 1953, New York 01619

Matluck, J.H.: The comic-strip: a source of anglicism in Mexican Spanish. In:Hispania, Bd.43, 1960, S.227-233, Stanford 01620

Neuberger, R.L.: Hooverism in the Funnies. In: New Republic, Bd.79, 11.7.1934, S.234, New York 01621

Saenger, Gerhart: Male and female relations in American comic strips. In: Public Opinion Quarterly, Bd.19, No.2, 1955, S.195-205, Princeton; - The Funnies, an American Idiom, 1963, S.219-231, Glencoe, New York 01623

Sargeant, Winthrop: The high spots in lowly comics. Animals supply satire and fantasy in America's most popular art form. In: Life, Bd.17, No.2,1954, S.26, New York 01624

Sewell, H.: Illustrator meets the comics. In: Horn Book, Bd.24, March 1948, S.136-140, New York 01625

Shannon, Lyle W.: The opinions of Little Orphan Annie and her friends. In: Public Opinion Quarterly, Bd.18, 1954, S.169-179, Princeton; - Mass Culture, 1957, New York 01626

Spicer, Bill: New directions for the graphic story. In: Fantasy Illustrated, No. 7, 1967, S. 42-44, Los Angeles; - Graphic Story Magazine, No. 8, 1967, S. 34-37, Los Angeles 01627

Spiegelman, Marvin: s. Fearing, Franklin

Spiegelman, M. / Terwillinger, C. & F.: The content of comic strips: a study of a mass medium of commication. In: Journal of Social Psychology, Bd. 35, 1952, S. 37-57, New York 01628

Steven, William P.: 17 syndicates salesmen list indispensable features. In: Newsletter, May 1965, S. 14, Greenwich 01629

Tebbel, J.: Not-so Peanuts world of Ch. M. Schulz. In: Saturday Review, Bd. 52, 12. 4. 1969, S. 72-74, New York 01630

Terwillinger, Carl: s. Fearing, Franklin

Terwillinger, C.: s. Spiegelman, Marvin

Thorndike, Robert L.: Words and the comics. In: Journal of Experimental Education, Bd. 10, December 1941, S. 110-113, New York 01631

Tompkins, Allan: What's in a name? In: Oparian, Bd. 1, No. 1, 1965, S. 16-20, Saratoga 01632

Tysell, Helen Tr.: Character names in the comic strips. In: American Speech, Bd. 9, April 1934, S. 158-160, New York 01633

Tysell, Helen Tr.: The English of the comic cartoons. In: American Speech, February 1935, S. 43-55, New York 01634

Vigus, Robert: The art of the comic magazine. In: Elementary English Review, Bd. 19, May 1942, S. 168-170, Chicago 01635

Vlamos, J. F.: The sad case of the Funnies: comic-strips have gone He-man, Haywire and Hitlerite. In: American Mercury, Bd. 52, April 1941, S. 411-416, New York 01636

Waite, C. A.: Language of the infant's comic papers. In: School Librarian, Bd. 16, July 1968, S. 140-145, New York 01637

Waite, C. A.: What's in the comics? In: School Librarian, Bd. 12, December 1964, S. 254-256, New York 01638

Walp, R. L.: Comics, as seen by the illustrators of children's books. In: Wilson Library Bulletin, Bd. 26, No. 2, 1951, S. 153-157, 159, New York 01639

Walter, M. S.: Content of current comic magazines. In: School, Bd. 52, 1952, S. 505-510, Chicago 01640

Weitenkampf, Frank: The inwardness of the comic strip. In: Bookman, Bd. 61, July 1925, S. 574-577, New York 01641

White, David M.: Comic-strips and American culture. In: The Funnies: an American idiom. The free press of Glencoe, 1963, S. 1-35, New York 01642

Winchester, James H.: Milt Caniff's Air Force. In: Air Force Magazine, July 1957, S. 41-47, Washington 01643

Anonym: The big Bad Wolf, Mickey Mouse and the bankers. In: Fortune, No. X/5, 1934, New York 01644

Anonym: Fascism in the Funnies. In: New Republic, Bd. 84, 18.9.1935, S. 147, New York 01645

Anonym: Questionnaire for a comic-strip artist. In: New York Evening Post, 4.12.1922, New York 01646

Anonym: Robert Crumb - Comics. In: The New York Times, 1.10.1972, VI, S.12, New York 01647

Anonym: War in the comics. In: Newsweek, 13.7.1942, S.60-61, Dayton, Ohio 01648

Anonym: Comic book scriptures. In: Newsweek, 16.10.1944, S.88, Dayton, Ohio 01649

Anonym: Capps new girls: Long Sam. In: Newsweek, Bd.43,14.6.1954,S.92, Dayton, Ohio 01650

Anonym: Cartoon time. In: Newsweek, 23.12.1968, S.34,37, Dayton, Ohio 01651

Anonym: The art of Milton Caniff. In: Pageant, May 1953, New Haven 01652

Anonym: People in the comics. In: Progressive Education, January 1942, S.28-31, New York 01653

Anonym: Comic books and characters. Summary of three surveys. In: School and Society, Bd.66, 6.12.1947, S.439, New York 01654

Anonym: Life in comic strip world. In: Science News Letters, Bd.64, 1.8.1953, S.71, New York 01655

Anonym: The 13 faces of Tarzan. In: Screen Thrills Illustrated, No.1, 1962, S.4-9, Philadelphia 01656

Anonym: Comic strip language. In: Time, 21.6.1943, S.96, New York 01657

Anonym: Too harsh in putting down evil. Violence in Dick Tracy strips. In: Time, Bd.91, 28.6.1968, S.42, Chicago 01658

EDGAR RICE BURROUGHS TARZAN

Nach langer Abwesenheit kehrt Tarzan in seinen geliebten Dschungel zurück und findet dort fremde, bewaffnete Eindringlinge vor.

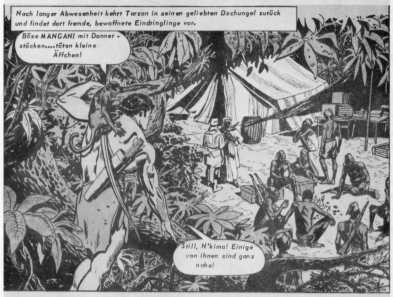

Böse MANGANI mit Donnerstöcken....töten kleine Äffchen!

Still, N'kima! Einige von ihnen sind ganz nahe!

Siehst du? GOMANGANI tut der TARMANGANI-Frau weh!

Drunten, im Schutz der Bäume....

Ahh-Schurke!

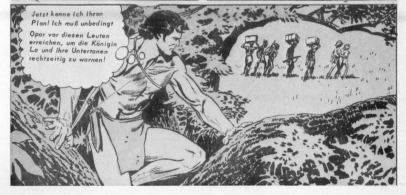

Jetzt kenne ich ihren Plan! Ich muß unbedingt Opar vor diesen Leuten erreichen, um die Königin La und ihre Untertanen rechtzeitig zu warnen!

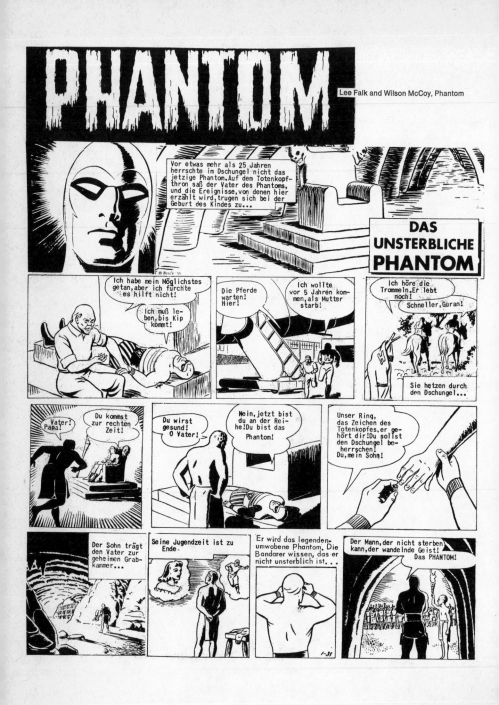

Lee Falk and Wilson McCoy, Phantom

3 Kommerzielle Aspekte der Comics
Commercial Aspects of Comics

ARGENTINIEN / ARGENTINA

Costa, C. Diana: Molas: Un dibujante argentino para la historia periodistica del Brasil. In: Dibujantes, No. 1, 1953, S. 6-7, Buenos Aires 01659

De Montaldo, M. E.: Divito: Hombre de siglo XX y dibujante del XXII. In: Dibujantes, No. 1, 1953, S. 18-21, Buenos Aires 01660

Panzera, Franco: Güida: Un dibujante con propulsion a chorro. In: Dibujantes, No. 9, 1954, S. 18-21, Buenos Aires 01661

Anonym: Es un autentico Piantadino el creador de Azonzato... In: Dibujantes, No. 1, 1953, S. 24-25, 34, Buenos Aires 01662

Anonym: José Luis Salinas: Señor de la historieta y de la ilustración. In: Dibujantes, No. 3, 1953, S. 18-21, Buenos Aires 01663

Anonym: Un gran organización al servicio de la historieta. In: Dibujantes, No. 4, 1953/1954, S. 4-7, Buenos Aires 01664

Anonym: Ramón Columba: Paséo triunfante su lapíz por el mundo. In: Dibujantes, No. 4, 1953/1954, S. 18-21, Buenos Aires 01665

Anonym: Mazzone: Verdadero ejemplo de constania y dedicación. In: Dibujantes, No. 5, 1954, S. 18-21, 28, Buenos Aires 01666

Anonym: Carlos Enrique Vogt. In: Dibujantes, No. 13, 1955, S. 32-33, Buenos Aires 01667

Anonym: La figura que surge: Joaquin S. Lavado (Quino): In: Dibujantes, No. 15, 1955, S. 16-17, Buenos Aires 01668

Anonym: La figura, que surge: Pedro Flores- In: Dibujantes, No. 16, 1955, S. 8-9, Buenos Aires 01669

BELGIEN / BELGIUM

Feron, Michel: La première assemblée pléniere du CABD. In: Vo n´polez nin comprind, No. 2, 1957, Hannut 1330 01670

Lefevre, Gaston: 2e. Salon International des bandes dessinées à Lucca. In: Rantanplan, No. 4, 1966/Januar 1967, S. 1, Bruxelles 01671

Ponzi, Jacques: Interview Hergé. In: Rantanplan, No. 2, 1966, S. 2-3, Bruxelles 01672

BUNDESREPUBLIK DEUTSCHLAND
FEDERAL REPUBLIC OF GERMANY

Bungardt, Karl: Kennen Sie Bulls Presse-
dienst. In: Allgemeine deutsche
Lehrerzeitung. No. 18, 1952,
S. 147-248, Frankfurt (Main) 01673

Couperie, Pierre: Männer, Mächte,
Monopole- Der Apparat der Comics.
In: Tendenzen, 1. Sonderheft, No. 53,
1968, S. 168,173-174, München 01674

Couperie, P.: s. Moliterni, Cl.

Donner, Wolf: Rückschritte in den
Fortschritt. In: Die Zeit, No. 35,28.8.
1970, S. 20, Hamburg 01675

Guhert, Georg: Der Siegeszug der
Comics. In: Ruf ins Volk, No. 12,1965,
S. 93-94, Hamm 01676

Hack, Berthold: Einige Comic-Probleme.
In: Börsenblatt für den deutschen Buch-
handel, 11. Jg., No. 80, 1955,
S. 646-647, Frankfurt (Main) 01677

Hagen, Jens: Das Goldkind der POP-
Szene (A. Aldridge). In: Underground,
No. 5, 1970, S. 32-35 Frankfurt (Main)
 01678

Helger, Walter: Bildserien als Jugend-
schrifttum in Millionenauflage.
In: Schola-Lebendige Schule, 8. Jg.,
No. 10, 1953, S. 708-710 01679

Karasek, Hellmuth: Auch ich war eine
Micky Maus (Disney-World). In: Zeit-
magazin, No. 48, 26.11.1971,S. 4-8,
Hamburg 01680

Kempkes, Wolfgang: "Charlie Braun"
-Buch von Ravensburg. In: Bulletin:
Jugend & Literatur, No. 6, 1970,
S. 6, Weinheim 01681

Kleffel, Walther: Die neue "Weltmacht"
Comics. In: Der neue Vertrieb, 5. Jg.,
H. 107, 1953, S. 404-407, Flensburg
 01682

Kraatz, Birgit: Doktorhut für Fumetti.
In: Rheinischer Merkur, 2.12.1966,
Köln 01683

Künnemann, Horst: Comics-weiter im
Vormarsch. In: Bulletin: Jugend & Lite-
ratur, No. 6, 1972, S. 1, Hamburg
 01684

Künnemann, Horst: Literatur zu Comic
Strips-Schund und Schmutz-Trivial-
literatur und Kitsch. Internationale
Jugendbibliothek, 1956, 11 S.,
München 01685

Metzger, Juliane: Von Bilderbögen und
Zugabeheften. In: Jugendliteratur,
3. Jg., H. 7, 1957, S. 300-304,
München 01686

Moliterni, Claude / Couperie, Pierre:
Die Comic-Forschung in Europa.
Vortrag auf dem Colloqium zur Theorie
der Comic Strips. Akademie der
Künste. 18.1.1970, Berlin 01686a

Péus, Gunter: 70 Millionen lieben
Familie Bumstead. In: Die Welt,
31.1.1959, Hamburg 01687

Ruloff, Ernst: Comics werden zu Kunst-
objekten. In: Weser-Kurier, 8.9.1972,
Bremen 01688

Schmidmaier, Werner: Ruckzuck zum
Konsum. In: Graphik, No. 11, 1971,
München 01689

Schmidmaier, Werner: Der Wumm im
Umsatz. In: Graphik, No. 12, 1971,
München 01690

Uderzo, Albert: Biographische Notizen des Ehapa-Verlages. Ehapa Verlag, 1971, Köln 01691

Witter, Ben: Ein Preuße, der jault und bellt. In: Die Zeit, No. 46, 1972, S. 80, Hamburg 01692

Zitzewitz, Monika von: Superman mit Seele. In: Die Welt, 17.10.1966, S. 13, Hamburg 01693

Anonym: Lexikalisches über Rodolphe Töpffer. In: Bulletin: Jugend + Literatur, No. 2/71, 1971, S. 41-42, Weinheim 01694

Anonym: Frankreich-Paradies der "Comic-Fans". In: Bulletin: Jugend + Literatur, No. 8/71, Dezember 1971, S. 11, Hamburg 01695

Anonym: Comic-Strips. In: Dipa-Information für Jugendarbeit und Erziehungswesen, 6.Jg. H. 14, 1954, S. 12, Frankfurt (Main) 01696

Anonym: Walt Disney oder: die Kunst, die Maus zu melken. In: film, 2/67, Februar 1967 01697

Anonym: Comics-Auflagen. In: Kunst und Unterricht, H. 10, 1970, S. 32, Friedrich-Verlag, Velbert 01698

Anonym: Auch die "Piccolos" bringen Geld. In: Der neue Vertrieb, 5.Jg., H. 100, 1953, S. 235, Flensburg 01699

Anonym: Stürmische Nachfrage nach den "Piccolos". In: Der neue Vertrieb, 5.Jg., No. 103, 1953, S. 304, Flensburg 01700

Anonym: Jährlich 300ooo Dollars. In: Pfälzer Tageblatt, 13.5.1954, Landau 01701

Anonym: Comic-Strips- Phantom unter Palmen. In: Der Spiegel, No. 10, 1965, S. 112, Hamburg 01702

Anonym: Batman- Tante wacht. In: Der Spiegel, No. 39, 1966, S. 170, Hamburg 01703

Anonym: Lizenz für Hampelmänner. In: Der Spiegel, No. 31, 1967, S. 100, Hamburg 01704

Anonym: Spielzeug-Profit in der Röhre. In: Der Spiegel, No. 49, 1967, S. 108, 110, Hamburg 01705

Anonym: Neu in Deutschland (Comic-Bücher). In: Der Spiegel, No. 41, 1970, S. 242,245-246, Hamburg 01706

Anonym: Zeitschriften "Panel". In: Der Spiegel, No. 15, 1972, S. 148, Hamburg 01707

FRANKREICH / FRANCE

Bourdil, P. Y. : La beauté du corps ou l'art de P. Cuvelier. In: Cahiers Universitaires, No. 8, 1970, Paris 01709

Brunoro, G. : Lucca 5. In: Phénix, No. 12, 1969, Paris 01710

Cance, L. : Bibliographie de Cuvelier. In: Cahiers Universitaires, No. 8, 1970, Paris 01711

Cance, L. / Glénat, J. / Labesse, D.:
Bibliographie d'Hergé. In: Cahiers
Universitaires, No. 14, 1971, Paris
01712

Cance, L. / Glénat, J. / Teller, L.:
Bibliographie de Paape. In: Cahiers
Universitaires, No. 17, 1972, Paris
01713

Cance, L. / Marteens: Bibliographie de
Dupuis. In: Cahiers Universitaires,
No. 12, 1971, Paris 01714

Cance, L. / Passen, V. / Teller, L.:
Bibliographie Craenhals. In: Cahiers
Universitaires, No. 11, 1971, Paris,
01715

Cance, L. / Teller, L.: Bibliographie
de Godard. In: Cahiers Universitaires,
No. 19, 1972, Paris 01716

Cance, L. / Teller, L.: Bibliographie
de Reding. In: Cahiers Universitaires,
No. 16, 1972, Paris 01717

Capet, B. / Defert, Th.: Mordillo.
In: Phénix, No. 18, 1971, Paris 01718

Couffon, Claude: Entretien avec
Evelyne Sullerot. In: Les Lettres
Francaises, No. 1138, 1966, S. 66,
Paris 01719

Couperie, Pierre: Comic Strips à Berlin.
In: Phénix, No. 12, 1969, Paris 01720

Couperie, Pierre: E. R. Burroughs et son
oeuvre. In: Phénix Tarzan, Paris
01721

Couperie, Pierre: Harold Foster se
retire. In: Phénix, No. 17, 1970, Paris
01722

Couperie, Pierre: Martin Branner,
Jay Irving, H. Gray. In: Phénix, No. 16,
1970, Paris 01723

Couperie, Pierre: Milton Caniff,
portfolio. In: Phénix, No. 17, 1970,
Paris 01724

Couperie, Pierre: Rube Goldberg.
In: Phénix, No. 16, 1970, Paris 01725

Couperie, Pierre / Moliterni, Claude:
Lucca 6. In: Phénix, No. 15, 1970,
Paris 01726

Defert, Th.: s. Capet, B.

De Laet, D.: Craenhals, digne maitre
de l'humour dessiné. In: Cahiers Uni-
versitaires, No. 11, 1971, Paris 01727

De Lente, J.: Willy Vandersteen ou la BD
industrialisée. In: Phénix, No. 14, 1970,
Paris 01728

De Rambures, Jean-Louis: Les Don
Quichotte de l'edition. In: Réalités,
No. 260, 1967, Paris 01729

Dionnet, J. P.: Carmine Infantino.
In: Phénix, No. 15, 1970, Paris 01730

Dionnet, J P: Joe Kubert. In: Phénix,
No. 16, 1970, Paris 01731

Dionnet, J P: Neal Adams. In: Phénix,
No. 14, 1970, Paris 01732

Dionnet, J P: Pilote. In: Phénix SP,
Paris 01733

Filet, G. / Glénat, J.: Bibliographie
de Peyo. In: Cahiers Universitaires,
No. 12, 1971, Paris 01734

Filet, G. / Glénat, J.: Bibliographie de Roba. In: Cahiers Universitaires, No. 16, 1972, Paris 01735

Filet, G. / Sadoul, N. / Glénat, J.: Bibliographie de Gotlib. In: Cahiers Universitaires, No. 13, 1971, Paris
01736

Forlani, Remo: Bienvenue señor Copi. In: Giff-Wiff, No. 14, 1965, S. 10, Paris 01737

Forlani, Remo: Sempé avec nous!. In: Giff-Wiff, No. 15, 1965, S. 32, Paris 01738

Fouilhé, P.: Benjamin, le journal de Mickey. In: Educateurs, No. 51, 1954, Paris 01739

François, Edouard: Alfred Andriola. In: Mongo, No. O, 1966. Phénix, No. 21, 1971, Paris 01740

François, Edouard: Bernard Prince. In: Phénix, No. 16, 1970, Paris 01741

François, Edouard: Clifton. In: Phénix, No. 20, 1971, Paris 01742

Frere, Claude: Le congrès de Lucca. In: Giff-Wiff, No. 22, 1966, Paris
01743

Fresnault-Deruelle, P.: Une unité commerciale de narration, la page de bande dessinée. In: La nouvelle critique, Mai 1971, Paris 01744

Fronval, George: Hommage à Marcel Alain. In: Phénix, No. 12, 1969, Paris
01745

Glénat, J.: s. Cance, L.

Glénat, J.: s. Filet, G.

Glénat, J.: Bibliographie de Fred dans Pilote. In: Cahiers Universitaires, No. 9, 1970, Paris 01746

Glénat, J.: Jean Valhardi, dernier justicier. In: Cahiers Universitaires, No. 17, 1972, Paris 01747

Glénat, J.: Le retour de Zig, Puce et quelques autres. In: Cahiers Universitaires, No. 17, 1972, Paris 01748

Glénat, J.: Spirou et Fantasio. In: Cahiers Universitaires, No. 10, 1970, Paris 01749

Glénat, J.: Le style d'Eddy Paape. In: Cahiers Universitaires, No. 17, 1972, Paris 01750

Glénat, J.: Valérian. In: Cahiers Universitaires, No. 7, 1970, Paris 01751

Gordey, Michel: Pour la première fois, une bande dessinée dans la Pravda. In: France-Soir, 10. 10. 1967, S. 4, Paris 01752

Goscinny, René: Découpage inédit d'une planche de Astérix et les Normands. In: Les Lettres Francaises, No. 1138, 1966, Paris 01753

Hidalgo, F.: Frank Robbins. In: Phénix, No. 23, 1972, Paris 01754

Hidalgo, F.: Milton Caniff. In: Phénix, No. 12, 1969, Paris 01755

Hubert-Rodier, Lucienne: Le père de Blondie est venue à Paris pour apprendre à flaner. In: Samedi-Soir, 16. 8. 1952, Paris 01756

Igual, A.: La production de Godard à
Vaillant/Pif. In: Cahiers Universi-
taires, No. 19, 1972, Paris 01757

Juin, Hubert: Au pays de la bande
dessinée. In: Les Lettres Francaises,
No. 1151, 1966, S. 5-7, Paris 01758

Labesse, D.: s. Cance, L.

Labesse, D.: Galerie de portraits.
In: Cahiers Universitaires, No. 14,
1971, Paris 01759

Labesse, D.: Repères biographiques.
In: Cahiers Universitaires, No. 14,
1971, Paris 01760

Labesse, D.: Les Studios Hergé.
In: Cahiers Universitaires, No. 14,
1971, Paris 01761

Leborgne, André: Spirou. In: Phénix SP,
Paris 01762

Le Carpentier, P.: Jerry Robinson.
In: Phénix, No. 14, 1970, Paris 01763

Le Gallo, Claude: Burne Hogarth.
In: Phénix, No. 19, 1971, Paris 01764

Le Gallo, Claude: La marque jaune.
In: Phénix, No. 15, 1970, Paris 01765

Leguebe, E.: Alain Saint Ogan,
médaille d'argent de Paris. In: Phénix,
No. 18, 1971, Paris 01766

Leguebe, E.: Alain Saint Ogan.
In: Phénix, No. 22, 1972, Paris 01767

Marteens: s. Cance, L.

Martens, Th.: La carrière de Roba.
In: Cahiers Universitaires, No. 16,
1972, Paris 01768

Masson, G. / Teller, L.: Bibliographie
de Greg. In: Cahiers Universitaires,
No. 17, 1972, Paris 01769

Moliterni, Claude: s. Couperie, Pierre

Moliterni, Claude: Bloc-notes
USA/Septembre 1969. In: Phénix,
No. 12, 1969, Paris 01770

Moliterni, Claude: Carnet de voyage à
Sao Paulo. In: Phénix, No. 16, 1970,
Paris 01771

Moliterni, Claude: La 2^{eme} Conven-
tion de la BD. In: Phénix, No. 13,
1969, Paris 01772

Moliterni, Claude: 3^{eme} Convention
de la BD. In: Phénix, No. 17, 1970,
Paris 01773

Moliterni, Claude: 4^{eme} Convention
de la BD. In: Phénix, No. 23, 1972,
Paris 01774

Moliterni, Claude: La 1^{ere} convention
de la BD belge. In: Phénix, No. 13,
1969, Paris 01775

Moliterni, Claude: 2^{eme} Convention
de la BD belge. In: Phénix, No. 17,
1970, Paris 01776

Moliterni, Claude: Escola panameri-
cana de Arte. In: Phénix, No. 14,
1970, Paris 01777

Moliterni, Claude: The first américan
international congress. In: Phénix,
No. 20, 1971, Paris 01778

Moliterni, Claude: 8 dessinateurs de
Spirou à Paris. In: Phénix, No. 15,
1970, Paris 01779

Moliterni, Claude: Jules. In: Phénix,
No. 23, 1972, Paris 01780

Moliterni, Claude: Lucca 7. In: Phénix,
No. 19, 1971, Paris 01781

Moliterni, Claude: Pif. In: Phénix SP,
Paris 01782

Morris: Profession: Dessinateur.
In: Giff-Wiff, No. 16, 1965, S. 5,
Paris 01783

Neubourg, Cyrille: Tirage: 26 millions.
In: Les Lettres Francaises, No. 1138,
1966, Paris 01784

Pascal, P. : Junior et les publications
de la SPE. In: Cahiers Universitaires,
No. 11, 1971, Paris 01785

Passen, V. : s. Cance, L.

Resnais, Alain: Entretien avec Lee Falk.
In: Les Lettres Francaises, No. 1138,
1966, Paris 01786

Rivière, F. : Dossier "école d'Hergé".
In: Cahiers Universitaires, No. 9,
1970, Paris 01787

Rivière, F. : Peyo l'enchanteur.
In: Cahiers Universitaires, No. 12,
1971, Paris 01788

Rivière, F. : R. Reding et la littérature
populaire. In: Cahiers Universitaires,
No. 16, 1972, Paris 01789

Rivière, F. / Topor, J. : André Franquin
animalier. In: Cahiers Universitaires,
No. 10, 1970, Paris 01790

Sadoul, Jacques: Guide du collectioneur.
In: Giff-Wiff, No. 22, 1966, Paris
 01791

Sadoul, N. : s. Filet, G.

Sadoul, N. : André Franquin, le monde
de Spirou. In: Phénix, No. 20, 1971,
Paris 01792

Sadoul, N. : Bibliographie de Fred dans
Hara-Kiri. In: Cahiers Universitaires,
No. 9, 1970, Paris 01793

Sadoul, N. : Godard ou la BD d'auteur.
In: Cahiers Universitaires, No. 19,
1972, Paris 01794

Sadoul, N. : Gotlib le grave, ou la
face cachée de l'humour. In: Cahiers
Universitaires, No. 13, 1971, Paris
 01795

Sadoul, N. : Greg et son studio.
In: Cahiers Universitaires, No. 17,
1972, Paris 01796

Sadoul, N. : L'imagination de Reding.
In: Cahiers Universitaires, No. 16,
1972, Paris 01797

Sadoul, N. : Michel Greg scénariste.
In: Cahiers Universitaires, No. 17,
1972, Paris 01798

Scotto, U. : Les cauchemars de
J. Le Gall. In: Phénix, No. 22, 1972,
Paris 01799

Scotto, U. : Enrico De Seta. In: Phénix,
No. 20, 1971, Paris 01800

Teller, L. : s. Cance, L.

Teller, L. : s. Masson, G.

Topor, J. : s. Rivière, F.

Topor, J. : Bibliographie de Franquin.
In: Cahiers Universitaires, No. 10,
1970, Paris 01801

Anonym: Cent-vingt millions des lecteurs. In: Arts et Loisirs, No. 34, 1966, S. 13, Paris 01802

Anonym: Documents sur Hergé, Préface: A. Saint Ogan. In: Cahiers Universitaires, No. 14, 1971, Paris 01803

Anonym: 30 millions des lecteurs: Du sang, de la volupté et de la mort. In: Le Monde, Supplement au No. 6926, 1967, S. 5, Paris 01804

Anonym: Grâce a San Antonio, Frédéric Dard bat les records: 100 millions d'exemplaires. In: Paris-Match, No. 1015, 1968, Paris 01805

Anonym: Qui es-tu René Goscinny? Le père tranquille du bouillant Astérix. In: Salut les Copains, Decembre 1969, S. 84-86, Paris 01806

GROSSBRITANNIEN / GREAT BRITAIN

Bateman, Michel: Funny way to earn a living. Leslie Frewin, 1966, London 01807

Doyle, Brian: Who's Who of boys' writers and illustrators, Doyle-Verlag, 1964, London 01808

ITALIEN / ITALY

Albertarelli, Rino: Diabolika contestazione. In: Linus, 5. Jg., No. 46, 1969, S. 34, Milano 01809

Bernardi, Luigi: Si è aperto à Lucca il Salone dei Comics. In: Il Telegrafo, 25. 9. 1966, Milano 01810

Bertieri, Claudio: Appointment at Lucca. In: Il Lavoro, 8. 11. 1968, Genova 01811

Bertieri, Claudio: An artist named Ub Iwerks. In: Mickey Mouse, 1968, Roma 01812

Bertieri, Claudio: Il cittadino Caniff Ed. "Kirk", 1969, Genova
 01813

Bertieri, Claudio: Kirk a Lucca. In: Il Lavoro, 13. 9. 1966, Genova 01814

Bertieri, Claudio: The knight of the roaring cross. In: Citizen Caniff, Ed. "Kirk", 1969, Genova 01815

Bertieri, Claudio: The McCay's perspective. In: Photographia Italiana, No. 149, 1970, Milano 01816

Bertieri, Claudio: Lucca 5. In: Photographia Italiana, No. 147, 1970, Milano 01817

Bertieri, Claudio: Rudolph Dirks and Harold Gray. In: Il Lavoro, 1. 6. 1968, Genova 01818

Bertieri, Claudio: Un salone per i comics. In: Il Lavoro, 30. 1. 1965, Genova 01819

Bertieri, Claudio: Tebeo, western e i gracchi di Lucca. In: Il Lavoro, 29. 9. 1967, Genova 01820

Bertieri, Claudio: Ub Iwerks. In: Il Lavoro, 13. 9. 1968, Genova
 01821

Carano, Ranieri: Un Nobel per Al Capp. In: Linus, No. 2, 1965, Milano 01822

Castelli, Alfredo: I fumetti avventurosi sono figli del feuilleton. In: Eureka, No. 1, 1967, S. 59-60, Milano 01823

Castelli, Alfredo / Sala, Paolo: La funzione del "Comics Club" in America e in Europa. In: I Fumetti, No. 9, 1967, S. 123-126, Roma 01824

Castelli, Alfredo / Sala, Paolo: Il gruppo Marvel. In: Linus, No. 14, 1966, S. 1-7, Milano 01825

De Giacomo, Fr.: Fumetti e collezionisti. In: Linus, No. 29, 1967, S. 4-5, Milano 01826

Del Buono, Oreste: Due scuole di narratori a fumetti. In: Pesci Rossi, Juli 1947, Milano 01827

Del Buono, Oreste: A proposito di tutte quelle signore. In: Valentina, 1968, Milano 01828

Della Corte, Carlos: Almanaccando. In: Eureka, No. 4, Supplemento, Februar 1968, S. 1-2, Milano 01829

Fallaci, Oriana: Ho speso miliardi. In: L'Europeo, 9. 6. 1966, Milano 01830

Giani, Renato: I fumetti e il fumettismo. In: Communità, April 1955, Milano 01831

Listri, Francesco: E' finito il congresso dei fumetti. In: La Nazione, 26. 9. 1966, Firenze 01832

Miotto, Antonio: Imagination enfantine et presse enfantine. In: Actes du congrès international sur la presse périodique, 1952, Milano 01833

Natoli, Dario: Lucca diverrà la Venezia dei Comics. In: L'Unità, 18. 9. 1966, Milano 01834

Natoli, Dario: Il secondo salone internazionale di Lucca. In: L'Unità, 43. Jg., No. 258, 1966, Milano 01835

Polimeni, I.: Problemi economici dell'editoria. In: L'Osservatore di Borsa, Juni 1967, Milano 01836

Rondolino, Gianni: Il festival internazionale di Mamaia. In: Linus, No. 18, 1966, S. 27-30, Milano 01837

Sala, Paolo: s. Castelli, A.

Traini, Rinaldo: Il copyrights. In: Sgt. Kirk, No. 9, 1968, S. 55-65, Genova 01838

Traini, Rinaldo: Un italiano a cartoonland. In: Sgt. Kirk, No. 15, 1968, S. 29-31, Genova 01839

Traini, Rinaldo / Trinchero, Sergio: Incontro con Lee Falk. In: Comic Art in Paperback, No. 3, 1966, Milano 01840

Trinchero, Sergio: s. Traini, R.

Trinchero, Sergio: Agente secreto X-9: autore e personaggio. In: L'enciclopedia dei fumetti, No. 22, 1970, Milano 01841

Trinchero, Sergio: I disegnatori dell' Uomo mascherato. In: Classici dell'Avventura. Fratelli Spada, 1967, Milano 01842

Trinchero, Sergio: Fogli di notes: Poli, Raymond, F. Vichi. In: Sgt. Kirk, No. 23, 1969, Genova 01843

Trinchero, Sergio: I fumetti influen-
zano Monicelli. In: Hobby, No. 1,
1966, Milano 01844

Trinchero, Sergio: La guerra a Lucca.
In: Hobby, No. 5, 1967, Milano 01845

Trinchero, Sergio: Hanno detto de ...
l'Uomo Mascherato: "Coulton Waugh".
In: L'Uomo Mascherato, No. 65, 1964,
Milano 01846

Trinchero, Sergio: Un italiano in
Cartoonland (1-3; 4: "Il grande Milton";
5; 6: Russell e Remington pre fumetto
yankee; 7: Jerry Robinson e Dick Eric-
son; 8: Addio a Chinatown). In: Sgt. Kirk,
No. 15-22, 1968-1969, Genova 01847

Trinchero, Sergio: Lee Falk in Italia.
In: L'Uomo Mascherato, No. 120,
1965, Milano 01848

Trinchero, Sergio: Libro bianco sul
Salone di Lucca. In: Eureka, No. 15,
1969, Genova 01849

Trinchero, Sergio: Milton Caniff-
George Wunder. In: "Terry"-L'Olimpio
dei Fumetti (Sugar), Juni 1970,
Milano 01850

Trinchero, Sergio: La "rivolta" di
Buzzelli. In: Psyco, No. 6, 1970,
Milano 01851

Trinchero, Sergio: Scompare l'autore
di Pinocchio e Romolo. In: Hobby,
No. 1, 1966, Milano 01852

Trinchero, Sergio: Squallida retro-
spettiva al salone di Lucca. In: Hobby,
No. 1, 1966, Milano 01853

Trinchero, Sergio: Statuto del Club
dell'Uomo Mascherato. In: L'Uomo
Mascherato, No. 121. 1965, Milano
 01854

Zanotto, Piero: Concluso con le
premazioni il Festival di Mandrake.
In: Il Gazzettino, 26. 9. 1966, Venezia
 01855

Zanotto, Piero: La guerra nei fumetti
a Lucca. In: Il Gazzettino, 3. 7. 1967,
Venezia 01856

Zanotto, Piero: L'Impero di Walt Disney.
In: Radar, Serie 10, No. 4, 62 S.,
1967, Padova 01857

Zanotto, Piero: Si inauguro oggi a
Lucca il 3e. Salone dei Fumetti.
In: Il Gazzettino, 30. 6. 1967, Venezia
 01858

Zanotto, Piero: Lucca: 2e. Salone
Internazionale dei Comics. In: Sipradue,
No. 11, 1966, Torino 01859

Zanotto, Piero: Lucca: 3e. Convegno
Internazionale dei Comics. In: Sipradue,
No. 6, 1967, Torino 01860

Zanotto, Piero: I maestri del fumetto
al Festival di Lucca. In: Il Gazzettino,
2. 7. 1967, Venezia 01861

Zanotto, Piero: La Venezia delle
strisce. In: Sgt. Kirk, No. 16, 1968,
S. 96-99, Genova 01862

Anonym: Fumetti a Lucca. In: Linus,
No. 20, 1966, Milano 01863

Anonym: Si apre questa mattina al
teatro del Giglio il secondo salone
internazionale dei "Comics". In: La
Nazione, 58. Jg., 24. 9. 1966,
S. 5, Firenze 01864

Anonym: Stamani: lavori al salone
"Comics". In: Il Telegrafo, 90. Jg.,
No. 217, 1966, Milano 01865

PORTUGAL

Granja, Vasco: Bienal mundial da
banda desenhada. In: República,
23.5.1968, S.4, Lisboa 01866

SCHWEDEN / SWEDEN

Hegerfors, Sture: Dagobert forlorade
billioner pa att gifta sig med Blondie.
In: GT Söndags Extra, 29.10.1967,
Göteborg 01867

Hegerfors, Sture: Ferd´nand 30,40
miljoner läser hopnan varje dag!
In: GT Söndags Extra, 10.9.1967,
Göteborg 01868

Hegerfors, Sture: Kronblom, 40... och
slar alla tiders svenska serie-record.
In: Expressen, 16.7.1967, Stockholm
 01869

Hegerfors, Sture: Ni kan bli miljonär
pa serier! In: Kvällsposten, 2.7.1967,
Malmö 01870

Runnquist, Ake: Seriereaktioner.
In: Bonniers litterära magasin, 1964,
S.109-117, Stockholm 01871

SPANIEN / SPAIN

Gasca, Luis: Bibliographia mundial del
Comic. In: Revista española de la
opinión publica, No.17, 1969,
S.431-576, Madrid 01872

VEREINIGTE STAATEN /
UNITED STATES

Adams, John P.: Milton Caniff: Rem-
brandt of the comic strip, David Mc Kay
Co. 64 S., 1964, Philadelphia 01873

Ader, Richard M.: Cartoonists and taxes.
In: The Cartoonist, Fall 1957,
S.2,30-31,36, New York 01874

Andriola, Alfred: A project chairman
makes a report. In: Newsletter, 1965,
New York 01875

Bails, Jerry B.: An authoritative index
to All Star Comics, 1964, 14 S.,
Glendale 01876

Berry, Michael: The cartoonist´s best
friend. In: Newsletter, January 1966,
S.8-9, Westport 01877

Borgzinner, Jon: A leaf, a lemon drop,
a cartoon is born. In: Life, 17.3.1967,
S.78B, 80, New York 01878

Braun, S.: Comic book industry.
In: The New York Times, 2.5.1971,
II, S.1,32, New York 01879

Breger, Dave: How to draw and sell
cartoons. G.P.Putnam´s Sons, 1966,
311 S., New York 01880

Briggs, Clare: How to draw cartoons.
1926, New York 01881

Byrnes, Gene: A complete guide to
drawing, illustrating, cartooning and
painting. Simon and Schuster, 1948,
350 S., New York 01882

Byrnes, Gene: A complete guide to
professional cartooning. Drexel Hill,
1950, New York 01883

Caniff, Milton: Syndicated cartoon feature. In: Design, Bd. 54, June 1953, S. 212-213, New York 01884

Carpenter, Helen: Interpreting graphic materials. In: The Instructor, December 1964, S. 21-22, New York 01885

Devon, R. S.: Comics collector number one: A. Derleth. In: Hobbies, Bd. 50, June 1945, S. 126, New York 01886

Dumas, Jerry: Society of illustrators. In: Newsletter, December 1965, S. 3-4, Westport 01887

Eaton, Edward R.: Color plates for comics. In: Eighth Graphic Arts Production Yearbook, Colton Press Inc., 1948, New York 01888

Edson, Gus: Confessions of a collaborationist. In: The Cartoonist, Summer 1957, S. 19-20, New York 01889

Federman, Michael: Arbiters of the comic page. Boston University Report, 1960, Boston, Mass. 01890

Goulart, Ron: The Caniff school. In: Comic Art, No. 6, 1966, S. 12-16, Ohio 01891

Gould, Chester: Dick Tracy and me. In: Colliers, Bd. 122, 11. 12. 1948, S. 54, New York 01892

Greene, Daniel: The titans of the Funnies. How the artists view their work. In: The National Observer, 12. 9. 1966, S. 24, New York 01893

Heimer, Mel: Hal Foster. In: Hausmitteilungen des King Features Syndicate, Biographical Series, No. 9, 1970, New York 01894

Henry, Harry: Measuring editorial interest in childrens comics. In: Journal of Marketing, Bd. 17, No. 14, 1953, S. 372-380, New York 01895

Herriman, George: Krazy Kat. Madison Square Press, September 1969, 168 S., New York 01896

Howard, Clive: Prince Valiant's Hal Foster. In: Pageant, Bd. 5, No. 6, 1949, S. 104-109, Chicago 01897

Ivey, Jim: In memoriam, John T. Coulthard. In: The World of Comic Art, Bd. 1, No. 3, 1966/67, S. 59, Hawthorne 01898

Kasun, Ed: A newspaper editor talks facts. In: Newsletter, 1965, New York 01899

Kent, Paula: A promotion director writes candidly. In: Newsletter, 1965, New York 01900

Key, T.: Hazel: Excerpts from Hazel power. In: Saturday Evening Post, Bd. 243, Fall 1971, S. 32-33, Indianapolis 01901

Kline, Charles T.: A corporation president speaks up. In: Newsletter, 1965, New York 01902

Kneitel, Ruth F.: Out of the inkwell! In: The World of Comic Art, Bd. 1, No. 2, 1966, S. 40-46, Hawthorne 01903

Kolaja, J.: American magazine cartoons and social control. In: Journalism Quarterly, Bd. 30, 1953, S. 71-74, Iowa City 01904

Langton, John: 20th Reuben awards. In: Newsletter, June 1966, S. 3-8, Westport 01905

Latona, Robert: Interview with
Harvey Kurtzman. In: Vanguard,
No. 1, 1966, S. 25-30, New York
01906

Lee, Stan: There´s money in the comics!
In: Writer´s Digest, November 1947,
New York 01907

Maloney, R.: Li´1 Abner´s Capp.
In: Life, Bd. 20, 24. 6. 1946, S. 58-62,
New York 01908

Maremaa, T.: Who is this Crumb?
Underground cartoons of the late sixties.
In: New York Times Magazine,
1. 10. 1972, S. 12-13, New York 01909

Markow, Jack: Cartoonist´s and Gag
Writer´s Handbook. In: The Cartoonist,
January 1968, S. 20-22, Westport
01910

Markow, Jack: Jack Markow writes
about the cartoon editor. In: News-
letter, April 1966, S. 15-17, Westport
01911

Markow, Jack: King features syndicate.
In: Writers Digest, Bd. 51, May 1971,
S. 18-19, Cincinnatti, Ohio 01912

May, Carl: Discovering Gordon
Campbell. In: The World of Comic Art,
Bd. 1, No. 3, 1966/1967, S. 32-37,
Hawthorne 01913

Mc Greal, Dorothy: Robert Seymour
melancholy humorist. In: The World
of Comic Art, Bd. 2, No. 1, 1967,
S. 34-39, Hawthorne 01914

Mc Greal, Dorothy: Welcome to the
world of comic art. In: The World of
Comic Art, Bd. 1, No. 1, 1966,
S. 4-5, Hawthorne 01915

Mead, Ronald: Comics are big business.
In: Printing Magazine, August 1947,
S. 52, New York 01916

Mendez, Toni: Cartoonists and secon-
dary rights. In: The Cartoonist,
Summer 1957, S. 24-25, 29, New York
01917

Moses, George: Why´s and how´s of
comic book advertising. In: Advertising
Agency, February 1953, S. 71,
New York 01918

Oxstein, Walter H.: Cowpoke cassidy
piles sales high for ninety happy manu-
facturers. In: Wall Street Journal,
10. 5. 1950, S. 1, New York 01919

Perry, George: Inside the Wham! Zap!
Pow! business. In: The Sunday Times
Magazine, 26. 11. 1967, S. 64-65, 67, 69,
New York 01920

Price, Bob: The men behind the mask
of Zorro. In: Screen Thrills Illustrated,
No. 9, 1964, S. 7-15, Philadelphia
01921

Rhyne, Charles S.: Comic books-muni-
cipal control of sale and distribution.
A preminary study. In: National
Institute of Municipal Law Officers,
1949, Washington 01922

Robinson, M.: Pogo´s papa. In: Colliers,
Bd. 129, 8. 3. 1952, S. 20-21, New York
01923

Russell, Scott: Dynamic Kubert, master
artist. In: Masquerader, No. 6, 1964,
S. 22-25, Pontiac 01924

Seldes, G. V.: Some sour commen-
tators. In: New Republic, Bd. 43,
10. 6. 1925, S. 74, New York 01925

Sheridan, Martin: Comics and their creators, Hale, 1944 and 1971, New York 01926

Spencer, Dick: Pulitzer price cartoons= the men and their masterpieces. The Iowa State College Press, 1951, Ames 01927

Taub, Sam: National cartoonists show at the hotel Commodore, a great Knockout. In: The Cartoonist, January 1968, S. 46, Westport 01928

Thorndike, Chuck: The business of cartooning. The House of Little Books, 1939, 55 S., New York 01929

Van Gelder, Lawrence: Comic-book industry to allow stories on narcotics. In: The New York Times, 16.4.1971, New York 01930

Vinson, Stan: J. Allen St. John. In: The World of Comic Art, Bd. 1, No. 2, 1966, S. 16-17, Hawthorne 01931

Wagner, M.: Psychiatrist at the drawing board: Nick Dallis. In: Todays Health, Bd. 41, August 1963, S. 14-17, New York 01932

Walker, Mort: ... and about Reuben. In: The Cartoonist, 20.4.1965, New York 01933

Walker, Mort: Look, me! I´m an artist. In: Cartoonist Profiles, No. 3, 1969, New York 01934

Webb, W.: Glyas Williams, a superb noticer whose humor is never harsh. In: Christian Science Monitor Magazine Section, 6.1.1951, S. 10, Iowa City 01935

White, Ted: A conversation with the man behind Marvel Comics: Stan Lee. In: Castle of Frankenstein, No. 12, 1968, S. 8-10, 60, New York 01936

Willette, Allen: These top cartoonists tell how they create America´s favorite comics. Allied Publications Inc., 1964, Fort Landerdale, Fla. 01937

Winterbottom, Russel R.: How comic strips are made. Girard, 1964, New York 01938

Anonym: Plan comic digest. In: Advertising Age, 4.1.1943, New York 01939

Anonym: First comic book awards, national mass media awards. In: America, Bd. 95, 1956, S. 47-48, New York 01940

Anonym: Superman scores: Comic magazines become big business. In: Business Week, 18.4.1942, S. 54-56, New York 01941

Anonym: Comics all over the world. In: Business Week, 8.6.1946, S. 75, New York 01942

Anonym: 19th annual Reuben award dinner. In: The Cartoonist, special issue, 20.4.1965, New York 01943

Anonym: 21th NCS Reuben awards 1966. In: The Cartoonist, special issue, 1966, New York 01944

Anonym: The better half team cruises round world. In: The Cartoonist, January 1968, S. 38, Westport 01945

Anonym: Comic book editor for national. In: Cartoonist Profiles, No. 6, 1970, New York 01946

Anonym: Stan Lee and "Marvel Comics".
In: Cartoonist Profiles, No. 4, 1969,
New York 01947

Anonym: Wow! There´s a kaboom in
old comic books. In: Changing Times,
Bd. 26, January 1972, S. 36, Editors
Park, Md. 01948

Anonym: Daily News comic strip wins
Freedom Foundation Award. In: Chicago
Daily News, 19.3.1954, S.3,
Chicago 01949

Anonym: Editors, specialists discuss
the comics. In: Editor and Publisher,
22.11.1947, S.14, New York 01950

Anonym: 30th syndicate directory.
In: Editor and Publisher, 30.7.1950,
New York 01951

Anonym: ABA honors Judge Parker.
In: Editor and Publisher, 21.8.1954,
New York 01952

Anonym: Banshees give Silver Lady to
Milton Caniff. In: Editor and Publisher,
3,12.1960, New York 01953

Anonym: Cartoonist Gladys Parker dies.
In: Herald Examiner, 28.4.1966,
New York 01954

Anonym: Interview with Stan Lee.
In: IT, No. 88, 24.9.1970, New York
 01955

Anonym: The story of King Features-
1963. In: King Features Syndicate,
1963, Eigenbericht, New York 01956

Anonym: The King.
In: King Features Syndicate, Report,
1967, Eigenbericht., New York 01957

Anonym: Mort Walker Biography.
In: King Features Syndicate, No. 139,
Eigenbericht, 1967, New York 01958

Anonym: Lee Falk. In: King Features
Syndicate, Biographical Series. No. 2-R,
1969, New York 01959

Anonym: The KING, In: King Features
Syndicate, Eigenbericht. July 1970,
New York 01960

Anonym: Chic Young. In: King Fea-
tures Syndicate. Biographical Series.
No. 8-A, 1970, New York 01961

Anonym: Speaking of pictures, 500000
people draw Lena the Hyena. In: Life,
Bd. 21, 28.10.1946, S.14-16,
New York 01962

Anonym: Comic strip dolls. In: Life,
Bd. 35, 19.10.1953, S.82, New York
 01963

Anonym: Famous cartoonists share
Silver Jubilee. In: Life, 7.12.1959,
S. 94-99, New York 01964

Anonym: He regards comic strips as
priceless art treasures. In: Miami
Herald Sunday, 13.12.1970, Miami
 01965

Anonym: Men of comics. In: New
Outlook, April 1935, S. 34-40; May 1935,
S. 43-47, 64, New York 01966

Anonym: Judge Parker of Mirror
honored. In: New York Daily Mirror,
18.3.1954, S.16, New York 01967

Anonym: Comic strip wins BAR Award.
In: New York Herald Tribune, 18.8.1954,
S. 12, New York 01968

Anonym: Gus Edson dies, cartoonist 1965. In: New York Times, 1966, New York 01969

Anonym: Lindsay returns Barb from Barb, at conference with cartoonist. In: New York Times, May 1967, New York 01970

Anonym: Comic book sellers. In: The New York Times, 10.3.1971, S.57, New York 01971

Anonym: Ch.M.Schulz. In: The New York Times, 7.10.1971, S.63, New York 01972

Anonym: V.T. Hamlin retires as comic-artist. In: The New York Times, 2.12.1971, S.59, New York 01973

Anonym: ComiCon: Second annual convention of academy of comic-book fans and collectors. In: New Yorker, Bd.41, 21.8.1965, S.23-24, New York 01974

Anonym: Friday Foster. In: The New Yorker, Bd.46, 21.3.1970, S.33-34, New York 01975

Anonym: Murphy: Drew Toots-Casper cartoon strip. In: Newsletter, March 1965, S.16, Greenwich 01976

Anonym: Charles M.Schulz, Reuben winner 1965. In: Newsletter, May 1965, S.10, Greenwich 01977

Anonym: Cartoonists honor Boyd Lewis as ace. In: Newsletter, May 1965, S.15, Greenwich 01978

Anonym: Alberto Dorne 1904-1965. In: Newsletter, January 1966, S.9-12, Westport 01979

Anonym: American funnies at home troughout the world. In: Newsweek, 26.5.1934. S.3-28, New York 01980

Anonym: Ghost cartoonists assure immortality to strips. In: Newsweek, Bd.8, 23.12.1936, S.34, New York 01981

Anonym: Laughs for a warring world: U.S. Comics circle the globe. In: Newsweek, 25.8.1946, S.46, New York 01982

Anonym: Krazy Kat´s creator. In: Newsweek, 8.5.1944, New York 01983

Anonym: Who is Mollie Slott? Boss of Chicago-Tribune-New York-Syndicate. In: Newsweek, Bd.27, 7.1.1946, S.64, New York 01984

Anonym: Caniff, Canyon and Calhoon. In: Newsweek, Bd.29, 20.1.1947, S.64, New York 01985

Anonym: Three men on a cartoon, Ching Chow. In: Newsweek, Bd.29, 10.2.1947, S.58, New York 01986

Anonym: Li´l Abner´s mad Capp. In: Newsweek, Bd.30, 24.11.1947, S.60, New York 01987

Anonym: Peter Rabbit´s new creator. In: Newsweek, Bd.32, 20.9.1948, S.67, New York 01988

Anonym: Money from mice. In: Newsweek, 13.2.1950, S.36-38, New York 01989

Anonym: Ketcham´s menace, Billy de Beck award. In: Newsweek, Bd.41, 4.5.1953, S.57, New York 01990

Anonym: Where are they now?
Creators of Buck Rogers and Flash
Gordon. In: Newsweek, Bd. 74,
4. 8. 1969, S. 8, Dayton, Ohio 01991

Anonym: Comic realities. In: Newsweek,
Bd. 76, 23. 11. 1970, S. 98-99B,
Dayton, Ohio 01992

Anonym: Good grief: 150 million!
The Peanuts empire. In: Newsweek,
Bd. 78, 27. 12. 1971, S. 40-44,
Dayton, Ohio 01993

Anonym: Milton Caniff, master crafts-
man. In: Ohio Schools, October 1957,
S. 8-44, Ohio 01994

Anonym: Cartoon´s magazine for
children big success. In: Publishers
Weekly, Bd. 139, 8. 3. 1941, S. 1127,
New York 01995

Anonym: 540 million comics published
during 1946. In: Publishers Weekly,
Bd. 152, 6. 9. 1947, S. 1030, New York 01996

Anonym: ECA denies granting credits
for comics in Germany. In: Publishers
Weekly, Bd. 154, 11. 12. 1948, S. 2346,
New York 01997

Anonym: Pogo, Dennis star at lunch
club meeting. In: Publishers Weekly,
Bd. 162, 20. 12. 1952, S. 2377-2378,
New York 01998

Anonym: From cartoon to big business
with Dennis the Menace. In: Publishers
Weekly, Bd. 179, 9. 1. 1961, S. 34-35,
New York 01999

Anonym: Ed Dodd earn SDX Cartooning
Award. In: The Rainbow, February 1950,
S. 57, New York 02000

Anonym: Dr. Morgan´s creator wins
Freedom Award. In: San Franzisco News,
26. 5. 1954, S. 23, San Franzisco 02001

Anonym: Judge Parker has too many
friends. In: San Franzisco News,
23. 1. 1957, S. 14, San Franzisco 02002

Anonym: De Beck dies. In: Time,
23. 11. 1942, S. 51-52, New York 02003

Anonym: An interview with another one
of the men behind the mouse:
George Sherman. In: Vanguard, No. 2,
1968, S. 31-33, New York 02004

Anonym: Meet artist-author Bill Boy-
nansky. In: The World of Comic Art,
Bd. 1, No. 1, 1966, S. 16, Hawthorne 02005

Anonym: Meet cartoonist Skip William-
son. In: The World of Comic Art,
Bd. 1, No. 1, 1966, S. 17, Hawthorne 02006

Anonym: Jay N. Darling, more than
a cartoonist. In: The World of Comic
Art, Bd. 1, No. 1, 1966, S. 18-25,
Hawthorne 02007

MANDRA

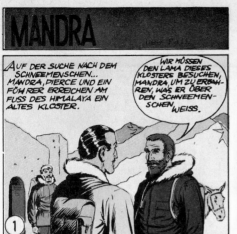

1. AUF DER SUCHE NACH DEM SCHNEEMENSCHEN... MANDRA, PIERCE UND EIN FÜHRER ERREICHEN AM FUSS DES HIMALAYA EIN ALTES KLOSTER.

WIR MÜSSEN DEN LAMA DIESES KLOSTERS BESUCHEN, MANDRA, UM ZU ERFAHREN, WAS ER ÜBER DEN SCHNEEMENSCHEN WEISS.

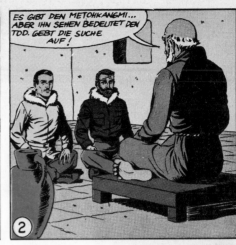

2. ES GIBT DEN METOHKANGMI... ABER IHN SEHEN BEDEUTET DEN TOD. GEBT DIE SUCHE AUF!

3. "METOHKANGMI" NANNTE ER DEN SCHNEEMENSCHEN. KANNTEN SIE DEN NAMEN, PIERCE?

JA, ER BEDEUTET "ABSCHEULICHER SCHNEEMENSCH!" IN NEPAL NENNT MAN IHN "YETI"!

IN 4000 METER HÖHE WIRD DAS LAGER AUFGESCHLAGEN... DANN WIRD WEITERMARSCHIERT.

4. MAN NÄHERT SICH DEM "DACH DER WELT". STEILE EISWÄNDE... GLETSCHER...

5. HIER WAREN DIE SPUREN. DIE HÖHLE MUSS ETWAS WEITER OBEN SEIN.

WAS SIND DAS FÜR MERKWÜRDIGE FELSEN UNTER DEM SCHNEE?

6. ?

PIERCE... DAS IST EINE... EINE ANTIKE GRIECHISCHE SÄULE!

EIN ZUSCHAUER

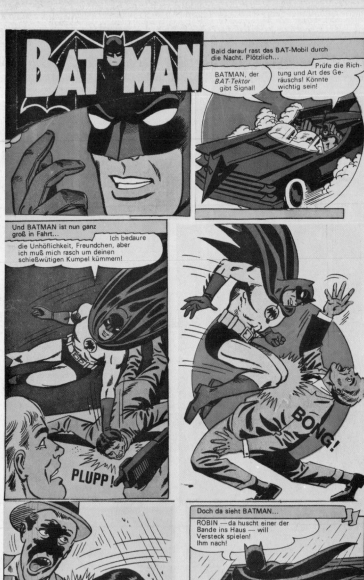

4 Die Leserschaft der Comics und ihre Meinung über die Comics
The Readership of Comics, and its Opinions

ARGENTINIEN / ARGENTINA

Mactas, Mario: Retornan los héroes de papel. In: Atlantida, No. 1217, 1968, S. 30-32, Buenos Aires 02008

Masotta, Oscar: Reflexiones sobre la historieta. In: Tecnica de la historieta, Escuela Panamericana de Arte, 1966, S. 7-9, Buenos Aires 02009

Morrow, Hugh: El éxito de un fracaso total. In: Dibujantes, No. 29, 1959, S. 7-9, Buenos Aires 02010

Roux, Raul: El porqué de una afición y de una especialidad. In: Dibujantes, No. 3, 1953, S. 4-5, 30-31, Buenos Aires 02011

Spadafino, Miguel: Los monitos vendedores. In: Dibujantes, No. 4, 1953/1954, S. 14-15, Buenos Aires 02012

Anonym: La caida del dólar. In: Adan, No. 21, 1968, S. 40-41, Buenos Aires 02013

Anonym: Tarzan en el Di Tella. In: Analisis, No. 382, 1968, S. 62-63, Buenos Aires 02014

Anonym: Vlamos trabajar a Breccia. In: Dibujantes, No. 2, 1953, S. 26-29, Buenos Aires 02015

Anonym: El asombroso exito de Ozark Ike. In: Dibujantes, No. 13, 1955, S. 4-5, Buenos Aires 02016

Anonym: Tres pasiones de George Wunder. In: Dibujantes, No. 16, 1955, S. 17-19, Buenos Aires 02017

Anonym: Fantasio: notable ejemplo de dedicación. In: Dibujantes, No. 17, 1955, S. 17-19, Buenos Aires 02018

Anonym: El Bultre y Julio de Diego: Alex Raimond extrajo de la vida real uno de sus más conocidos personajes. In: Dibujantes, No. 29, 1959, S. 18, Buenos Aires 02019

Anonym: Reportaje relampago a un consagrado. In: Dibujantes, No. 29, 1959, S. 31, Buenos Aires 02020

Anonym: Conozcamos a nuestros argumentistas. In: Dibujantes, No. 29, 1959, S. 35, Buenos Aires 02021

Anonym: Conozca a nuestros argumentistas: Julio Almada. In: Dibujantes, No. 30, 1959, S. 33, Buenos Aires 02022

Anonym: Batman, Mandrake, Superman y Cia, invaden la Argentina. In: Gente, No. 154, 1968, S. 22-23, Buenos Aires 02023

Anonym: Ahí vienen los gauchos. In: Primera Plana, No. 254, 1967, Buenos Aires 02024

Anonym: La visita del padre de Tarzan. In: Primera Plana, No. 303, 1968, Buenos Aires 02025

BELGIEN / BELGIUM

Clausse, Roger: A propos de la bande dessinée. Préface à: "La bande dessinée belge", 1968, S. 7-9, Bruxelles 02026

Decaigny, T.: La presse enfantine. In: Service national de la jeunesse, 1958, Bruxelles 02027

Feron, Michel: Comic-books. Courtes considérations critiques. In: Le Sac à Charbon, No. 1, 1965, Hannut 02028

Leborgne, André: Le jardin des curiosités: le rayon de la mort. In: Rantanplan, No. 12, 1968, S. 13-14, Bruxelles 02029

Leborgne, André: Safari en Italie. In: Rantanplan, No. 7, 1967, S. 4-8, Bruxelles 02030

Leborgne, André: Tillieux et le roman noir. In: Rantanplan, No. 8-9, 1968, S. 13-14, Bruxelles 02031

Lefevre, Gaston: Bandes pour vieux. In: Rantanplan, No. 5, 1967, S. 12-13, Bruxelles 02032

Martens, Thierry: Tintin au tournant. In: Rantanplan, No. 12, 1968, S. 7-8, Bruxelles 02033

Martens, Thierry: Tribune d'éssai ... In: Vo n'polez nin comprind, No. 4-5, 1967, Hannut 02034

Van Herp, Jacques: Urnaghur. In: Rantanplan, No. 12, 1968, S. 9, Bruxelles 02035

Vankeer, Pierre: Editorial. In: Rantanplan, No. 7, 1967, S. 3, Bruxelles 02036

Vankeer, Pierre: Editorial. In: Rantanplan, Supplement zu No. 8-9, 1968, S. 1, Bruxelles 02037

Vankeer, Pierre: Le rayon U ou le maillon retrouve. Préface à "Le rayon U", C. A. B. D., 1967, Bruxelles 02038

Van Passen, Alain: Fuisons le point.... In: Rantanplan, No. 3, 1966, S. 7-8, Bruxelles 02039

Anonym: Editorial: Comics. In: Rantanplan, No. 2, 1966, S. 1, Bruxelles 02040

Anonym: Editorial: Le temps de la patience In: Rantanplan, No. 3, 1966, S. 1, Bruxelles 02041

Anonym: Editorial: Un an déjà In: Rantanplan, No. 4, 1966/1967, S. 1, Bruxelles 02042

BRASILIEN / BRAZIL

Augusto, Sergio: O americano tranquilo de cachimbo na bôca. In: Jornal do Brasil, 14. 7. 1967, Rio de Janeiro 02043

Augusto, Sergio: Batman, deus em demonio? In: Jornal do Brasil, 17. 2. 1967, Rio de Janeiro 02044

Augusto, Sergio: O bom espirito do espirito. In: Jornal do Brasil, 12. 5. 1967, Rio de Janeiro 02045

Augusto, Sergio: O aposentado cowboy de cabelos de fogo. In: Jornal do Brasil, 20. 10. 1967, Rio de Janeiro 02046

Augusto, Sergio: As criancas de verdade. In: Jornal do Brasil, 14. 4. 1967, Rio de Janeiro 02047

Augusto, Sergio: O dia da Maria Cebola.
In: Jornal do Brasil, 17.11.1967,
Rio de Janeiro 02048

Augusto, Sergio: Os hérois estao cansa-
dos. In: Jornal do Brasil, 21.4.1967,
Rio de Janeiro 02049

Augusto, Sergio: Um gibi marginal na
base do suspiro. In: Jornal do Brasil,
1.3.1968, Rio de Janeiro 02050

Augusto, Sergio: Um héroi sem aquêle
algo mais. In: Jornal do Brasil,
28.7.1967, Rio de Janeiro 02051

Augusto, Sergio: Novos delírios em
Gotham City. In: Jornal do Brasil,
2.6.1957, Rio de Janeiro 02052

Augusto, Sergio: As relacoes perigosas
sob o balaozinho. In: Jornal do Brasil,
4.8.1967, Rio de Janeiro 02053

Augusto, Sergio: Tarza, o homem e o
mito. (I) A atualidade do faz de conta;
(II) O pai do homem-macaco;
(III) No principio foi o berro; (IV) As
chaves do reino; (V) As faces do homem-
macaco. In: Jornal do Brasil, 4.1.,
5.1., 6.1., 7.1., 9.1.1966, Rio de
Janeiro 02054

Augusto, Sergio: O velho fanatismo.
In: Jornal do Brasil, 20.1.1967, Rio
de Janeiro 02055

Augusto, Sergio: A visao russa do super-
homem. In: Jornal do Brasil, 29.12.1967,
Rio de Janeiro 02056

Augusto, Sergio: Quadrinho è coisa
cada vez mais séria. In: Visao,
4.3.1966, Sao Paulo 02057

Del Picchia, Menotti: Vitória dos qua-
drinhos. In: A Gazeta, 3.1.1955,
Sao Paulo 02058

Melo, José: Communicâo social:
teoria e pesquisa, Bd.1, Editôra Vozes,
Petrópolis, 1970, Rio de Janeiro 02059

BUNDESREPUBLIK DEUTSCHLAND / FEDERAL REPUBLIC OF GERMANY

Ackermann, Lutz: Die Linke und die
Micky Maus. In: Spontan, 3.Jg., H.2,
1970, S.32-33, Frankfurt (Main)
 02060

Andres, Stefan: Die Komics. Eine neue
Art des Lesens. In: Jugendliteratur,
1.Jg., 1955, H.2, S.63-64, München;
Jugendschriften-Warte,N.F.,7.Jg.,1955,
H.3, S.17-18, Frankfurt (Main);
Mitteilungen der Bundesprüfstelle,
No.4, 1954, 5 S., Bad Godesberg
 02061

Arfort-Cochey, Edith: Comics contra
Schriftsteller. In: Der Schriftsteller,
6.Jg., 1953, No.10, S.221,
Frankfurt (Main) 02062

Bamberger, Richard: Das Kind vor der
Bilderflut des Alltags. In: Das Kind in
unserer Zeit, 1948, S.135-150,
Stuttgart 02063

Bamberger, Richard: Die Verführung der
Unschuldigen. In: Jugendliteratur,
3.Jg., 1957, H.10, S.478-479,
München 02064

Baumann, Max: Comics-Gefahr oder
positiver Beginn? Die Wiedergeburt
des Bildes. In: Der Schriftsteller, 6.Jg.,
1953, No.10, S.218, Frankfurt (Main)
 02065

Beinlich, H.: Handbuch des Deutsch-
unterrichts, Bd.2, S.800-801,804,
824-825,869, 1964, Stuttgart 02066

Bergmann, Thomas: Astérix macht Abitur?. In: Aspekte, 4.Jg.,1971, No.3, S.42-46, Köln 02067

Beuche, Jürgen: Literatur des Großstadtkindes und ihr Einfluß auf das Spiel. In: Jugendschriften-Warte, N.F.,7.Jg., 1955, No.2, S.12-13, Frankfurt (Main) 02068

Biscamp, Helmut: Was liest die Jugend der Großstadt? Eine psychologische Untersuchung an einem Realgymnasium der Stadt Frankfurt a.M. In: Jugendschriften-Warte, N.F., 9.Jg., 1957, No.1, S.1-3, Frankfurt (Main) 02069

Bossert, A.: Zur Frage der Comics. In: Jugendliteratur, 1955, S.381, München 02070

Brauer, J.: Auswertung einer Schülerbefragung über gute und schlechte Heftreihen. In: Jugendschriften-Warte, 1954, S.71, Frankfurt (Main); Die Situation, No.6/7, 1954, Köln 02071

Brinkmann, G.: Der Giftstrom der Comic-Books. In: Der katholische Erzieher, 8.Jg.,1955, H.2, S.68-69, Bochum 02072

Brück, Axel: Sekundärliteratur zum Thema Comics. In: Bulletin: Jugend + Literatur, No.4-5, 1971, S.27-28, Weinheim 02073

Buhl, Wolfgang: Für sechzig Pfennig Zärtlichkeit. In: Die Welt, No.38, 1961, Hamburg 02074

Bunk, Hans: Beziehung Jugendlicher zu Film und Bildserie, Verl.: Volkswartbund, 1955, Köln-Klettenberg 02075

Burkholz, G.: Bildserien-Jugendzeitschriften, Gefahr für Dein Kind. In: Die Schul-Familie, 1954, München 02076

Cordt, Willy K.: Für und wider die Comics. In: Jugendschriften-Warte, 8.Jg., 1956, No.4, S.69-70, Frankfurt (Main) 02077

Cordt, Willy K.: Lesen Ihre Kinder auch Comic-Books? In: Unser Kind, 5.Jg., 1954, No.1, S.4-5, Essen 02078

Cordt, Willy K.: Der Rückfall ins Primitive.In: Westermanns Pädagogische Beiträge, 6.Jg., 1954, H.4, S.161-181, Braunschweig 02079

Cordt, Willy K.: Warum werden die Comics-Books von den Jugendlichen bevorzugt? In: Blätter für Lehrerfortbildung, 7.Jg., 1954/55, H.5, S.178-180, Nürnberg 02080

Couperie, Pierre: Mit Comics leben. Zur Soziologie der Comics. In: Tendenzen, 1.Sonderheft, No.53, 1968, S.179-180, München 02081

Cramon, Corinna / Müller-Scherz, F.: Micky Maus wählt CSU. In: AZ-Feuilleton (Abendzeitung), 1970, S.8, München 02082

Czernich, Michael: Czernichs Comic Corner. In: Spontan, No.2, 1972, München 02083

Dahrendorf, Malte: Comic-Bravo-Befragung, Dezember-Januar 1968/69. Unveröffentlichtes Manuskript, Hamburg 02084

Dahrendorf, Malte: Comic und Buch-eine Alternative? In: Jugendschriften-Warte, 22.Jg., No.9-70, 1970, S.29, Frankfurt (Main) 02085

Dahrendorf, Malte: Comics- immer noch Streitobjekt? In: Jugendschriften-Warte, 23.Jg., No.5-71, 1971, S.19-20, Frankfurt (Main) 02086

Dahrendorf, Malte: Die Comics-Stief-
kind der Literatur. In: Bulletin: Jugend
+ Literatur, No.9, 1970, S.33-34,
Weinheim 02087

Dahrendorf, Malte: Die Dauersieger,
Comics, Kinder, Kriminelle. In: Christ
und Welt, 25.2.1966, Stuttgart 02088

Dahrendorf, Malte: Demoskopische
Untersuchung über Schüler und Comics.
Unveröffentlichtes Manuskript,
März 1970, Hamburg 02089

Dahrendorf, Malte: Demoskopische
Untersuchung über Studenten und
Comics. Unveröffentlichtes Manuskript,
Juni 1970, Hamburg 02090

Dahrendorf, Malte: Donald Duck als
Bumann. In: Westermanns Pädagogische
Beiträge, No.2, 1971, S.85-87,
Braunschweig 02091

Dangerfield, George: Über die "Funnies".
In: Die amerikanische Rundschau,
Januar 1947, Köln 02092

Demski, Eva / Ehrentreich, S.:
Die Peanuts-Lebenshilfe durch Comics.
In: Radius, H.2, 1971, S.44-47,
Stuttgart 02093

Diehl, Hildegard: Untersuchungen über
die Einstellungen lernbehinderter Kinder
zu verschiedenen Comic-Serien. Haus-
arbeit für die 1.Staatsprüfung für das
Lehramt an Sonderschulen, 12.5.1971,
Mainz 02094

Döring, Karl-Heinz: Comics. Ein Über-
blick über die bisherigen Veröffentli-
chungen. In: Bücherei und Bildung,
9.Jg., 1957, S.237-242,
Reutlingen 02095

Eckart, Walter: Was ist es um die
Comics? In: Die Scholle, 27.Jg.,
1959, H.4, S.215-216, Hannover
 02096

Ecker, Hans: Der König ist tot, es lebe
der König (Comics und Desillusionie-
rung). In: Jugend und Buch, 13.Jg.,
1964, H.1, S.16-19, Frankfurt (Main)
 02097

Ehrentreich, S.: s. Demski, Eva

Ell, Ernst: Der Jammer mit den Bild-
heften. Bilderidiotismus oder Bildungs-
gut? Erlauben oder verbieten?
In: Jugendwohl, 42.Jg., 1961, H.2,
S.75-80, Freiburg i.Br. 02098

Ell, Ernst: Der Jammer mit den Bild-
heften. In: Leben und Erziehen, 10.Jg.,
1961, No.11, S.408-409, Aachen;
Die Mitarbeiterin, 12.Jg., 1961, No.4,
S.116-119, Düsseldorf 02099

Engelhardt, Victor: Versteppung des
Geistes. In: Die neue Ordnung, 9.Jg.,
1955, S. 30-37,92-100, Köln 02100

Feld, Friedrich: Comics-immer bru-
taler. In: Zschr. f. Jugendliteratur,
1.Jg., 1967, H.8, S.505, München
 02101

Fischer, Gert: Die außerschulischen
Leseinteressen der Kinder des 7. und
8. Schuljahres und Möglichkeiten der
Lenkung durch die Schule. Hausarbeit
zur 2.Lehrerprüfung, 1965, S.5-8,
10-17, Hamburg 02102

Fischer, Helmut: Das außerschulische
Leseverhalten von Hauptschülern.
In: Jochen Vogt (Hrsg.): Literatur-
didaktik-Ansichten + Aufgaben.
Bertelsmann, S.207-231,1972,
Düsseldorf 02103

Freitag, Christian H.: Micky Maus-
Literatur und Schüler. In: Westermanns
Pädagogische Beiträge, No. 6, 1971,
S. 332-334, Braunschweig 02104

Freitag, Günther: Die literarischen
Interessen von Schülern und Schülerin-
nen einer höheren Lehranstalt. In: Psy-
chologische Beiträge, 1.Jg., 1953/54,
H. 2, S. 264-311, Frankfurt (Main)
 02105

Funhoff, Jörg: Comics. In: INCOS-
Nachrichten, No. 6/7, 15. 6. 1972,
Berlin 02106

Funhoff, Jörg: Panel-Comics. In: INCOS-
Nachrichten, No. 6/7, 15. 6. 1972,
Berlin 02107

Geitel, Klaus: Traumlieferant oder
Kulturvermittler? In: Die Welt, No. 59,
1962, Hamburg 02108

Giachi, Arianna: Aus lauter Gier
In: Bücherei und Bildung, 6.Jg., 1954,
H. 4/5, S. 362, Reutlingen;
Gegenwart, 1954, H. 6, S.179, Köln
 02109

Giffhorn, Hans: Seh- und Lesegewohn-
heiten von Kindern in Bezug auf Comics,
Leitstudie-Sonderdruck, Neue Gesell-
schaft für Bildende Kunst e. V., 1971,
Berlin 02110

Glade, Dieter: Massen-Jugendliteratur.
In: Mitteilungen des Vereins für Nieder-
sächsisches Volkstum, 40.Jg., 1965,
H. 75, (NF, H. 38), S. 44-50, Hannover
 02111

Görlich, Ernst J.: Comic-books.
In: Erziehung und Unterricht, 10.Jg.,
1957, S. 584-587, Hamburg 02112

Groezinger, Wolfgang: Die komischen
Streifen. In: Süddeutsche Zeitung,
27. 5. 1953, München 02113

Groß, Heinrich: Untersuchungen zur
privaten Lektüre von Schülern der Ober-
stufe der Sonderschule für Lernbehinderte.
Hausarbeit für die 1. Lehrerprüfung an
Sonderschulen, 1969, Mainz 02114

Guhert, Georg: Schmunzeln und Gänse-
haut. In: Der Dom, No. 24, 1966, Köln
 02115

Habermann, Hilke: Comic-Hefte als
Lektüre 11-15 jähriger Volksschüler.
Hausarbeit zur 1. Lehrerprüfung an
Volks- und Realschulen, Mai 1968,
Hamburg 02116

Hare, Peter: Abenteuergeschichten fast
ohne Worte. In: Englische Rundschau,
4.Jg., No. 24, 18. 6. 1954, S. 343,
Köln 02117

Helger, Walter: Überschwemmung mit
Bilderserien. In: Lebendige Schule,
7.Jg., 1952, S. 503-506, München
 02118

Hell, L.: Comics. In: Jugendschriften-
Warte, 24. Jg., N.F., No. 5, 1972,
S. 19, Frankfurt (Main) 02119

Hembus, Joe: Intellektuelle dürfen
lachen. In: TWEN, No. 8, 1965,
München 02120

Herold, Heidrun: Zum Lesen von Comic-
Strips. Untersuchungen an Volksschü-
lern verschiedener Altersstufen. Haus-
arbeit für die 1. Lehrerprüfung für das
Lehramt an Volks- und Realschulen,
Herbst 1968, Hamburg 02121

Herr, Alfred: Comic-Sucht im frühen
Grundschulalter. In: Westdeutsche
Schulzeitung, 73.Jg., 1964, S. 26-27,
Speyer 02122

Herr, Alfred: Grenzfall-Comics im frühen Grundschulalter. In: Hamburger Lehrerzeitung, 17.Jg., 1964, H.15, S.516-519, Hamburg 02123

Herr, Alfred: Verbreitung der Comics bei Zehnjährigen. In: Die Schule, 35.Jg., 1959, H.6, S.28, Bielefeld 02124

Hesse-Quack, Otto: Der Comic-Strip als soziales und soziologisches Phänomen. In: Kölner Zschr. f. Soziologie und Sozialpsychologie, 21.Jg., H.3, September 1969, S.680-703, Köln 02125

Hesse, Kurt Werner: Schmutz und Schund unter der Lupe, Verl.: dipa, 1955, Frankfurt (Main) 02126

Hintz-Vonthron, Erna: Comic-books: Verderben der Jugend. In: Frau und Frieden, 1955, No.8, S.8, Wattenscheid 02127

Hoffmann, Detlef: Micky Maus im Lesebuch. Das Ende eines Kulturkampfes. In: Blätter des Bielefelder Jugend-Kulturringes, No.240/241, 1970, S.201-211, Bielefeld 02128

Hoidal, J.: Das Übel der Comic-strips In: Industriekurier, 7.Jg., No.87, 1954, S.9, Düsseldorf; Ludwigsburger Kreiszeitung, 29.5.1954, S.10, Ludwigsburg 02129

Hoppe, Edda: Die Comics. In: Frankfurter Nachtausgabe, 27.11.1954, Frankfurt (Main) 02130

Hoppe, Wilhelm: Der "Bild-Idiotismus" triumphiert. In: Bücherei und Bildung, 7.Jg., 1955, H.11, S.381-386, Reutlingen; Freundliches Begegnen, 6.Jg., 1956, No.5, S.1-6, Düsseldorf 02131

Hoppe, Wilhelm: Schluß mit den Comics. In: Kulturarbeit, 8.Jg., 1956, H.5, S.96-100, Stuttgart 02132

Hornung, Werner: Comic-strips. Eine internationale Bibliographie. In: NZ am Wochenende, 18.4.1971, München 02133

Hoyer, Franz: Bilderbücher-Comics. In: Hessische Hefte, 5.Jg., 1955, H.10, S.389-391, Kassel 02134

Hühnken, Renate: Wie werden Comics gelesen? Untersuchungen am Verhalten von Schülern 5. Klassen. Hausarbeit für die 1.Prüfung für das Lehramt an Volks- und Realschulen, Oktober 1970, Hamburg 02135

Ipfling, Heinz-Jürgen: Jugend und Illustrierte. Fromm-Verlag, 1965, Osnabrück 02136

Isani, Claudio: Oh, du meine Blase! In: Der Abend, 4.12.1972, Berlin 02137

Kauka, Rolf: Fix und Foxi. Leseranalyse. Unveröffentlichte Untersuchung, 1967, München 02138

Kauka, Rolf: Fix und Foxi. Leserhaushalte und deren demographische Zusammensetzung. Unveröffentlichte Untersuchung, 1965, München 02139

Kauka, Rolf: Fix und Foxi. Eine qualitative Leserschaftsuntersuchung. Unveröffentlichte Untersuchung. 1965, München 02140

Kempkes, Wolfgang: Comic-Dokumentation: Schweizer urteilen über Comics. In: Bulletin: Jugend + Literatur, No.8, 1970, S.7, Weinheim 02141

Kempkes, Wolfgang: Comics: Nach-
trägliche Bemerkungen zur "Fix und
Foxi"-Weihnachtsausgabe 1969.
In: Bulletin: Jugend + Literatur, No. 2,
1970, S. 13-14, Weinheim 02142

Kempkes, Wolfgang: Comics im Welt-
all. In: Bulletin: Jugend + Literatur,
No. 2, 1970, S. 10, Weinheim 02143

Kempkes, Wolfgang: Studenten lesen
Comics. In: Bulletin: Jugend +
Literatur, No. 9, 1970, S. 14, Wein-
heim 02144

Kiefer, Elfriede: Untersuchungen über
das Sinnverständnis von Comics bei
lernbehinderten Kindern. Hausarbeit
zur 1. Lehrerprüfung für Sonderschulen,
Mai 1971, Mainz 02145

Klausnack, Hartmut: Comics. In: Bul-
letin: Jugend + Literatur, No. 7/71,
1971, S. 12, Hamburg 02146

Klie, Barbara: Das Elend mit den
"Comics". In: Der Tagesspiegel,
13.11.1954, Berlin 02147

Klie, Barbara: Die Barbarei der comic-
strips. In: Die Schule, 32. Jg., 1956,
H. 2, S. 16, Bielefeld 02148

Klönne, Arno: Analphabetentum unserer
Zeit: die Comics. In: Druck und Papier,
8. Jg., 1956, S. 59, Stuttgart 02149

Klose, Werner: Zwischen Hölderlin und
Donald Duck. In: Die Zeit, No. 24,
1971, S. 54, Hamburg 02150

Knehr, Edeltraud: Western und Comics
kommen mir nicht über meine Schwelle!
In: Eltern, 7. Jg., 1966, H. 9, S. 31-33,
München 02151

Köhlert, Adolf: Bilderbücher?
In: Jugendschriften-Warte, 1954,
Frankfurt (Main) 02152

Köhlert, Adolf: Weiter mit den Comics?
In: Jugendschriften-Warte, No. 1,
1971, S. 2-3, Frankfurt (Main) 02153

Krause, Ursula: Comic-books als Lek-
türe von Volksschülern. Untersuchungen
an einer Hamburger Schule. Hausarbeit
für das 1. Staatsexamen für das Lehr-
amt an Volks- und Realschulen,
Mai 1962, Hamburg 02154

Krüger, Anna: Der Schmutz geht- der
Schund bleibt. In: Leben und Erziehen,
10. Jg., 1965, S. 20f, Aachen 02155

Künnemann, Horst: Comics, Comicia-
sten und Comicologen. In: Die Zeit,
No. 29, 1971, S. 13, Hamburg 02156

Künnemann, Horst: Disney und die
demolierte künstlerische Bildform.
In: Profile zeitgenössischer Bilderbuch-
macher, Beltz, 1972, Weinheim 02157

Langfeldt, Johannes: Man kann den
Schund nur mit der Jugend bekämpfen.
In: Bücherei und Bildung, 8. Jg., 1956,
S. 292-293, Reutlingen 02158

Langosch, K.: Die Comics. In: Bücher-
Wegbereiter fürs Leben, Aufsatzreihe,
Verlag Henn, 1956, S. 40-55, Ratingen
 02159

Lehmann, Bernd: Leseinteressen und
Lesegewohnheiten 13-15jähriger Schüler.
In: Zeitnahe Schularbeit, 22. Jg., 1969,
H. 4/5, S. 107-126, Frankfurt (Main)
 02160

Leipziger, Walter: Das Spiel mit dem
Feuer. In: Elternhaus und Schule,
22. Jg., 1956, H. 1, S. 2-6, Köln 02161

Lenz, Heinrich: Comics-Reißer-Jugend-lust. In: Die Bayerische Schule, 9.Jg., 1956, H.1-2, S.4-6, München 02162

Leseinteressen der Kinder, Umfrage der Hamburger Bücherhallen. Mai-Juni 1965, unveröffentlicht, Hamburg 02163

Löschenkohl, Anneliese: Die Helden der Serie "Comics" erobern die Welt. In: Sonntagsblatt, 6.Jg., H.6, 1953, S.7, Hamburg 02164

Lucas, Robert: Pophelden siegten über Seehelden. In: Die Zeit, No.25, 1968, Hamburg 02165

Luft, F.: Comics. In: Der neue Vertrieb, H.54, 1951, S.262, Flensburg 02166

Maier, Karl-Ernst: Jugendschrifttum. Verlag Klinckhardt, 1969, Bad Heil-brunn 02167

Marcks, Michael: Roarr! Millionen lesen Comic-Hefte. In: Lübecker Nach-richten, 27.6.1971, S.37, Lübeck 02168

Marsyas: Revolution in der Kinderstube? In: Jugendschriften-Warte, 5.Jg., N.F., 1953, No.11, S.73, Frankfurt (Main) 02169

Martineau, P.D.: Artikel über eine Comic-Leseranalyse. In: Werbe-Rund-schau, 1.Sommerheft, No.81, 1967, München 02170

Müller, Hans-Georg: Wir sprechen mit Bildern. In: Hamburger Lehrerzeitung, No.18, 1972, S.621, Hamburg 02171

Müller-Scherz, F.: s. Cramon, Corinna

Nagel, Wolfgang: Comics. In: Neue deutsche Hefte, 17.Jg., 1970, H.4, S.206-208, Gütersloh 02172

Nehls, Rudolf: Soll Texas-Bill hängen? In: Publikation, No.1, 1954, S.6, Detmold 02173

Nicolaus, K.N.: Der Triumpf der Blasen-menschen. In: Die Zeit, 8.Jg., No.22, 1953, Hamburg 02174

Nothmann, K.H.: Looping the loop! In: Jugendschriften-Warte, 1952, No.2, S.61f, Frankfurt (Main) 02175

Pachnicke, Peter: Für Analphabeten? In: Sonntag, 23.Jg., 1969, No.49, S.5, Köln 02176

Panskus, Hartmut: Kritische Marginalien zum Comic-Strip. In: ASTA-Quartal, H.12, 1967, S.283-285, Berlin 02177

Pfannkuch-Wachtel, H.: Gangster in der Kinderstube. In: Der Lehrerrund-brief, 7.Jg., 1952, S.120-122, Frankfurt (Main) 02178

Pirich, H.: Comics- das können wir besser. In: Kölnische Rundschau, 20.6.1953, Köln 02179

Preußler, Ottfried: Die Reise ins Mär-chenland findet nicht statt. In: Jugend-literatur, 4.Jg., 1958, H.7, S.326-329, München 02180

Radbruch, Wolfgang: Arbeitstagung der Landesgruppe Schleswig-Holstein. In: Bücherei und Bildung, 8.Jg., 1956, S.290-291, Reutlingen 02181

Rest, W.: Die Pest der Comic-Books. In: Die Kirche in der Welt,7.Jg.,1954, Lieferung 3, S.313-316, Münster 02182

Richter, Hans P.: Die verteufelten
Comics. In: Bulletin: Jugend + Lite-
ratur, No. 2/71, 1971, S. 23-24,
Weinheim 02183

Römhild, Wolfgang: Comic-strips und
derartige Bildergeschichten für Kinder?
In: Westdeutsche Schulzeitung, 73. Jg.,
1964, S. 27-28, Speyer 02184

Rosiny, Tony: Comics sind nicht ko-
misch. In: Aachener Volkszeitung,
20. 11. 1954, Aachen 02185

Rudloff, Diether: Comics. In: Die
Kommenden, 25. Jg., 1971, No. 15,
S. 15-17, Freiburg. i. Br. 02186

Salzer, Michael: "Superman" gehört zur
Familie. Wie die Schweden mit
Comics den Tag beginnen. In: Die
Welt, 23. 2. 1966, Hamburg 02187

Santucci, Luigi: Das Kind- sein Mythos
und sein Märchen. Schroedel-Verlag,
1964, S. 150-153, 194-195, 208-217,
Hannover 02188

Schad, Renate: Gangster, Grafen, Super-
helden. Realität und Wunschwelt der
Trivialliteratur. In: Sozialkundebriefe
für Jugend und Schule, 1967, G/14,
Wiesbaden 02189

Schaller, Horst: Die Welt der Comics
(Buchbesprechung). In: Zschr. f. Jugend-
literatur, 1. Jg., 1967, H. 2, S. 115-117,
Frankfurt (Main) 02190

Scheibe, Wolfgang: Jugendzeitschriften-
kritisch gesehen! In: Recht der Jugend,
4. Jg., 1956, H. 17, S. 258-260, Köln
 02191

Schelduk, Burkhardt: Comics für Spezia-
listen. In: Bulletin: Jugend + Literatur,
No. 2, 1972, Kritik 4, S. 13, Hamburg
 02192

Scherf, Walter: Gibt es gute Comics?
In: Jugendliteratur, 9. Jg., 1959, H. 9,
S. 406-411 und S. 528-529, München
 02193

Schmidmaier, Werner: Neuer Boom
beim Publikum. In: Graphik, No. 7,
1971, S. 34-38, München 02194

Schmidmaier, Werner: Der Zoom zum
Verständnis. In: Graphik, No. 8, 1971,
S. 48-49, München 02195

Schmidt, Heiner: Jugend und Buch in
der Gefährdung von Comics und Kitsch.
In: Unsere Volksschule, 6. Jg.,
September 1961, S. 260-264, Frank-
furt (Main) 02196

Schmidt-Rogge, C. H.: Die Comics und
die Phantasie. Inflation der Bilder und
visueller Dadaismus. In: Schule und
Leben, 9. Jg. 1958, H. 12, S. 469-470,
Köln; Polizei, Polizeipraxis, 49. Jg.,
1958, S. 170-171, Köln 02197

Scholl, Robert: Die Comic-Hefte.
In: Unsere Jugend, 8. Jg., 1956, No. 8,
S. 363-364, München 02198

Schwarz, Rainer: Zur zeitkommunikativen
Bedeutung der Comics. Magisterarbeit,
1969, München 02199

Seeliger, Rolf: Comics, Esperanto der
Analphabeten. In: Junge Gemeinschaft,
10. Jg., 1958, No. 10, S. 5, Bonn
 02201

Siebenschön, Leona: Wo steckt der
Räuber? Eh ... Raaah ... Hepp!
In: Die Zeit, No. 32, 1972, S. 38,
Hamburg 02202

Specht, Fritz: Stars und Strips. Zum Problem der Comics. In: Jugendschriften-Warte, 1954, S.29, Frankfurt (Main)
02203

Spranger, Eduard: Das Geheimnis des Lesens. In: Darmstädter Echo, 9.5.1959, S.5, Darmstadt
02204

Toll, Claudia: Alle Comics auf den Müll? In: Spielen und Lernen, No.8, 1971, S.14-17, Hannover
02205

Trabant, Jürgen: Superman- Das Image eines Comic-Helden. In: H.K. Ehmer (Hrsg.).: Visuelle Kommunikation, Verlag Du Mont Aktuell, 1971, S.251-276, Köln
02206

Usko, Hans-Jürgen: Für ein paar Groschen Blut und Eisen. In: Die Welt, No.140,1960, Hamburg
02207

Vater, Theo: Das Komische und der Humor. In: Der Deutschunterricht, 1962, H.5, S.61-105, Frankfurt (Main)
02208

Voß, Herbert: Charlie ist besser. In: Hamburger Morgenpost, No.210, 1969, S.27, Hamburg
02209

Weise, Gerhard: Warum kaufen Kinder immer wieder Schundliteratur? In: Jugendschriften-Warte, 18.Jg., 1966, H.3, S.10, Frankfurt (Main)
02210

Westlund, Kaare: Tagespresse und Unterhaltung. Unveröffentlichtes Manuskript. 1965, Frankfurt (Main)
02211

Wichmann, Jürgen: Comics, die bunte Jugendpest. In: Echo der Zeit, No.51, 9.12.1954, S.3, Münster
02212

Wolfradt, Willi: Der Killer und die Hexen. In: Der Schriftsteller, 6.Jg., 1953, No.10, S.224, Frankfurt (Main)
02213

Wurm, Wolfgang: Jugend-Micky Maus auf Abwegen. In: Bayernkurier, No.39, 27.9.1969, S.13, München
02214

Zeiger, Ivo A.: Comic-books. In: Stimmen der Zeit, 77.Jg., 1952, H.7, S.64-67, Freiburg.i.Br.
02215

Zimdahl, Gudrun: Untersuchung des Urteilsvermögens 11-13jähriger Schüler in Bezug auf Comics. Hausarbeit für das 1.Staatsexamen für das Lehramt an Volks- und Realschulen. Mai 1971, Hamburg
02216

Zimmer, Dieter E.: Niemand schläft sehr schlecht. In: Die Zeit, No.51, 1972, S.23, Hamburg
02217

Zimmer, Rainer: Die Ducks. In: Die Zeit, No.42, 1970, S.27, Hamburg
02218

Zschocke, Fee: Mit Fix und Foxi gegen Micky Maus. In: Der Stern, No.44, 1972, S.124-125,127,129,131, Hamburg
02219

Anonym: Bumskopp. In: Abendpost, (Nachtausgabe), 21.6.1967, Frankfurt (Main)
02220

Anonym: Comics. In: Abendpost, (Nachtausgabe), 28.6.1967, Frankfurt (Main)
02221

Anonym: Donald Duck hat es schon. In: ADAC-Motorwelt, No.2, 1967, S.6, München
02222

Anonym: Die Comics. In: Allgemeine deutsche Lehrerzeitung, 11.Jg., 1959, H.6, Beilage,S.60-62, Frankfurt (Main)
02223

Anonym: Blondie macht das Rennen. In: Allgemeine Zeitung, 7.4.1951, Mainz 02224

Anonym: Comics. In: Bayerische Schule, 20.9.1952, München 02225

Anonym: Kleine Bilder für Millionen. In: Berliner Telegraf, 4.5.1952, Berlin 02226

Anonym: Tarzan: Thesen: Pro und Contra. In: Bulletin: Jugend + Literatur, No.7/71, 1971, S.13-14, Hamburg 02227

Anonym: The Penguin Book of Comics. In: Bulletin: Jugend + Literatur, No.2, 1972, Kritik 4, S.13, Hamburg 02228

Anonym: Comic-Bücher. In: Bulletin: Jugend + Literatur, No.2, 1972, Kritik 4, S.15, Hamburg 02229

Anonym: Maos Comics. In: Bulletin: Jugend + Literatur, No.6, 1972, Kritik 4, S.43, Hamburg 02230

Anonym: Comics-Szene. In: Bulletin: Jugend + Literatur, No.6, 1972, Kritik 4, S.44, Hamburg 02231

Anonym: Comics-Bücher. In: Bulletin: Jugend + Literatur, No.6, 1972, Kritik 4, S.42, Hamburg 02232

Anonym: CSSR-Schund, Kitsch, Comics. In: Bulletin: Jugend + Literatur, No.6, 1972, Nachrichten-Ausland, S.15, Hamburg 02233

Anonym: Esperanto der Analphabeten. In: Christ und Welt, November 1953, Stuttgart 02234

Anonym: Für und gegen amerikanische Comic-strips. In: Die deutsche Zeitung, 4.Jg., 1950, No.11, S.26, Düsseldorf 02235

Anonym: Haben Sie eigentlich etwas gegen Donald Duck? In: Eltern, No.1, 1970, S.50-53, München 02235a

Anonym: Eltern-Comic-Test. In: Eltern, No.4, 1970, S.26-29, München 02236

Anonym: Viel Astérix und Obelix! In: Eltern, No.9, 1970, S.244, 247-249, München 02237

Anonym: Micky Maus ist prima. In: Elternblatt, 20.Jg., 1970, H.8, S.24-25, Frankfurt (Main) 02238

Anonym: Comics. In: Frankfurter Allgemeine Zeitung, 10.1.1966, Frankfurt (Main) 02239

Anonym: Ausgeschaltete Phantasie. In: Frankfurter Allgemeine Zeitung, 18.3.1967, Frankfurt (Main) 02240

Anonym: Heute stimmen wir ab. In: Frankfurter Rundschau, 26.2.1966, Frankfurt (Main) 02241

Anonym: Richard und Kolumbus sollen bleiben. In: Frankfurter Rundschau, 12.3.1966, Frankfurt (Main) 02242

Anonym: Lesen Sie auch Comic-Strips? In: Hamburger Abendblatt, No.64, 1969, S.12, Hamburg 02243

Anonym: Auch Marylin liebt Comic-Helden. In: Hamburger Morgenpost, No.210, 1969, S.1, Hamburg 02244

Anonym: Charlie ist zu albern. In: Hamburger Morgenpost, No.270, 1969, S.31, Hamburg 02245

Anonym: Für und wider Charlie Brown. In: Hamburger Morgenpost, No. 276, 1969, S. 30, Hamburg 02246

Anonym: Evarella 68. In: Hör Zu, No. 52, 1968, S. 10, Hamburg 02247

Anonym: Die komischen Streifen. In: Hör Zu, No. 14, 1969, Hamburg 02248

Anonym: Comics. In: Jugendliteratur, H. 1, 1955, München 02249

Anonym: Comics. In: Jugendliteratur, 1. Jg., H. 2, S. 285, H. 6, S. 285; H. 8, S. 381-382, 1955; H. 7, S. 349-350, 1956, München 02250

Anonym: Gibt es gute Comics? Eine Entgegnung. In: Jugendliteratur, 5. Jg., H. 11, 1959, S. 258-259, München 02251

Anonym: Verdummung durch Comics. In: Jugendschriften-Warte, 8. Jg., No. 4, 1956, S. 26, Frankfurt (Main) 02252

Anonym: Comics sind nicht komisch. In: Münchner Illustrierte, 14. 6. 1952, München 02254

Anonym: Sind es wirklich Comic-Books? In: Die Muschel, No. 2, 1949, S. 46-47, Lübeck 02255

Anonym: Comics. In: Neue deutsche Schule, H. 22, 1954, Essen 02256

Anonym: Die Jagd nach dem Atomgeheimnis. In: Der neue Vertrieb, 5. Jg., No. 108, 1953, S. 434, Flensburg 02257

Anonym: Rote Affen. In: Neuer Vorwärts, November 1952, Hannover 02258

Anonym: Comics-Materialien zu einer literarischen Zeiterscheinung. In: Pegasus, No. 3, 1972, Salzgitter 02259

Anonym: Sind Comics komisch? In: Rheinischer Merkur, Mai 1955, Köln 02260

Anonym: Comics-Opium der Kinderstube. In: Der Spiegel, No. 12, 1951, S. 39-41, Hamburg 02261

Anonym: Comic-strips. In: Der Spiegel, No. 46, 1965, Hamburg 02262

Anonym: Comics-Flucht vom Stuhl. In: Der Spiegel, No. 41, 1966, S. 148, Hamburg 02263

Anonym: Auf den Kopf. In: Der Spiegel, No. 33, 1967, S. 85-86, Hamburg 02264

Anonym: Comics. In: Der Spiegel, No. 18, 1968, Hamburg 02265

Anonym: Jünger-Strip-Detail. In: Der Spiegel, No. 47, 1968, Hamburg 02266

Anonym: Ständig amüsiert. In: Der Spiegel, No. 16, 1969, Hamburg 02267

Anonym: Comics: "Micky Maus" Jünger Maos. In: Der Spiegel, No. 43, 1969, S. 65, 67, Hamburg 02268

Anonym: Wasservögel. In: Der Spiegel, No. 44, 1970, S. 25, Hamburg 02269

Anonym: Gepeinigte Nerven. In: Der
Spiegel, No. 4, 1972, S. 104-105,
Hamburg 02270

Anonym: Comic-Buch. In: Der Spiegel,
No. 25, 1972, S. 119, Hamburg 02271

Anonym: Mit Xram gegen das Baarzel.
In: Der Spiegel, No. 25, 1972,
S. 121-122, Hamburg 02272

Anonym: Unglückliche Liebe. In: Der
Spiegel, No. 29, 1972, S. 98-99,
Hamburg 02273

Anonym: ZACK dumm In: Spontan,
No. 9, 1972, München 02274

Anonym: Donald Duck hob ein Schiff.
In: Der Stern, No. 39, 1965, Hamburg
 02275

Anonym: Mickey Mouse. In: Der Stern,
No. 50, 1965, Hamburg 02276

Anonym: Zwischendurch Spaghetti
mit Tomatensauce. In: Der Stern,
No. 46, 1967, S. 221f, Hamburg
 02277

Anonym: Superman als Sozialist.
In: Süddeutsche Zeitung, No. 295, 1969,
S. 29, München 02278

Anonym: Die Flut der minderwertigen
bunten Hefte. In: Südkurier, 23. 7. 1952,
Konstanz 02279

Anonym: Eine literarische Untergrund-
bewegung. In: Überblick, 10. 12. 1949,
München 02280

Anonym: Die Gefährlichkeit der
Comics. In: Die Wahrheit, 29. 1. -
31. 1. 1970, Berlin 02281

Anonym: Comics. In: Die Welt,
23. 4. 1968, Hamburg 02282

Anonym: Wie Fix und Foxi Millionäre
wurden. In: Welt am Sonntag,
5. 3. 1972, Hamburg 02283

Anonym: Comics oder die Züchtung
des unpolitischen Arbeitsmenschen.
In: Die Weltbühne, 10. Jg., 1955,
S. 1006-1009, Berlin 02284

Anonym: Comic-strips-Bilder unserer
Zeit. In: Welt-Stimmen, 25. Jg., 1956,
S. 534-538, Stuttgart 02285

Anonym: Moderner Herd für Blondie.
In: Westdeutsche Allgemeine Zeitung,
28. 12. 1965, Essen 02286

Anonym: Comic-Figur "Tupko".
In: Westdeutsche Allgemeine Zeitung,
No. 69, 1972, Essen 02287

Anonym: Comic Strips sind komische
Segnungen für die Jugend. In: Wies-
badener Kurier, 25. 7. 1952, Wiesbaden
 02288

Anonym: Comics in Kürze. In: Zeit-
schrift für Jugendliteratur, 1. Jg., 1967,
H. 1, S. 52, 54, München 02289

Anonym: Comics- kaum komisch.
In: Zeitschrift für Jugendliteratur,
1. Jg., 1967, H. 5, S. 315, München
 02290

Anonym: Comics- ernst genommen.
In: Zeitschrift für Jugendliteratur, 1. Jg.,
1967, H. 8, S. 504-505, München 02291

Anonym: Comic strips. In: Zentralblatt
für Jugendrecht und Jugendwohlfahrt,
41. Jg., 1954, S. 168-169, Köln

 02292

Anonym: Comics-Schundhefte.
In: Zentralblatt für Jugendrecht und
Jugendwohlfahrt, 41.Jg. , 1954,
S.242-243, Köln 02293

Anonym: Comics. In: Zentralblatt für
Jugendrecht und Jugendwohlfahrt, 43.Jg. ,
1956, S.29-31, Köln 02294

DEUTSCHE DEMOKRATISCHE REPUBLIK
GERMAN DEMOCRATIC REPUBLIC

Kirstein, J.: Und wieder einmal:
Comics und Abenteuerliteratur. In: Der
Bibliothekar, H.5, 1959, S.562-564,
Berlin 02295

Meyer, Hans Georg: Nichts gegen den
Spaß, jedoch ... Was will das sein?
In: Deutsche Lehrerzeitung, No.31,
3.8.1966, Berlin 02296

Anonym: Comics-Strips für Kinder.
In: Der Mittag, 11.11.1954, Berlin
 02297

FRANKREICH / FRANCE

Alain, P.: Le Calembour dessiné.
In: Cahiers Universitaires, No.13,
1971, Paris 02298

Andriola, Alfred: Pas question de faire
ça. In: Giff-Wiff, No.20, 1966, S.29,
Paris 02299

Appel, Kyra: Batman, l'homme chau-
vesouris et devenu l'idole no.I des
Américains. In: Cinémonde, No.1647,
1966, Paris 02300

Ballande, Bernard: Journaux d'enfants.
In: Educateurs, No.7-8, 1947, Paris
 02301

Bauchard, Philippe: The child audience.
A report on press, film and radio for
children. UNESCO, 1952, 198 S.,
Paris 02302

Berger, Arthur A.: La castration dans
la comédie cappienne. In: Giff-Wiff,
No.23, 1967, S.16-18, Paris 02303

Bergman, Boris: Arrghh, Woo, Grrhh,
ou Superman dans la société améri-
caine. In: Bande à part, No.5, 1967,
Paris 02304

Boivin, Jacques: Sexophonie dans le
planetarium. In: Miroir du Fantastique,
Bd.1, No.8, 1968, S.401-402, Paris
 02305

Boudard, Alphonse: Pour un boulevard
des pieds nickelés. In: Azur, 1965,
Paris 02306

Boujut, Michel: Le Jazz avec nous!
In: Giff-Wiff, No.22, 1966, Paris
 02307

Bouquet, Jean-Louis: Beauté en graine.
In: Giff-Wiff, No.7, 1965, Paris
 02308

Brauner, A.: Poissons sans paroles.
In: Les journaux pour enfants, Presses
Universitaires de France, 1954, Paris
 02309

Brunoro, G.: Un classique d'une autre
dimension. In: Cahiers Universitaires,
No.13, 1971, Paris 02310

Brunoro, G.: Le crépuscule des immor-
tels. In: Cahiers Universitaires, No.8,
1970, Paris 02311

Brunoro, G.: Notre talon d'achille.
In: Cahiers Universitaires, No. 17,
1972, Paris 02312

Brunoro, G.: La reschtroumpfance du
schtroumpf de fées. In: Cahiers Uni-
versitaires, No. 12, 1971, Paris 02313

Caen, Michel: La blonde explosive.
In: Giff-Wiff, No. 14, 1965, S. 14,
Paris 02314

Cantenys, A.: Le monde clos des illu-
strés. In: Les Lettres Françaises,
23. 4. 1956, Paris 02315

Cappe, Jeanne: Les illustrés pour la
jeunesse. In: Littérature de la jeunesse,
1951, S. 9, Paris 02316

Cappe, Jeanne: Littérature enfantine et
sens international. In: Educateurs, No. 40,
1952, Paris 02317

Couperie, Pierre: Aargh!. In: Phénix,
No. 17, 1970, Paris 02318

Couperie, Pierre: Anticipations réalisées.
In: Phénix, No. 14, 1970, Paris
 02319

Couperie, Pierre: Don Winslow a
presque existé. In: Phénix, No. 13,
1969, Paris 02320

Couperie, Pierre: Le public dans la
bande dessinée. Catalogue de l'exposition
au Musée des Arts Décoratifs,
S. 147-153, 1967, Paris 02321

De Commarmond, P. / Duchet, C.:
La bande dessinée. In: Racisme et
société, Maspero, S. 259-260, 1969,
Paris 02322

Dela Potterie, Eudes: Le journal de
Mickey, répond-il a son programme
publicitaire? In: Educateurs, No. 44,
1953, S. 137-138, Paris 02323

Dela Potterie, Eudes: Le marché de la
presse enfantine en 1956. In: Educa-
teurs, No. 61, 1956, S. 3-18, Paris
 02324

Dela Potterie, Eudes: Nouvelles obser-
vations sur la presse enfantine. In: Edu-
cateurs, No. 73, 1958, S. 28-37, Paris
 02325

Dela Potterie, Eudes: Presse enfantine
et famille. In: Educateurs, No. 48,
1953, S. 533-541, Paris 02326

Deruelle, Pierre F.: La bande dessinée.
Hachette, 192 S., 1972, Paris 02327

Di Manno, Y.: Martin Milan ou la
poétique réaliste. In: Cahiers Univer-
sitaires, No. 19, 1972, Paris 02328

Di Manno, Y. / Igual, A.: La Ribam-
belle aux Galopingos. In: Cahiers
Universitaires, No. 16, 1972, Paris
 02329

Dionnet, J. P.: Blackmark. In: Phénix,
No. 17, 1970, Paris 02330

Dubois, Raoul: Une bibliographie sur
les études concernant les publications
destinées à la jeunesse. In: Vers l'Edu-
cation nouvelle, No. 107, 109,
1956-1957, Paris 02331

Dubois, Raoul: Les journaux pour enfants.
In: La Pensée, No. 37, 1951, Paris
 02332

Dubois, Raoul: La mauvaise presse pour
enfants, est-elle un mal nécessaire?
In: Education Nationale, No. 5 et 12,
1953, Paris 02333

Dubois, Raoul: La presse enfantine française. In: Franc et Franches Camarades, 1957, Paris 02334

Dubois, Raoul: La presse pour enfants de 1934-1953. In: Les Journaux pour enfants, Presses Universitaires de France, 1954, Paris 02335

Duchet, C.: s. De Commarmond, P.

Dugru, A.: La saga de Gai-Luron. In: Cahiers Universitaires, No. 13, 1971, Paris 02336

Duranteau, Josanne: Le temps et l'espace. In: Les Lettres Françaises, No. 1138, 1966, Paris 02337

Empaytaz, F. Frédéric: Les copains de votre enfance. Denoel, 1963, Paris 02338

Fermigier, André: Bande dessinée et sociologie. In: Le Nouvel Observateur, 19. 4. 1967, Paris 02339

Fermigier, André: Un scoutisme planétaire. In: Le Nouvel Observateur, No. 127, 1967, S. 32-33, Paris 02340

Filippini, Henri: Christian Godard, interview. In: Phénix, No. 23, 1972, Paris 02341

Filippini, Henri: Joseph Gillain, interview. In: Phénix, No. 16, 1970, Paris 02342

Forest, Jean-Claude: Plus d'épinards pour Popeye. In: Giff-Wiff, No. 3, 1965, S. 21, Paris 02343

Forlani, Remo: I am souris, Mister Disney. In: Giff-Wiff, No. 23, 1967, S. 35, Paris 02344

Forlani, Remo: Félix, quand les chats écrivaient leurs mémoires. In: Giff-Wiff, No. 21, 1966, Paris 02345

Fouilhé, Pierre: Hurrah. In: Educateurs, No. 51, 1954, Paris 02346

Fouilhé, Pierre: La presse enfantine. In: L'Ecole des parents, No. 10, 1965, Paris 02347

Fouilhé, Pierre: L'enfant devant son journal. In: L'École des parents, No. 9, 1953, S. 39-42, Paris 02348

Fouilhé, Pierre: Les héros et ses ombres. In: Les Journaux pour enfants, Numéro spéciale de "Enfance", 1954, Paris 02349

Fouilhé, Pierre: Journaux d'enfants, journaux pour rire? Centre d'activité pédagogique, 1955, S. 30-31, Paris 02350

Fouilhé, Pierre: La presse enfantine et son public. In: Eventail de l'histoire vivante, Hommage à Lucien Febvre, 1953, 385 S. , Paris 02351

François, Edouard: L'Age d'Or. In: Phénix SP, 1971, Paris 02352

François, Edouard: Brick Bradford ou Cl. Gray le mal-aimé. In: Phénix, No. 12, 1969, Paris 02353

François, Edouard: Les humanités de Mongo. In: Phénix, No. 14, 1970, Paris 02354

François, Edouard / Le Gallo, Claude: A propos de la castafiore. In: Phénix, No. 2, 1967, S. 27-28, Paris 02355

Frapat, J.: Tac au Tac in america.
In: Phénix, No. 21, 1971, Paris 02356

Fresnault, P.: Le casque Tartare.
In: Phénix, No. 15, 1970, Paris 02357

Fresnault, P.: Le prince des sables.
In: Phénix, No. 19, 1971, Paris 02358

Fronval, George: Fascicules et brochures
populaires d'autrefois. In: Phénix,
No. 2, 1967, S. 24-26, Paris 02359

Fronval, George: Sur les journaux de
jeunes d'autrefois. In: Phénix SP, 1971,
Paris 02360

Gauthier, Guy / Zimmer, J.: Les bandes
dessinées. In: Image et Son, 1968,
20 S., Paris 02361

Gerin, Elisabeth: Tout sur la presse in-
fantine. Collection pédagogique
"Connaître et juger", No. 1. Centre de
Recherches de la bonne presse, 1958,
190 S., Paris 02362

Glénat, J. / Hebert, Cl.: Entretient
avec Paape. In: Cahiers Universitaires,
No. 17, 1972, Paris 02363

Glénat, J. / Sadoul, N.: Entretien avec
Greg. In: Cahiers Universitaires, No. 17,
1972, Paris 02363a

Goscinny, René: Préface à "Les chefs-
d'oeuvres de la bande dessinée".
Anthologie Planète. Edition Planète,
1967, Paris 02364

Gosset, Philippe: Les chevaliers du ciel
voyagent beaucoup. In: Télémagazine,
No. 656, 1968, S. 6-9, Neuilly 02365

Grandjean, Raymond: Souveniers de
l'âge d'or. In: Giff-Wiff, No. 9, 1965,
Paris 02366

Greg, Michel: La bande dessinée, phé-
nomène social? In: Phénix, No. 7,
1968, S. 70-71, Paris 02367

Guegan, Gerard: Bandes à part. In: Lui,
Décembre 1966, Paris 02368

Guth, Paul: Le naïf, Edme, et les bulles.
In: Giff-Wiff, No. 23, 1967, S. 37-38,
Paris 02369

Hahn, Otto: A l'enseigne des bandes
dessinées. In: L'Express, No. 747, 1965,
Paris 02370

Hebert, Cl.: s. Glénat, J.

Heymann, Danièle: Barbarella sous les
lauriers roses. In: L'Express, No. 842,
1967, S. 46-48, Paris 02371

Hilleret, Georges: Pierre Tchernia:
Astérix était un monstre. In: Tele
7 Jours, No. 362, 1967, Paris 02372

Hoog, Armand: L'Archange à tête de
chauve-rosis. In: Les Nouvelles Litté-
raires, No. 2042, 1966, Paris 02373

Igual, A.: s. Di Manno, Y.

Igual, A.: Cinq assertions pour Cinq As.
In: Cahiers Universitaires, No. 17, 1972,
Paris 02374

Juin, Hubert: Aux arènes de la bande
dessinée. In: La Dépêche du Midi,
6.11.1966, Toulouse 02375

Juin, Hubert: Le droit de rêver. In: Les
Lettres Françaises, No. 1138, 1966,
Paris 02376

Juin, Hubert: Les héros de papier.
In: Les Lettres Françaises, No. 1138,
1966, Paris 02377

Labesse, D. : L'ampleur d'un succès.
In: Cahiers Universitaires, No. 14,
1971, Paris 02378

Labesse, D. : A propos du racisme.
In: Cahiers Universitaires, No. 14,
1971, Paris 02379

Labesse, D. : Popol et Virginie.
In: Cahiers Universitaires, No. 14,
1971, Paris 02380

Labesse, D. : Quick et Flupke.
In: Cahiers Universitaires, No. 14,
1971, Paris 02381

Labesse, D. : Les régimes politiques.
In: Cahiers Universitaires, No. 14,
1971, Paris 02382

Labesse, D. : Les voyages et l'aventure.
In: Cahiers Universitaires, No. 14,
1971, Paris 02383

Labesse, D. : Zo, Zette et Jocko.
In: Cahiers Universitaires, No. 14,
1971, Paris 02384

Lacassin, Francis: La bande dessinée.
In: Oeuvres laïques de la Seine, No. 92-
93, 1967, Paris 02385

Lacassin, Francis: La bande dessinée,
art mineur réservé aux mineurs?
In: Giff-Wiff, No. 20, 1966, S. 1,
Paris 02386

Lacassin, Francis: Les bandes dessinées,
produit d'une civilisation. In: Euro-
press-Junior, 1966, Paris 02387

Lacassin, Francis: Mandrake en liberté
provisoire. In: Midi-Minuit Fantastique,
No. 3, 1962, S. 49, Paris 02388

Lacassin, Francis: Popeye ou le
matelot venu par hasard. In: Giff-Wiff,
No. 17, 1966, S. 3-8, Paris 02389

Lacassin, Francis: Pour un 9^e art-la
bande dessinée. Plon, 1971, Paris
 02390

Lacassin, Francis: A la poursuite de
Mandrake. In: Midi-Minuit Fantastique,
No. 6, 1963, S. 88, Paris 02391

Lacassin, Francis: Rien n'est vrai, tout
est permis. In: Les Lettres Françaises,
No. 1138, 1966, Paris 02392

Laclos, Michel: Prolégomènos a une
étude de la bande comique. In: Giff-
Wiff, No. 12, 1965, S. 5, Paris 02393

Lacroix, S. : La presse pour enfants en
France. In: Bulletin des bibliothèques
de France, Bd. 1, No. 2, 1956, Paris
 02394

Lannes, J. M. : Chroniques Schtroum-
pfiennes. In: Cahiers Universitaires,
No. 12, 1971, Paris 02395

Lannes, J. M. : Petit bestiaire intîme.
In: Cahiers Universitaires, No. 13, 1971,
Paris 02396

Laurenceau, G. : La Syldavie et le
Bordurie. In: Cahiers Universitaires,
No. 14, 1971, Paris 02397

Le Gallo, Claude: s. François, Edouard

Le Gallo, Claude: Brave Capitaine
Haddock. In: Phénix, No. 23, 1972,
Paris 02398

Le Gallo, Claude: Elaoin Sdretu. In:
Phénix, No. 24, 1972, Paris

 02399

Le Gallo, Claude: Gare à Gaston.
In: Phénix, No. 24, 1972, Paris 02400

Le Gallo, Claude: Iorix. In: Phénix,
No. 21, 1971, Paris 02401

Le Gallo, Claude: Le mystère de la
grande pyramide. In: Phénix, No. 2,
1967, S. 29-30, Paris 02402

Le Gallo, Claude: Le piège diabolique.
In: Phénix, No. 16, 1970, Paris 02403

Le Gallo, Claude: Q. R. N. sur Bretzel-
burg. In: Phénix, No. 3, 1967, S. 33,
Paris 02404

Le Gallo, Claude: Vol 714 pour Sidney.
In: Phénix, No. 7, 1968, S. 74-75,
Paris 02405

Leguebe, Eric: L'Amérique à l'heure
des comics troupiers. In: Arts et Loisirs,
No. 34, 1966, S. 3-5, Paris 02406

Leguebe, Eric: Les avators de l'éternel
féminin. In: Arts, 27. 4. 1966, Paris
02407

Leguebe, Eric: Bataille d'Hernani pour
Tarzan. In: Arts, 2. 3. 1966, Paris
02408

Lentz, Serge: Il suffisait de faire parler
une souris. In: Candide, No. 296,
1966, S. 45-46, Paris 02409

Levin, Marc-Albert: Sans but lucratif.
In: Les Lettres Françaises, No. 1138,
1966, Paris 02410

Litrán, Manuel / Merlin, Virginie:
Astérix devient star. In: Paris-Match,
No. 976, 1967, Paris 02411

Lob, Jacques: Au pays de comics.
In: Giff-Wiff, No. 16, 1965, S. 17, Paris
02412

Manjarrez, Froylán C. : Comics: l'école
de la violence. In: Révolution, Bd. 12,
No. 13, 1964, S. 42-56, Paris 02413

Marker, Chris: L'Amérique rêve.
Editions du Seuil, 1961, Paris 02414

Marny, Jacques: Le monde étonnant des
bandes dessinées. In: Le Centurion
Science Humaines, 1968, 320 S. , Paris
02415

Mauge, Roger: Adieu à Walt Disney.
In: Paris-Match, No. 924, 1966,
S. 38-51, Paris 02416

Ménard, P. : Journaux d'enfants, jour-
naux encore dangereux. In: Hygiene
Mentale, Bd. 2, 1957, S. 198, Paris
02417

Merlin, Virginie: s. Litrán, M.

Moliterni, Claude: Fred, interview.
In: Phénix, No. 22, 1972, Paris 02419

Moliterni, Claude: Gir, interview.
In: Phénix, No. 14, 1970, Paris 02420

Moliterni, Claude: Gotlib, interview.
In: Phénix, No. 18, 1971, Paris 02421

Moliterni, Claude: Halas and Batchelor.
In: Phénix, No. 21, 1971, Paris 02422

Moliterni, Claude: H. Pratt parle de
Corto Maltese. In: Phénix, No. 14,
1970, Paris 02423

Moliterni, Claude: Philippe Druillet,
interview. In: Phénix, No. 13, 1969,
Paris 02424

Moliterni, Claude: Robert Gigi, inter-
view. In: Phénix, No. 18, 1971, Paris
02425

Morand, Claude: Les trois messages de Goscinny. In: Arts, 19.10.1966, Paris
02426

Morin, E.: Tintin héros d'une généra-tion. In: La Nef, No.13, 1958, Paris
02427

Noel, Jean-François: Laids band dais-sinez... In: Les Lettres Françaises, No.1138, 1966, Paris
02428

Pascal, David: Hogarth répond. In: Giff-Wiff, No.18, 1966, Paris
02429

Peignot, Jerome: Les copains de notre enfance. Denoel, 1963, 191 S. Paris
02430

Perec, Georges: Astérix au pouvoir. In: Arts, No.59, 1966, Paris
02431

Pottier, A.: La presse de mineurs. Cujas, 1956, Paris
02432

Prasteau, Jean: Les intellectuels décou-vrent un huitième art: la bande dessi-née. In: Le Figaro Littéraire, No.984, 1965, S.20, Paris
02433

Raillon, Louis: Où en est la question des journaux d'enfants. In: Educateurs, No.14, 1948, Paris
02434

Resnais, Alain: Dick Tracy ou L'Amé-rique en 143 visages. In: Giff-Wiff, No.21, 1966, Paris
02435

Resnais, Alain: Entretien avec Al Capp. In: Giff-Wiff, No.23, 1967, S.23-28, Paris
02436

Rioux, Lucien: D'Astérix aux westerns, ceux qui font le vent, les snobs et les intellectuels. In: Constellation, Octobre 1967, Paris
02437

Rivière, F.: Le ballon d'Achille. In: Cahiers Universitaires, No.17, 1972, Paris
02438

Rivière, F.: Les malheurs d'Achille Talon. In: Cahiers Universitaires, No. 17, 1972, Paris
02439

Rolin, Gabrielle: Du sang, de la volupté, et de la mort. In: Le Monde, Supplément, No.6926, 1967, S.5, Paris
02441

Rolin, Gabrielle: La "sous-littérature": le trois grands du circuit populaire. In: Le Monde, Supplément, No.6926, 1967, S.4, Paris
02442

Rouvroy, Maurice A.: Images et enfants. In: Littérature de Jeunesse, 1951, S.11, Paris
02443

Roy, Claude: Clefs pour l'Amérique. Gallimard, 1947, Paris
02444

Sadoul, Anne: Panorama du comic-book. In: Giff-Wiff, No.14, 1966, S.22, Paris
02445

Sadoul, Jacques: Deux études phylacte-rologiques. In: Fiction, No.164, 1967, S.148-151, Paris
02446

Sadoul, Jacques: L'enfer des bulles. J.-J. Pauvert, 1968, 254 S., Paris
02447

Sadoul, Jacques: Les filles de papier. J.-J. Pauvert, 1971, Paris
02448

Sadoul, Jacques: Panorama du comic-book. In: Giff-Wiff, No.14, 1966, S.22, Paris
02449

Sadoul, Jacques: La science-fiction dans le comic-book. In: Catalogue de l'exposition au Musée des Arts Décoratifs, 1967, S. 31-32, Paris 02450

Sadoul, Jacques: Vie et mort d'un prince. In: Midi-Minuit Fantastique, No. 17, 1967, S. 136-137, Paris 02451

Sadoul, N.: Chevalier ardent. In: Cahiers Universitaires, No. 11, 1971, Paris 02452

Sadoul, N.: Entretient avec Ch. Godard. In: Cahiers Universitaires, No. 19, 1972, Paris 02453

Sadoul, N.: Notes anthrométriques pour une approche de Godard. In: Cahiers Universitaires, No. 19, 1972, Paris 02454

Sadoul, N.: Les phénomènes paranormaux. In: Cahiers Universitaires, No. 14, 1971, Paris 02455

Sadoul, N.: Pour Jean Roba. In: Cahiers Universitaires, No. 16, 1972, Paris 02456

Sadoul, N.: La RAB ou le raz de marée du rire. In: Cahiers Universitaires, No. 13, 1971, Paris 02457

Sadoul, N.: s. Glénat, J.

Sullerot, Eveline: Chèr Goscinny, vous oubliez vos gauloises. In: Giff-Wiff, No. 21, 1966, Paris 02458

Sullerot, Eveline: Popeye cause. In: Giff-Wiff, No. 17, 1966, S. 9-10, Paris 02459

Sullerot, Eveline: La presse d'aujourd'hui. In: Blond et Gay, 1966, Paris 02460

Sullerot, Eveline: La presse féminine. A. Colin, 1963, Paris 02461

Sullerot, Eveline: Superman, le héros qui nous venge de nos défaites. In: Arts, 26. 10. 1966, Paris 02462

Tchernia, Pierre: Deux Romains en Gaule. In: Télé-Magazine, No. 593, 1967, S. 86-90, Paris 02463

Tchernia, Pierre: Walt Disney au Paradis. In: Les Nouvelles Littéraires, No. 2051, 1967, S. 3, Paris 02464

Tercinet, Alain: Deux gamins au coeur de l'Afrique. In: CELEG, 1964, Paris 02465

Thiriant, Jean: Non à Astérix. In: La nation européenne, No. 19, 1967, S. 15, Paris 02466

Thomas, Pascal: Des héros à chaque page. In: Nouveau Candide, No. 312, 1966, Paris 02467

Thuly, Gisèle: Les comics ne sont pas ce que vous croyez. In: L'Express, 1965, Paris 02468

Trout, Bernard: La butte contre le dominateur. In: Giff-Wiff, Supplément, No. 22, 1966, Paris 02469

Trout, Bernard: En quelques lignes ... Le Fantôme contre le Baron Pirate. CELEG, 1965, Paris 02470

Vidal, Leo: Pourquoi cette folie des bandes dessinées? In: Blanc et Noir, 30. 12. 1965, S. 8-9, Paris 02471

Zimmer, Jacques: s. Gauthier, G.

Anonym: Les bandes des vieux. In: Candide, No. 272, 1966, S. 20, Paris 02472

Anonym: Astérix passe aux actes.
In: L'Express, No. 855, 1967, S. 60,
Paris 02473

Anonym: La palme à Ronald. In: Lui,
No. 53, 1968, Paris 02474

Anonym: Quand eros fait des bulles.
In: La Nation Européenne, No. 19,
1967, S. 16-20, Paris 02475

Anonym: Les aventures de Tintin.
In: La Nation Européenne, Octobre
1967, S. 45, Paris 02476

Anonym: Deux institutrices enfoncent
James Bond/Elles inventent Diabolik,
un Superman, et en font un héros de
cinéma. In: Paris-Match, No. 995,
4. 5. 1968, Paris 02477

Anonym: Les increvables Supermen
de la Maison-Blanche. In: Paris-Presse-
L'Intransegeant, 1967, Paris 02478

Anonym: Journaux des jeunes à traves
l'Europe. In: Record, Supplément,
No. 70, 1967, 16 S., Paris 02479

GROSSBRITANNIEN / GREAT BRITAIN

Albert, A.: What shall we read?
Collins, 1930, London 02480

Bacon, Edward: Oeath of the B. O. P.
In: Illustrated London News, 21. 1. 1967,
S. 25, London 02481

Capp, Al: 1994. In: Time and Tide,
25. 10. -1. 11. 1962. S. 12, London
 02482

Chesterton, G. K.: A defence of penny
dreadfuls. In: The Defendant, 1901,
S. 17, London 02483

Dyer, Christopher: Language for action,
case for defense. In: Times Educational
Supplement, 5. 2. 1971, London 02484

Gale, George: Violent and deformed,
the prosecution case. In: Times Educa-
tional Supplement, 5. 2. 1971, London
 02485

Jestico, Thorn: Soon we are over a city.
In: Architectural Association Quarterly,
Autumn 1970, London 02486

Kustow, Michael: Views. In: The
Listener, 4. 2. 1971, London 02487

Pickard, P. M.: I could a tale unfold,
violence, horror and sensationalism in
stories for children, Tavistock Publica-
tions, 1967, London 02488

Pritchett, Oliver: Age no bar to
comics. In: The Guardian, 3. 2. 1971,
London 02489

Pumphrey, George H.: Childrens co-
mics. Epworth Press, 1955, London
 02490

Tisdall, Caroline: (George) Melly, more
than a flook. In: The Guardian,
1. 4. 1971, London 02491

Zec, Donald: The Fosdyke Saga
(Bill Tidy). In: Daily Mirror, 26. 2. 1971,
London 02492

Anonym: Super Trip. In: The Guardian,
6. 2. 1971, London 02493

Anonym: The Comics. In: The Times
Literary Supplement, 25. 2. 1955,
London 02494

ITALIEN / ITALY

Ajello, Nello: La stampa infantile in
Italia. In: Nord e Sud, 1959, Milano
 02495

Albertarelli, Rino: La civiltà del
cavallo. In: Linus, Bd. 2, No. 18,
1966, S. 1-5, Milano 02496

Aspesi, Natalia: Giallo, sesso, brivido
siamo bravi. Nelle risate, poco.
In: Il Giorno, 26. 9. 1966, Genova
 02497

Banas, Pietro: Omaggio a Braccio di
Ferro. In: Linus, No. 40, 1968, S. 1-7,
Milano 02498

Battistelli, V.: La letteratura infantile
moderna. Vallecchi, 1923, Firenze
 02499

Battistelli, V.: Il libro del fanciullo.
In: La nuova Italia, 1948, Firenze
 02500

Bertieri, Claudio: The affluent society.
In: Il Lavoro, 30. 8. 1968, Genova
 02501

Bertieri, Claudio: Contestation.
In: Sgt. Kirk, No. 19, 1969, Genova
 02503

Bertieri, Claudio: Gli eroi senza tempo.
In: Il Lavoro, 7. 2. 1965, Genova
 02504

Bertieri, Claudio: Gli eroi giovani.
In: Il Lavoro, 2. 8. 1968, Genova 02505

Bertieri, Claudio: La famiglie déi
mostri. In: Il Lavoro, 26. 5. 1965,
Genova 02506

Bertieri, Claudio: Un fenómeno contem-
poraneo come specchio della società.
In: Il Lavoro Nuovo, 2. 3. 1965, Genova
 02507

Bertieri, Claudio: Fumetto e costume.
In: Il Lavoro, 22. 6. 1963, Genova
 02508

Bertieri, Claudio: Immagine, segno del
nostro tempo. In: Cinema 60, No. 52,
1965, Roma 02509

Bertieri, Claudio: Immagine in poltrona.
In: Cinema 60, No. 57, 1965, Roma
 02510

Bertieri, Claudio: An italien "fanzine".
In: Il Lavoro, 27. 9. 1968, Genova
 02511

Bertieri, Claudio: La massa e la com-
municazione. In: Il Lavoro Nuovo,
15. 2. 1964, Genova 02512

Bertieri, Claudio: L'occulata saggezza
di un mago, uno dei primi persuasori
occulti. In: Il Lavoro, 17. 12. 1966,
Genova 02513

Bertieri, Claudio: Un prosit disincantato.
In: Il Lavoro, 3. 2. 1968, Genova 02515

Bertieri, Claudio: I ragazzi dell' avorio
In: Il Lavoro, 20. 10. 1967, Genova
 02516

Bertieri, Claudio: La società che con-
suma e immagini publicitarie. In: Il
Lavoro, 6. 10. 1967, Genova 02517

Bertieri, Claudio: Still life of Jerry Robinson. In: Sgt. Kirk, No. 4, 1967, S. 1-5, Genova 02518

Bertieri, Claudio: E'tempo di supereroi. In: Il Lavoro, 4.10.1966, Genova 02519

Bertieri, Claudio: Va a zonzo per la foresta Uup-Uup candido cavernicolo. In: Il Lavoro Nuovo, 3.8.1966, Genova 02520

Bertieri, Claudio: Viaggio nella fantasia. In: Il Lavoro, 29.12.1967, Genova 02521

Bertoluzzi, Attilio: Fortunello e la cecca. Garzanti, 1965, Milano 02522

Biagi, E.: La fantasia d'oro. In: L'Europeo, 29.12.1966, Roma 02523

Bocca, Giorgio: La posta delle anime morte. In: Il Giorno, 25.1.1968, Genova 02524

Bocca, Giorgio: Risposte ai difensori della stampa cochonne. In: Il Giorno, 27.1.1968, Genova 02525

Bologna, Mario: La rivolta dei racchi. In: Comics Almanacco, Juni 1967, S. 4-5, Roma 02526

Bono, Giani: La pipa. In: Comics World, No. 2, Sondernummer, 1968, Genova 02527

Brunoro, G. / Ferraro, Ezio: Sergente Fury riposa in pace. In: Sgt. Kirk, No. 16, 1968, S. 58-65, Genova 02528

Brunoro, G.: Terra di Santi ... In: Sgt. Kirk, No. 11-12, 1968, S. 92-95, Genova 02529

Buzzatti, Dino: Fumetti 1952, tomba della fantasia infantile. In: Atti del congresso internazionale sulla stampa periodica, cinematographica e radio per ragazzi, Giuffré, 1954, Milano 02530

Calisi, Romano: Annibale alle porte. In: Linus, No. 3, 1965, Milano 02531

Calisi, Romano: Nei fumetti lo specchio della società americana. In: Paese Sera, 22. -24.9.1964, Milano 02532

Calisi, Romano: Stampa a fumetti, cultura di massa, società contemporanea. In: Quaderni di communicazioni di massa, No. 1, 1965, S. 9-15, Roma 02533

Camerino, Aldo: Fumetti. In: Il Salotto Giallo, 1958, Padua 02534

Cannata, Nino: A suon di pugni arriva Fulmine. In: Avanti, 10.6.1967, Milano 02535

Caputo, T.: Serso e pazzia nel fumetto per adulti. In: L'Osservatore di Borsa, Januar 1967, Milano 02536

Carano, R.: America the beautiful. In: Linus, No. 42, 1968, S. 50, Milano 02537

Carpi, Piero / Gazzarri, Michele: L'Automazione nella nuvoletta, 1967 02538

Carpi, Piero / Gazzarri, Michele: Il giallo a fumetti, 1967 02539

Carpi, Piero / Gazzarri, Michele: Il lettore diventa spettatore, 1967 02540

Carpi, Piero / Gazzarri, Michele:
Libertà di fumetti, 1967 02541

Carpi, Piero / Gazzarri, Michele:
Pappagone un'occasione mancata,
1967 02542

Carpi, Piero / Gazzarri, Michele:
Pinocchio rivisto da manca, 1967
 02543

Carpi, Piero / Gazzarri, Michele:
Una satira sterilizzata, 1967 02544

Castelli, Alfredo: Carnet di Tarzan.
In: Comics Club, No. 1, 1967,
S. 45-56, Milano 02545

Castelli, Alfredo: Il fandom americano.
In: Linus, No. 19, 1966; Fantascienza
Minore, Numero speciale, 1967,
S. 48-51, Milano 02546

Castelli, Alfredo: Le fanzines di Tarzan.
In: Comics Club, No. 1, 1967, S. 44,
Milano 02547

Castelli, Alfredo: No al lutulento
marasma ovvero senti chi parla!
In: Comics, No. 4, 1966, S. 25, Milano
 02548

Castelli, Alfredo: Tarzan a fumetti nei
quotidiani. In: Comics Club, No. 1,
1967, S. 24-26, Milano 02549

Castelli, Alfredo: Il Western all'italiana
è nato dai fumetti. In: Eureka, No. 2,
1967, S. 65-66, Milano 02550

Cavallina, P.: Dal mondo dei fans a
quello degli studiosi. In: Il Quotidiano,
10.11.1964, Milano 02551

Cavalinna, P.: Un passatempo per ra-
gazzi che piace agli adulti. In: Il Quo-
tidiano, 18.10.1964, Milano 02552

Cavallone, Franco: L'Impiegato del
diavolo. In: Linus, No. 27, 1967,
S. 1-5, Milano 02553

Cavallone, Franco: Il teatro fatto in
casa. In: Linus, 4. Jg., No. 34, 1968,
S. 26, Milano 02554

Cavallone, Franco: Il topo amoroso.
In: Linus, No. 22, 1967, S. 33, Milano.
 02555

Cavallone, Franco: Toporama.
In: Linus, No. 38, 1968, S. 1-7, Milano
 02556

Charlton, Warwich: Batman batte Bond.
In: L'Europeo, 22.12.1966, S. 66-69,
Roma 02557

Cremaschi, I.: Diavolacci ma cosi,
all'ingrosso. In: Corriere d'Informazione,
6.-7.5.1965, Milano 02558

Cuesta, U.: Problemi attuali della
lettura infantile e giovanile. In: Atti
del congresso del sindicato nazionale
de autori e scrittori, 1940, Roma
 02559

De Giacomo, Franco: Como restaurare
vecchi giornalini. In: Linus, No. 31,
Oktober 1967, S. 79, Milano 02560

Del Bianco, Berto: Gente che va e
gent che viene nei fumetti di Paese
Sera. In: Paese Sera, 25.10.1960,
Milano 02561

Del Buono, Oreste: Braccio di ferro.
Garzanti, 1965, Milano 02562

Del Buono, Oreste: Guerra e fumetti:
ma'chi si rivede? In: Linus, No. 29,
1967, S. 62, Milano 02563

Del Buono, Oreste: La nube purpurea.
In: Linus, No. 41, 1968, S. 58, Milano
02564

Del Buono, Oreste: Il ritorno del primi
eroi della nostra infanzia. In: L'Europeo, No. 46, 1965, S. 34-37, Roma
02565

Della Corte, Carlos: Allegri é natale.
In: Eureka, No. 2, Supplement, 1967,
S. 1-2, Milano
02566

Della Corte, Carlos: Appunti in margine. In: Eureka, No. 6, 1968, S. 1-2,
Milano
02567

Della Corte, Carlos: I fumetti. Mondadori, 1961, Milano
02568

Della Corte, Carlos: Fumetti a peso
d'oro. In: Avanti, 3. 2. 1959, Milano
02569

Della Corte, Carlos: Gordon e Mandrake
preannunciarono la fantascienza.
In: Italia Domani, 8. 11. 1959, Milano
02570

Della Corte, Carlos: Meritano diffusione i fumetti intelligenti. In: Paese
Sera, 3. 9. 1959, Milano
02571

Della Corte, Carlos: I nostri amici di
carta. In: Bella, 13. 2. 1966, Milano
02572

Della Corte, Carlos: L'Olimpio in quadricomia. In: La lettura del medico,
August 1958, Milano
02573

De Rossignoli, Emilio: La stampa per
ragazzi prepara una generazione senza
fantasia. In: La Tribuna, 5. 1. 1958,
Milano
02574

Eco, Umberto: Apocalittici e integrati.
Bompiani, 1956, Milano
02575

Eco, Umberto: Il mito di Superman e
la dissoluzione del tempo. In: Archivio
di Filosofia, No. 1-2, 1962, Roma
02576

Eco, Umberto: Superman coltiva la
nostra pigrizia. In: Rassegna, 39. Jg.,
No. 2, 1962, S. 51-54, Padua
02577

Faust: I rumori disegnati. In: La Domenica del Corriere, 19. 4. 1959, Milano
02578

Faustinelli, Mario: Davide uno dell'
Asso. In: Sgt. Kirk, No. 16, 1968,
S. 2-3, Milano
02579

Ferraro, Ezio: I fumetti nel dopoguerra.
In: Comicsrama, No. 4, 1968, S. 21,
Milano
02580

Ferraro, Ezio: s. Brunoro, G.

Ferro, Marise: Ragazzi, libri e fumetti.
In: Stampa Sera, 9. 11. 1960, Milano
02581

Forte, Gioacchino: Allegretto, lettera
ai dotti. In: Sagittarius, Dezember
1965, S. 3, Milano
02582

Forte, Gioacchino: I fumetti della guerra fredda. In: Quaderni di Communicazioni di Massa, No. 1, 1965,
S. 103-110, Roma
02583

Fossati, Franco: Appunti sulla considdetta fantascienca minore. In: Nuovi
Orizzonti, No. 9, 1966, Milano
02584

Fossati, Franco: Introduzione. In: Fantascienza Minore, Numero speciale,
1967, S. 1-2, Milano
02585

Gandini, Giovanni: Il sogni nel fumetto.
In: Settegioni, Bd. 2, No. 41, 1968,
Roma 02586

Gasca, Luis: Bandes dessinées et publi-
cité. In: I fumetti, No. 9, 1967,
S. 71-79, Roma 02587

Gazzarri, Michele: s. Carpi, Piero

Ghirotti, Gigi: Uno svago di prendersi
con misura. In: La Stampa, No. 269,
1965, Milano 02588

Giammanco, Roberto: Il sortilegio a
fumetti. Mondadori, 1965, Milano
 02589

Guglielmo, Salvatore: Fumetti e società.
In: Rassegna di Pedagogia, No. 6, 1951,
Padua 02590

Lamberti-Bocconi, Maria R. : Inchiesta
sui fumetti. In: I problemi della peda-
gogia, No. 3, 1960, S. 592-600, Roma
 02591

Laura, Ernesto G. : Che cosa accadrá
ora che il Mago di Burbank non c'é
più? In: Sgt. Kirk, No. 6, 1967,
S. 3-9, Genova 02592

Laura, Ernesto G. : La stampa italiana
a fumetti nel periodo fascista. In: I
Fumetti, No. 9, 1967, S. 87-113, Roma
 02593

Leydi, Roberto: Il trionfo del supercre-
tino. In: L'Europeo, 14. 4. 1966, Roma
 02594

Listri, Francesco: Fumetti senza poesia.
In: La Nazione, 1. 7. 1967, Firenze
 02595

Maglietto, William: Giustizia per i
fumetti. In: Cinquedue, November
1957, Milano 02596

Manisco, Estella: Se muore un eroe dei
fumetti, piangono milioni di Ameri-
cani. In: Il Messaggero, 11. 6. 1954,
Roma 02597

Mannucci, Cesare: Un diluvio di fumetti.
In: Corriente della Sera, 24. 3. 1965,
Milano 02598

Massari, G. : I compagni dell'infanzia.
In: Il Mondo, 24. 2. 1963, Milano
 02599

Millo, Stelio: Appunta sul fumetto fas-
cista. In: Linus, No. 10, 1965, Milano
 02600

Minuzzo, Nerio: La fidanzata del robot.
In: L'Europeo, 6. 7. 1967, S. 34-39,
Roma 02601

Müller, Elsa: Il corsario salgariano.
In: Sgt. Kirk, No. 10, 1968, S. 20-24,
Genova 02602

Occhiuzzi, Franco: La leggenda di
Pinkerton. In: Domenica del Corriere,
12. 12. 1967, S. 58-63, Milano 02603

Ongaro, Alberto: L'Asso di picche.
In: Sgt. Kirk, No. 6, 1967, S. 72-74,
Genova 02604

Orlando, R. : Dove corrie, Charlie
Brown? In: L'Europeo, 24. 1. 1965,
Roma 02605

Paderni, S. : L'Immagine. In: Gazzetta
di Modena, 2. 2. 1953, Modena 02606

Pivano, Fernanda: America rossa e
nera. Feltrinelli, 1964, Milano 02607

Pivano, Fernanda: I fumetti hanno sessent'anni. In: Il Giorno, 13. -17. 9. 1957, Milano 02608

Prezzolini, Guiseppe: E'nata in America la passione dei fumetti. In: Il tempo di Roma, 15.12.1951, Roma 02609

Prezzolini, Guiseppe: Non c'e figura più popolare degli eroi dei fumetti americani. In: Il Tempo, 31.1.1965, Milano 02610

Quilici, Folco: La verde batalla. In: Sgt. Kirk, No. 9, 1968, S. 1, Genova 02611

Re, Marzo: Tarzan delle scimmie. In: Comics Club, No. 1, 1967, S. 21-23, Milano 02612

Resnais, Alain: La disturba il fumetto? In: L'Europeo, 25.8.1966, Roma 02613

Roca, Albert: Los Comics: Superman. In: Realidad, No. 4, 1964, S. 77, Roma 02614

Rubino, Antonio: Salgari a fumetto nel dopoguerra. In: L'Asso di Picche, Numero speciale, Juni 1966, S. 12-14, Milano 02616

Rubino, Antonio: Tavole a quadretti. In: Paperino, 18. 8. 1938, Milano 02617

Sach, Anne: Nostalgia del vecchio fumetto. In: Sipra Uno, No. 1, 1965, S. 113-120, Torino 02618

Sala, Paolo: Rassegna del número uno. In: Comics Club, No. 1, 1967, S. 5-17, Milano 02619

Sala, Paolo: Il supermanismo, ovvero i miti della civiltà delle macchine. In: Comics, Numero speciale, April 1966, S. 13, Milano 02620

Sambonet-Bernacchi, Luisa: America. In: Sgt. Kirk, No. 16, 1968, S. 20-22, Genova 02621

Sambonet-Bernacchi, Luisa: I comics dei consumi. In: Sgt. Kirk, No. 4, 1967, S. 49-52, Genova 02622

Santucci, Luigi: I fumetti. In: L'Educatore italiano, 20.12.1957, Milano 02623

Serafini, Don Luigi: Su, Vitt, coraggio! In: Linus, No. 22, 1967, S. 6, Milano 02624

Spinazzola, Vittorio: Comic di protesta e fumetti d'apprendice. In: Linus, No. 27, 1967, S. 63-64, Milano 02625

Spinazzola, Vittorio: Donne e fumetti. In: Linus, No. 37, 1968, S. 1-5, Milano 02626

Spirito, S.: In margine alla polemica sulla stampa a fumetti. In: Nuova Rivista Pedagogica, No. 4-5-6, 1967, S. 52-56, Roma 02627

Traini, Rinaldo: I prodotto comics, primera parte. In: Sgt. Kirk, No. 2, 1967, Genova 02628

Traini, Rinaldo: I prodotto comics, segunda parte. In: Sgt. Kirk, No. 6, 1967, Genova 02629

Traini, Rinaldo / Trinchero, Sergio:
I Fumetti. In: Enciclopedia del tempo
libero. Ed.Radar, 1968, 62 S., Padua
02630

Traini, Rinaldo / Trinchero, Sergio:
Il risveglio del dinosauro. In: Filatelia
Italiana, No.10, 1965, Milano 02631

Trevisani, Guiseppe: Il giorno in cui
mòri de amicis. In: Le Ore, 1964,
Milano 02632

Trinchero, Sergio: s. . Traini, Rinaldo

Trinchero, Sergio: Appunti sui fumetti
di guerra. In: Dick Fulmine, Collana
Anni Trenta, No.9, 26.9.1967,
Milano 02633

Trinchero, Sergio: Away or not away.
In: Sgt. Kirk, No.8, 1968, S.101-103,
Genova 02634

Trinchero, Sergio: La banda disegnata
sposa la banda stagnata. In: Italsider,
22.9.1967, Milano 02635

Trinchero, Sergio: Batmania: il morbo
non attacca. In: Hobby, No.2, 1967,
Milano 02636

Trinchero, Sergio: Il caro estinto.
In: Horror, No.7, 1970, Milano 02637

Trinchero, Sergio: I cattivi. In: Super
Albo, No.121, 24.1.1965, Milano
02638

Trinchero, Sergio: I cattivi e le eroine
dei fumetti. In: Fichel Club, No.8-9,
1967, Milano 02639

Trinchero, Sergio: I comics, un'offerta
di differenziata fantasia. In: Comics
Club, No.1, 1967, S.1-3, Milano
02640

Trinchero, Sergio: E Dio ... In: Horror,
No.5, 1970, Milano 02641

Trinchero, Sergio: L'Eredità della
vecchia guardia. In: Sgt. Kirk, No.13,
1968, S.96-98, Genova 02642

Trinchero, Sergio: Galassia che vai.
In: Psyco, No.1, 1970, Milano 02643

Trinchero, Sergio: Ieri fantasia, domani
realtà? In: Sgt. Kirk, No.5, 1967,
S.78-80, Genova 02644

Trinchero, Sergio: Indovina chi viene
a cena. In: Sgt. Kirk, No.14, 1968,
Genova 02645

Trinchero, Sergio: Il lettore di comics:
un'anima angosciata. In: Hobby, No.5,
1967, Milano 02646

Trinchero, Sergio: Ma l'amore che fa
fà. In: Hobby, No.6, 1967, Milano
02647

Trinchero, Sergio: I miei fumetti.
In: Edizioni Comic Art. Ed. Radar,
1967, 126 S., Padua 02648

Trinchero, Sergio: Minculpop contro
Flash Gordon. In: Hobby, No.1, 1966,
Milano 02649

Trinchero, Sergio: Il mio amico ...
In: Horror, No.8, 1970, Milano 02650

Trinchero, Sergio: Il nazamore.
In: Horror, No.4, 1970, Milano 02651

Trinchero, Sergio: La nuova frontiera.
In: Hobby, No.O, 1966, Milano 02652

Trinchero, Sergio: Occasione mancata.
In: Hobby, No. O, 1966, Milano
02653

Trinchero, Sergio: Il piffero magico.
In: Comics, November 1969, Milano
02654

Trinchero, Sergio: Preistoria per tutti.
In: Sagittarius, No. 9, 1965, Milano
02655

Trinchero, Sergio: Proponiamo.
In: Comic Art in Paper Back, No. 1,
1966, Milano 02656

Trinchero, Sergio: Quando Topolino
doveva guadagnarsi da vivere. In: Alma-
nacco Comics, Oktober 1968, Milano
02657

Trinchero, Sergio: Raquel emula di
Dora. In: Hobby, No. 2, 1967, Milano
02658

Trinchero, Sergio: Una rassegna signi-
ficativa. In: Avanti, No. 68, 1970,
Milano 02659

Trinchero, Sergio: Ridere, ridere,
ridere. In: Sgt. Kirk, No. 10, 1968,
S. 1-5, Genova 02660

Trinchero, Sergio: Il tempo della nonna.
In: Sgt. Kirk, No. 4, 1967, S. 82-83,
Genova 02661

Trinchero, Sergio: Trenta mila pagine
dei fumetti. In: Comic Art in Paper
Back, No. 4, 1967, Milano; I. Fumetti,
No. 9, 1967, S. 57-70, Roma 02662

Trinchero, Sergio: Ultime notizie.
In: Hobby, No. 2, 1967, Milano 02663

Valeri, M.: La gabbia dei fumetti.
In: Puer, 1.Jg., 1951, S. 21-23, Siena
02664

Venantino, Gianni: I Vip. In: Sgt. Kirk,
No. 15, 1968, S. 2-4, Genova 02665

Volpicelli, Luigi: I fumetti, spettaculo
e lettura. In: Lo Spettacolo, 15. Jg.,
No. 2, April-Mai 1965, S. 3-39, Roma
02666

Volpicelli, Luigi: Dall'infanza all'ado-
lescenza. In: La Scuola, 1952, Brescia
02667

Volpicelli, Luigi: Lettera a Piero Bar-
gellini sui fumetti. In: Puer, Bd. 3,
No. 2, 1953, Siena 02668

Zanotto, Piero: Ammira Chaplin il
padre de Li'l Abner. In: Carlino Sera,
26. 7. 1966, Bologna; Nazione Sera,
26. 7. 1966, Firenze 02669

Zanotto, Piero: Anche il franchesi
hanno il loro Linus. In: Carlino Sera,
13. 7. 1966, Bologna; Nazione Sera,
12. 7. 1966, Firenze 02670

Zanotto, Piero: La BB della fantascien-
za. In: Nazione Sera, 1. 4. 1965,
Firenze 02671

Zanotto, Piero: Una breve inchiesta sui
fumetti. In: Il Paese, 23. 3. 1958, Roma
02672

Zanotto, Piero: Una candelina per i
Peanuts. In: Nazione Sera, 17. 5. 1966,
Firenze 02673

Zanotto, Piero: Al Capp riduce gli
uomini alle dimensioni di una verme.
In: Il Gazzettino, 17. 7. 1967, Venezia
02674

Zanotto, Piero: Chi vuole uccidere
Jessie? In: Linus, No. 19, 1966,
Milano 02675

Zanotto, Piero: Chi vuole uccidere Jessie? In: Planeta, No.13, 1966, Torino 02675a

Zanotto, Piero: La civiltà dell'immagini è fatta anche di questi fumetti. In: La Nueva Sardegna, 2.1.1966, Sassari 02676

Zanotto, Piero: Combattiamo con i dadi la battaglia di Waterloo. In: Nazione Sera, 15.2.1966, Firenze 02677

Zanotto, Piero: I comics esistano. In: Corriere del Giorno, 13.8.1966, Tarent 02678

Zanotto, Piero: L'età d'oro del fumetto: Quadratino e amici. In: Nazione Sera, 8.12.1967, Firenze; La Nuova Sardegna, 13.12.1967, Sassari 02679

Zanotto, Piero: Fu fascista in camicia bianca il forzutissima Dick Fulmine? In: Il Gazzettino, 11.11.1967, Venezia 02680

Zanotto, Piero: Fumetti amorosi e ragazze d'oggi. In: Il Lavoro,26.5.1958, Genova 02681

Zanotto, Piero: I fumetti nella science-fiction: si rimova il mito di Atlantide. In: Il Gazzettino, 22.6.1967, Venezia 02682

Zanotto, Piero: La magica arcivenice del prof. Lambicchi. In: Corriere del Trieste, 20.6.1967, Trieste 02683

Zanotto, Piero: I miei fumetti, di S. Trinchero. In: Carlino Sera, 24.6.1967, Bologna 02684

Zanotto, Piero: Libri: I miei fumetti, di S. Trinchero. In: Il Piccolo, 9.6.1967, Trieste 02685

Zanotto, Piero: Parliamo ancora di me, o Zavattini contro la terra. In: Linus, No.43, 1968, S.1-10, Milano 02686

Zanotto, Piero: Un Pinocchio a fumetti. In: Il Gazzettino, 24.1.1968, Venezia 02687

Zanotto, Piero: Planète representa i fumetti-capolavoro. In: Il Piccolo, 9.5.1967, Trieste; Carlino Sera, 13.5.1967, Bologna 02688

Zanotto, Piero: Il provocatorio candare di Charlie Brown. In: Corriere del Giorno, 8.3.1967, Taranto 02689

Zanotto, Piero: Quando Topolino, strizza l'occhio a Verne. In: Il Gazzettino, 20.3.1967, Venezia 02690

Zanotto, Piero: Questi benedetti fumetti. In: Il Lavoro, 18.4.1958, Genova; Enciclopedia Motta, No.106, 23.9.1958, Milano 02691

Zanotto, Piero: Ribolle di iniziative il calderone dei fumetti. In: Nazione Sera, 17.6.1967, Firenze 02692

Zanotto, Piero: Ritorna il nonno dei comics di fantascienza. In: Nazione Sera, 13.12.1966, Firenze; La Nuova Sardegna, 20.12.1966, Sassari 02693

Zanotto, Piero: Ritornano i primi eroi di carta. In: Il Lavoro, 5.1.1966, Genova 02694

Zanotto, Piero: Sulle tavole delle storie a fumetti le testoline dei fanciulli d'oggi. In: Gazzettino Sera, 6.3.1958, Venezia 02695

Zanotto, Piero: Tornano gli eroi di carta. In: Tribuna del Mezzogiorno, 12.11.1965, Venezia 02696

Zanotto, Piero: Tra le nuvole dei
fumetti le testoline dei fanciulli
d'oggi. In: La Nuova Sardegna,
19.3.1958, Sassari 02697

Zanotto, Piero: Un umorista ha ideato
la scritura a fumetti. In: Il Paese,
12.5.1959, Genova 02698

Zanotto, Piero: La vetrina dell'insolito.
In: Nazione Sera, 30.7.1966, Firenze
 02699

Zorzi: Discorso sui fumetti. In: Fiera
Letteraria, 25.5.1952, Siena 02700

Zucconi, Guglielmo: Ragazzini e sig-
nore-bene divorano i fumetti dell'
orido. In: La Domenica dell Corriere,
1965, Milano 02701

Anonym: Il fumetto in mano ai poli-
ticanti. In: Dick Fulmine, No.9,
1967, Milano 02702

Anonym: I polli non hanno sedie.
In: La Fiera Letteraria, Bd. 43, No.22,
30.5.1968, Roma 02703

Anonym: Due superuomini di carta
conquistano l'America. In: Panorama,
No.47, 1966, Milano 02704

Anonym: Fumetti del rinascimento.
In: Selearte, März-April 1953, Milano
 02706

KUBA / CUBA

Anonym: La batalla de los comics.
In: Bohemia, No.49, 1958, S.23,
La Habana 02706a

NIEDERLANDE / NETHERLANDS

Anonym: Comics-Bibliographie.
In: Volks-opvoeding, 19.Jg., No.9/10,
1970, Amsterdam 02707

NORWEGEN / NORWAY

Haxthausen, Toerk: Opdragelse til
terror. Forlaget Fremad, 1955, Oslo
 02708

ÖSTERREICH / AUSTRIA

Ecker, H.: Zur Frage der Desillusio-
nierung. In: Österreichische Pädago-
gische Warte, 52.Jg., 1964, S.71-74,
Wien 02709

Führing, Dr.: Comic-strips im Vor-
marsch. In: Österreichischer Jugend-
Informationsdienst, Bd.7, 1953,
Folge 3, S.9, Wien 02710

Görlich, Ernst J.: Von den Comic-
Strips und dem visuellen Zeitalter.
In: Neue Wege, Oktober 1954, Wien
 02711

Görlich, Ernst J.: Zur Frage der Comic-
Strips. In: Österreichische Lehrer-
Zeitung, 8.Jg., 1954, No.12,
S.181-182, Wien 02712

Görlich, Ernst J.: Zur Frage der Comic Books. In: Österreichische Monatshefte, 11.Jg., 1955, No.5, S.21-22, Wien
02713

Jambor, W.: Comics, ein Problem für unsere Jugend? In: Österreichischer Jugend-Informationsdienst, 9.Jg., 1956, H.2, Wien
02714

Pittioni, Hans: Micky Maus und die Comics. In: Die Furche, 1957, No.2, S.10, Wien
02715

POLEN / POLAND

Arski, Stefan: Der Superman und der Rückanalphabetismus. In: Nowa Kultura, Jahrbuch 3, 1952, No.2, S.2, Warszawa
02716

Piasecki, Wladislaw: Le problème des comics américains et les bibliothèques brittaniques. In: Przeglad biblioteczny, Bd.21, 1953, S.219-226, Warszawa
02717

PORTUGAL

Granja, Vasco: Defesa da banda desenhada. In: Républica, 18.1.1967, S.3, Lisboa
02718

Mc Colvin, Lionel M.: Os servicos de leitura publica para criancas. In: Seara Nova, No.1466, 1967, Lisboa 02719

Anonym: Banda desenhada: primado da violencia? In: Diario de Lisboa, 1.8.1968, S.8, Lisboa
02720

SCHWEDEN / SWEDEN

Blomberg, Stig: Fantomens fantastika come-back. In: Vecko Revya, No.22, 1967, S.15-42, Stockholm 02721

Bryman, Werner: Seriemagasinen-ord och innehäll. In: Folkskolan, 1954, S.123, Stockholm 02722

Ehrling, Ragnar: Vart behov av seriefigurer. In: Studiekontakt, 1965, S.1, Stockholm 02723

Elgström, Jörgen: De komiska stryptagen. In: Biblioteksbladet, 1955, S.61-65, Stockholm 02724

Fransson, Evald: Serielitteraturen. In: Folkskolan, 1955, S.104-108, Stockholm 02725

Gustafson, Axel: Seriemagasinen-en samhällsfara. Förlaget Filadelfia, 1955, Stockholm 02726

Haste, Hans: Läsning för barn? Folket i Bilds Förlag, 1955, Stockholm 02727

Hegerfors, Sture: Apropo Kalle Anka! In: Göteborgs-Posten, 17.1.1964, Göteborg 02728

Hegerfors, Sture: Ar den "sjuka" humorn rolig? In: Göteborgs-Posten, 1.10.1961, Göteborg 02729

Hegerfors, Sture: Batman är nog bra ... men inte som roman. In: GT Söndags Extra, 6.8.1967, Göteborg 02730

Hegerfors, Sture: Han är den mest kände dansken i världen. In: Kvällsposten, 27.8.1967, Malmö 02731

Hegerfors, Sture: Handen pa hjartat: visst läser ni serier? In: Hund-Sport, No.8-9,1967, Stockholm 02732

Hegerfors, Sture: Kalle Anka egent-
ligen ett plagiat. In: GT Söndags Extra,
14.1.1968, Göteborg 02733

Hegerfors, Sture: Mandrake-mon amour.
In: Expressen, 27.5.1967, Stockholm
 02734

Hegerfors, Sture: Mandrake var en
gang Hitlers favorit-serie. In: GT Sön-
dags Extra, 5.11.1967, Göteborg
 02735

Hegerfors, Sture: Mannen med tio
tigrars styska, Dragos. In: Göteborgs-
Tidningen, 22.10.1967, Göteborg
 02736

Hegerfors, Sture: Mannen som gjorde
vad som föll honan in. In: Kvällsposten,
12.11.1967, Malmö 02737

Hegerfors, Sture: När kommer 91: an?
In: Expressen, 28.3.1966, Stockholm
 02738

Hegerfors, Sture: När serierna drog i
krig. In: Expressen, 6.11.1966,
Stockholm 02739

Hegerfors, Sture: Nenni i en naken
kvinnas armar. In: Expressen, 2.8.1967,
Stockholm 02740

Hegerfors, Sture: Som nanna näktergal
ställt till det! In: GT Söndags Extra,
20.8.1967, Göteborg 02741

Hegerfors, Sture: Stalkvinnan?
In: Expressen, 24.1.1966, Stockholm
 02742

Hegerfors, Sture: Styrkta av mistel-
soppa bekrigar gallerna USA. In: Ex-
pressen, 20.4.1967, Stockholm
 02743

Hegerfors, Sture: Tacksamma spenatod-
lare i Texas reste staty över Karl-
Alfred. In: GT Söndags Extra,
12.11.1967, Göteborg 02744

Hegerfors, Sture: Titta in i pratbubblan!
In: Expressen, 15.12.1965, Stockholm
 02745

Hegerfors, Sture: Varför läser vi teck-
nade serier? In: Röster i Radio-TV,
No.32, 1966, Stockholm 02746

Hegerfors, Sture: Varvär gifte sig inte
Fantomen? In: Idun-Veckojournalen,
No.1, 1966, Stockholm 02747

Hegerfors, Sture / Sidén, H.:
Sex + Serier, 200 S., 1970, Stockholm
 02749

Hjertén, Henrik: I serielandet. In: Sam-
tid och Framtid, 1954, S.44-47,
Stockholm 02750

Larson, Lorentz: Barn matas vald, mord,
sadism. In: Barn, 1960, S.7, Stockholm
 02751

Larson, Lorentz: Barn och serier. Alm-
kvist och Wiksell. 1954, Stockholm
 02752

Larson, Lorentz: Children and comic
books. In: Norsk pedagogisk tidsskrift,
Bd.38, 1954, S.25-32, Stockholm
 02753

Leijonhielm, Christer: Serietidningarnas
verkan. In: Pedagogisk Tidskrift,
1954, S.105-110, Stockholm 02754

Leijonhielm, Christer: Ungdomens
läsvanor. 199 S., 1955, Stockholm
02755

Leistikow, Gunnar: Kampen mot
raketens förhärligande. In: Popular
tidskrift för psykologi och sexual-
konskap, 1955, S. 66-69, Stockholm
02756

Lundin, Bo: Salongsbödlarna, 1971,
Lund 02757

Nirje, Bengt: Valdets pornografi.
In: Hörde Ni, 1954, S. 825-831,
Stockholm 02758

Runnquist, Ake: Tankar om serier.
In: Bonniers litterära magasin, 1948,
S. 430-437, Stockholm 02759

Runnquist, Ake: Till Stalmannens
miuve. In: Bonniers litterära magasin,
1967, S. 222-225, Stockholm 02760

Sidén, Hans: s.: Hegerfors, St.

Skard, Granda Ase: The problem of the
comic books. In: Norsk pedagogisk
tidsskrift, Bd. 38, 1954, S. 39-48,
Stockholm 02761

SCHWEIZ / SWITZERLAND

Antonioli, J. A.: Les bandes dessinées:
littérature d'expression graphique ou
balbutiment d'illettrés. In: Tribune de
Lausanne, 5. 4. 1963, S. 3, Lausanne
02762

Brunner-Lienhart, Fritz: Der Schlag ins
Gesicht- Zu den Problemen um die
jugendgefährdenden Schriften. In: Neue
Zürcher Zeitung, 7. 4. 1965, Zürich
02763

Couperie, Pierre: 100, 000. 000 de lieu-
es en ballon. La science-fiction dans
la bande dessinée. Ausstellungskatalog,
Kunsthalle Bern, 8. 7. -10. 9. 1967,
S. 6-7, Bern 02764

Eco, Umberto: Nachwort-Comics.
In: Graphis, Sonderband, 1972,
S. 118-119, Zürich 02765

Görlich, Ernst J.: Die Comic-Books.
In: Civitas, 10. Jg., 1955, H. 11,
S. 567-568, Immensee 02766

Joakimidis, Demetre: De la nostalgie
à la renaissance. In: Construire,
25. 9. 1968, Genf 02767

Mauron, Sylvette: Pleins feux sur les
journaux pour enfants et adolescents.
In: Construire, 21. 2. 1968, Genf
02768

Pascal, David: Vorwort-Comics.
In: Graphis, Bd. 28, No. 159, 1972/73,
S. 7, Zürich; Graphis-Sonderband, 1972,
S. 7, Zürich 02769

Pasche, Daniel H.: Bandes dessinées:
roman de demain? In: La Tribune de
Genève, 26. /27. 11. 1966, S. 11,
Genf 02770

Schiele, J. K.: Was sind Comics und wie
stellen wir uns dazu? In: Bericht der
Internationalen Tagung für das Jugend-
buch (unveröffentlicht), 1953,
S. 131-133, Aarau 02771

Anonym: Les bandes dessinées anticham-
bre de la culture, G. E. L. D., 1966,
45 S., Genf 02772

Anonym: Editorial: Comics. In: Pencil,
No. 1, G. E. L. D., 1968, Genf 02773

Anonym: Comic-books. In: Der Standpunkt, 4.6.1954, Meran 02774

Anonym: Les bandes dessinées. In: Tribune de Lausanne, No.21, 1965, Lausanne 02775

Anonym: "Comics" oder die Züchtung des unpolitischen Arbeitsmenschen. In: Die Weltbühne, 10.Jg., 1955, No.32, S.1006-1009, Zürich 02776

Anonym: Leserinnen und Leser antworten zum Thema comic-strips. In: Wir Eltern, März 1970, S.5, Zürich 02777

SPANIEN / SPAIN

Ansón, Francisco: Opiniones sobre algunos numéros de Superman. Estudios psicologico y medico, Januar 1965, 11 S., Madrid 02778

Bouvard, Maria L.: La prensa para adolescentes en España. In: Gaceta de la prensa española, No.111, 1957, S.40-57, Madrid 02779

Cebrián, Julio: La nueva frontera del humor español. In: La Actualidad española, No.729, 1965, Madrid 02780

Gasca, Luis: Un arte menor. In: La Voz de España, 12.11.1963, Madrid
02781

Gasca, Luis: Tebeo y cultura de massas, 1966, 249 S., Madrid 02782

Grimalt, Manuel: Los niños y los libros, 1962, Barcelona 02783

Hazard, Paul: Los libros, los niños y los hombres, 1965, Barcelona 02784

Lebrato, Jaime R.: Los Comics. In: Prensa infantil, Diario de Mallorca, Dezember 1965, Palma de Mallorca
02785

Manent, A.: La revista infantil en Barcelona. In: ABC, 16.2.1965, Madrid
02786

Martín, Antonio: Alienación y prensa infantil. In: Claustro, Januar 1962, Valencia; La estafeta literaria, 14./28.8.1965, Madrid 02787

Martín, Antonio: Los Comics. In: Triunfo, No.148, 1965, S.66-71, Madrid
02788

Martinez, Antonio M.: Apuntes de Superman. In: Cuto, No.2-3, 1967, S.4-24, San Sebastian 02789

Montañes, Luis: La publicación de cuadernos de historietas gráficas. In: Bibliografía hispánica, No.6, 1945, Madrid 02790

Nadal Gaya, C.: Temática de la actual prensa infantil española. In: Gaceta de la prensa española, No.130, 1960, Madrid 02791

Reyna Domenech, Consuelo: Prensa juvenil, tesis fin de carrera(unveröffentlicht). Escuela oficial de periodismo, 1963, Madrid 02792

Rovira, M. Theresa: La revista infantil en Barcelona. In: Disputación de Barcelona, 1965, Barcelona 02793

Saladrigas, Roberto: Los niños y la literatura que no tienen. In: Siglo XX, No.30, 1965, Madrid 02794

Sánchez Brito, Margarita: Prensa infantil. In: Gaceta de la prensa española, No. 124, 1959, Madrid 02795

Sayrem, Joel: Rintintin triunfa otra vez. In: Selecciones del Reader's Digest, Januar 1956, S. 67-75, Madrid 02796

Toral, Carolina: Literatura infantil española. Editora Coculsa, 1957, Madrid 02797

Vazquez, Jésus: Deontología del periodista en publicaciones infantiles y juveniles. In: Curso de prensa infantil, 1964, S. 295, Madrid 02798

Vazquez, Jésus: Panorama de las publicaciones infantiles en España. In: Curso de prensa infantil, 1964, Madrid 02799

Vazquez, Jésus: La prensa infantil en España. Doncel, 1963, Madrid 02800

Vazquez, Jésus: La prensa infantil y juvenil en España. In: Gaceta de la prensa española, No. 59-60, 1964, Madrid 02801

Vazquez, Jésus: Sociologia infantil. Encuesta sobre la lectura de los niños en un sector de Madrid. In: Revista Educación, No. 67, 1957, S. 41-48, Madrid 02802

Volpi, Domenico: Panorama internacional de la prensa infantil. In: Curso de la prensa infantil, 1964, S. 285, Madrid 02803

Anonym: Deadlier than the male. In: Escapada, März 1967, S. 28-31, Madrid 02804

Anonym: Vuelve Superman, el heroe de los tebeos de nuestra juventud. In: La Voz de Asturias, 30. 3. 1966, Oviedo 02805

VEREINIGTE STAATEN / UNITED STATES

Abel, Robert H.: One shade of gray: the art of personal journalism complicated by clear conscience. In: The Funnies: an American idiom. D. M. White, ed. The free press of Glencoe, 1963, S. 113-127, Boston 02806

Abel, Robert H.: Comic-strips and American culture. In: The Funnies: an American idiom. D. M. White, ed. The free press of Glencoe, 1963, S. 1-35 02806a

Adult interest in comic reading. Stewart Douglas and Assoc., 1947, 165 S., New York 02807

Albig, William: Modern public opinion, McGraw-Hill, 518 S. 1956, New York 02808

André, A.: World menace in Brazil. In: Américas, Bd. 7, Februar 1955, S. 39, New York 02809

Andriola, Alfred: Don't sit on your big fat complacency! Newspaper Comics Council (unveröffentlichte Rede), 15. 3. 1967, New York 02810

Andriola, Alfred: The most for your money. In: The Cartoonist, autumn 1957, S. 11-12, 36, 38, New York 02811

Arbuthnot, May H.: Children and books. Scott, Foresman and Co, 3rd ed., 1964, Chicago 02812

Arbuthnot, M. H.: Children and the comics. In: Elementary English Review, Bd. 24, March 1947, S. 171-182, Chicago 02813

Armstrong, D. T.: How good are the comic books? In: Elementary English Review, Bd. 21, December 1944, S. 283-285, Chicago 02814

Arnold, Henry: Some comments on comics. In: The Cartoonist, February 1967, S. 29-33, Westport 02815

Bagdikian, B. H.: Stop laughing, it's the funnies. In: New Republic, Bd. 146, No. 2, 1962, S. 13-15, New York 02816

Bainbridge, John: Chester Gould: the harrowing adventures of his cartoon hero Dick Tracy give vicarious thrills to millions. In: Life, 14. 8. 1944, S. 43-53, New York 02817

Bainbridge, John: Significant sig and the funnies. In: New Yorker, 8. 1. 1944, S. 25-32, New York 02818

Barlow, Tany: We're all in the same boat. In: New York Herald Tribune, 23. 11. 1948, New York 02819

Bean, R. I.: Comic bogey. In: American Home, Bd. 34, November 1946, S. 29, New York 02820

Beaumont, Charles: Who's got the funnies?, aus: "Remember, Remember?", McMillan Co., 1963, New York 02821

Bechtel, Louis S.: The comics and children's books. In: Horn Book, July 1941, S. 296-303, New York 02822

Becker, Stephen: Comic art in America. In: New Republic, Bd. 142, 4. 1. 1960, S. 17-18, New York 02823

Benchley, Robert: The comics. In: Literary Digest, Bd. 72, 12. 12. 1936, S. 18, New York 02824

Bender, Jack H.: The outlook for editorial cartooning. In: The World of Comic Art, Bd. 1, No. 3, 1966/67, S. 38-41, Hawthorne 02825

Benson, John: Wood has done it! In: The Cartoonist, October 1966, S. 31, Westport 02826

Blank, Dennis M.: Comics aren't funny telling off the world. In: Editor and Publisher, Bd. 99, No. 26, 1966, S. 7, 52, Chicago 02827

Bogart, Leo: Adult talk about newspaper comics. In: American Journal of Sociology, Bd. 61, No. 1, 1956, S. 26-30, Chicago 02828

Bogart, Leo: Comic-strips and their adult readers. phil. diss, University of Chicago, 1950, Chicago 02829

Bogart, Leo: Comic-strips and their adult readers. In: The Funnies: an American idiom. The free press of Glencoe, 1963, S. 232-246, Boston; Mass culture, 1957, S. 189-199, New York 02830

Bothwell, A.: Who reads the comics? In: Library Journal, Bd. 72, 15. 9. 1947, S. 1263, New York 02831

Bottrell, H. R.: Reading the funny paper out loud. In: English Journal, Bd. 34, December 1945, S. 564, New York 02832

Bowie, P.: Coiffures are not comic. In: Colliers, Bd. 121, 17. 1. 1948, S. 58-59, New York 02833

Boynansky, Bill: From roughs to riches. In: The World of Comic Art, Bd. 1, No. 1, 1966, S. 26-29, Hawthorne
02834

Brady, Margaret E.: Comics, to read or not to read. In: Wilson Library Bulletin, Bd. 24, 1950, No. 9, S. 662-667, New York
02835

Braun, S.: Shazam! Here comes Captain Relevant. In: New York Times Magazine, 2. 5. 1971, S. 32-33, New York
02835a

Brisbane, Arthur: The Comics. In: Literary Digest, Bd. 72, 12. 12. 1936, S. 19, New York
02836

Brodbeck, Arthur J.: How to read Li'l Abner intelligently. In: Mass culture, 1957, S. 218-223, New York
02837

Brogan, D. W.: Reading adventures still top them all. In: New York Times Book Review, Children's Book Section, Section 7, Part 2, 1952, S. 1, New York
02838

Broun, Heywood: Fifty million readers. In: The Funnies: an American idiom. The free press of Glencoe, 1963, S. 152-155, Boston
02839

Brown, Francis J.: The sociology of childhood, Prentice Hall Co., 1939, New York
02840

Browne, Dick: The night we took in shing-Dang-Dong-Sung-Dong-Ku. In: The Cartoonist, annual 24. 4. 1967, New York
02841

Brumbaugh, Florence N.: Stimuli which cause laughter in children. diss. phil. New York University, 1939, New York
02842

Brumbaugh, Florence N. / Wilson, F. T.: Children's laughter. In: Journal of genetic psychology, 1940, S. 3-29, New York
02843

Burma, John H.: Humor as a technique in race conflict. In: American sociological review, Bd. 11, December 1946, S. 710-711, New York
02844

Burton, Dwight L.: Comic books: a teacher's analysis. In: Elementary School Journal, October 1955, S. 73-75, Chicago
02845

Caniff, Milton: Don't laugh at the comics. In: Cosmopolitan, Bd. 145, November 1958, S. 43-47, New York
02846

Capp, Al: Discourse of humor: the comedy of Charlie Chaplin. In: The Funnies: an American idiom. The free press of Glencoe, 1963, S. 263-273, Boston
02847

Capp, Al: From Dogpatch to Slobbovia. In: Saturday Review, Bd. 47, 29. 2. 1964, S. 29, New York
02848

Capp, Al: It's hideously true, Li'l Abner. In: Life, Bd. 32, 31. 3. 1952, S. 100-102; 21. 4. 1952, S. 11, New York
02849

Capp, Al: My life as an immortal myth. In: Life, 14. 6. 1965, S. 57-62, New York
02850

Capp, Al: There is a real shmoo. In: New Republic, Bd. 120, 21. 3. 1949, S. 14-15, New York
02851

Cardozo, Peter: The world of children. In: Good Housekeeping, 1957, New York
02852

Carrick, Bruce R.: Comics. In: Saturday review of literature, Bd. 31, 19.6.1948, S. 24, New York 02853

Cary, J.: Horror Comics. In: Spectator, Bd. 194, 25.2.1956, S. 220, New York 02854

Cazedessus, Camille: Epilogue. In: E.R.B.-Dom, No. 21, July 1967, S. 17, Westminster 02855

Center, Stella S.: Survey of reading in typical highschools of New York City. In: Monograph No. 1, New York City Association of Teachers of English, 1936, S. 76, New York 02856

Chamberlain, John: Low, Jack and Game. In: New Republic, Bd. 100, 23.8.1939, S. 80-81, New York 02857

Chaplin, Charles: Foreward to the World of Li'l Abner. Preface into "The World of Li'l Abner", Ballantine, 1966, New York 02858

Christ, J.K.: Horror in the nursey. In: Colliers, Bd. 121, 27.3.1948, S. 22-23, New York 02859

Clements, R.J.: European literary scene: penetration into precincts of art and literature. In: Saturday Review, Bd. 49, 1966, S. 23, New York 02860

Clifford, K.: Common sense about comics. In: Parents magazine, Bd. 23, October 1948, S. 30-31, New York; Reader's Digest, Bd. 53, November 1948, S. 56-57, New York 02861

Collier, James L.: Learning about sex in Mickey Mouse land. In: The Village Voice, 6.7.1967, S. 9-10, 22, New York 02862

Collings, James L.: Comics. In: Editor and Publisher, 29.5.1954, Chicago 02863

Commer, Anne / Witty, Paul A.: Reading the comics in grades 7 and 8. In: Journal of educational psychology, Bd. 33, March 1942, S. 173-182, Baltimore 02864

Commer, Anne / Witty, Paul A.: Reading the comics in grades 9 to 12. In: Educational administration and supervision, Bd. 28, May 1942, S. 344-353, Baltimore 02865

Conrad, B.: You're a good man, Charlie Schulz. In: New York Times Magazine, 16.4.1967, S. 32-35, New York; Reader's Digest, Bd. 91, July 1967, S. 168-172, New York 02866

Conway, R.: Children rate the comics, some sixth grader opinions. In: Parents Magazine, Bd. 26, March 1951, S. 48-49, New York 02867

Coons, Hannibal / Mattimore, J.C.: The fighting funnies. In: Colliers, Bd. 113, 29.1.1944, S. 34, New York 02868

Cort, D.: Comics etc. In: Commonweal, Bd. 82, 9.7.1965, S. 503-505, New York 02869

Cutright, Frank Jr.: Shall our children read the comics? Yes!. In: Elementary English Review, Bd. 19, May 1942, S. 165-167, Chicago 02870

Dangerfield, George: I'll see you in the funnies. In: Harper's Bazaar, October 1939, S. 87, 112-114, New York 02871

Davis, Danny: Where are they now?, Nostalge Mdse-Co. , 1966, New York 02872

Delaney, James R. : The Comics. (Magisterarbeit) University of Arcansas, 1959, Lawrence 02873

Denecke, Lena: Fifth graders study the comic books. In: Elementary English Review, January 1945, S. 6-8, Chicago 02874

Denney, Reuel: The revolt against naturalism in the funnies, Chicago University Press, 1957, Chicago; The Funnies: an American idiom. The free press of Glencoe, 1963, S. 55-72, Boston 02875

Denney, Reuel: The Seduction of the Innocent. In: New Republic, 130. Jg., 3. 5. 1954, S. 18, New York 02876

Derleth, August: "Little Nemo in Slumberland". Preface. Mc Cay Features Syndicate, 1957, New York 02877

Dibert, George C. / Pritchard, C. Earl: Greater leisure. In: People, May 1937, S. 11-13, New York 02878

Dickenson, F. : Fascinating funnies. In: Reader's Digest, Bd. 99, November 1971, S. 201-204, Pleasantville, N. Y. 02878a

Doherty, Nell: The comics: Mercury and Atlas, Thor and Beowulf. In: Clearing House, Bd. 19, 12. 1. 1945, S. 310-312, New York 02879

Dunn, Robert: Future: Bob predicts. In: The Cartoonist, Special number, 1966, S. 38-40, New York 02880

Eble, Kenneth E. : Our serious comics. In: The American Scholar, 1958/59, New York; The Funnies: an American idiom. The free press of Glencoe, 1963, S. 99-110, Boston 02881

Eco, Umberto: Mass communication. In: Newsletter, January 1966, S. 14-18, Westport 02882

Eisner, Will: The comics. In: New York Herald Tribune Magazine, 9. 1. 1966, S. 8, New York 02883

Ellsworth, Whitney: Are the comics a part of a child's life?. In: Newsdealer, July 1951, S. 11, New York 02884

Emery, James N. : Those vicious (?) comics!. In: Teacher's Digest, Bd. 4, September 1944, S. 32-34, New York 02885

Ernst, K. : Mary Worth and us. In: Colliers, Bd. 123, 8. 1. 1949, S. 45, New York 02886

Erwin, Ray: Comics need better position, promotion. In: Editor and Publisher, 17. 3. 1962, Chicago 02887

Fagan, Tom: Thoughts of youth... long thoughts. In: The golden age, No. 2, 1959, S. 15-33, Miami 02888

Feiffer, Jules: Interview with Jules Feiffer. In: Mademoiselle, Bd. 52, January 1961, S. 64-65, New York 02889

Field, Walter: A guide to literature for children, Grimm and Co., 1928, New York 02890

Frank, Josette: The comics, what books for children, Doubleday-Doran, 1941, New York 02891

Frank, Josette: Let's look at the comics. In: Child Study, Bd. 19, April 1942, S. 76-77, 90-91, New York 02892

Frank, Josette: Looking at the comics. In: Child Study, Summer 1943, S. 112-118, New York 02893

Frank, Josette: The role of comic-strips and comic-books in child life. In: Supplementary educational monographs, December 1943, S. 158-162, Baltimore 02894

Frank, Josette: Some questions and answers for teachers and parents. In: Journal of educational sociology, Bd. 23, December 1949, S. 206-214, Baltimore 02895

Frank, Josette: Your child's reading today, Doubleday, 1954, Gordon City, N.Y. 02896

Frank, L.K.: Status of the comic books. In: New York Times Magazine, 6.2.1949, S. 36, New York 02897

Frankes, Margaret: Comics are no longer comics. In: Christian Century, Bd. 59, November 1942, S. 1349-1351, New York 02898

Free, Ken: Pal-ul-don. In: Oparian, Bd. 1, No. 1, 1965, S. 25-33, Saratoga 02899

Free, Ken: Tarzan and the Barton Werper. In: Oparian, Bd. 1, No. 1, 1965, S. 40-42, Saratoga 02900

Furlong, W.: Recap on Al Capp. In: Saturday Evening Post, Bd. 243, Winter 1971, S. 40-45, Indianapolis 02900a

Gaines, M.C.: Good triumphs over evil-more about the comics. In: PRINT, Autumn 1942, S. 1-8, New York 02901

Garrison, J.W. / Shippen, Katherine: Billy reads the comics. In: Woman's Home Companion, Bd. 69, December 1942, S. 98, New York 02902

Gehman, R.: But what goes after the third line? Little Orphan Annie. In: Saturday Review, Bd. 52, 12.7.1969, S. 4, New York 02902a

Gemignani, Margaret: What happened to Hourman?. In: Masquerader, No. 2, 1962, S. 14, Pontiac 02903

Gent, George: The love to be mean to Batman. In: The New York Times, 1.5.1966, New York 02904

Gleason, L.: In defense of comic books. In: Today Health, Bd. 30, September 1952, S. 40-41, New York 02905

Goldberg, Reuben L.: From Reuben... In: The Cartoonist, Special number, 20.4.1965, New York 02906

Goldwater, John L.: Americana in four colors. In: Comics Magazine, 1964, New York 02907

Gordon, George N.: Can children cor-
rupt our comics?. In: The Funnies: an
American idiom. The free press of
Glencoe, 1963, S. 158-166, Boston
02908

Gourley, M.H.: Mother's report on
comic books. In: National Parent
Teacher, Bd. 49, December 1954,
S. 27-29, New York 02909

Gray, W.S.: Issues relating to the
comics. In: Elementary School Journal,
Bd. 42, May 1942, S. 641-654,
Chicago 02910

Greenberg, D.S.: Funnies on Capitol
Hill. In: Science, Bd. 155, 10. 3. 1967,
S. 1222, New York 02911

Greene, F.F.: Comic art for the news-
paper. In: School Arts Magazine,
Bd. 34, November 1934, S. 141-144,
Chicago 02912

Greene, W.: Not for the ladies, satire.
In: Recreation, Bd. 44, October 1950,
S. 273-274, New York 02913

Greere, Herb: The Batman cometh, or
the transmutation of Dracula by the
alchemy of character merchandising.
In: Penthouse, Bd. 1, 1966, No. 10,
S. 25-27, New York 02914

Gruenberg, Sidonie M.: The comics.
In: Encyclopaedia of child care and
guidance, Doubleday, 1954, New York
02915

Gruenberg, Sidonie M.: New voices speak
to our children. In: Parents Magazine,
June 1941, S. 23, New York 02916

Haenigsen, H.: Penny and me. In: Col-
liers, Bd. 123, 5. 2. 1949, S. 22,
New York 02917

Hamlin, V.T.: Alley Oop and me.
In: Colliers, Bd. 123, 19. 3. 1949, S. 28,
New York 02918

Hanscom, Sally: Color them suburban.
In: The World of Comic Art, Bd. 1,
No. 3, 1966/67, S. 42-47, Hawthorne
02919

Hart, Jonny: One man's family. In: The
World of Comic Art, Bd. 2, 1967, No. 1,
S. 22-24, Hawthorne 02920

Haydock, Ron: The exploits of Batman
and Robin. In: Alter Ego, No. 4, 1962,
S. 23-30, Detroit 02921

Heming, G. Edwin: Say it with pictures.
In: Banking, 1947, S. 27, New York
02922

Henne, F.E.: Comics again. In: Elemen-
tary School Journal, Bd. 50, March 1950,
S. 372, Chicago 02923

Higgins, Mildred M.: Adult literary
responses to comic strip narratives
among inmates of a correctional insti-
tutions. diss. phil. 1969, Florida
State University, Tallahassee 02924

Higgins, Robert: Mickey Mouse, where
are you?. In: Top Cel, April 1968,
New York 02925

Hill, G.E.: Children's interest in comic
strips. In: Educational Trends, Bd. 1,
1939, Washington 02926

Hill, G.E.: Taking the comics seriously.
In: Childhood Education, Bd. 17,
May 1941, S. 413-414, Washington
02927

Hochstein, Rollie: Her boss is in the
funny papers. In: Today's Secretary,
October 1955, Baltimore 02928

Howard, John: I'm not flabby. In:
Movieland, May 1966, Hollywood
02929

Hubental, Karl: Reflections of an edito-
rial cartoonist. In: Newsletter,
April 1966, S.9-13, Westport 02930

Ilg, Frances L.: Comic books loose
appeal at age of 10. In: Los Angeles
Times, 1954, Los Angeles 02931

Ilg, Frances L.: Comic books loose lure
as child ages. In: Los Angeles Times,
1954, Los Angeles 02932

Inglis, R.A.: Comic books problems.
In: American Mercury, Bd.81,
August 1955, S.117-121, New York
02933

Irwin, Wallace: The Comics. In:
The New York Times, 22.10.1911,
New York 02934

Jennings, C.R.: Good grief, Charlie
Schulz! In: Saturday Evening Post,
25.4.1964, S.26-27, Chicago 02935

Jezer, Martin: Quo Peanuts. In: The
Funnies: an American idiom. The free
press of Glencoe, 1963, S.167-176,
Boston 02936

Johnson, B.L.: Children's reading in-
terests as related to sex and grade in
school. In: School review, April 1932,
S.257-272, Chicago 02937

Jones, Ruth M.: Competing with the
comics. In: Wilson Library Bulletin,
Bd.23, 1949, No.10, S.782, New York
02938

Kagan, Paul: The return of the super-
hero: comic books aim beyond the
bubble-gum brigade. In: The National
Observer, 11.10.1965, New York 02939

Kahn, E.J.: Why I don't believe in
Superman. In: New Yorker, Bd.16,
29.6.1940, S.64-66, New York 02940

Katz, B. / Prentice, A.E.:Comics scene:
magazines in the library. In: Library
Journal, Bd.93, 1.1.1968, S.59,
New York 02941

Kaselow, Joseph: Nothing to laugh at.
In: New York Herald Tribune, 16.12.
1956, S.35, New York 02942

Kelley, Etna M.: Look who's buying
comics now!. In: Sales Management,
15.2.1951, part 1, S.118; 1.3.1951,
part 2, S.68, New York 02943

Kelly, Walt: Our comic heritage.
In: The Cartoonist, Special number,
20.4.1965, New York 02944

Kelly, Walt: Pogo looks at the abomi-
nable snowman. In: Saturday Review,
30.8.1958, New York; The Funnies:
an American idiom. The free press of
Glencoe, 1963, S.284-292, Boston
02945

Kelly, Walt: Ten ever-lovin' blue eyed
years with Pogo. Simon and Schuster,
1959, New York 02946

Keltner, Howard: MLJ leads the way!.
In: Alter Ego, No.4, 1962, 2,9-18,
Detroit 02947

Kempe, M.: Comic books. In: Senior
Scholastic (Teacher ed.), Bd.56,
26.4.1950, S.16, Chicago 02948

Kerr, Walter: You're a good man,
Charlie Brown. In: The New York
Times, 9.3.1967, New York 02949

Kessel, Lawrence: Some assumptions in newspaper comics. In: Childhood Education, Bd. 14, 1938, S. 349-353, Washington 02950

Ketcham, Hank: Hank Ketcham writes from Switzerland. In: Newsletter, September 1965, S. 15-17, Westport 02951

Key, Theodore: Wrong number. In: Saturday Evening Post, 1. 5. 1948, S. 36-37, Chicago 02952

Kinneman, F. C.: Comics and their appeal to the youth of today. In: English Journal, Bd. 32, June 1943, S. 331-335, Chicago 02953

Klemfuss, Dick: Bowling tournament! In: Newsletter, December 1965, S. 7-8, Westport 02954

Klonsky, M.: Comic-strip-tease of time. In: American Mercury, Bd. 75, December 1952, S. 93-99, New York 02955

Kluger, Richard: Sex and the Superman. In: Partisan Review, 13. Jg., 1966, S. 111 ff, New York 02956

Kris, I.: Ego development and the comics. In: International Journal of Psychoanalysis, Bd. 19, 1938, S. 77-90, New York 02957

Kuhn, W. B.: Don't laugh at the comics, opportunity for the freelancer. In: Writer, Bd. 64, February 1951, S. 46-48, New York 02958

Kunitz, S. J.: Comics menace. In: Wilson Library Bulletin, Bd. 15, June 1941, S. 846-847, New York 02959

Kurtzman, H.: Takin' the lid off the id. In: Esquire, Bd. 75, June 1971, S. 128-136, Boulder, Col. 02959a

Lacassin, Francis: Dick Tracy meets Muriel. In: Sight and Sound, Bd. 36, No. 2, 1967, S. 101-103, New York 02960

La Cossitt, H.: Jiggs and I, G. Mc Manus. In: Colliers, Bd. 129, 19. 1. 1952, S. 9-11; 26. 1. 1952, S. 24-25; 2. 2. 1952, S. 30-31, New York 02961

Lahue, Kalton C.: Continued next week. In: Norman, University of Oklahoma Press, 1964, Oklahoma 02962

Lardner, J.: How to lick crime. In: Newsweek, Bd. 45, 7. 3. 1955, S. 58, Dayton, Ohio 02963

Lardner, J.: What we missed. In: Newsweek, Bd. 42, 21. 12. 1953, S. 80, Dayton, Ohio 02964

Lawson, Robert: The Comics. In: Chicago Tribune, 13. 11. 1949, Chicago 02965

Leacock, Stephen: Soff stuff for children. In: The Rotarian, October 1940, S. 16-17, New York 02966

Leaf, M.: Lollipops or dynamite?. In: Christian Science Monitor Magazine Section, 13. 11. 1948, S. 4, Iowa City 02967

Lee, Harriet E.: Discrimination in reading. In: English Journal, Bd. 31, S. 677-678, Chicago 02968

Lee, R.: The Comics. In: Christian Century, Bd. 72, 11. 5. 1955, S. 569, New York 02969

Lehman, H.C.: s.: Witty, Paul A.

Levi, R.: Friend of Batman. In: Dennis Review, Bd. 87, March 1966, S. 1-2, New York 02970

Lewin, Herbert S.: Facts and fears about the comics. In: Nation's Scholars, Bd. 52, July 1953, S. 46-48, New York
 02971

Lochte, Richard S.: The comics. In: Chicago Daily News, 27.1.1968, Chicago 02972

Logasa, Hannah: The comics spirit and the comics. In: Wilson Library Bulletin, Bd. 21, 1946, No. 3, S. 238-239, New York 02973

Loizeaux, M.D.: Talking shop. In: Wilson Library Bulletin, Bd. 21, 1946, No. 3, S. 243; Bd. 23, 1948, S. 257; Bd. 28, 1954, S. 884; Bd. 29, 1955, S. 651, New York 02974

Lowrie, S.D.: Comic-strips. In: Forum, Bd. 79, April 1928, S. 527-536, New York 02975

Makey, H.O.: Comic books a challenge. In: English Journal, Bd. 41, December 1952, S. 547-549, Chicago
 02976

Maloney, Russell: The Comics. In: Talks, Bd. 12, April 1948, S. 18-19, New York
 02977

Maloney, Russell: Forever Superman. In: New York Times Book Review, 21.12.1947, New York 02978

Mannes, Marya: Junior has a craving. In: New Republic, Bd. 116, 17.2.1947, S. 20-23, New York 02979

Markey, Morris: The comics and little Willy. In: Liberty, 24.8.1940, S. 9, New York 02980

Marston, W.M.: The Comics. In: Time, October 1945, New York 02981

Mattimore, J.Cl.: s. Coons, H.

McCallister, David F.: Miss Lace's pappy. In: Pegasus, 1945, New York
 02982

McCarthy, M.Katherine / Smith, Marion W.: The muchdiscussed comics. In: Elementary School Journal, Bd. 44, October 1943, S. 97-101, Baltimore 02983

McCarthy, M.Katherine / Smith, Marion W.: Those horror comics. In: Teacher's Digest, Bd. 7, January 1947, S. 44-46, New York
 02984

McCord, David F.: The social rise of the comics. In: American Mercury, Bd. 35, July 1935, S. 360-364, New York
 02985

McGreal, Dorothy: The Burroughs no one knows. In: The World of Comic Art, Bd. 1, 1966, No. 1, S-12-15, Hawthorne 02986

McGreal, Dorothy: The curious case of the ink-stained attorney. In: The World of Comic Art, Bd. 2, 1967, No. 1, S. 17-21, Hawthorne 02987

McGreal, Dorothy: The inimitable George. In: The World of Comic Art, Bd. 1, 1966, No. 1, S. 34-40, Hawthorne
 02988

McGreal, Dorothy: More irons in the
fire than a blacksmith. In: The World
of Comic Art, Bd. 2, 1967, No. 4,
S. 44-55, Hawthorne 02989

McGreal, Dorothy: Silence is golden.
In: The World of Comic Art, Bd. 1,
1966/67, No. 3, S. 10-17, Hawthorne
 02990

McGuff, M. B.: The comics. In: Library
Journal, Bd. 93, 1. 4. 1968, S. 1390,
New York 02991

McIntire, G. L.: Not so funny funnies.
In: Progressive Education, Bd. 22,
February 1945, S. 28-30, New York
 02992

Meek, Frederic M.: Sweet land of
Andy Gump. In: Christian Century,
Bd. 52, 8. 5. 1935, S. 605-607,
New York 02993

Mercer, Marilyn: The only read middle-
class crimefighter. In: New York Sunday
Herald Tribune Magazine, 9. 1. 1966,
S. 8, New York 02994

Miller, B. E.: At long last. In: Horn
Book, Bd. 24, July 1948, S. 233,
New York 02995

Miller, Michael: Letter from the Ber-
kely underground. In: Esquire, Septem-
ber 1965, S. 85-161, New York 02996

Miller, Raymond: Clue comics. In: The
golden Age, No. 2, 1959, S. 35-39,
Miami 02997

Milton, Jenny: Children and the comics.
In: Childhood Education, Bd. 16,
October 1939, S. 60-64, Washington
 02998

Mitchell, Ken: Don Dixon: intro-
duction to an unwritten article. In: Van-
guard, No. 2, 1968, S. 58-59, New York
 02999

Mitchell, W. B. J.: The Comics.
In: America, Bd. 92, 11. 12. 1954,
S. 308, New York 03000

Moellenhoff, F.: Remarks on the popu-
larity of Mickey Mouse. In: American
Imago, Bd. 1, 1940, S. 3, 19-32,
New York 03001

Moore, D. / Witty, Paul A.: Interest
in reading the comics among negro
children. In: Journal of educational
psychology, Bd. 36, May 1945,
S. 303-308, Baltimore 03002

Morrow, H.: Success of an utter failure.
In: Saturday Evening Post: Peanuts.
12. 1. 1957, S. 34-35, Indianapolis
 03003

Morton, Charles W.: Accent on living.
In: Atlantic monthly, Bd. 197, 1956,
No. 3, S. 90-91, New York 03004

Moulton, William: The comics. In: The
American Scholar, 1943/44, New York
 03005

Mühlen, Norbert: Comic books and
other horrors. In: Commentary, Bd. 7,
1949, S. 80-88, New York 03006

Mulberry, Harry M.: Comic-strips and
comic-books? In: Supplementary
Educational Monographs, December
1943, S. 163-166, Baltimore 03007

Munger, E. M.: Preferences for various
newspaper comic-strips as related to
age and sex differences in school
children (Magisterarbeit) Ohio State
University, 1939, S. 65, Ohio 03008

Murphy, John C.: Letter from Dublin.
In: Newsletter, June 1966, S. 39-40,
Westport 03009

Murphy, Stan: Adam West says: My
girls' gangster lover tried to kill me.
In: Screenland, May 1966, Hollywood
 03010

Murphy, T.E.: Face of violence.
In: Reader's Digest, Bd. 65, November
1954, S. 54-56, Hartford, Conn. 03011

Murphy, T.E.: For the kiddies to read.
In: Reader's Digest, Bd. 64, June 1954,
S. 5-8, Hartford, Conn. 03012

Murrell, J.L.: How good are the comic
books? In: Parents Magazine, Bd. 26,
November 1951, S. 32-33, Baltimore
 03013

Murrell, William A.: A history of
American graphic humor, Macmillan
and Co, 1933, New York 03014

Musial, Joseph W.: Comic books and
public relations. In: Public Relations
Journal, November 1951, New York
 03015

Naimark, George M.: Introduction for
children. Preface to "The incredible
Upside-Downs of Gustave Verbeck",
Raja Press, 1963, New Jersey 03016

Nelson, Roy P.: s.: Short, Robert L.

Nelson, Roy P.: The day a cartoonist
fought Kid McCoy. In: The World of
Comic Art, Bd. 1, 1966, No. 2,
S. 18-19, Hawthorne 03017

Neuhaus, Cynthia: Emmy Lou. In: News-
letter, June 1966, S. 8, Westport
 03018

Norman, Albert E.: This world...
comic books put on spot'down under.
In: Christian Science Monitor,
8.9.1952, Washington 03019

North, Sterling: The antidote for
comics. In: National Parent Teacher,
March 1941, S. 16-17, New York
 03020

North, Sterling: The creative way out.
In: National Parent Teacher, November
1941, S. 14-16, New York 03021

North, Sterling: A major disgrace.
In: Childhood Education, October 1940,
Washington 03022

North, Sterling: A national disgrace.
In: Chicago Daily News, 8.5.1940,
Chicago 03023

North, Sterling: National disgrace and
a challenge to American parents.
In: Childhood Education, Bd. 17,
October 1940, S. 56, Washington
 03024

Ochs, Malcom B.: Sunday comics
reach widest teen market. In: Editor
and Publisher, Bd. 100, No. 16,
22.4.1967, S. 26, Chicago 03025

Oliphant, H.N.: Skeezix: king of the
comics. In: Coronet, Bd. 25, February
1949, S. 77-80, New York 03026

Olson, Neil Br.: Sunday with the Ame-
rican gods. In: The Funnies: an Ame-
rican idiom. The free press of Glencoe,
1963, S. 149-151, Boston 03027

O'Shea, Michael S.: The Sardi set.
In: Back Stage, 14.5.1965, New York
 03028

Ostrander, Sheila / Schroeder, Lynn:
From Russia with laughs. In: The World
of Comic Art, Bd.1, 1966/67, No.3,
S.48-52, Hawthorne 03029

Packard, Oaks: The sanguinary squire
from pawnee. In: The World of Comic
Art, Bd. 1, 1966/67, No.3, S.28-31,
Hawthorne 03030

Panetta, G.: Comic strip, dramatiza-
tion of Jimmy Potts gets a haircut.
In: America, Bd.99, 21.6.1958,
S.359, New York; Catholic World,
Bd.187, August 1958, S.386-387,
New York 03031

Partch, Virgil: God bless Colliers.
In: The World of Comic Art, Bd.2,
1967, No.4, S.4-12, Hawthorne
 03032

Pascal, David: 10 millions d'images.
In: Newsletter, June 1966, S.17-21,
Westport 03033

Patterson, Russell: A tribute to Gus... .
In: The Cartoonist, February 1967,
S.25-28, Westport 03034

Patterson, W.D.: Mr. and Mrs. Comic
America, SRL reader poll. In: Saturday
Review of Literature, Bd.33,16.12.1950,
S.33, New York 03035

Pearson, Louise S.: Comics. In: Satur-
day Review of Literature, Bd.31,
19.6.1948, S.24, New York 03036

Pennell, Elisabeth R.: Our tragic co-
mics. In: North American Review,
Bd.211, February 1920, S.248-258,
New York 03037

Penny, E.J.: Are comics bad for chil-
dren? In: The Rotarian, Bd.56,
May 1940, S.2, New York 03038

Peppard, S.Harcourt: Science contri-
butes:children's fears and fantasies and
the movies, radio and comics. In:
Child Study, Bd.19, April 1942,
S.78-79, Chicago 03039

Perrin, Steve: He who walked the
might. In: Comic Art, No.5, 1964,
S.28-30, Cleveland 03040

Perrin, Steve: What's wrong with the
jaguar. In: Masquerader, No.2, 1962,
S.15-17, Pontiac 03041

Poling, J.: Ryder of the comic page.
In: Colliers, Bd.122, 14.8.1948,
S.16-17, New York 03042

Pope, Dean: Comics craze covers
campus. In: The Philadelphia Inquirer,
17.3.1966, Philadelphia 03043

Pope, Dean: ZAP!POW! Comics sweep
Princeton. In: The Philadelphia Inquirer,
17.3.1966, Philadelphia 03044

Prentice, A.E.: s. Katz, B.

Price, Bob: Shazam!. In: Screen Thrills
Illustrated, No.2, 1962, S.12-19,
Philadelphia 03045

Pritchard, C.Earl: s. Dibert, G.C.

Pumphrey, George H.: Comics. In: The
School Librarian, Bd.6, 1953, No.5,
S.310, Baltimore 03046

Pumphrey, George H.: What children
think of comics, Epworth Press, 1964,
48 S., New York 03047

Punke, Harold H.: The home and
adolescent reading interest. In: School
Review, Bd.45, October 1937,
S.612-620, Chicago 03048

Randolph, Nancy: Chic-chat. What's
going on here? Annie Dick, Abner.
In: Sunday News, 16.5.1965, New York
03049

Rawlinson, Lynn: Cartoonist Bill Maul-
din ponders ideals in bath. In: The
Cartoonist, February 1967, S.41,
Westport 03050

Ray, Erwin: Good news Charlie Brown:
Peanuts wins. In: Editor and Publisher,
Bd.99, 1966, No.28, S.57, Chicago
03051

Reilly, Maurice T.: The payoff is at
drawing board. In: The Cartoonist,
Autumn 1957, S.4,6,34, New York
03052

Reinert, Rick: No lessons, just the right
father. In: Newsletter, June 1966,
S.41, Westport 03053

Reston, James: Daddy Warbucks finds
the answer. In: The New York Times,
11.5.1958, S.8.E, New York 03054

Reynolds, George R.: The children's
slant on comics. In: School Executive,
Bd.72. September 1942, S.17-18,
Baltimore 03055

Richards, Edmond: Kiddies know best.
In: Sunday review of literature, Bd.31,
1.5.1948, S.21, New York 03056

Roberts, Elzey: What is a comic page?
In: St.Louis Star Times, 17.3.1938,
St.Louis 03057

Robinson, Edward J.: Who reads the
funnies-and why? In: The Funnies: an
American idiom. The free press of
Glencoe, 1963, S.179-189, Boston
03058

Robinson, Edward J. / White, David M.:
Comic strip reading in the United
States, Report No.5, Communications
Research Center, Boston University,
1962, Boston 03059

Robinson, Edward J. / White, David M.:
An exploratory study of the attitudes of
children in grades 3 trough 9 toward the
comic strips, Report No.4, Communi-
cations Research Center, Boston Uni-
versity, 1962, Boston 03060

Robinson, Edward J. / White, David M.:
An exploratory study of the attitudes
of more highly educated people toward
the comic strips, Communications
Research Center, Boston University,
1960, Boston 03061

Robinson, Jerry: Herblock. In: The Car-
toonist, Summer 1957, S.2, New York
03062

Robinson, Jerry: Holman revisited.
In: The Cartoonist, February 1957,
S.7-8,33, New York 03063

Robinson, Jerry: Pleasantry and mirth.
In: The Cartoonist, Special number,
20.4.1965, New York *03064

Rogow, Lee: Can the comic strip be
art? In: Saturday review of literature,
Spring 1950, New York 03065

Roland, Leila: Batman's hidden children.
In: Silver Screen, July 1966, Hollywood
03066

Rollin, Betty: Return of the (whoosh!
there goes one!) superhero! In: Look,
Bd.30, 22.3.1966, S.113-114,
New York 03067

Rosenberg, Harold: The tradition of
the new. Horizon Press, 1959, New York
03068

Rosencrans, L.L.: What about comics?
In: Instructor, Bd. 54, May 1945,
S. 25, New York 03069

Roth, Brothers: The grapes of Roth.
In: The Cartoonist, Autumn 1957,
S. 13-14, 24, New York 03070

Rowland, Gil: Creator of David Crane
strip sees ethics in everyday living.
In: Newsletter, June 1966, S. 9,
Westport 03071

Ryan, J.K.: Are the comics moral?
In: Forum, Bd. 95, May 1936,
S. 301-304, New York 03072

Ryan, Stephen P.: Orphan Annie must
go! In: America, Bd. 96, 8.12.1956,
S. 293-295; 19.1.1957, S. 437,
New York 03073

Saltus, Elinor C.: Comics aren't good
enough. In: Wilson Library Bulletin,
Bd. 26, No. 5, 1952, S. 382-383,
New York 03074

Sampsell, B.: They pick their books
with care. In: Parents Magazine, Bd. 25,
November 1950, S. 48, Chicago
03075

Samuels, Stuart E.: Batmania. In: Castle
of Frankenstein, No. 9, 1966, S. 18-23,
New York 03076

Sandburg, Carl: Cartoons? Yes! In: The
Cartoonist, Summer 1957, S. 3-4, 27,
New York 03077

Saunders, Allen: A career for your child
in the comics? In: The Newspaper
Comics Council, 1959, 12 S., New York
03078

Saunders, Allen: It's a sin to be serious?
In: The Cartoonist, Summer 1957,
S. 11-12, New York 03079

Saunders, Allen: Mary Worth and the
affluent society. In: The Funnies: an
American idiom. The free press of
Glencoe, 1963, S. 274-283, Boston
03080

Scharff, Monroe B.: American news-
paper comics: even the funnies have
serious public relations. In: Public
Relations Journal, May 1964, New York
03081

Schmidt, Carl F.: An ad exec reins it
up the flagpole. In: Newsletter, 1965,
The Newspaper Comics Council, New
York 03082

Schoenfeld, Amram: The laugh indus-
try. In: The Saturday Evening Post,
1.2.1930, S. 12-13, 46-49, Chicago
03083

Schramm, Wilbur / White, David M.:
Age, education and economic status:
factors in newspaper reading. In: Jour-
nalism Quarterly, Bd. 26, 1949,
S. 149-166, Iowa City 03084

Schroeder, Lynn: s. Ostrander, S.

Schultz, H.E.: Comics as whipping boy.
In: Recreation, Bd. 43, August 1949,
S. 239, New York 03085

Seldes, Gilbert: The Krazy Kat that
walks by himself. In: The Funnies: an
American idiom. The free press of
Glencoe, 1963, S. 131-141, Boston
03086

Seldes, Gilbert: Preliminary report on
Superman. In: Esquire, November 1942,
S. 63, 153, New York 03087

Shaffer, Lawrence F.: Children's interpretations of cartoons. Bureau of publications, Teachers College, Columbia University, 1930, New York 03088

Shalett, S.: Nature lore, Ed Dodd's Mark Trail. In: Americas, Bd. 10, 1958, No. 7, S. 14-18, Washington
03089

Sheppard, Eugenia: Penny says yes to hats. In: New York Herald Tribune, 12. 8. 1948, S. 20, New York 03090

Sheridan, Martin: This serious business of being funny. In: St. Nicholas, Bd. 65, December 1937, S. 21-23, New York
03091

Sherman, Sam: The case Charlie Chan lost. In: Screen Thrills Illustrated, No. 6, 1963, Philadelphia 03092

Sherry, Richard: Zot! The King is a fink! In: The World of Comic Art, Bd. 2, 1967, No. 1, S. 25-33, Hawthorne
03093

Shippen, Katherine: s. . Garrison, J.

Short, Robert L.: The Gospel according to Peanuts, John Knox Press, 1965, Richmond, Va.; Bantam Books, 1968, New York 03094

Short, Robert L.: The gospel according to Peanuts. In: Coronet, May 1968, S. 126-161, New York 03095

Short, Robert L. / Nelson, Roy P.: Gospel according to Peanuts. In: Christian Century, Bd. 82, 3. 3. 1965, S. 276, New York 03096

Shulman, Arthur : s.: Youham, Roger

Simpson, L. L.: Hall of infamy. In: Alter Ego, No. 4, 1962, S. 31-33, Detroit 03097

Sitter, Albert J.: Manuring cartoons speak lucidly. In: Newsletter, June 1966, S. 29, Westport 03098

Sloane, Allyson: I like to make love! Batman tells all! In: Movieland, June 1966, Hollywood 03099

Small, Collie: Strip teaser in black and white: M. Caniff's Terry and the Pirates. In: Saturday Evening Post, 10. 8. 1946, S. 22-23, Indianapolis 03100

Smith, A. M.: Circus in cartoons. In: Hobbies, Bd. 52, October 1947, S. 30, New York 03101

Smith, Ethel: Reading the comics in grades 7 and 8. In: Journal of educational psychology, Bd. 33, March 1942, S. 173-182, Baltimore 03102

Smith, Helen: Comic books in our house! In: Wilson Library Bulletin, Bd. 20, 1945, No. 4, S. 290, New York
03103

Smith, L. E.: Protest against ad for Wertham book. In: Publishers Weekly, Bd. 165, 1954, No. 12, S. 1399, Chicago
03104

Smith, Marion W.: s. McCarthy, M. Katherine

Smith, S. D.: Book of comic strips. In: The New York Times, 3. 9. 1972, VII, S. 15, New York 03105

Smith, S. M.: Friends of the family,
the comics. In: Pictorial Review,
Bd. 36, January 1935, S. 24-25,
New York 03106

Snider, Arthur J.: Like weekend comics?
Here are reasons why. In: Chicago
Daily News, 25. 5. 1956, S. 16, Chicago
 03107

Spock, B.: TV, radio, comics and
movies. In: Ladies Home Journal,
Bd. 77, April 1960, S. 61, New York
 03108

Spraker, Nancy: He's your dog, Charlie
Brown. In: Woman's Day, February 1968,
S. 58-60, III, Greenwich, Conn.
 03109

Staunton, Helen M.: Milton Caniff
unveils his new strip with hero who
has been around. In: Editor and Publi-
sher, 23. 11. 1946, Chicago 03110

Stempel, Guido H.: Comic strip
reading: effect of continuity. In: Jour-
nalism Quarterly, Bd. 33, 1956,
S. 366, Iowa City 03111

Stoeckler, Gordon: Comics. In: Satur-
day Review of Literature, Bd. 31,
19. 6. 1948, S. 24, New York 03112

Stone, Sylvia S.: Let's look at the
funnies. In: People, May 1937, S. 5-9,
New York 03113

Strang, R.: Why children read comics.
In: Elementary School Journal, Bd. 43,
1942/43, S. 336-342, Chicago 03114

Strong, Rick: A hot ideal. In: Alter Ego,
No. 7, Autumn 1964, S. 15-17,
St. Louis 03115

Stuart, N. G.: We let our kids read
comic books. In:Reader's Digest, Bd. 85,
July 1964, S. 124-126, Chicago 03116

Sturges, F. M.: Comics, they are called.
In: Christian Science Monitor Magazine
Section, 6. 8. 1949, S. 12, Salt Lake
City 03117

Sullivan, Beryl K.: Superman licked.
In: The Clearing House, Bd. 17,
March 1943, S. 428-429, New York
 03118

Sutton, M. F.: So we commemorate the
vegetable for heroes. In: Saturday
Evening Post, 27. 2. 1954, S. 108,
Indianapolis 03119

Swabey, M. C.: The comics nonsense.
In: Journal of psychology, September
1958, S. 819-833, New York 03120

Swanson, Charles E.: What they read
in 130 daily newspapers. In: Journalism
Quarterly, Bd. 32, 1955, S. 411-421,
Iowa City 03121

Takayama, George: Batman's mixed
marriage!, 1966, Hollywood 03122

Tarcher, J. D.: The serious of the
comic strip. In: Printers Ink,28. 4. 1932,
New York 03123

Taylor, Robert: With Nancy, shopping
is more fun. In: Boston Herald,
17. 12. 1959, S. 23, Boston 03124

Tebbel, J.: Who says the comics are
dead? In: Saturday Review of Litera-
ture, Bd. 43, 10. 12. 1960, S. 44-46,
Chicago 03125

Thomas, Kay:Chatter! In: Daily News,
11. 5. 1965, New York 03126

Thompson, B.J.: After you buy the
book. In: Catholic World, Bd.164,
December 1946, S.248-249, Baltimore
03127

Thompson, D.: There was a child went
forth. In: Ladies Home Journal, Bd.71,
September 1954, S.11, Chicago
03128

Thompson, Lovell: America's day
dream: the funnies. In: Saturday Review
of literature, Bd.17, 13.11.1937,
S.3-4,16, New York 03129

Thompson, Lovell: How serious are the
comics? In: Atlantic monthly, Bd.170,
September 1942, S.127-129, New York
03130

Thompson, Thomas: A place in the sun
all her own. In: Life, 15.4.1968,
S.66-70, New York 03131

Thruelsen, R.: Saddest man in the fun-
nies. In: Saturday Evening Post,
24.10.1953, S.22-23, Chicago 03132

Toole, Fred: ... one of the world's
best selling authors... In: The Cartoo-
nist, February 1967, S.11-13, Westport
03133

Trent, M.E.: Children's interest in
comic-strips. In: Journal of educational
research, Bd.34, September 1940,
S.30-36, New York 03134

Tyson, Patrick: The Canyon wave:
Steve started it. In: New York Sunday
Mirror, 6.4.1947, S.12, New York
03135

Updegraff, Marie: Don't be surprised.
You must be next. Name-borrowing
solves many a problem in creation of
Joe Palooka cartoons. In: The Cartoo-
nist, February 1967, S.17-18, Westport
03136

Van Buren, Raeburn: And without getting
wet. In: The World of Comic Art,
Bd.1, 1967, No.4, S.23-32, Hawthorne
03137

Vogel, Bertram: Fun in any language.
In: Redbook, February 1948, S.7,
New York 03138

Vrsan, F.W.: Comics vs. good litera-
ture. In: Grade Teacher, Bd.64,
October 1947, S.14, Baltimore 03139

Wagner, G.: Superman and his sisters.
In: New Republic, Bd.132, 17.1.1955,
S.17-19, New York 03140

Walker, Mort: Let's get down to Graw-
lixes. In: The Cartoonist, January 1968,
S.23-25, Westport 03141

Warshow, Robert: Woofed with dreams.
In: The Funnies: an American idiom.
The free press of Glencoe, 1963,
S.142-146, Boston 03142

Warshow, Robert: Woofed with dreams.
In: Partisan Review, Bd.13, 1946,
No.5, New York 03143

Way, Gregg: Meet Dr.Solar. In: Mas-
querader, No.2, 1962, S.9-10, Pontiac
03144

Weales, G.: Good grief, more Peanuts!
In: Reporter, Bd.20, 30.4.1959,
S.45-46, New York 03145

Weales, G.: Krazy Cat. In: Life,
Bd.67, 12.12.1969, S.12, Chicago
03146

Wertham, Frederic: The betrayal of
childhood: comic books. Vortrag.
Annual Conference of Correction,
American Prison Association, 1948,
New York 03147

Wertham, Frederic: The Comics...
very funny! In: Saturday Review of
Literature, 29.5.1948, S. 6-7, 27-29;
19. 6.1948, S. 24, New York 03148

Wertham, Frederic: Comics, very fun-
ny! In: Reader's Digest, Bd. 53,
August 1948, S. 15-18, Chicago 03149

Wertham, Frederic: Horror in the nur-
sery. In: Colliers, 27. 3.1948,
New York 03150

Wertham, Frederic: Reading for the
innocent. In: Wilson Library Bulletin,
Bd. 29, 1955, No. 8, S. 610-613,
New York 03151

Wertham, Frederic: What are comic
books? (A study for parents). In: Natio-
nal Parent Teacher Magazine,
March 1949, Chicago 03152

Wertham, Frederic: What parents don't
know about comic-books. In: Ladies
Home Journal, Bd. 70, November 1953,
S. 50-53; Bd. 71, February 1954, S. 4,
Chicago 03153

Wertham, Frederic: What your children
think of you. In: This Week, 10.10.1948,
New York 03154

West, Dick: What happened to Disney's
comics? In: Masquerader, No. 6,
Spring 1964, S. 26-28, Pontiac 03155

White, Blanchard: Beware of the comics.
In: Alabama School Journal, Bd. 65,
November 1947, S. 10, Alabama 03156

White, David M.: s. Robinson, Edward J.

White, David M.: s. Schramm, W.

White, David M. (ed.): The funnies,
an American idiom. The free press of
Glencoe, 1963, Boston 03157

White, David M.: Funnies: an American
idiom. In: Newsweek, Bd. 61,
17. 1.1963, S. 92-93, New York;
Saturday Review of Literature, Bd. 46,
19.10.1963, S. 35, New York 03158

White, David M.: How to read Li'l
Abner intelligently. In: Mass Culture.
Ed. by Rosenberg and White. The free
press of Glencoe, 1957, Boston 03159

White, David M.: Who reads the fun-
nies-and why?. In: The Funnies: an
American idiom. The free press of
Glencoe, 1963, S. 179-189, Boston
 03160

Whitehill, C. K.: The Comics. In: Time,
Bd. 63, 24. 5.1954, S. 10, New York
 03161

Wiese, Ellen: Enter: the comics. Uni-
versity of Nebraska Press, 1965, Lincoln
 03162

Wiese, Ellen: Enter: the comics. In:
Journal of Commerce, Bd. 17, 1967,
No. 1, S. 67-68, New York 03163

Wigransky, David P.: The Comics.
In: Saturday Review of Literature,
Bd. 31, 24. 7.1948, New York 03164

Wilkes, Paul: You may be laughing at
yourself? In: The Cartoonist, October
1966, S. 45-47, Westport 03165

Willard, F.: Moon Mullins and me.
In: Colliers, Bd. 123, 7. 5.1949, S. 68,
New York 03166

Williams, Gurney: I have nothing to say. In: The Cartoonist, Summer 1957, S.10,22, New York 03167

Williams, Gweneira: They like it rough (In defense of comics). In: Library Journal, 1.3.1942, S.204-206, Chicago 03168

Williams, Gweneira: Why not give them what they want. In: Publisher's Weekly, Bd.141, 18.4.1942, S.1490-1496, Chicago 03169

Wilson, B.: Menace pays off. In: Americas, Bd.5, June 1953, S.7-9, Washington 03170

Wilson, Elda J.: Comic books in whose house? In: Wilson Library Bulletin, Bd.20, No.6, 1946, S.432, New York 03171

Wilson, Frank T.: s. Brumbaugh, F.N.

Wilson, Frank T.: Reading interest of young children. In: Journal of genetic psychology, Bd.58, June 1941, S.363-389, Chicago 03172

Witty, Paul A.: s. Commer, Anne

Witty, Paul A.: s. Moore D.

Witty, Paul A.: Books versus comics. In: Bulletin of the Association for Arts in Childhood, 1942, New York 03173

Witty, Paul A.: Children's interest in reading the comics. In: Journal of Experimental Education, Bd.10, December 1941, S.100-104, Baltimore 03174

Witty, Paul A.: Reading the comics. A comparative study. In: Journal of Experimental Education, Bd.10, December 1941, S.105, Baltimore 03175

Witty, Paul A.: Reading the comics in grades 4,5, and 6. In: Journal of Experimental Education, December 1941, Baltimore 03176

Witty, Paul A.: Some observations from the study of the comis. In: Books against comics. Bulletin of the Association for Arts in Childhood, 1942, S.1-6, New York 03177

Witty, Paul A.: Those troublesome comics. In: National Parent Teacher, January 1942, Chicago 03178

Witty, Paul A. / Lehmann, H.C.: The compensatory function of the Sunday funny paper. In: Journal of Applied Psychology, June 1927, S.202-211, Chicago 03179

Wolf, Katherine: The children talk about comics. In: Communication-Research, Harper and Bros., 1949, S.3-50, New York 03180

Wolf, S.C.J.: Tribute to comic strip artists. In: Literacy Digest, Bd.117, 7.4.1934, S.51, New York 03181

Wolfe, Burton H.: The Hippies. A Signet Book, 208 S., 1968, New York 03182

Wolfson, Martin: The Comics. In: Saturday Review of Literature, Bd.31, 19.6.1948, S.24, New York 03183

Wood, Wallace: My strange move, or how I learned to stop working and joined the fans. In: The Cartoonist, October 1966, S. 32-34, Westport
03185

Wright, Helen M.: Down to brass tacks on the comics. In: Library Journal, Bd. 59, 1.1.1944, S. 2, Chicago 03186

Yoder, R.M.: Dick Tracy's boss. In: Saturday Evening Post, Bd. 222, 17.12.1949, S. 22-23, Indiana-polis
03187

York, Cal: Batman, unmasked. In: Photoplay, April 1966, New York
03188

Youham, Roger / Shulman, Arthur: How sweet it was, Shorecrest Inc., 1966, 448 S., New York 03189

Zahniser: The Comics. In: Christian Century, Bd. 52, 8.5.1936, S. 607, New York 03190

Zorbaugh, Harvey: The Comics. In: Journal of Educational Sociology, Bd. 18, 1944, No. 4, S. 193-194; Bd. 23, 1949, No. 4, S. 193-194, Baltimore
03191

Zorbaugh, Harvey: The Comics! Good influence or bad? In: Read, September 1944, S. 83-85, Emmaus, Pa. 03192

Zorbaugh, Harvey: Comics-there they stand. In: Journal of Educational Socio-logy, Bd. 18, 1944, No. 4, S. 196-203, Baltimore
03193

Zorbaugh, Harvey: Our changing world of communication-The Comics, mass medium of communication. In: Rho Journal, April 1950, Chicago 03194

Zorbaugh, Harvey: What adults think of comics as reading for children. In: Journal of Educational Sociology, Bd. 23, December 1949, S. 225-235, Baltimore
03195

Anonym: The comics evaluated. In: Acolyte, January 1944, S. 22, Huntington
03196

Anonym: Symphony gives traders world trip. The Cartoonist. In: Arizona Repu-blic, August 1967, S. 38, Westport
03197

Anonym: Time and the funnies. In: At-lantic Monthly, Bd. 158, October 1936, S. 510-511, Boston
03198

Anonym: Kiddies like the funnies. In: Broadcasting-Telecasting, 10.12.1951, S. 38, New York 03199

Anonym: Green Berets and Pink Mon-goose. In: The Cartoonist, January 1966, S. 35-36, Westport
03199a

Anonym: Selling the youth market. In: Business Week, 4.10.1947, S. 5, New York
03200

Anonym: Pigeons-eye view of the market, blue chips comic strips. In: Business Week, 26.5.1962, S. 143, New York
03201

Anonym: Joe Palooka... then and now! In: The Cartoonist, February 1967, S. 19-23, Westport
03202

Anonym: Lindsay returns Barb from Barb at conference with cartoonists. In: The Cartoonist, August 1967, S. 3, Westport
03203

Anonym: Lunch with Paul Terry. In: The Cartoonist, August 1967, S. 18-20, Westport
03204

Anonym: Dirt and thrash that kids are reading. In: Changing Times, Bd. 8, November 1954, S. 25-29; Bd. 9, February 1955, S. 48, New York 03205

Anonym: Ads that exploit kinds. In: Changing Times, Bd. 15, June 1961, S. 41-46, New York 03206

Anonym: AMA cites Dr. Dallis "Rex Morgan" author. In: Chicago Daily News, 22. 6. 1954, S. 4, Chicago 03207

Anonym: Legal aid lawyers cite "Judge Parker". In: Chicago Daily News, 18. 8. 1954, S. 39, Chicago 03208

Anonym: Readership: a study of features and advertisements in the Sunday Comics. In: Chicago Sunday Tribune, 1956, Chicago 03209

Anonym: Looking at the comics. In: Child Study, Summer 1943, S. 112-118, New York 03210

Anonym: National disgrace and a challenge to American parents. In: Childhouse Education, October 1940, S. 56, New York 03211

Anonym: What about the comic books?. In: Christian Century, Bd. 72, 30. 3. 1955, S. 389, New York 03212

Anonym: The old folks take it harder than junior. In: Colliers, Bd. 124, 9. 7. 1949, S. 74, New York 03213

Anonym: The comics: what books for children, In: The Comics, Doubleday-Doran, 1941, New York 03214

Anonym: Comic reading in America. In: Communiations Research Center, Report No. 5, University of Boston, August 1952, Boston, Mass. 03215

Anonym: Killing the comics. In: Economist, Bd. 174, February 1955, S. 615, New York 03216

Anonym: Drummer Bailey. In: Editor and Publisher, 18. 2. 1958, S. 74, Chicago 03217

Anonym: In answer to many attacks. In: English Journal, Bd. 38, April 1949, S. 236, Chicago 03218

Anonym: O. K. you passed the 2-S-fest-now you're smart enough for comic books. In: Esquire, September 1966, New York 03219

Anonym: As Barry Jenkins, Ohio says: a person has to have intelligence to read them. In: Esquire, Bd. 66, 1966, S. 116-117, New York 03220

Anonym: Can the rest of the century be salvaged? Five overwhelming answers. In: Esquire, Bd. 70, October 1968, S. 135-139, Boulder, Col. 03221

Anonym: Flash Gordon's flight for life. In: Fantastic Monsters of the Film, Bd. 1, 1965, No. 1, San Francisco 03222

Anonym: Matinee idol. In: Fantastic Monsters of the Film, Bd. 1, 1965, No. 1, San Francisco 03223

Anonym: Killer Ailler Ape. In: Fantastic Monsters of the Film, Bd. 1, 1965, No. 1, San Francisco 03224

Anonym: After hows Mr. Harper. In: Harper's Magazine, Bd. 195, July 1947, S. 93-94, New York 03225

Anonym: Superman and the atom bomb. In: Harper's Magazine, Bd. 196, April 1948, S. 355, New York 03226

Anonym: What about the comics?
In: Illinois Libraries, Bd. 28, 1958,
S. 192-203, Illinois 03227

Anonym: Another view on comics-all
categories of them have lost readership
says Philadelphia editor. In: Inland
Bulletin, 16.3.1955, New York
 03228

Anonym: The maddest comedy on the
boards. In: Jem, Bd.8, 1967, No. 6,
S. 10-12, 16, New York 03229

Anonym: What parents don't know
about comic-books. In: Ladies Home-
Journal, 1953/54, Philadelphia, Pa.
 03231

Anonym: The Comics. In: The Library
Association Record, Bd.54, 1952, No.7,
S. 9-10, 12, Chicago 03232

Anonym: Comic-strips are America's
favorite fiction. In: Life, 5.6.1939,
S. 8-11, New York 03233

Anonym: Blondie and Dagwood are
America's favorites. In: Life, 17.8.1942,
S. 8-11, New York 03234

Anonym: Barnaby has his I.Q. for
cartoon-strip humor. In: Life, 4.10.1943,
S. 10-13, New York 03235

Anonym: Al Capp puts the likeness of
famous people in his Li'l Abner.
In: Life, 12.1.1944, S. 12-15, New
York 03236

Anonym: The Comics. In: Life,
25.9.1944, New York 03237

Anonym: Speaking of pictures: little-
businessman Skeezix hires his ex-
sergeant. In: Life, Bd. 20, 15.4.1946,
S. 14-15, New York 03238

Anonym: Sparkle Plenty: from comic-
strip Dick Tracy. In: Life, Bd. 23,
25.8.1947, S. 42, New York 03239

Anonym: Tee-age hats. In: Life,
6.9.1948, S. 66, New York 03240

Anonym: Capp-italist revolution, Al
Capp's shmoo offers a parable of
plenty. In: Life, Bd. 25, 20.12.1948,
S. 22, New York 03241

Anonym: Speaking of Pictures: Happy
Hooligan. In: Life, Bd.31, 30.7.1951,
S. 2-4, New York 03242

Anonym: Speaking of Pictures: Pogo-
fenokee land. In: Life, Bd. 32,
12.5.1952, S. 12-14; Bd. 34, 11.5.
1953, New York 03243

Anonym: Speaking of pictures: Boys
resembling Dennis the menace. In:
Life, Bd. 34, 30.3.1953, S. 14-15,
New York 03244

Anonym: Whole country goes supermad.
In: Life, Bd. 60, 11.3.1966, S. 22-23,
New York 03246

Anonym: Inept heroes, winners at last.
In: Life, 17.3.1967, S. 74-78, New
York 03247

Anonym: Dennis the menace and his
family go on the great American week-
end. In: Look, Bd. 17, 2.6.1953,
S. 88, New York 03248

Anonym: Menace gets dressed. In: Look, Bd.17, 6.10.1953, S.87, New York
03249

Anonym: New Peanuts happiness books. In: Mc Calls, Bd.95, October 1967, S.90-91, New York
03250

Anonym: Adam West, the most charming scoundrel. In: Motion Picture, June 1966, Hollywood
03251

Anonym: The Green Hornet's buzz bomb. In: Movie Mirror, October 1966, Hollywood
03252

Anonym: Holy Batmania. In: Movie Screen Yearbook, No.15, 1966, Hollywood
03253

Anonym: Little Orphan Annie. In: La Nation, Bd.141, 23.10.1935, S.454, New York
03254

Anonym: Napoleon and Uncle Elby. In: La Nation, Bd.164, 10.5.1947, S.531, New York
03255

Anonym: Comic-book. In: La Nation, Bd.168, 19.3.1949, S.319, New York
03256

Anonym: Ubiquitous comics. In: National Education Ass. Journal, Bd.37, December 1948, S.570, New York
03257

Anonym: Little Orphan Annie. In: New Republic, Bd.136, 25.2.1957, S.6, New York
03258

Anonym: Pok! Ach! Pitooon! In: New Republic, Bd.136, 11.3.1957, S.7, New York
03259

Anonym: Mary Worm and Mr. Rapp. In: New Republic, Bd.137, 23.9.1957, S.8, New York
03260

Anonym: Dick Tracy (Chester Gould) cops. In: New York Daily News, 10.10.1949, S.17, New York
03261

Anonym: The comics. In: New York Herald Tribune, 12.6.1949, New York
03262

Anonym: Penny's fall hats set a teen trend. In: New York Herald Tribune, 25.7.1949, S.17, New York
03263

Anonym: About the horror comics. In: New York Herald Tribune, 27.9.1954, New York
03264

Anonym: Your friends-the comics. In: New York Sunday Herald Magazine, 10.3.1957, New York
03265

Anonym: Grim comic strip pamphlet depicts U.S. seized by Telegram. In: New York Telegram, 5.12.1947, S.12, New York
03266

Anonym: Comic strip cookies. In: The New York Times, 3.8.1948, New York
03267

Anonym: Comic strip struggle. In: The New York Times, 13.9.1954, New York
03268

Anonym: Comics deride crime. In: The New York Times, 22.11.1957, New York
03269

Anonym: Comics to stir (sob!) memories at home. In: The New York Times, 12.10.1963, New York 03270

Anonym: Presenting Ann. In: New York
Times Magazine, 16.1.1944, S.18,
New York 03271

Anonym: Moe has a moral. In: New
York Times Magazine, 17.11.1963,
S.96, New York 03272

Anonym: Comics, Gal Tennis Hypo.
In: New York World Telegram and
Sun, 16.2.1956, S.34, New York
 03273

Anonym: Significant sig and the
funnies. In: New Yorker, 8.1.1944,
S.25-37, New York 03274

Anonym: Vulnerable Funnyman. In:
New Yorker, Bd.24, 25.12.1948,
S.13-15, New York 03275

Anonym: Shmoos. In: New Yorker,
Bd.24, 1.1.1949, S.14-15, New York
 03276

Anonym: Bonny Braids. In: New Yorker,
Bd.27, 7.7.1951, S.14-15, New York
 03277

Anonym: Shmoo's return, Li'l Abner
strip. In: New Yorker, Bd.39,
26.10.1963, S.39-40, New York
 03278

Anonym: It's Mauldin's war again.
Cartoonist's Reunion with some a noisy
one. In: Newsletter, March 1965,
S.6, Greenwich 03279

Anonym: Fans are loyal to Mutt and
Jeff. In: Newsletter, March 1965, S.6,
Greenwich 03280

Anonym: General Caniff does it again!
In: Newsletter, June 1966, S.32-35,
Westport 03281

Anonym: Morrie Turner: Wee Pals.
In: Newsletter, October 1966, S.20,
Westport 03282

Anonym: Funnies: colored comic strips
in the best of health at 40. In: Newsweek,
Bd.4, 1.12.1934, S.26-27,
Dayton, Ohio 03283

Anonym: Jiggs: the 25th anniversary of
a corned beef and cabbage craze.
In: Newsweek, 16.11.1935, S.29,
Dayton, Ohio 03284

Anonym: Joe Palooka, public hero.
In: Newsweek, 18.12.1939, S.42-43,
Dayton, Ohio 03285

Anonym: Barney Google's birthday.
In: Newsweek, 14.10.1940, S.59-60,
Dayton, Ohio 03286

Anonym: Twenty years of Skeezix.
In: Newsweek, Bd.17, 17.2.1941,
S.41, Dayton, Ohio 03287

Anonym: Jiggs: the 29th anniversary of
a corned beef and cabbage craze.
In: Newsweek, 25.8.1941, S.46,
Dayton, Ohio 03288

Anonym: Raven, nevermore. In: News-
week, 3.11.1941, S.56, Dayton, Ohio
 03289

Anonym: Barney Google man. In News-
week, 23.11.1942, S.62-63,
Dayton, Ohio 03290

Anonym: Jiggs 30 years. In: Newsweek,
23.11.1942, S.64-65, Dayton, Ohio
 03291

Anonym: Skeezix scoops. In: Newsweek,
24.5.1943, S.93-94, Dayton, Ohio
 03292

Anonym: Airborne crime. In: News-
week, 23.8.1943, S.42-43,
Dayton, Ohio 03293

Anonym: Annie doesn't live there.
In: Newsweek, 30.8.1943, S.78-79,
Dayton, Ohio 03294

Anonym: Cushlamochree. In: News-
week, 4.10.1943, S.192-203,
Dayton, Ohio 03295

Anonym: Barney Google's birthday.
In: Newsweek, 14.10.1943, S.10-13,
Dayton, Ohio 03296

Anonym: Gumption. In: Newsweek,
10.7.1944, S.80, Dayton, Ohio 03297

Anonym: Skippy on a hobby horse.
In: Newsweek, Bd.26, 30.7.1945,
S.63, Dayton, Ohio 03298

Anonym: The comics. In: Newsweek,
Bd.26, 23.7.1945, S.76, Dayton, Ohio
 03299

Anonym: Comics. In: Newsweek,
Bd.26, 6.8.1945, S.67-68,
Dayton, Ohio 03300

Anonym: The Funnies. In: Newsweek,
Bd.27, 7.1.1946, S.64, Dayton, Ohio
 03301

Anonym: Mr. O'Malley, Ph.D.
In: Newsweek, Bd.28, 30.9.1946,
S.89, Dayton, Ohio 03302

Anonym: Mary Worth faces life. In:
Newsweek, Bd.29, 10.3.1947, S.64,
Dayton, Ohio 03303

Anonym: Buck Brady rides in Paris.
In: Newsweek, Bd.29, 24.3.1947,
S.66, Dayton, Ohio 03304

Anonym: Supersuits: right to Superman.
In: Newsweek, Bd.29, 14.4.1947,
S.65, Dayton, Ohio 03305

Anonym: Happy the humbug. In: News-
week, Bd.31, 17.5.1948, S.67,
Dayton, Ohio 03306

Anonym: 25 years of the Nebbs. In:
Newsweek, Bd.31, 31.5.1948, S.53,
Dayton, Ohio 03307

Anonym: Palooka and Ann? Yes!
In: Newsweek, Bd.31, 7.6.1948,
S.56, Dayton, Ohio 03308

Anonym: Nancy, Sluggo and Ernie.
In: Newsweek, Bd.31, 28.6.1948,
S.60, Dayton, Ohio 03309

Anonym: Superseding Supermann, P-D
color comics. In: Newsweek, Bd.32,
19.7.1948, S.51-53, Dayton, Ohio
 03310

Anonym: Gordo con carne. In: News-
week, Bd.32, 2.8.1948, S.54,
Dayton, Ohio 03311

Anonym: Trib comics: slipping?
In: Newsweek, Bd.32, 11.10.1948,
S.62, Dayton, Ohio 03312

Anonym: Shmoos make noos. In: News-
week, Bd.32, 11.10.1948, S.62,
Dayton, Ohio 03313

Anonym: Blondie's Pop. In: Newsweek,
Bd.32, 1.11.1948, S.54, Dayton, Ohio
 03314

Anonym: Leviticus vs. Yokums. In:
Newsweek, Bd.32, 29.11.1948, S.58,
Dayton, Ohio 03315

Anonym: Big for her age: Honeybelle.
In: Newsweek, Bd.33, 24.1.1949,
S.48, Dayton, Ohio 03316

Anonym: Pogo's progess. In: Newsweek,
Bd. 33, 30.5.1949, S.56, Dayton, Ohio
03317

Anonym: Taming of the shmoo. In:
Newsweek, Bd.34, 5.9.1949, S.49,
Dayton, Ohio 03318

Anonym: Kigmy sweet. In: Newsweek,
Bd. 34, 3.10.1949, S.58, Dayton, Ohio
03319

Anonym: Stirrup strips. In: Newsweek,
Bd. 34, 12.12.1949, S.55,
Dayton, Ohio 03320

Anonym: Comfort for comics. In:
Newsweek, Bd. 35, 9.1.1950, S.30,
Dayton, Ohio 03321

Anonym: Comics stripped. In: News-
week, Bd. 35, 13.3.1950, S.32,
Dayton, Ohio 03322

Anonym: Silent sport. In: Newsweek,
Bd. 35, 27.3.1950, S.33, Dayton, Ohio
03323

Anonym: Dumas from Ohio. In: News-
week, Bd.35, 24.4.1950, S.34-37,
Dayton, Ohio 03324

Anonym: Li'l Abner's chillum. In:
Newsweek, Bd.35, 17.7.1950,
S.38-39, Dayton, Ohio 03325

Anonym: Li'l Abner. In: Newsweek,
Bd. 35, 7.8.1950, S.40, Dayton, Ohio
03326

Anonym: More friends for comics.
In: Newsweek, Bd. 36, 27.11.1950,
S.50, Dayton, Ohio 03327

Anonym: Medicine. In: Newsweek,
Bd. 36, 27.11.1950, S.76,
Dayton, Ohio 03328

Anonym: Hoppy's Re-deal. In: News-
week, Bd.37, 8.1.1951, S.36,
Dayton, Ohio 03329

Anonym: Two little nuns. In: Newsweek,
Bd. 37, 22.1.1951, S.75,
Dayton, Ohio 03330

Anonym: Reading interest of adults.
In: Newsweek, Bd. 37, 29.1.1951,
S.28, Dayton, Ohio 03331

Anonym: Mutt and Jeff. In: Newsweek,
Bd. 37, 23.4.1951, S.40, Dayton, Ohio
03332

Anonym: Joe Palooka. In: Newsweek,
Bd. 37, 4.6.1951, S.33, Dayton, Ohio
03333

Anonym: Fräulein Stateside. In: News-
week, Bd.39, 17.3.1952, S.44,
Dayton, Ohio 03334

Anonym: Little man, what now? In:
Newsweek, Bd. 39, 16.6.1952, S.41,
Dayton, Ohio 03335

Anonym: Comics by H.T. Webster.
In: Newsweek, Bd. 40, 6.10.1952,
Dayton, Ohio 03336

Anonym: Pruning the pulps. In: News-
week, Bd. 40, 29.12.1952, S.30,
Dayton, Ohio 03337

Anonym: Caspar rides again. In: News-
week, Bd. 41, 13.4.1953, S.31,
Dayton, Ohio 03338

Anonym: Beetle busted. In: Newsweek,
Bd. 43, 18.1.1954, S.29,
Dayton, Ohio 03339

Anonym: Are comics horrible? In: News-
week, Bd. 43, 3.5.1954, S.49,
Dayton, Ohio 03340

Anonym: Crime and comics. In: News-
week, Bd. 43, 21.6.1954, S.1,
Dayton, Ohio 03341

Anonym: Our archives of culture: enter
the comics and Pogo. In: Newsweek,
Bd.43, 21.6.1954, S.31-34,
Dayton, Ohio 03342

Anonym: Our archives of culture. In:
Newsweek, Bd.44, 12.7.1954, S.6,
Dayton, Ohio 03343

Anonym: Pogo against Mc Carthy.
In: Newsweek, Bd.44, 6.9.1954, S.42,
Dayton, Ohio 03344

Anonym: In defense of comics. In:
Newsweek, Bd.44, 27.9.1954, S.30,
Dayton, Ohio 03345

Anonym: No more werewolves. In:
Newsweek, Bd.44, 8.11.1954, S.55,
Dayton, Ohio 03346

Anonym: Passing of Olive Oyl. In: News-
week, Bd.44, 27.12.1954, S.38,
Dayton, Ohio 03347

Anonym: Fact and fiction. In: Newsweek,
Bd.47, 23.1.1956, S.2, Dayton, Ohio
 03348

Anonym: Much gore? In: Newsweek,
Bd.47, 13.2.1956, S.62, Dayton, Ohio
 03349

Anonym: Pogo for President. In: News-
week, Bd.48, 2.7.1956, S.48-49,
Dayton, Ohio 03350

Anonym: Cartoon candidates. In: News-
week, Bd.48, 6.8.1956, S.1,
Dayton, Ohio 03351

Anonym: Candles for Tracy. In: News-
week, Bd.49, 22.10.1956, S.30,
Dayton, Ohio 03352

Anonym: The cartoon triumphant. In:
Newsweek, Bd.49, 20.5.1957, S.40-41,
Dayton, Ohio 03353

Anonym: Change to chuckle. In: News-
week, Bd.51, 12.5.1958, S.64,
Dayton, Ohio 03354

Anonym: Primitive in the papers. In:
Newsweek, Bd.55, 11.4.1960, S.110,
Dayton, Ohio 03355

Anonym: Li'l Al. In: Newsweek, Bd.58,
17.7.1961, S.54, Dayton, Ohio 03356

Anonym: Dick Tracy in orbit, Diet
Smith's coupe. In: Newsweek, Bd. 61,
14.1.1963, S.47, Dayton, Ohio 03357

Anonym: Redrawing the color line, inte-
grated comic-strip. In: Newsweek,
Bd. 65, 1.2.1965, S.45, Dayton, Ohio
 03358

Anonym: Superfans and batmaniacs.
In: Newsweek, Bd. 65, 15.2.1965,
S.89-90, Dayton, Ohio 03359

Anonym: No laughing matter. In: News-
week, Bd.65, 8.3.1965, S.39,
Dayton, Ohio 03360

Anonym: Where are they now? In:
Newsweek, Bd. 67, 25.4.1966,
Dayton, Ohio 03361

Anonym: Man of bronze: Doc Savage,
latest hero. In: Newsweek, Bd. 67,
23.5.1966, S.118, Dayton, Ohio 03362

Anonym: Annie orphaned. In: News-
week, Bd. 70, 7.7.1967, S.49,
Dayton, Ohio 03363

Anonym: Drawing the line. In: Newsweek, 14.7.1969, S.38,Dayton, Ohio
03364

Anonym: Looking at the comics. In: Our Sunday Visitor, 2.1.1944, Huntington, Indiana 03365

Anonym: The comic nuisance. In: Outlook, No.91, 6.3.1909, S.527, New York 03366

Anonym: The Comics. In: Parents Magazine, October 1950, Baltimore
03367

Anonym: The Funnies. In: Parents Magazine, March 1951, Baltimore 03368

Anonym: Comics good for children? In: Parents Magazine, November 1952, Baltimore 03369

Anonym: Comics again. In: Parents Magazine, October 1953, Baltimore
03370

Anonym: Comics. In: Parents Magazine, August 1954, Baltimore 03371

Anonym: Caniff inducted into Air Police. In: Philadelphia Inquirer, 11.11.1959, S.49, Philadelphia 03372

Anonym: Playboy interview: Al Capp. In: Playboy, December 1966, S.89-100, Chicago 03373

Anonym: The Vargas girl. In: Playboy, January 1968, Chicago 03374

Anonym: Comics and their audience. In: Publishers Weekly, Bd.141, 18.4.1942, S.1477-1479, New York
03375

Anonym: Adult America's interest in comics. In: Puck, the Comic Weekly, December 1948, S.19, New York
03376

Anonym: America reads the comics. In: Puck, the Comic Weekly, January 1954, S.24, New York 03377

Anonym: Regarding comic magazines. In: Recreation, Bd.35, February 1942, S.689, New York 03378

Anonym: Why children read comics. In: Science Digest, Bd.27, March 1950, S.37, New York 03379

Anonym: It's humor children want in comic books. In: Science Newsletters, Bd.59, 16.6.1951, S.376, New York
03380

Anonym: How much of a menace are the comics? In: School and Society, Bd.54, 15.11.1941, S.436, Baltimore
03381

Anonym: Batman's most intimate secrets. In: Screen Parade, August 1966, Hollywood 03382

Anonym: Continued next week. In: Screen Thrills Illustrated, No.1, 1962, S.16-29, Philadelphia 03383

Anonym: Flicks in the future. In: Screen Thrills Illustrated, No.2, 1962, S.7-11, Philadelphia 03384

Anonym: Behind the shadow mask. In: Screen Thrills Illustrated, No. 4, 1963, S.28-29, Philadelphia 03385

Anonym: Nemesis of the underworld. In: Screen Thrills Illustrated, No.8, 1964, S.7-11, Philadelphia 03386

Anonym: Who reads the comics?
In: Senior Scholastic,Bd. 52,17. 5.1948,
S. 3, Chicago 03387

Anonym: Good and bad comics. In:
Senior Scholastic, Bd.55, 4.1.1950,
S.12, Chicago 03388

Anonym: Linus in love. In: Senior
Scholastic, Bd. 75, 4.11.1959, S.1,
Chicago 03389

Anonym: Syndicate producing books
from colour comic strips. In: Spadea
Spectaculars, Bd.187, 22.3.1965,
S. 52, New York 03390

Anonym: Horror Comics. In: Spectator,
25.2.1955, S.208 and 220, New York
 03391

Anonym: Comics: a guide for parents
and teachers. In: Spectator, Bd.195,
30.12.1955, S.899, New York 03392

Anonym: Woes of a Peanuts manager:
Charlie Brown. In: Sports Illustrated,
Bd.24, 20.1.1966, S.46-50, New York
 03393

Anonym: Adult interest on comic reading.
In: Stewart Dougal and Associates,
1947, New York 03394

Anonym: Macbeth or local thane makes
good. In: Sunday Review of Literature,
Bd.33, 2.12.1950, S.13-14, New York
 03395

Anonym: The role of comic strips and
comic-books in child life. In: Supple-
mentary Educational Monographs,
December 1943, S.158-162, Chicago
 03396

Anonym: Dick Tracy wrist radio deve-
loped by Signal Corps. In: Tampa
Morning Tribune, 23.12.1954, S. 3,
Tampa 03397

Anonym: Batman and Robin lost!
In: Teen Screen, May 1966, Hollywood
 03398

Anonym: Holy Popcorn, is Batman
doomed? In: Teen Screen Yearbook,
No.12, August 1966, Hollywood 03399

Anonym: Hoosegaw Herman. In: Time,
17.10.1938, S.36-37, New York
 03400

Anonym: Grandpa's Pa. In: Time,
14.11.1938, S.47, New York 03401

Anonym: 1848320 of them. In: Time,
3.7.1939, S.30, New York 03402

Anonym: Superman. In: Time,
11.9.1939, S.56, New York 03403

Anonym: Superman stymied. In: Time,
11.3.1940, S.46-47, New York 03404

Anonym: Cowboy cartoonist. In: Time,
13.5.1940, S.57-59, New York 03405

Anonym: Comics for kids. In: Time,
30.9.1940, S.38, New York 03406

Anonym: Successful sailor. In: Time,
12.10.1940, S.48, New York 03407

Anonym: Skeezix is 21. In: Time,
23.2.1942, S.65, New York 03408

Anonym: Superman's dilemma. In:
Time, 13.4.1942, S.78, New York
 03409

Anonym: Comics woes. In: Time,
20.4.1942, S.62, New York 03410

Anonym: The world's greatest news-
paper. In: Time, 11.5.1942, S.55,
New York 03411

Anonym: Schools open-for war. In:
Time, 14.9.1942, New York 03412

Anonym: Deathless dear. In: Time,
19.10.1942, S.94, New York 03413

Anonym: Joe and Joe. In: Time,
30.11.1942, S.68-70, New York 03414

Anonym: Apology for Margaret. In:
Time, 11.1.1943, S.70-71, New York
 03415

Anonym: Sub for Burma. In: Time,
1.2.1943, S.50, New York 03416

Anonym: The death of deathless dear.
In: Time, 2.8.1943, S.62, New York
 03417

Anonym: Pepito y Lorenzo. In: Time,
4.10.1943, S.73, New York 03418

Anonym: Lady Jane. In: Time,
18.10.1943, S.38, New York 03419

Anonym: Captain Midi is not himself.
In: Time, 17.1.1944, S.77, New York
 03420

Anonym: Among the unlimiteless ethos
(Krazy Cat and his creator). In: Time,
8.5.1944, S.94-96, New York 03421

Anonym: O'Malley for Dewey. In: Time,
18.9.1944, S.50, New York 03422

Anonym: Are the comics fascist? Are
they good for children? In: Time,
22.10.1945, S.67-68, New York
 03423

Anonym: Daisy Mae's friends. In: Time,
27.5.1946, S.92, New York 03424

Anonym: Escape artist, Barnaby strip.
In: Time, 2.9.1946, S.49-50, New
York 03425

Anonym: Adventures in dreamland.
In: Time, 16.12.1946, S.77-78,
New York 03426

Anonym: Comics and Joseph Patterson,
(Escape artist). In: Time, 13.1.1947,
S.59-62, New York 03427

Anonym: Little guy: Louie, British
comic strip. In: Time, 21.4.1947,
S.49, New York 03428

Anonym: Ace Harlem to the rescue.
In: Time, 14.7.1947, S.75, New York
 03429

Anonym: Million Dollar Baby. In: Time,
18.8.1947, S.42, New York 03430

Anonym: Tain't funny, Li'l Abner walks
a dangerous rope. In: Time, 29.9.1947,
S.79, New York 03431

Anonym: Stuff of dreams. In: Time,
1.12.1947, S.71, New York 03432

Anonym: Firtst stone. In: Time, 22.12.
1947, S.62, New York 03433

Anonym: Paddles of blood. In: Time,
29.3.1948, S.66, New York 03434

Anonym: Superman adopted. In: Time,
31.5.1948, S.72, New York 03435

Anonym: Harvest shmoon, In: Time,
13.9.1948, S.29, New York 03436

Anonym: Not so funny. In: Time,
4.10.1948, S.46, New York 03437

Anonym: Mercy killings, Street and
Smith. In: Time, 18.4.1949, S.42,
New York 03438

Anonym: Love on a dime. In: Time,
22.8.1949, S.41, New York 03439

Anonym: Take it from Buzzy. In: Time,
29.8.1949, S.46, New York 03440

Anonym: Die monstersinger. In: Time,
6.10.1950, S.72-78, New York 03441

Anonym: Possum time: Pogo. In: Time,
18.12.1950. S.81-82, New York
03442

Anonym: Detective Tracy's mansion.
In: Time, 25.12.1950, S.35, New York
03443

Anonym: End of a fairy tale: Barnaby.
In: Time, 28.1.1952, S.77, New York
03444

Anonym: Unthinkable: Li'l Abner's
marriage. In: Time, 31.3.1952, S.53,
New York 03445

Anonym: The friendly home-wrecker.
In: Time, 16.2.1953, S.84, New York
03446

Anonym: Horror comics. In: Time,
3.5.1954, S.78, New York 03447

Anonym: Horror on the newsstands.
In: Time, 27.9.1954, S.77, New York
03448

Anonym: Comic strips down. Comic-
strips and comic-books in the U.S.
In: Time, 14.3.1955, S.34, New York
03449

Anonym: Horror Comics. In: Time,
16.5.1955, S.50, New York 03450

Anonym: Little Orphan Deliquent:
Little Orphan Annie. In: Time,
19.3.1956, S.70-71, New York 03451

Anonym: Rap for Cap. In: Time,
9.9.1957, S.89-90, New York 03452

Anonym: Buck's luck. In: Time,
24.2.1958, S.57, New York 03453

Anonym: Child's garden of reverses.
In: Time, 3.3.1958, S.58, New York
03454

Anonym: Passing the buck. In: Time,
30.6.1958, S.42, New York 03455

Anonym: Out goes Pogo. In: Time,
1.12.1958, S.40, New York 03456

Anonym: Woo for the kiddies. In: Time,
20.4.1959, S.46, New York 03457

Anonym: Tip for whiskers. In: Time,
20.7.1959, S.52,54, New York 03458

Anonym: Educator in orbit: Our new
age. In: Time, 3.8.1959, S.74,
New York 03459

Anonym: Comic battlefront. In: Time,
2.3.1962, S.30-31, New York 03460

Anonym: Cartoonists, road maps to
opinion. In: Time, October 1963,
New York 03461

Anonym: Tougher than hell with a
heart of gold, Little Orphan Annie.
In: Time, 4.9.1964, S.55-56,
New York 03462

Anonym: Gospel according to Peanuts.
In: Time, 1.1.1965, S.28, New York
03463

Anonym: The return of Batman. In:
Time, 26.11.1965, S.52, New York
03464

Anonym: Holy flypaper. In: Time,
28.1.1966, S.38, New York 03465

Anonym: Comics: which one is the
phoanie? In: Time, 20.1.1967,
S.47, New York 03466

Anonym: Comics: extinction of the
longhorn. In: Time, 29.3.1968, S.48,
New York 03467

Anonym: Too harsh in putting down
evil. In: Time, 28.6.1968, S.53,
New York 03468

Anonym: The comic strip in American
life: a British view. In: The Times
Literary Supplement, 17.9.1954,
New York 03469

Anonym: Saunders considers the comic
strip "One of Best" narrative art forms.
In: Toledo Blade, 21.7.1957, S.1,
Toledo 03470

Anonym: What's wrong with the comics?
In: Bulletin of "Town meeting of the
Air", Bd.13, 2.3.1948, S.1-23,
Philadelphia 03471

Anonym: Readers catch up on comics,
ads, news as three Cleveland papers
publish again. In: Wall Street Journal,
28.11.1956,, S.1, New York 03472

Anonym: On behalf of dragons: need
to combat the comics.In: Wilson Library
Bulletin, March 1941, New York 03473

Anonym: Excerpts from the complete
tribune prime: Eugene Field. In: The
World of Comic Art, Bd.1, 1966, No.1,
S.30-33, Hawthorne 03474

Anonym: Peanuts, the thinking man's
diet. In: The World of Comic Art,
Bd.1, 1966, No.1, S.42-48, Hawthorne
03475

Anonym: The other cruikshank. In: The
World of Comic Art, Bd.1, 1966, No.2,
S.24-25, Hawthorne 03476

Anonym: The many faces of Uncle Sam.
In: The World of Comic Art, Bd.1,
1966, No.2, S.36-39, Hawthorne
03477

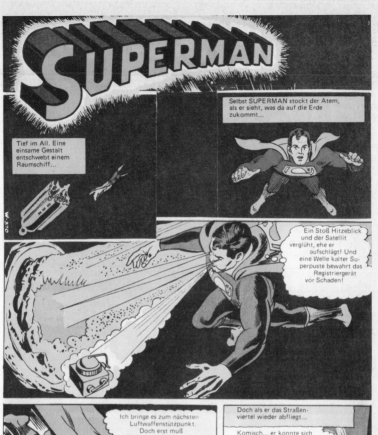

WALT DISNEY'S

Donald Duck

IL DOIT POURTANT Y AVOIR UNE EXPLICATION!

EUH... TU POURRAIS PEUT-ÊTRE LE DEMANDER À GÉO TROUVETOU!

IL FAUT ÉCLAIRCIR CETTE HISTOIRE, OU JE VAIS DEVENIR FOU!

ONC'DONALD A RAISON! IL FAUT ALLER VOIR GÉO!

C'EST SÛR! IL SAIT TOUT!

ÇA MARCHE! QUI PAYE SES DETTES, GAGNE SES VACANCES À LA MER!

N'OUBLIE PAS... CE SONT NOS 50 FRANCS!

OUI MAIS QUI A EU CETTE IDÉE GÉNIALE? MON TALENT DE COMÉDIEN VAUT BIEN VOTRE ARGENT!

DONC, J'AI BIEN GAGNÉ UN REPOS ILLIMITÉ!

MAIS, ONC'DONALD... SI ONC'PICSOU TE VOYAIT!

5 Die Wirkungen der Comics
The Effects of Comics

ARGENTINIEN / ARGENTINA

Couste, Alberto: El triunfo de la literatura dibujada. In: Primera Plana, No. 303, 1968, S. 44-49, Buenos Aires
03478

Anonym: Historietas: Amenaza de la mitología moderna. In: Panorama, No. 77, 1968, Buenos Aires 03479

BELGIEN / BELGIUM

Feron, Michel: Bandes dessinées pour les jeunes. In: Vo n'polez nin comprind, No. 4-5, 1967, Hannut 03480

Greg, Michel: La bande dessinée, phénomène social? Préface à "La bande dessinée belge", 1968, S. 14-17, Bruxelles 03481

Lacassin, Francis: Les bandes dessinées, produit d'une civilisation. Conférence d'un congres international d'éditeurs de Comics du marché commun, April 1966, Bruxelles 03482

BRASILIEN / BRAZIL

Augusto, Sergio: Uma cultura fechada. In: Jornal do Brasil, 26.5.1967, Rio de Janeiro 03483

Augusto, Sergio: A cultura horizontal. In: Jornal do Brasil, 6.2.1966, Rio de Janeiro 03484

Augusto, Sergio: A tentacao dos quadrinhos. In: Jornal do Brasil, 13.1.1967, Rio de Janeiro 03485

BUNDESREPUBLIK DEUTSCHLAND / FEDERAL REPUBLIC OF GERMANY

Bamberger, Richard: Zum literarischen Kleingut. In: Jugendliteratur, 3.Jg., 1957, H. 7, S. 305-308, München
03486

Beer, Ulrich: Geheime Miterzieher der Jugend. Verl. Walter Rau, 1960, Düsseldorf 03487

Bunk, H.: Einfluß der Comics auf Schulkinder. In: Jugendschriften-Warte, 1955, H. 11, Frankfurt (Main) 03488

Busdorf, Hans-Jürgen: Micky Maus-Geschichten in ihrer Wirkung auf Schüler der 7. Hauptschulklassen. Hausarbeit zur 1. Lehrerprüfung, 1971, Kiel 03489

Bußmann, M.: Die Wirkung von Comicbooks auf 11-14jährige Kinder. Hausarbeit zur 1. Lehrerprüfung, 1964, Bonn 03490

Calmes, M.: Die Comics und das Kind. Verbildung durch Verbilderung. In: Kinderheim, 34.Jg., 1956, H.2, S.64-68, München 03491

Certain, Friedrich: Verbrecher-Comics unter der Lupe. In: Blätter für Wohlfahrtspflege, 103.Jg., 1956, S.104-109, Stuttgart 03492

Demisch, Heinz: Auswirkungen der Comic-books. In: Erziehungskunst, 20.Jg., 1956, H.2, S.53-57, Stuttgart 03493

Demisch, Heinz: Psychiatrie und Comic-books: eine amerikanische Untersuchung. In: Frankfurter Allgemeine Zeitung, 21.6.1955, Frankfurt (Main); Pegasus, 1955, No.3, S.19-21, Rothenkirchen/Oberfr. 03494

Demisch, Heinz: Sind die Comics harmloser geworden? In: Blätter für Wohlfahrtspflege, 103 Jg., 1956, S.105-107, Stuttgart 03495

Gatzweiler, Richard: Verbrecher-Comics gefährden die Jugend. Verl.: Volkswartbund, 1954, Köln-Klettenberg 03496

Giehrl, Hans E.: Comic-books-komische Bücher? In: Welt der Schule, 6.Jg., 1953, H.4, S.130-133, Göttingen 03497

Gong, W.: Muskelmann mordet aus Langeweile. In: Süddeutsche Zeitung, 16.9.1954, München 03498

Guhert, Georg: Comics sind oft gar nicht komisch. In: Neue Ruhr Zeitung, 19.6.1966, Essen 03499

Haviland, Virginia: Das Problem der Comics in den USA. In: Jugendliteratur, 1956, H.1, S.42-44, München; Welt und Wort, 1955, H.11, S.382-383, Köln 03500

Hensel, Georg: Bilderbogen und Bilderdrogen: Zum Problem der Comicstrips. In: Jugendschriften-Warte, 8.Jg., 1956, No.4, S.25-26, Frankfurt (Main) 03501

Herr, Giesela: Die Wirkungen der Comics auf Kinder. Hausarbeit für die 1.Staatsprüfung für das Lehramt an Volks- und Realschulen, 1957, Hamburg 03502

Hiepe, Richard: Comic-Strip-Wesen und Wirkung einer optischen Ware. In: Tendenzen, 1.Sonderheft, No.53, 1968, S.159-160,164,166, München 03503

Jansen, Hans: Comics-Opium fürs Kind. In: Westdeutsche Allgemeine Zeitung, Pfingsten 1965, Essen 03504

Klug, Maria: Comics, eine sittliche Gefahr für unsere Jugend. In: Katholische Frauenbildung, 56.Jg., 1955, S.195-198, Paderborn 03505

Koch, Renate: Der Zusammenhang von Lesefertigkeit und Comic-Konsum bei 11-12jährigen Volksschülern. Hausarbeit für die 1.Staatsprüfung für das Lehramt an Volks- und Realschulen, Juni 1970, Hamburg 03506

Köhlert, Adolf: Comics-Probleme. In: Börsenblatt für den deutschen Buchhandel, 13.Jg., 1957, No.62, S.1062-1063, Frankfurt (Main) 03507

Kohlhaas: Sind Comics jugendgefähr-
dend? In: Unsere Jugend, 7.Jg., 1955,
No.10, S.450-457, München 03508

Kühne, Paul: Verführung der Unschul-
digen. In: Der Tagesspiegel, 8.7.1955,
S.3, Berlin 03509

Leiner, Friedrich: Perry Rhodan- eine
Untersuchung über Wesen, Wirkung und
Wert der Science-Fiction-Literatur.
In: Blätter für den Deutschlehrer, No.3,
1968, Frankfurt (Main) 03510

Lissner, Erich: Müssen wir die Kinder
vor Comics schützen? In: Frankfurter
Rundschau, 18.8.1955, Frankfurt (Main)
 03511

Merkelbach, Heinz J.: Mr.Babbitt und
die Comics. In: Deutsche Zeitung und
Wirtschaftszeitung, 12.Jg., No.73,
1957, S.20, Stuttgart 03512

Metzen, Gabriele: Über die Verbreitung
und Wirkung von Comics bei Kindern
des 3. und 4. Schuljahres. Hausarbeit
zur 1.Lehrerprüfung für Volksschulen,
1970, Trier 03513

Mosse, Hilde L.: Die Bedeutung der
Massenmedien für die Entstehung kind-
licher Neurosen (Gefährliche Comics).
Verl.: Volkswartbund, 1955, Köln-
Klettenberg 03514

Mosse, Hilde L.: Die Bedeutung der
Massenmedien für die Entstehung kind-
licher Neurosen. In: Monatsschrift für
Kinderheilkunde, Bd.113, H.2,
S.85-91 03515

Mosse, Hilde L.: Die Comics und die
Kinder. In: Frankfurter Allgemeine
Zeitung, 7.1.1956, Frankfurt (Main)
 03516

Mühlen, Norbert: Comic-books als
Sorgenkinder, ein Brief aus Amerika.
In: Der Monat, 1.Jg., 1949, H.7,
S.86-89, Berlin 03517

Oerter, R.: Kognitive Dissonanz und
erzieherliche Beeinflussung (Zur Wir-
kung überredender Kommunikation bei
Jugendlichen). In: Psychologie und
Praxis, 8.Jg., 1964, H.3, S.108-118,
Köln 03518

Péus, Gunter: Bilderstreifen als Symbole
der Masse. In: Christ und Welt, 14.Jg.,
No.6, 10.2.1961, S.9, Stuttgart
 03519

Pol, Heinz: Jugendkriminalität durch
Comics? In: Neue Ruhr Zeitung,
27.5.1955, Essen 03520

Reinecke, Lutz: Sind Comics gefähr-
lich? In: Underground, No.4, 1970,
S.16-17, München 03521

Rossa-Fischer, Doris: Das Problem der
Comics in Dänemark. In: Jugendlite-
ratur, 2.Jg., 1956, H.8, S.393,
München 03522

Sarcander, Alice: Untersuchungen über
die Wirkungen von Comics auf Kinder.
Hausarbeit für das 1.Staatsexamen für
das Lehramt an Volks- und Realschulen,
1955, Hamburg 03523

Schilling, Robert: Die Comics-Ver-
breitung, Horror-Comics und allgemein.
In: Literarischer Jugendschutz, Luchter-
hand, 1959, Berlin-Darmstadt 03524

Schmidt-Rogge, C.H.: Die Comics und
die Phantasie. Inflation der Bilder und
visueller Dadaismus. In: Welt der
Schule, 12.Jg., 1959, S.425-426,
Frankfurt (Main) 03525

Schneider, Harriet: Münchner Bilder-
bogen in ihrer Wirkung auf Kinder
(Literaturhinweis). In: Jugendschriften-
Warte, 6.Jg., 1954, No.1, S.2,
Frankfurt (Main) 03526

Schückler, Georg: Jugendgefährdung
durch Comics. Verl.: Volkswartbund,
1955, Köln-Klettenberg 03527

Smith, Norman: Was macht die "Comic-
Strips" so populär? In: Spandauer
Volksblatt, 3.11.1963, Berlin 03528

Tröger, Walter: Wie schädlich ist das
Chaos? Comics und politisches Verhalten.
In: Süddeutsche Zeitung, 15.6.1966,
München 03529

Weise, Gerhard: Machen Comics Kinder
zur Kriminellen? In: Stuttgarter Zei-
tung, 3.1.1966, S.3, Stuttgart 03530

Wertham, Frederic: Lektüre für die
Unschuldigen. In: Jugendliteratur,
1956, H.7, S.325-328, München
 03531

Wetterling, Horst: Sind die Comic-
strips gefährlich? In: Der Stern, No.33,
1967, S.58-59, Hamburg 03532

Wichmann, Jürgen: Wie lange noch
Jugendgefährdung durch Comics?
In: Die Neue Ordnung, 9.Jg., 1955,
H.3, S.172-175, Paderborn 03533

Anonym: Mit gebrochenen Armen ...
In: Constanze, No.24, 1966, Hamburg
 03534

Anonym: Was macht die Comic-strips
so populär? In: Gewerkschaftliche
Rundschau für die Bergbau- und Ener-
giewirtschaft,17.Jg., 1964, S.41-42,
Bochum 03535

Anonym: Donald Duck schlug die Wis-
senschaft. In: Hamburger Morgenpost,
2.2.1966, Hamburg 03536

Anonym: Jugendgefährdung durch Co-
mics. In: Katholische Zeitschrift für
Kinder- und Jugendfürsorge, 35.Jg.,
1954, S.362-363, Freiburg 03537

Anonym: Bildhefte- große Gefahr für
die Jugend. In: Katholisches Sonntags-
blatt, 103.Jg., 1955, No.35, S.3f,
Köln 03538

Anonym: Gefährdung der Jugend durch
Comics. In: Hygieia, 1950 03539

Anonym: Auch in England hält die
Debatte um die Comics an. In: Jugend-
literatur, 1.Jg., 1955, No.1, S.43,
München 03540

Anonym: Das Problem der Comics in
den Vereinigten Staaten. In: Jugend-
literatur, 1956, H.1, S.42-44,München
 03541

Anonym: Vom Comic-Leser zum Mör-
der. In: Neue Zeit, 26.10.1955, Köln
 03542

Anonym: Comic-books verantwortlich?
Verrohung der Jugend - ein internatio-
nales Problem. In: Ruf ins Volk, No.11,
1954, S.84, Hamm in Westfalen 03543

Anonym: Boeing 747. In: Der Spiegel,
No.8, 1969, S.149, Hamburg 03544

Anonym: Comics-blöd und jugendge-
fährdend. In: Unser Kind, 5.Jg., 1954,
No.11, S.3, Essen 03545

Anonym: Greuel-Comics. In: Verlags-
Praxis, 2.Jg., 1955, S.31, Darmstadt
 03546

Anonym: Das Problem der Comics in den USA. In: Welt und Wort, 1955, H. 11, S. 382-383 03547

Anonym: Batman beeinflußt nur wenige Kinder. In: Westdeutsche Allgemeine Zeitung, 24. 2. 1972, Essen 03548

Anonym: Walt Disney und die bösen Folgen. In: Zeitschrift für Jugendliteratur, 1. Jg., 1967, H. 8, S. 502-504
03549

DEUTSCHE DEMOKRATISCHE REPUBLIK
GERMAN DEMOCRATIC REPUBLIC

Schneider, Harriet: Münchner Bilderbogen in ihrer Wirkung auf Kinder. phil diss., 1947, Leipzig 03550

Anonym: Erst Comic-Strips dann Verbrechen und Massengrab, "Amerikanische Lebensweise" auf deutschem Boden. In: Neues Deutschland, 26. 6. 1954, Ost-Berlin 03551

ECUADOR

Guevaba, D.: Sicopatologia del cuento infantil. Casa de la cultura ecuatoriana, 1955, Quito 03552

FRANKREICH / FRANCE

Bourgeron, Jean-Pierre: Superman et la paraphrénie. In: Giff-Wiff, No. 22, 1966, Paris 03554

Detowarnicki, Frederic: Mandrake psychoanalyste. In: L'Express, 1. 4. - 7. 4. 1968, Paris 03555

Gaugeard, Jean: Une menace pour la culture. In: Les Lettres Françaises, No. 1138, 30. 6. -6. 7. 1966, Paris
03556

Sullerot, Eveline: Bandes dessinées et culture. In: Opera Mundi, Mai 1966, S. 56, Paris 03559

Sullerot, Eveline: Les bandes dessinées, réservoir de la culture. In: Giff-Wiff, No. 15, 1966, S. 15, Paris 03560

Wertham, Frederic: Les "crime-comic-books" et la jeunesse américaine. In: Les temps modernes, No. 118, 1955, Paris 03561

Anonym: Civilisation de l'image. In: Arthème Fayard, 1960, Paris 03562

Anonym: Batman: l'homme chauve-souris est devenue l'idole no. 1 des américains. In: Cinemonde, No. 1647, 15. 4. 1966, Paris 03563

Anonym: Donald inquiète les specialistes. In: L'Express, 8. 3. 1965, Paris
03564

GROSSBRITANNIEN / GREAT BRITAIN

Hollbrook, David: Inoffensive comics? In: Journal of Education, Bd. 88, No. 1045, 1956, S. 348-352, London
03565

Mc Glashan, Alan: Comic-strips: a new fantasia of the unconscious. In: Lancet, Bd. 264, No. 6753, 1953, S. 238, London 03566

Wertham, Frederic: The guide of the guilt. Dennis Dobson Ed., 1953, 211 S., London 03567

Anonym: A case of taking the Mickey. In: The Guardian, 2.2.1971, London 03568

Anonym: Inonffensive comics?. In: Journal of Education, Bd. 88, October 1956, S. 437, London 03569

ITALIEN / ITALY

Beraldi, Franco: Le ragazze di Parigi si vestano come Barbarella. In: Tempo, No. 45, 10.11.1965, S. 48-51, Milano 03570

Bernardi, Luigi: Gli intellettuali alle prese con Topolino e Paperino. In: Il Telegrafo, 30.6.1967, Milano 03571

Bertieri, Claudio: Attinge all'orrore la seduzione spettacolare. In: Il Lavoro Nuovo, 17.4.1965, Genova 03572

Bertieri, Claudio: Comics como spec-chio della società. In: Il Lavoro, 9.3.1965, Genova 03573

Bertieri, Claudio: I comics dei consumi. In: Il Lavoro, 6.10.1967, Genova 03574

Bertieri, Claudio: Un giallo psicologico. In: Il Lavoro, 12.5.1967, Genova 03575

Bertieri, Claudio: The religion and the comics. In: Il Lavoro, 5.4.1968, Genova 03576

Bertieri, Claudio: Una vera Batmania. In: Il Lavoro, 24.2.1967, Genova 03577

Biamonte, S. G.: I fumetti dell'incon-scio. In: Il Giornale d'Italia, 18.2.1965, Milano 03578

Bourgeron, Jean-Pierre: Superman et la paraphrénie. In: I Fumetti, No. 9, 1967, S. 35-39, Roma 03579

Castelli, Alfredo: Il supermanismo, ovvero i miti della civiltà delle macchine. In: Comics, 1.4.1966, Milano 03580

Cecchi, Ottavio: Si, Lucy è una fasci-sta. In: L'Unità, 24.1.1965, Milano 03581

Chiaromonte, N.: Fumetti e cultura. In: Il Mondo, 11.8.1964, Milano 03582

Della Corte, Carlos: Fantascienza a strisce. In: Smack, No. 3, 1968, S. 1-2, Milano 03583

Eco, Umberto: Verso una civiltà dell'immagine. In: Televisione e cultura, Bompiani, 1961, Milano 03584

Forte, Gioacchino: La persuasione a fumetti. In: Nord e Sud, April 1965, Milano 03585

Garroni, Emilio: Fumetti e cultura di massa. In: Sapere, April 1965, Milano
03586

Giammanco, Roberto: Alcuni osservazioni sui comics nella società americana. In: Quaderni di Communicazioni di Massa, No.1, 1965, S.52-58, Roma
03587

Giordano, Alberto. Considerazioni psichologiche sulle stampa a fumetti come mezzo di communicazioni di massa. In: Quaderni di Communicazioni di Massa, No.1, 1965, S.35-41, Roma
03588

Mei, Francesco: Patologia del fumetto. In: Opera Aperta, No.4, 1965, Roma
03589

Ossicini, A.: Primi rilievi su una inchiesta sull'influenza del cinema e dei fumetti. In: Rivista Psicopatologia e Neuropsicologia, Bd.20, 1952, S.33, Milano
03590

Paderni, S.: I fumetti come fenomeno culturale. In: Gazzetta di Modena, 13.7.1953, Modena
03591

Pierallini, Giulio: L'Odisea sadomasochista da Ercole a James Bond. In: Il Lavoro, 5.5.1966, S.3, Genova
03592

Radice, Lucio L.: Vigili e ipnotizzati. In: Riforma della Scuola, No.5-6, 1965, Roma
03593

Sullerot, Eveline: Bandes dessinées et culture. In: Quaderni di Communicazioni di Massa, No.1, 1965, S.43-51, Roma
03594

Valentini, E.: Influenza dei fumetti. In: Civiltà Cattolica. 6.9.1952, Roma
03595

Zanotto, Piero: Anche gli uomini di cultura sono influenzati dai fumetti. In: Il Gazzettino, 25.9.1966, Venezia
03596

Zanotto, Piero: Cartoons e fantascienza. In: Fantascienza Minore, Sondernummer, 1967, S.12-16, Milano
03597

Zanotto, Piero: La fantascienza. In: I Radar, Serie 9, No.13, 1967, 64 S., Editrice Radar, Padova
03598

Zanotto, Piero: La società americana specchiata nei fumetti. In: Tribuna del Mezzogiorno, 17.11.1965, Messina
03599

Zorzoli, G.B.: Fantascienza minorenne. In: Linus, No.2, 1965, Milano 03600

Anonym: I fumetti intellettuali distrussero McCarthy? In: L'Espresso, 10.5.1959, Milano 03601

Anonym: I bimbi, i fumetti e la moda. In: La Stampa, 21.3.1968, Milano
03602

ÖSTERREICH / AUSTRIA

Bamberger, Richard: Dein Kind und seine Bücher. Verlag Jugend und Volk, Taschenbuch No.5, 1957, Wien 03603

SCHWEDEN / SWEDEN

Hegerfors, Sture: Lulu from modehuset. In: Expressen, 23.3.1967, Stockholm
03604

Hegerfors, Sture: Seriemode balsam för
var själ? In: Idun-Veckojournalen,
No. 27, 1966, Stockholm 03605

Leijonhielm, Christer: Har inte serierna
nagra goda sidor? In: Barn, No. 6,
1954, S. 2, Stockholm 03606

Wahlöö, Per: Visste ni detta om en
väldsfrälst drömvärld? In: Barn, 1957,
S. 1, Stockholm 03607

SCHWEIZ / SWITZERLAND

Gutter, Agnes: Die Naiven und der
Tarzan. Vortrag. Seraphisches Liebes-
werk für Jugendliteratur, 1955, Solo-
thurn 03608

Hensel, Georg: Bilderbogen und Bilder-
drogen. Zum Problem der Comic-strips.
In: Schweizerisches kaufmännisches
Zentralblatt, 51.Jg., 1955, S. 291,
Basel 03609

Morris, Marcus: The problem of the
comics. Vortrag. (unveröffentlichtes
Manuskript). Internationaler Kongress
für das Jugendbuch, 3. 10. 1953, Zürich
 03610

Smith, Norman: Was macht die "comic-
strips" so populär?. In: Die Tat,
20. 4. 1964, S. 11, Zürich 03611

Wyss, Hedi: Sind Comics eine Gefahr
für unsere Kinder? In: wir eltern,
März 1970, S. 10-14, Zürich 03612

Zulliger, H.: Sind die Comic-Strips
eine Gefahr? In: Pro Juventute, 35.Jg.,
1954, Sonderheft, S. 77-79, Zürich;
Schweizerische Lehrerzeitung, Bd. 26,
1962, S. 803-805, Zürich 03613

SPANIEN / SPAIN

Alvarez Villar, Alfonso: Función
formativa de los tebeos en las mentes
infantiles. In: Hoja del Lunes, 20. 9. 1965,
Madrid 03614

Alvarez Villar, Alfonso: La literatura
infantil en la luz de la psicología.
In: La Voz de España, Januar 1966,
Madrid 03615

Alvarez Villar, Alfonso: Psicología y
cuentos de hadas. In: La Voz de
España, 11. 1. 1966, Madrid 03616

Bourgeron, Jean-Pierre: Superman y la
parafrenia. In: Cuto, No. 2-3, 1967,
S. 31-33, San Sebastian 03617

Mouerris, Alejandro G.: La literatura
no es para mayores. In: La Estafeta lite-
raria, 5. 5. 1956, Madrid 03618

Perucho, Juan: El poder de los comics.
In: Destino, No. 1497, 16. 4. 1966,
Barcelona 03619

Romero Marín, Anselmo: La psicologia
infantil y juvenil en relación con la
información. In: Curso de prensa in-
fantil. Escuela Oficial de Periodismo,
1964, Madrid 03620

Sarto, Maria M.: Caracter activo de la
prensa infantil. In: Curso de prensa
infantil. Escuela Oficial de Periodismo,
1964, S. 219, Madrid 03621

Anonym: El problema de los tebeos.
In: Mundo Cristiano, No. 30, 1958,
S. 8, Madrid 03622

VEREINIGTE STAATEN /
UNITED STATES

Abel, Robert H.: Al Capp vs. just about
everybody. In: Cavalier, Bd. 17, No. 9,
1967, S. 25-101, New York 03623

Arnold, Arnold: Violence and your
child. Award Books, 1969, New York
 03625

Bakwin, Ruth M.: Effect of comics on
children. In: Modern Medicine, Septem-
ber 1953, S. 192-193, Minneapolis
 03626

Banning, Evelyn I.: Social influence of
children and youth. In: Review of
Education Research, Bd. 25, 1955,
S. 36-47, Chicago 03627

Bender, L. / Lourie, Reginald: The
effect of comic-books on the ideology
of children. In: American Journal of
Orthopsychiatry, Bd. 11, July 1941,
S. 540-550, Chicago 03628

Bender, L.: The psychology of chil-
dren's readings and the comics. In:
Journal of Educational Sociology, Bd. 18,
No. 4, 1944, S. 223-231, Chicago
 03629

Bent, Silas: Are comics bad for the
children? Yes! No! In: Rotarian,
Bd. 56, March 1940, S. 18-19, Chicago
 03630

Brennecke, Ernest: The real mission of
the funny paper. In: Century, Bd. 107,
March 1924, S. 665-675, New York
 03631

Buzzatti, Dino: 1952: strips, tomb of
infantile imagination. In: General
Report on the literacy aspects of the
periodical press for the young. Press,
Cinema and Radio for the Young, 19. 3.
1952, S. 3-5, New York 03632

Darrow, B. H.: Who teaches our children
in their spare time? In: High School
Teacher, Bd. 11, June 1935, S. 182-183,
Baltimore 03633

Deverall, Richard L.-G.: American
comic-books in Asia. In: America,
22. 12. 1951, S. 333-335; 26. 2. 1952,
S. 494, New York 03634

Drachman, J. S.: Prospectus for an Ame-
rican mythology. In: English Journal
(High School Edition), December 1930,
S. 781-788, Chicago 03635

Fischetti, John: New horizons. In: News-
letter, September 1965, S. 11-13;
October 1965, S. 12-15, Westport 03636

Fisher, Dorothy C.: What's good for
children? In: Christian Herald,
May 1944, S. 26-28, New York 03638

Foster, F. Marie: Why children read the
comics. In: Book against Comics,
Bulletin of the Association for Arts in
Childhood, 1942, S. 7-14, Chicago
 03639

Frank, Josette: Comics, TV, radio and
movies-what do they offer to children?
In: Public Affairs Pamphlet, No. 48,
1955, New York 03640

Gardiner, H.C.: Comic books: cultural threat? In: America, Bd. 91, 19. 6. 1954, S. 319-321, New York 03641

Gardiner, H.C.: Comic books: moral threat? In: America, Bd. 91, 26. 6. 1954, S. 340-342, New York 03642

Gibbs, W.: The Seduction of the Innocent. In: The New Yorker, 30. Jg., 8. 5. 1954, S. 134f, New York 03643

Gruenberg, Sidonie M.: Comics: their power and worth. In: Teacher's Digest, Bd. 5, March 1945, S. 51-54, Chicago
03644

Gruenberg, Sidonie M.: Comics as a social force. In: Journal of Educational Sociology, Bd. 18, No. 4, 1944, S. 204-213, Chicago 03645

Harms, Ernst: Comics for and by children. In: New York Times Magazine, 24. 9. 1939, S. 12-13, New York 03646

Heisler, F.L.: A comparison of comic-book and non comic-book readers of the elementary school. In: Journal of Educational Research, Bd. 40, February 1947, S. 458-464, Chicago 03647

Hill, G.E.: Children's interest in comic-strips. In: Educational Trends, Bd. 1, 1939, S. 11-15, Baltimore; Journal of Educational Research, Bd. 34, September 1940, S. 3-36, Chicago
03648

Hill, G.E.: How much of a menace are the comics?. In: School and Society, 15. 11. 1941, S. 436, Chicago 03649

Hill, G.E.: Relation of children's interest in comic-strips to the vocabulary of these comics. In: Journal of Educational Psychology, Bd. 34, January 1943, S. 48-54, Chicago 03650

Hoult, T.F.: Comic-books and juvenile deliquency. In: Sociology and Social Research, Bd. 33, 1949, S. 279-284, Chicago 03651

Hoult, T.: Are comic-books a menace? In: Today's Health, Bd. 28, June 1950, S. 20-21, New York 03652

Hutchison, Bruce D.: Comic strip violence 1911-1966. In: Journalism Quarterly, 46. Jg., No. 2, 1969, New York 03653

Jenkins, A.: Comics characters and children. In: Literacy Digest, Bd. 117, 10. 3. 1934, S. 47, New York 03654

Kandel, I.L.: Fiddling during the emergency, are comic-books contributary factors to American culture?. In: School and Society, Bd. 73, 10. 2. 1951, S. 88-89, Chicago 03655

Kandel, I.L.: Threat to international cultural relations. In: School and Society, Bd. 69, 26. 3. 1949, S. 220, Chicago 03656

Lehman, H.C.: The compensatory function of the Sunday funny paper. In: Journal of Applied Psychology, 11. 6. 1927, S. 202-211, Chicago 03657

Lourie, Reginald: s. Bender, L.

Marston, William M.: Why 100000000 Americans read comics. In: The American Scholar, Bd. 13, 1943/44, S. 35-44, Baltimore 03658

Mary Clare, Sister: Comics: a study of the effects of comic-books on children less than eleven years old. In: Our Sunday Visitor, 1943, 40 S., Huntington, Indiana 03659

Mattingly, Ignatius G.: Some cultural aspects of serial cartoons, or: get a load of those funnies. In: Harper's Magazine, Bd. 211, December 1955, S. 34-39, New York 03660

Moore, W.: The Seduction of the Innocent. In: The Nation, 178.Jg., 15.5.1954, S. 426-427, Baltimore
03661

Morgan, J.E.: The Seduction of the Innocent. In: National Education Association Journal, 43.Jg., November 1954, S. 473, New York 03662

Overholser, W.: The Seduction of the Innocent, Saturday Review of Literature, 37.Jg., 24.4.1954, S. 16, New York 03663

Pierce, Ponchitta: What's not so funny about the funnies. In: Ebony, Bd. 22, November 1966, S. 48-50, New York
03664

Ramsey, B.: The effect of comics on children. In: American Journal of Psychology, 1943, Chicago 03665

Read, A. Louis: The impact of the editorial cartoon. In: The Cartoonist, January 1968, S. 34, Westport 03666

Robinson, S.M.: Schools, mass media and deliquency. In: School and Society, Bd. 88, 27.2.1960, S. 99-102, Chicago
03667

Rose, Arnold M.: Mental health attitudes of youth as influenced by a comic-strip. In: Journalism Quarterly, Bd. 35, No. 3, Summer 1958, S. 342-353, Chicago; The'Funnies: an American idiom. The free press of Glencoe, 1963, S. 247-260, Boston 03668

Sadler, A.W.: Love comics and American popular culture. In: American Quarterly, Bd. 16, 1964, S. 486-490, New York 03669

Schultz, G.D.: Comics, radio, movies: what are they doing to our children?. In: Better Homes and Gardens, Bd. 24, November 1945, S. 22-23, New York
03670

Social Research Inc.: The Sunday comics, a socio-psychological study of their function and character, prepared by Social Research Inc., for Metropolitan Sunday Newspaper, 1954, S. 1-11, Chicago
03671

Sperzel, E.Z.: Effect of comic-books on vocabulary growth and reading comprehension. In: Elementary English Review, Bd. 25, February 1948, S. 109-113, Chicago 03672

Thrasher, Frederic M.: The comics and deliquency-cause or scapegoat? In: Journal of Educational Sociology, Bd. 23, December 1949, S. 195-205, Chicago
03673

Thrasher, Frederic M.: Do the crime comic-books promote juvenile deliquency? In: Congressional Digest, Bd. 33, December 1954, S. 302-305, Washington 03674

Viertel, G.: Dirigible: comic strip. In: Harpers Bazaar, Bd. 104, 5.1.1971, S. 62-65, New York 03674a

Warshow, Robert: Paul, the horror comics and Dr. Wertham. In: Commentary, Bd. 17, No. 6, 1954, S. 596-604, New York; Mass Culture. Ed by Rosenberg. The free press of Glencoe, 1957, Glencoe, Ill. 03675

Wertham, Frederic: Comic-books, blue-prints for deliquency. In: Reader's Digest, Bd. 64, May 1954, S. 24-29, Chicago 03676

Wertham, Frederic: Are comic-books harmful to children? In: Friends Intelligencer, 10. 7. 1948, New York 03677

Wertham, Frederic: The curse of the comic-books! The value patterns and effects of comic-books. In: Religious Education, Bd. 49, 1954, S. 394-406, Chicago 03678

Wertham, Frederic: It's still murder. In: Saturday Review of Literature, Bd. 38, 9. 4. 1955, S. 11-12, 46-48, Chicago
 03679

Wertham, Frederic: The psychopathology of comic-books. In: American Journal of Psychotherapy, July 1948, Chicago 03680

Wertham, Frederic: Seduction of the Innocent, Rinehart, 1954, New York
 03681

Wertham, Frederic: The Seduction of the Innocent. In: New Republic, 130. Jg., 24. 5. 1954, S. 22, New York 03682

Wertham, Frederic: A sign for Cain, 1966, New York 03683

White, D. M.: Comics and the American image abroad. In: The Funnies: an American idiom. The free press of Glencoe, 1963, S. 73-80, Boston 03684

Anonym: Comic-books and deliquency. In: America, Bd. 91, 24. 4. 1954, S. 86, New York 03685

Anonym: Scary comics are scared. In: America, Bd. 91, 25. 9. 1954, S. 606, New York 03686

Anonym: Juvenile deliquency: Crime Comics. In: Congressional Digest, Bd. 33, December 1954, S. 293, Washington 03687

Anonym: Are the comics harmful reading for children? In: Coronet, August 1944, S. 179, New York 03688

Anonym: Comic books vs. cavities. In: Dixie Times, 19. 2. 1956, S. 15, Picayune States Roto Magazine, Picayune 03689

Anonym: Can the rest of the century be salvaged? In: Esquire, Bd. 70, October 1968, S. 135-139, New York
 03690

Anonym: The funnies as an American phenomenon and her influence. In: Graphic Arts, January 1964, Fichtberg, Mass. 03691

Anonym: On Sadie Hawkins day girls chase boys in 201 colleges. In: Life, 11. 12. 1939, S. 32-33, New York
 03692

Anonym: U. S. becomes shmoo-struck, Li'l Abner. In: Life, 20. 9. 1948, S. 46, New York 03693

Anonym: Funny strips: cartoon drawing is big business, effects on children debated. In: Literacy Digest, Bd. 122, 12. 12. 1936, S. 18-19, New York
 03694

Anonym: Attack on juvenile deliquency. In: National Education Association Journal, Bd. 37, December 1948, S. 632, Chicago 03695

Anonym: Escapist paydirt: Comic-book influence friends and make plenty of money too. In: Newsweek, 27. 12. 1943, S. 57-58, Dayton, Ohio 03696

Anonym: A wonderful world: Growing impact of the Disney art. In: Newsweek, 18.4.1955, S.26,28-30, Dayton, Ohio 03697

Anonym: More proof of comics power. In: Printer's Ink, 10.9.1948, S.20, New York 03698

Anonym: Comic books and juvenile deliquency, Interim report of the Committee on the judiciary pursuant. In: Report, Government Printing Office, 1955, No.62, Washington 03699

Anonym: The comics-aha!. In: Saturday Review of Literature, 17.7.1948, S.19, Chicago 03700

Anonym: Cain before comics. In: Saturday Review of Literature, 24.7.1948, S.19-20, Chicago 03701

Anonym: The Comics-very funny. In: Saturday Review of Literature, 21.8.1948, Chicago 03702

Anonym: The Comics... very funny. In: Saturday Review of Literature, 25.9.1948, S.22, Chicago 03703

Anonym: Real danger of some comics. In: Science Digest, Bd.23, April 1948, S.29, New York 03704

Anonym: Cause of deliquency. In: Science Newsletters, 1.5.1954, S.275, New York 03705

Anonym: The boy who read horror comics. In: Spectator, Bd.194, 11.3.1955, S.304, New York 03706

Anonym: The role of comic-strips and comic-books in child life. In: Supplementary Educational Monographs, December 1943, S.158-162, Baltimore 03707

Anonym: Sadie Hawkins at Yale. In: Time, 11.11.1940, S.51, New York 03708

Anonym: Authority in the comics. In: Trans-Action, December 1966, S.22-26, New York 03709

VENEZUELA

Hauser, Olga: Batman, bueno o malo para los niños? In: Momento, No.554, 26.2.1957, S.18-25, Caracas 03710

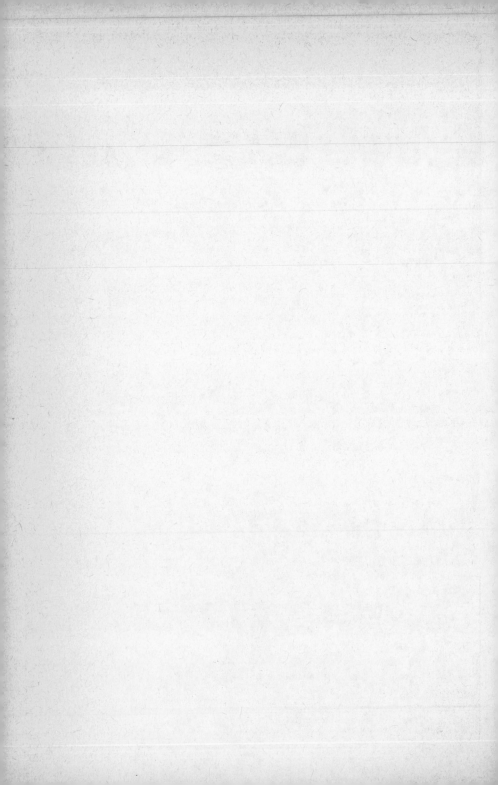

6 Die Verwendung von Comics zu erzieherischen Zwecken
The Use of Comics for Educational Purposes

ARGENTINIEN / ARGENTINA

D'Adderio, Hugo: Realización de un
dibujo al lavado. In: Dibujantes, No. 2,
1953, S. 10-13, 33, Buenos Aires 03711

Bullande, José: El nuevo mundo de la
imagen, la escuela en el tiempo.
Eudeba, 1965, Buenos Aires 03712

Anonym: Vietnam in tinta china. In:
Primera Plana, No. 199, 1966, S. 46,
Buenos Aires 03713

BELGIEN / BELGIUM

Anonym: Les bandes dessinées à l'Uni-
versité. In: Rantanplan, No. 2, 1966,
S. 8, Bruxelles 03714

Anonym: Schthroumpfage subversif.
In: Spirou, No. 1449, 20.1.1966,
Bruxelles 03715

BRASILIEN / BRAZIL

Carneiro, Heliodora: Um problema
atual para os educadores. In: O Jornal,
Suplemento literario, 1967, Rio de
Janeiro 03716

Lessa, Elsie: Biblia para aviosa a jacto·
In: O Globo, 1967, Rio de Janeiro
03717

BUNDESREPUBLIK DEUTSCHLAND /
FEDERAL REPUBLIC OF GERMANY

Baumgärtner, Alfred C.: Comics, päda-
gogisch gesehen. In: Sprache im tech-
nischen Zeitalter, No. 44, 1972,
S. 327-331, Berlin 03718

Blaich, Ute: Ein wenig Terror muß dabei
sein; Polit-Comics für Kinder. In:
Deutsches Allgemeines Sonntagsblatt,
8.11.1970, S. 1, Köln 03719

Blau, Arno: Comic-Books- und was sagt
der Taubstummenlehrer dazu? In:
Neue Blätter für Taubstummenbildung,
9.Jg., 1955, No. 3/4, S. 101-103,
Heidelberg 03720

Börner, Elisabeth: Eine Bilderfibel als
weltkundliches Unterrichtsmittel. Haus-
arbeit für das 1. Staatsexamen für das
Lehramt an Volks- und Realschulen.
1962, Hamburg 03721

Brawand, Leo: Wer niemals eine
Schraube sah... In: Der Spiegel, No. 43,
1967, S. 118, Hamburg 03722

Broder, Herta: Die Bildgeschichte als
Mittel der Milieu- und Charakterdiag-
nose. Hausarbeit zur 1. Lehrerprüfung,
1967, Hamburg 03723

Brück, Axel: Comics in der Schule?
In: Jugendschriften-Warte, N.F.,
23.Jg., No. 3, 1971, S. 11, Frankfurt
(Main) 03724

Buschmann, Christel: Verachtet, aber höchst lebendig. Comics zwischen Propaganda und Protest. In: Die Zeit, No. 42, 16.10.1970, S. 28, Hamburg
03725

Cordt, Willy K.: Neues von den Comics. In: Westermanns Pädagogische Beiträge, 7.Jg., 1955, H. 9, S. 462-469, Braunschweig
03726

Dahrendorf, Malte: Vorüberlegungen zu einer Didaktik der Comic Strips. In: Jugendschriften-Warte, N.F., 23.Jg., No. 12-71, 1971, S. 42-43, Frankfurt (Main)
03727

Dilthey, Helga: Ausgewählte Comics in einer R7. Hinführung zum kritischen, bewußten Lesen. Hausarbeit für die 2. Lehrerprüfung, März 1972, Hamburg
03728

Flacke, Walter: Information oder Instruktion? In: Jugendschriften-Warte, N.F., 23.Jg., No. 6, 1971, S. 23, Frankfurt (Main)
03729

Fucks, Erika: Haben Sie eigentlich etwas gegen Donald Duck? In: Eltern, H. 1, 5.1.1970, S. 50-53, München 03730

Funhoff, Jörg: Comics im Unterricht. In: Kunst und Unterricht, H. 10, 1970, S. 17, Velbert 03731

Gehring, Bernhard: Psychologisch-pädagogische Studie über das Comic-Lesen der Kinder. Hausarbeit für das 1. Staatsexamen für das Lehramt an Volks- und Realschulen, 1962, Hamburg 03732

Geist, Hans-Friedrich: Inflation der Bilder. Eine Betrachtung zur Erziehungssituation der Gegenwart. In: Lebendige Erziehung, 5.Jg., 1956, H. 6, S. 131, 134, Hamburg 03733

Glaubitz, Joachim: Kommunistische Moralpredigten in Comic Books. In: Die Zeit, No. 34, 19.8.1966, S. 26, Hamburg 03734

Gonnermann, Elke: Versuch einer kritischen Auseinandersetzung mit Comicbooks im Unterricht einer 6. Klasse. Hausarbeit für das 1. Staatsexamen für das Lehramt an Volks- und Realschulen, 1969, Hamburg 03735

Hafner, Georg: Comic-strips, kunsterziehlich gesehen. In: Jugendliteratur, 1957, H. 9, S. 389-391, München
03736

Hahn, Ronald M.: Comics auch mit Klassenkampf. In: General-Anzeiger, 30.12.1971, Wuppertal 03737

Hell, L.: s.: Köhlert, Adolf

Hennings, Hermann: Comics-Lesestoff für Gehörlose? In: Jugendschutz, 7.Jg., 1962, H. 4, S. 200-202, Darmstadt
03738

Herr, Alfred: Robinson in Comic-Sicht. In: Jugendschriften-Warte, 9.Jg., 1957, N.F., H. 7-8, S. 52-53, Frankfurt (Main) 03739

Herr, Giesela: Shakespeares Hamlet-als Comic zerstümmelt. In: Jugendliteratur, 1957, H. 2, S. 86-87, München 03740

Hoffmann, Bärbel / Hoffmann, Hans: Kunstunterricht und Comics. In: Kunst und Unterricht, H. 10, 1970, S. 21-22, Velbert 03741

Hoffmann, Michael: Was Schüler durch Comic Strips "lernen". In: Westermanns Pädagogische Beiträge, 22.Jg., 1970, No. 10, S. 497-507, Braunschweig
03742

Jeske, Uwe (Hrsg.): 2-4-6-8 Wird hier ein Freßsack angebracht? (Antiautoritäre Comic-Geschichte). Jeske-Verlag, 1970, Köln 03743

Kempkes, Wolfgang: Comics im Unterricht: Stundenprotokoll I-II. In: Jugendschriften-Warte, 24.Jg., N.F., No.1 u.3, 1972, S.2-4 u.S.9-11, Frankfurt (Main) 03744

Kempkes, Wolfgang: Comics im Schulunterricht. In: Bulletin: Jugend + Literatur, No.8, 1970, S.6, Weinheim 03745

Kempkes, Wolfgang: Comics im Schulunterricht in Hessen. In: Bulletin: Jugend + Literatur, No.3, 1970, S.25, Weinheim 03746

Kempkes, Wolfgang: Comics für den Sexualkunde-Unterricht. In: Bulletin: Jugend + Literatur, No.8, 1970, S.6, Weinheim 03747

Kempkes, Wolfgang: Die educational Comics und Möglichkeiten ihrer Verwertung im Unterricht. Hausarbeit für die 1.Staatsprüfung für das Lehramt an Volks- und Realschulen, 8.5.1970, Hamburg 03748

Kempkes, Wolfgang: Informationen über Comics, educational Comics und ihre schulische Verwendung. In: Jugendschriften-Warte, 23.Jg., N.F., No.3 u.No.5, 1971, S.10-11, S.17-19, Frankfurt (Main) 03749

Kempkes Wolfgang: Informative Comics. In: Bulletin: Jugend + Literatur, No.9, 1970, S.13, Weinheim 03750

Kempkes, Wolfgang: Märchen-Comics. In: Bulletin: Jugend + Literatur, No.7, 1970, S.12, Weinheim 03751

Kempkes, Wolfgang: Der zweite Weltkrieg: comic-artig? In: Bulletin: Jugend + Literatur, No.4, 1970, S.28-29, Weinheim 03752

Kerst, Hans: Methoden des Umgangs mit Comics im Unterricht. Dargestellt am Beispiel des Heftes "Asterix der Gallier" in einer R 8. Hausarbeit zur 2. Lehrerprüfung, März 1972, Hamburg 03753

Klose, Werner: Alles lesen, alles sehen, alles hören. In: Die Zeit, No.52, 24.12.1971. S.42-43, Hamburg 03754

Köhlert, Adolf: Schule und Comics. In: Jugendschriften-Warte, 6.Jg., 1954, N.F., No.10, S.35-36, Frankfurt (Main) 03755

Köhlert, Adolf / Hell, L.: Comics in der Schule? In: Jugendschriften-Warte, 22.Jg., No.10-70, 1970, S.33-34, Frankfurt (Main) 03756

Kühl, Marlene: Kritisches Lesen von Comics. Theorie und Praxis eines Unterrichts auf der Sekundarstufe. Hausarbeit für das 1.Lehrerexamen, 1972, Kiel 03757

Künnemann, Horst: Kinder und Kulturkonsum. Beltz, 1972, 163 S. Weinheim 03758

Maier, Karl E.: Gute und schlechte Abenteuergeschichten. In: Der Deutschunterricht, 13.Jg., 1961, H.6, S.5-13, Stuttgart 03759

Markować, Frauke: Die "Astérix"-Serie als Lektüre heutiger Schüler der Sekundarstufe. Hausarbeit für die 1.Staatsprüfung für das Lehramt an Volks- und Realschulen, Mai 1971, Hamburg 03760

Nellen-Piské, Jutta: Erziehung zum
Lesen im Unterricht. Verlag für Buch-
marktforschung, 1966, S.28-31,48-53,
Hamburg 03761

Otto, Renate / Otto, Karl-Heinz: Bewe-
gung und Handlung. Schüler zeichnen
Comics. In: Kunst und Unterricht, H.10,
1970, S.18-20, Velbert 03762

Pforte, Dietger: Comics im ästhetischen
Unterricht. In: Sprache im technischen
Zeitalter, No.44, 1972, S.332-341,
Berlin 03763

Rauch, Sabine: Untersuchung von Comics
im Unterricht. In: Diskussion Deutsch,
No.6, 1971, S.351-371, Frankfurt
(Main) 03764

Roggatz, Detlef / Thielke, A.: Mög-
lichkeiten der Analyse und praktischen
Arbeit zum Thema "Comic als Vehikel
von Ideologien". In: Politische Erziehung
im ästhetischen Bereich. Hrsg. von
Hans Giffhorn, Friedrich Verlag, 1971,
S.17-36, Hannover 03765

Schmidmaier, Werner: Verkehrser-
ziehung für Alfonso. In: Graphik, No.12,
1971, München 03766

Schwebbach, Hella: Analyse des Comic
Books "Astérix" hinsichtlich seiner pä-
dagogischen Bedeutung für Kinder und
Jugendliche. Hausarbeit für das 1.Staats-
examen für das Lehramt an Volks- und
Realschulen, 1967, Hamburg 03767

Siegert, Babette: Die Bildreihe im
Erstaufsatzunterricht. Hausarbeit für
das 1.Staatsexamen für das Lehramt
an Volks- und Realschulen, 1966,
Hamburg 03768

Stelly, Gisela: Tick, Trick und Track
geben Anti-Unterricht. In: Die Zeit,
No.17, 25.4.1969, S.68, Hamburg
 03769

Strich, Wolfgang: Stoffplan für das Fach
"Form und Farbe" an der Walter-Gro-
pius-Schule in Berlin. In: Gesamtschule,
3.Jg., No.2, 1971, S.10-13, Braun-
schweig 03770

Sulzbach, Peter: Politische Bildung für
die Kleinen. In: PARDON, No.6, 1965,
Köln 03771

Thielke, A.: s. Roggatz, Detlef

Wasem, Erich: Der audio-visuelle Wohl-
stand. Didaktik und Interpretations-
medien, Ehrenwirth, 1968, München
 03772

Wasem, Erich: Presse, Rundfunk, Fern-
sehen, Reklame, pädagogisch gesehen,
1959, München 03773

Weber, Erich: Die pädagogische Aus-
einandersetzung der Eltern und Lehrer
mit den geheimen Miterziehern. In:
Welt der Schule, 19.Jg., 1966, H.10,
S.433-439 03774

Wenz, Gustav: Die Kunst des Lesens
und die Comics. In: Unsere Volksschule,
12.Jg., 1961, H.8, S.385-388 03775

Wermke, Jutta: Zur Behandlung von
Comics im Literaturunterricht. In: Zeit-
schrift für Literaturwissenschaft und
Linguistik, 2.Jg., 1972, H.6,
S.65-77, Frankfurt (Main) 03775a

Willeke, O.: Über audio-visuellen Un-
terricht; methodische Hinweise, Verl.:
Didier, 1965, Paris 03776

Anonym: Comics im Arbeitsprozeß. In:
Berufspädagogische Zeitschrift, H. 2/3,
1960, S. 34, Frankfurt (Main) 03777

Anonym: Sind Sie konsequent? In:
Brigitte, H.1, 31.12.1968, S.78-79,
Hamburg 03778

Anonym: Mao-Tse-Tung Comic-Ge-
schichte. In: Bunte Illustrierte, No.30,
1971, S.74, München 03779

Anonym: Koch-Comic für Kinder.
In: Eltern, No.10, 1972, S.166-167,
Hamburg 03780

Anonym: Der Vertrag in Bildern. In:
Hamburger Abendblatt, 26./27.9.1970,
S.2, Hamburg 03781

Anonym: Gefechtsmäßig gelächelt.
In: Informationen für die Truppe, No.9,
1966, S.638, Köln 03782

Anonym: Die Bibel als Comic. In: Ju-
gendschriften-Warte, 8.Jg., 1956,
No.4, S.63, Frankfurt (Main) 03783

Anonym: Hamlet aus Comic-Blasen.
In: Lehrer-Korrespondenz, H.12, 1955,
Frankfurt (Main) 03784

Anonym: Keine "comics" mehr unter
Schulbänken! In: Neue Zeit, 13.1.1955,
Köln 03785

Anonym: Wieso taugen "Comic"-Märchen
nicht? In: Die Schule, 37.Jg., 1961,
H.7, S.38-39, München 03786

Anonym: Comic-Strip über de Gaulle.
In: Der Spiegel, No.52, 1965, Hamburg
 03787

Anonym: Bonns Ostpolitik als Comic-
Strip. In: Der Spiegel, No.40,1970,
S.26, Hamburg 03788

Anonym: Comic Strips über Chinas Ge-
schichte. In: Der Spiegel, No.35, 1971,
S.16, Hamburg 03789

Anonym: Witziges und Aberwitziges.
In: Der Spiegel, No.45, 1972, S.16,
Hamburg 03790

Anonym: Fortschritt durch Comic-books.
In: Velhagen u. Klasings Monatshefte,
61.Jg., 1953, No.10, S.895, Bielefeld
 03791

DEUTSCHE DEMOKRATISCHE REPUBLIK
GERMAN DEMOCRATIC REPUBLIC

Lademann, Norbert: Bedeutung, Funk-
tionen und Gestaltung von Bildern und
Bildgeschichten als Unterrichtsmittel
zur Koordinierung von Fernsehkurs und
Klassenunterricht im englischen Grund-
kurs, diss.phil., 1970, Potsdam 03792

Anonym: Comics-Rezepte für NATO-
Söldner. In: Neues Deutschland,
21.5.1955, Ost-Berlin 03793

FRANKREICH / FRANCE

Bordes, G.: La politique dessinée. In: La
Nation Européenne, Septembre 1967,
S.30-31, Paris 03794

De Segonzac, A.: Les Américains font
vaincre au Vietnam les héros de leurs
bandes dessinées. In: France-Soir, 1967,
Paris 03795

Guichard-Meili, Jean: La figuration
narrative est-elle le dictionnaire de
quotidien? In: Arts, 6.10.1965,
S.30-31, Paris 03796

Lacassin, Francis: Lucky Luke à l'Uni-
versité. In: Giff-Wiff, No.16, 1965,
S.3, Paris 03797

Roux, Antoine: La bande dessinée peut
être éducative. Editions de l'Ecole,
1970, Paris 03798

Spiraux, Alain: Petit playdoyer illustré
(d'exemples) pour l'utilisation des bandes
dessinées dans l'enseignement. In: Giff-
Wiff, No. 22, 1966, Paris 03799

Zand, Nicole: Quand les bandes des-
sinées veulent entrer à l'Université.
In: Le Monde, 8, 10.1966, S. 10, Paris
 03800

Anonym: La politique dessinée. In: La
Nation Européenne, Octobre 1967,
S. 42-44, Paris 03801

GROSSBRITANNIEN / GREAT BRITAIN

Disney, Walt: Animated cartoons. In:
The Health Education Journal, Bd. 13,
No. 1, 1956, London 03802

Fleming, G.: The didactic organization
of pictorial reality in the new language
teaching media. In: Praxis, April 1967,
S. 163-166, London 03803

Griffith, Walter D.: An adventure in
pedagogy. In: Journal of Adult Education,
Bd. 6, 1964, No. 4, S. 404-407,
London 03804

ITALIEN / ITALY

Bertieri, Claudio: La storia dell'America
in strisce. In: Il Lavoro, 28. 4.1966,
Genova 03805

Bertieri, Claudio: Il sucessi di Tintin,
dal cinema alle edicole. In: Il Lavoro,
11. 11.1965, Genova 03806

Bertin, Giovanni M.: Stampa, spetta-
colo ed educazione. Marzorati, 1956,
Milano 03807

Biamonte, Salvatore G.: I disidattati
nei fumetti. In: Il Giornale d'Italia,
9. 9.1965, Milano 03808

Bocca, Giorgio: La bibbia a fumetti.
In: L'Europeo, No. 689, 1. 3.1959,
Milano 03809

Carpi, Piero / Gazzarri, Michele: Il
fumetto a scuola? 1967, Milano
 03810

Chiappuno, N.: Di un uso didattico dei
fumetti. In: Cultura Popolare, Februar
1954, Milano 03811

Chiappano, N.: Uso didattico dei fu-
metti. In: La cultura popolare, 1954,
S. 37f, Milano 03812

Del Buono, Oreste: All'Università:
Mandrake e Paperino. In: Settimana
Incom, 1964, Milano 03813

Donizetti, Pino: Diagnostica medica e
fumetto. In: Quaderni di Communica-
zioni di Massa, No. 6, 1965, Roma
 03814

Foresti, Renato: I giornali a fumetti e
le letture educative per la gioventù.
In: Puer, No. 1, 1951, Siena 03815

Franchini, Rolando: Fumetti e didattica
nella scuola moderna. In: Quaderni di
Communicazioni di Massa, No. 6,
1965, Roma 03816

Gazzarri, Michel: s. Carpi, Piero

Genovesi, Giovanni: Limiti e valore del
fumetto. In: I Problemi della Pedagogia,
11. Jg., No. 1 und 5-6, 1965, Roma
 03817

Ghirotti, Gigi: Pedagoghi e filosofi reuniti a Bordighera per discutere su Paperino e Mandrake. In: La Stampa, 23.2.1965, Genova 03818

Listri, Francesco: Facciamo entrare i fumetti a scuola. In: La Nazione, 2.7.1967, Firenze 03819

Ossicini, A.: Cinema, letture e rendimento scolastico. In: Inf. Anorm., Bd.14, 1953, S.473, Milano 03820

Quadrio, Assunto: I fumetti nella cultura del preadolescente. In: Ikom, No.61, 1967, Milano 03821

Quadrio, Assunto: La letteratura dei "comics" quale fattore di integrazione nella pre-adoleszenza. In: I Fumetti, No.9, 1967, S.11-18, Roma 03822

Scotti, Pietro: Fumetti e catechesi. In: Quaderni di Communicazioni di Massa, No.6, 1965, Roma 03823

Toti, Gianni: Mandrake all'università e Steve nel Vietnam. In: Vie nuove, 1964, Milano 03824

Valentini, E.: I Fumetti, Archivio Didattivo, Serie 2, No.20, 1964, Roma 03825

Volpi, Domenico: La ricerca dei valori educativi nei "comics". In: I Fumetti, No.9, 1967, S.5-9, Roma 03826

Volpicelli, Luigi: Aspetto psico-pedagogico della stampa periodica per ragazzi. Vortrag. Congresso Internazionale sulla Stampa Periodica, la Cinematografia e la Radio per Ragazzi. (Unveröffentlicht), 1952, Milano 03827

Anonym: La scuola inglese. In: Linus, No.14, 1966, S.1, Milano 03828

Anonym: Processo alla terra, experimental comics. In: Sergente Kirk, No.11-12, 1968, S.97, Milano 03829

PORTUGAL

Granja, Vasco: A banda desenhada na Universidade. In: A Capital, 28.11.1968, Lisboa 03830

Quintas Alves, Emma: Escollia de livros para criancas. In: Sera Nova, No.1466, 1967, S.381-384, Lisboa 03831

SCHWEDEN / SWEDEN

Fransson, Evald: Serielitteraturen-ett uppfostringsproblem. In: Folkskolan, Bd.9, 1953, S.198-208, Stockholm 03832

Hammarström, Nils: Serier och politik. In: Clarté, 1964, S.2, Stockholm 03833

Hegerfors, Sture: Seriehäfte god hjälp att na pres-identpost. In: Göteborgs-Posten, 15.5.1960, Göteborg 03834

Hegerfors, Sture: Serieläsning berikar vart sprak. In: Tidnings-Nylt, No.1, 1968, Stockholm 03835

Hegerfors, Sture: Serierna var tids folklitteratur. In: Göteborg-Tidningen, 11.4.1966, Göteborg 03836

Hegerfors, Sture: Universitetet och
lumpen skapade den trötte Wilmer.
In: GT Söndags-Extra, 21.1.1968,
Göteborg 03837

Hegerfors, Sture: Var tids folkliteratur.
In: Borlänge Tidningen, 5.6.1966,
Göteborg 03838

Hegerfors, Sture: Visste ni att Dennis
slass i Vietnam nu? In: Göteborgs-
Tidningen, Söndags-Extra, 17.12.1967,
Göteborg 03839

Larson, Lorentz: Ungdom läser, 1947,
Stockholm 03840

Lindberger, Örjan: Bibeln i bubblor.
1955, Stockholm 03841

Stenberg, Ingvar: Att läsa serier. In:
Perspektiv, 1952, S.256-267, Stock-
holm 03842

SCHWEIZ / SWITZERLAND

Schmidt, Heiner: Bibliographie zur
literarischen Erziehung 1900-1965,
1967, Zürich 03843

SPANIEN / SPAIN

Beneyto, Juan: Publicaciones infantiles
y juveniles en el cuadro de las commu-
nicaciones sociales. In: Curso de prensa
infantil, Escuela Oficial de Periodismo,
1964, Madrid 03844

Gil Roesset, C.: La pedagogía en la
prensa infantil. In: Escuela Social,
1947, Madrid 03845

Maillo, Adolfo: Aspectos educativos
de la prensa infantil. In: Curso de pren-
sa infantil, Escuela Oficial de Periodis-
mo, 1964, Madrid 03846

VEREINIGTE STAATEN /
UNITED STATES

Andrews, Mildred B.: Comic books are
serious aids to community education.
In: Textile World, May 1953, S.145,
222, New York 03847

Andrews, S.M.: So this is education!
In: Teacher's Digest, Bd.6, 1946,
S.52-53, Chicago 03848

Bakjian, M.J.: Kern Avenue junior
high uses comics as a bridge. In: Li-
brary Journal, Bd.70, 1.4.1945,
S.291-292, New York 03849

Balthazar, Edward J.: Air Force awards
multiple honors to Milton Caniff. In:
The Magazine of Sigma Chi, February
1957, S.14, New York 03850

Barcus, Francis E.: Education and the
educator as seen in comic strips, 1956,
Chicago 03851

Bingham, Barry: Advice from the co-
mics for unquiet Americans. In: The
Courier-Journal, 25.5.1958, Washington
 03852

Birls, Louis P.: How comic booklets
are used in advertising and public
relations. In: Printer's Ink, 13.8.1948,
S.224-241, New York 03853

Bishop, M.: From comic to classic.
In: Wilson Library Bulletin, Bd.28,
April 1954, S.696, New York 03854

Blakely, W. Paul: A study of seventh grade children's reading of comic books as related to certain other variables. diss. phil. State University of Iowa, 1957, Arnes 03855

Bloeth, William: Comic do help Investors Fund. In: New York World Telegram, 11.10.1948, New York 03856

Brackman, Walter: Cartoons in the English class. In: Clearing House, January 1956, S. 268-270, New York 03857

Bromley, Dorothy D.: U. S. tells Asia of China reds in comic books. In: New York Herald Tribune, 28.11.1950, New York 03858

Brown, J. M.: Comic-book edition of Macbeth. In: Saturday Review of Literature, 2.9.1950, S. 26, New York 03859

Brown, J. M.: Knock, knock, knock! Comic-book edition of Macbeth. In: Saturday Review of Literature, 29.7. 1950, S. 22-24, New York 03860

Brumbaugh, Florence N.: Comics and children's vocabularies. In: Elementary English Review, Bd. 16, No. 2, 1939, S. 63-64, Detroit 03861

Burns and Peltason: Government by the people. Prentice Hall, 1954, S. 379, 386-387, 426-427, New York 03862

Caniff, Milton: Detour guide for an armchair Marco Polo. Report of the King Features Syndicate, 1955, New York 03863

Cerf, B.: Trade winds: operation book swap. In: Saturday Review, 18.12.1954, S. 5, New York 03864

Cianfarra, C. M.: Comics work for the ECA in Italy. In: New York Times Magazine, 21.8.1949, S. 20, New York 03865

Cooper, Faye: Use comic magazines as a learning tool. In: School Management, Bd. 16, March 1947, S. 21, New York 03866

Couper, Robert C.: Cartoons in the classroom. In: The World of Comic Art, Bd. 1, 1967, No. 4, S. 42-43, Hawthorne 03867

Dale, Edgar: Audio-visual methods in teaching, Dryden, 1954, 330 S., New York 03868

Dias, E. J.: Comic-books-a challenge to the English teacher. In: English Journal, Bd. 35, March 1946, S. 142-145, New York 03869

Dolbier, Maurice: A new historian of America: Comic art. In: New York Herald Tribune Book Review, 29.11.1959, S. 2, New York 03870

Dorlaque, Joseph: Doctors endorse this comic strip. In: Popular Science, Bd. 169, No. 3, 1956, S. 172-175, 280, 282, 284, New York 03871

Downes, Harold: The Superman Workbook. Juvenile Group Foundation, 1946, New York 03872

Edwards, N.: Comics lend a hand in remedial reading. In: Elementary School Journal, Bd. 51, October 1950, S. 66, Chicago 03873

Entin, J. W.: Using cartoons in the classroom. In: Social Education, May 1958, S. 109, Washington 03874

Ferenczi, D. S. : Sex in psychoanalysis.
R. G. Badger, 1916, Boston 03875

Fine, Benjamin: Grammar with jive to
it. In: The New York Times Magazine,
2.1.1944, S.10-11, New York 03876

Fiske and Wolfe: Children talk about
comics. In: Communications-Research,
Harper and Bros. , 1949, S.3-50,
New York 03877

Gay, R.C.: A teacher reads the comics.
In: Harvard Educational Review, Bd. 7,
March 1937, S.198-209, Cambridge,
Mass. 03878

Geist, Lee: Kid's comics, TV and
movie heroes are out to conquer food
field. In: Wall Street Journal,
27.8.1951, S.1, New York 03879

Gordon, Sol: Sex Ed via Comics. In:
Playboy, No.12, 1972, New York 03880

Green, Iwan: The comics can do it
better. In: Nation's School, Bd.40, Sep-
tember 1947, S. 30, Baltimore 03881

Griffith, A. : Irritable? Advertising
comic-strips. In: Atlantic Monthly,
Bd.186, July 1950, S.95-96, New York
 03882

Hadsel, Fred L. : Propaganda in the
funnies. In: Current History, Bd.1,
December 1941, S.365-368, New York
 03884

Haggard, E.A.: A projective technique
using comic book characters. In: Cha-
racter and Personality, Bd.10, 1942,
S.289-293, New York 03885

Harrison, E. : Comics on crusade. In:
New York Times Magazine, 1.11.1959,
S.68-69, New York 03886

Henne, Frances: Comics in Graduate
Library School of The University of
Chicago. In: Elementary School Journal,
April 1950, Chicago 03887

Hodgins, A. : How I teach during the
first week of schooling drugstore cow-
boys. In: Senior Scholastic, Bd. 67,
22.9.1955, S.13T-14T, Baltimore
 03888

Houle, C.D.: Safety in comic strips.
In: Elementary School Journal, Bd.47,
October 1948, S.67-68, Chicago
 03889

Hulse, J. : His cartoons save pilot's lives.
In: Popular Science, Bd.170, February
1957, S.156-159, New York 03890

Hurd, Jud: Advertising. The Cartoonist
and Madison Avenue. In: Cartoon
Market Report, No.1, 1965, 7 S.,
Westport 03891

Hutchens, John K. : Tracy, Superman,
et al. got to war. In: New York Times
Magazine, 21.11.1943, S.14,42-43,
New York 03892

Hutchinson, Katherine H. : Comics in
the classroom. In: Puck, University
of Pittsburgh, 1947, Pittsburgh 03893

Hutchinson, Katherine H. : An experi-
ment in the use of comics as instruc-
tional material. In: Journal of Educatio-
nal Sociology, Bd.23, December 1949,
S.236-245, Chicago 03894

Kandel, I. L. : Comics to the rescue of
education. In: School and Society,
Bd. 71, 20.5.1950, S.314-315,
Lancester, Pa. 03895

Kenney, H. C.: Comics for education.
In: The Christian Science Monitor
8.10.1952, Boston 03896

Kern, Edward: The stormy road to gran-
deur. In: Life International, 5.9.1966,
New York 03897

Knisley, William H.: Let's use presty
cartoons more. In: Ohio Schools,
December 1962, S. 23, Columbus, Ohio
 03898

Latona, Robert: The pride of the Navy.
In: Vanguard, No. 1, 1966, S. 4-24,
New York 03899

Longgodd, William: Ike's and Adlai's
story being told by cartoons. In: New
York World Telegram and Sun,
6.9.1952, S. 3, New York 03900

McGurn, Barrett: Hi Yo Silver Reds
put comics to work. In: New York
Herald Tribune, 23.11.1950, S. 11,
New York 03901

Meadows, George C.: Let's modernize
graph teaching. In: The arithmetic
Teacher, May 1963, S. 286-287, Boston
 03902

Miner, M. E.: Charley Brown goes to
school. In: English Journal, 3.11.1969,
S. 1183-1185, Champaign, Ill. 03902a

Monchak, Stephen J.: Readers expected
to turn to comics humor for war relief.
In: Editor and Publisher, 30.9.1939,
S. 1, 23, Chicago 03903

Musial, Joseph W.: Comics as a com-
munications form. Advertising and
Selling Alumni Association of the Ad-
vertising Club of New York, 2.9.1952,
New York 03904

Musial, Joseph W.: Edu-graphs: new
vitamins for the schools, comic cartoon
as a new communication form. In:
Education, Bd. 70, December 1949,
S. 228-233, New York 03905

Nadig, H. D.: Comics as an mpr medium:
can they do a job for your city?
In: American City, Bd. 65, November
1950, S. 118-120, New York 03906

Newcomb, Robert / Simmon, Mary:
A comic booklet tackles inflation.
In: Advertising Age, 17.9.1951, S. 75,
New York 03907

Palmateer, George A.: Cartoons. An
international language bring joys to
Vietnamese at castle point. In: News-
letter, June 1966, S. 45, Westport
 03908

Rose, Charles R.: Safety posters ride
the bus. In: The Instructor, September
1964, S. 123, Dansville 03909

Ross, C. S.: Comic book in reading
instruction. In: Journal of Education,
Bd. 129, April 1946, S. 121-122,
New York 03910

Sands, Lester B.: Audio-visual procedu-
res in teaching, 1956, New York 03911

Shaffer, Edward J.: Pupil dictated
captions and prose for familiar comics
and cartoons as a stimulus for reading
in grade one. diss. phil., Florida State
University, 1965, Tallahassee 03912

Shenker, Israel: The great eggplant
grows into a popular academic success.
In: The New York Times, 17.8.1971,
New York 03913

Short, R.: Peanuts and the Bible. In:
Americas, Bd. 16, April 1964, S. 16-20,
Washington 03914

Sievert, Charles M.: Comic books used by admen to tell story of industry to youth. In: New York World Tele-gram, 14.11.1947, New York 03915

Simmon, Mary: s. Newcomb, Robert

Smith, Elmer R.: Comic-strips "sell" school library books. In: Clearing House, Bd.12, September 1937, S.11, New York 03916

Smith, L.C.: Comics as literature, Greeley, Colorado State College of Education, 1938, Colorado 03917

Sones, W.W.D.: Comic books are going to school. In: Progressive Edu-cation, Bd.24, April 1947, S.208-209, Baltimore 03918

Sones, W.W.D.: Comic books as teaching aids. In: The Instructor, April 1942, S.14,55, Dansville 03919

Sones, W.W.D.: Comics in the class-room. In: The School Executive, Bd.61, October 1943, S.31-32,82, Orange 03920

Sones, W.W.D.: Comics and instruc-tional method. In: Journal of Educatio-nal Sociology, Bd.18, No.4, 1944, S.232-240, Baltimore 03921

Southard, Ruth: Superman grabs chance to teach grammar. In: America, Bd.73, 9.6.1945, S.196-197, New York 03922

Sparks, Andrew: Teaching Sunday school with the comics. In: The Atlantic Jour-nal Magazine, 9.2.1947, S.10, New York 03923

Starch, Daniel: How to use comic strip ads successfully. In: Advertising Agency, Bd.49, 1956, S.66-69, New York 03924

Staunton, Helen: Comic-characters invade the classroom. In: Editor and Publisher, 6.3.1948, Chicago 03925

Stickney, Benjamin R.: An U.S.I.A. man writes a letter. In: Newsletter, 1965, New York 03926

Taylor, Millicent J.: Comics go to school. In: Christian Science Monitor Weekly Magazine Section, 14.10.1944, S.8-9, Chicago 03927

Thomas, Margaret K.: Superman teaches school in Lynn, Mass., In: Magazine Digest, April 1944, S.5-7, New York 03928

Tuckner, Howard M.: Unfunny comic-books win friends for tennis. In: The New York Times, 21.10.1956, New York 03929

Tuttle, F.P.: Educative value of the comic strip. In: American Childhood, March 1938, S.14-15, Springfield, Mass. 03930

Vacca, Carlo: Comic books as a teaching tool. In: Hispania, Bd.42, 1959, S.291-292, Stanford, Cal. 03931

Waller, Elinor R.: The place of the comics in the reading program. In: Washington Educational Journal, Bd.24, May 1945, S.179-180, Seattle 03932

Witty, Paul A.: The use of visual aids in Special Training Units in the Army. In: Journal of Educational Psychology, February 1944, S.82-90, Chicago 03933

Witty, Paul A.: Some uses of visual aids in the Army. In: The Journal of Educational Sociology, Bd.18, No.4, 1944, S.241-249, Chicago 03934

Wood, Auril: Jimmy reads the comics. In: The Elementary School Journal, 51.Jg., October 1950, S.66-67, Baltimore 03935

Wright, Ethel C.: A public library experiment with the comics. In: The Library Journal, 15.10.1943, S.832-835, New York 03936

Anonym: Mental hygiene takes to the comics. In: American Journal of Public Health, Bd.41, January 1951, S.102, New York 03937

Anonym: Education by the comic strip. In: American Weekly, 11.6.1944, S.20, New York 03938

Anonym: Li'l Abner helps Navy recruiter. In: Berkshire Eagle, 10.8.1959, S.3, Pittsfield 03939

Anonym: Even economics can be fun. In: Business Week, 16.12.1950, S.41-42, New York 03940

Anonym: Business takes comics seriously. In: Business Week, 9.10.1948, S.56, New York 03941

Anonym: Getting employees to read rules at Alabama Dry-dock and Shipbuilding Co. In: Business Week, 6.11.1948, S.104-105, New York 03942

Anonym: A word from Batman. Comic strip characters and a computer spice study for young readers. In: The Christian Science Monitor, 16.5.1970, S.8, Salt Lake City 03943

Anonym: Speedy Set to spur sales of new cars. In: Editor and Publisher, 8.6.1956, S.22, Chicago 03944

Anonym: Comic strips ads hold high readership score. In: Editor and Publisher, 11.8.1956, S.31, Chicago 03945

Anonym: Government seeks artist for strips. In: Editor and Publisher, 27.10.1956, S.50, Chicago 03946

Anonym: Safety in comic strips. In: Elementary School Journal, Bd.47, October 1948, S.67-68, Chicago 03947

Anonym: Superman goes to college. In: Esquire, Bd.62, September 1964, S.106-107, New York 03948

Anonym: Food companies use comics-but not for laughs. In: Food Marketing, August 1953, S.19, Philadelphia 03949

Anonym: Comics... a force for good. In: Huber News, July-August 1950, S.3-6, New York 03950

Anonym: Now Yugoslavs will be reading classic comics. In: International Herald Tribune, 18.8.1967, New York 03951

Anonym: Comics to classics. In: The Journal of Education, Bd.88, December 1956, S.511-512, New York 03952

Anonym: Magazines for soldiers. In: Library Journal, 15.2.1945, S.149-150, New York 03953

Anonym: Navy airmen learn from Dilbert. In: Life, 17.5.1943, S.8-9, New York 03954

Anonym: Speaking of pictures, football rules. In: Life, 19.9.1949, S.22-24, New York 03955

Anonym: Speaking of pictures, the Democrats make U.S. political history and rewrite it with comic books. In: Life, 25.9.1950, S.14-16, New York 03956

Anonym: Comic strip explains atomic energy. In: Des Moines Sunday Register, 24.10.1948, Des Moines 03957

Anonym: Teaching by comic technique. In: Nations's Business, Bd.40, August 1952, S.77-79; March 1967, S.27, New York 03958

Anonym: Comic book tells company's story. In: New York Herald Tribune, 6.6.1949, New York 03959

Anonym: Cartoon book tells U.S. story for Far East. In: New York Herald Tribune, 21.12.1949, New York 03960

Anonym: Army says comics boost R.O. T.C. rolls. In: New York Herald Tribune, 19.11.1950, S.16, New York 03961

Anonym: Sad Sack booklet destroyed by Army. In: New York Herald Tribune, 21.9.1951, New York 03962

Anonym: Comics used in cold war. In: New York Sun, 19.12.1949, New York 03963

Anonym: Federal agency turns to comics to tell its story. In: The New York Times, 27.4.1956, New York 03964

Anonym: Comic book tells Check's story. In: The New York Times, 1.10.1958, New York 03965

Anonym: Our daily planet. In: The New York Times, 3.7.1971, S.18, New York 03965a

Anonym: Good deed of Dai Bee-lun; a comic book distributed to children in communist China. In: New York Magazine, 20.2.1972, S.12-15, New York 03965b

Anonym: Comic books boosted as mental health aid! In: New York World Telegram and Sun, 10.4.1956, New York 03966

Anonym: Funny panel guides girl chatterers. In: Newsletter, March 1965, S.13, Greenwich 03967

Anonym: New Navy recruiting formula. In: Newsweek, 28.7.1941, S.46-47, Dayton, Ohio 03968

Anonym: Biblical comic books. In: Newsweek, Bd.20, 3.8.1942, S.55-56, Dayton, Ohio 03969

Anonym: Old testament in comics. In: Newsweek, 3.8.1942, Dayton, Ohio 03970

Anonym: Flying made easy. In: Newsweek, 8.5.1944, Dayton, Ohio 03971

Anonym: Comic-coated history. In: Newsweek, 5.8.1946, S.89, Dayton, Ohio 03972

Anonym: Cartoons vs. communism. In: Newsweek, 17.11.1947, S.31, Dayton, Ohio 03973

Anonym: Cartoons for Christ. In: Newsweek, 2.2.1953, S.33, Dayton, Ohio 03974

Anonym: Forward in Africa. In: Newsweek, 23.11.1953, S.45, Dayton, Ohio 03975

Anonym: Shame on teacher. In: Newsweek, 14.3.1955, S.94, Dayton, Ohio 03976

Anonym: Creator of Pogo composes a gay carol. In: Newsweek, 26.12.1955, S.38-39, Dayton, Ohio 03977

Anonym: Clergyman as hero. In: Newsweek, Bd.47, 12.3.1956, S.49, Dayton, Ohio 03978

Anonym: Athelstan's world: no nonsense science strip. In: Newsweek, 18.2.1963, S.38, Dayton, Ohio 03979

Anonym: Pop goes the war: Vietnam story. In: Newsweek, 12.9.1966, S.66, Dayton, Ohio 03980

Anonym: American Underground-Comics. In: Playboy, No.12, 1970, New York 03981

Anonym: Dagwood splits the atom. In: Popular Science, Bd.153, September 1948. S.146-149, New York 03982

Anonym: Comic books for workers do a job of employer house organ. In: Printer's Ink, 13.11.1942, S.56, New York 03983

Anonym: Classic comics sell a hundred million. In: Publishers Weekly, 23.3.1946, S.1736, Chicago 03984

Anonym: Simple as ABC-reporting on the use of Puck characters by the Atomic Energy Commision to unlock the mysteries of atomic energy for the layman. In: Puck, the Comic Weekly, 1948, Chicago 03985

Anonym: The Sunday comics: some advertising implications. In: Puck, the Comic Weekly, January 1956, Chicago 03986

Anonym: How the National Social Welfare Assembly uses comics to bring socially constructive messages to American youth. In: Report of the National Social Welfare Assembly, 1956, S.8, New York 03987

Anonym: What makes you think so? Propaganda in the Comic Strips. In: Scholastic, Bd.36, 20.5.1940, S.34, Chicago 03988

Anonym: Comic cartoon used to study mentally ill. In: Science Newsletter, 28.7.1956, S.56, New York 03989

Anonym: Truman's life in comic-book. In: Sunday News, 10.10.1948, New York 03990

Anonym: Comics help, Army finds. In: Sunday News, 19.11.1950, New York 03991

Anonym: Comics advertising. New advertisers increase the trend toward the medium. In: Tide, 26.9.1947, S.52, New York 03992

Anonym: Public relations comics. In: Tide, 5.12.1947, S.58, New York 03993

Anonym: Winnie on a bus. In: Time, 20.2.1939, S.48, New York 03994

Anonym: Moppet in politics. In: Time, 30.8.1943, S.47-48, New York 03995

Anonym: Operation on the doctor; Rex Morgan, M.D. In: Time, 25.12.1950, S.34-35, New York 03996

Anonym: Rex Morgan revealed. In: Time, 25.1.1954, S.39-40, New York 03997

Anonym: Comic cleric: Rev. David
Crane. In: Time, 12.3.1956, S.90,92,
New York 03998

Anonym: Report on the comic-strip
"Visit to America". In: Time,16.3.1962,
S.15, New York 03999

Anonym: Politics is funny. In: Time,
25.5.1962, S.54, New York 04000

Anonym: Confessions and comics
(comics and sex education. In: Time,
3.1.1972, S.34, New York 04000a

Die Peanuts
Charles M. Schulz

GUT SO?

IST ES SO RICHTIG?

SIE GLAUBT WOHL, ICH SEI TOTAL VERRÜCKT...

ICH HALTE DEN BALL, CHARLIE BRAUN, UND DU KOMMST ANGERANNT UND SCHIESST IHN WEG...

IMMER DER GLEICHE TRICK... IM LETZTEN MOMENT ZIEHT SIE DEN BALL WEG...

ABER DIESES MAL FALLE ICH NICHT DARAUF REIN... DIESES MAL BESTIMMT NICHT!

NA?!

?

DU HAST GEGLAUBT, ICH ZIEHE DEN BALL WEG! ABER CHARLIE BRAUN! ICH SCHÄME MICH FÜR DICH! ICH BIN SOGAR BELEIDIGT!

TRAUST DU DENN NIEMANDEM MEHR? BIST DU SO VOLLER MISSTRAUEN, DASS DU DIE FÄHIGKEIT VÖLLIG VERLOREN HAST, ANDEREN MENSCHEN ZU GLAUBEN?

AUUU!

WUMP!

IST ES NICHT DOCH BESSER, DEN MITMENSCHEN ZU VERTRAUEN, CHARLIE BRAUN?

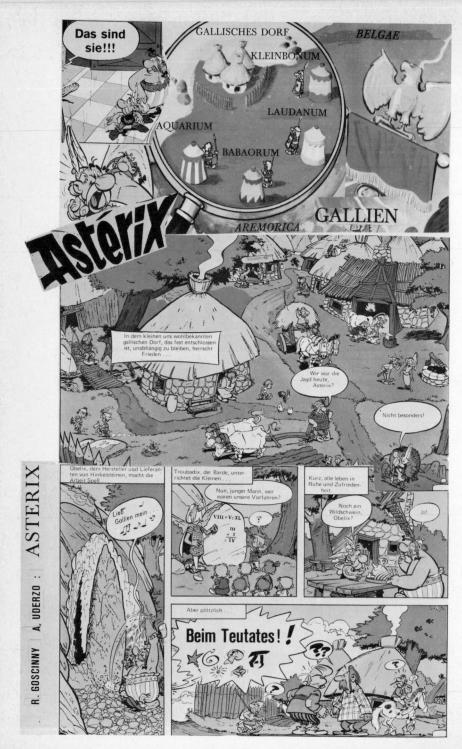

7 Die Verwendung der Comics in verwandten Aussageformen
The Use of Comics in Related Forms of Expression

ARGENTINIEN / ARGENTINA

Columba, Ramón: Qué es la caricatura? Editorial Columba, Colleción Esquemas, No. 40, 80 S., 1959, Buenos Aires
04001

Dell'Acqua, Amako: La caricatura politica argentina. In: Editorial Universitaria de Buenos Aires, 150 S., 1960, Buenos Aires
04002

De Palos, Dante: El cine necesita del dibujo. In: Dibujantes, No. 1, 1953, S. 4-5, 33, Buenos Aires
04003

Dowbley, Guillermo R.: La pintura y la historieta. In: Dibujantes, No. 6, 1954, S. 28-29, Buenos Aires
04004

Martínez, Marcos: Vieytes: un espiritu moderno al servicio del arte. In: Dibujantes, No. 13, 1955, S. 18-21, Buenos Aires
04005

Masotta, Oscar: Arte pop y semantica. Centro des Artes Visuales del Instituto Torcuato Di Tella, 2. edition, 64 S., 1966, Buenos Aires
04006

Masotta, Oscar: El pop-art, Editorial Columba, 120 S., 1967, Buenos Aires
04007

Anonym: Bienal de la historieta. In: Crónica, 21. 1. 1968, Buenos Aires
04008

BELGIEN / BELGIUM

Chevron, Alain: Bande dessinée et cinéma. In: Amis du film et de la télévision, No. 144-145, 1968, Bruxelles
04009

De Seraulx, Micheline: TV: l'enfant jaune ou la bande dessinée. In: Vo n'polez nin comprind, No. 2, 1967, Hannut
04010

Gassiot-Talabot, Gérald: La figuration narrative dans l'art contemporain. In: Quadrun, Palais des Beaux-Arts, 1967, Bruxelles
04011

Godin, Noel: Bandes dessinées et cinéma. In: Amis du film et de la télévision, No. 127, 1966, Bruxelles 04012

Morris: / Vankeer, P.: 9e Art: musée de la bande dessinée. In: Spirou, 1967, Charlerois
04013

Oreche, J.: Les bandes dessinées qui inspirent le cinéma. In: Cine-Révue, 20. 10. 1966, Bruxelles
04014

Vankeer, Pierre: s. Morris

Van Passen, Alain: Petit écho sur le cinéma et la bande dessinée. In: Rantanplan, No. 4, 1966/1967, S. 16, Bruxelles
04015

Anonym: Bande dessinée et cinéma.
In: Amis du film et de la télévision,
1966, S. 7-13, Bruxelles 04016

BRASILIEN / BRAZIL

Augusto, Sergio: LBJ vai de super. In:
Jornal do Brasil, 22. 11. 1967, Rio de
Janeiro 04017

Vieira, José G.: Fola de Sao Paulo.
In: O Estado de Sao Paulo, 30. 4. 1965,
Sao Paulo 04018

Anonym: A Bienal val exibir historia
em quadrinhos. In: O Estado de Sao
Paulo, 29. 9. 1965, Sao Paulo 04019

BUNDESREPUBLIK DEUTSCHLAND /
FEDERAL REPUBLIC OF GERMANY

Baumgärtner, Alfred C.: Das Weltbild
der Comics. Vortrag im Deutschland-
funk, 3. 6. 1970, Köln 04020

Berg, Robert von: Verdammt, der rote
Baron! Zur musikalischen Inszenierung
von "Peanuts" in New York. In: Süd-
deutsche Zeitung, 31. 3. 1967, München
 04021

Bézard, Clemens: Mainzelmännchens
Drehbuch. In: Funk-Uhr, No. 35, 1967,
Hamburg 04022

Blechen, Camilla: Der einzige Mensch:
Donald Duck. In: Frankfurter Allgemei-
ne Zeitung, 13. 1. 1970, Frankfurt
(Main) 04023

Bollinger, Mike: Der Fledermausmann
hat Geburtstag. In: Abendzeitung,
11. /12. 1. 1967, München 04024

Bondy, Barbara: Tun sie, was sie lesen?
Eine kritische Betrachung zur Schund-
literatur und Comic-Strips. Vortrag im
Frauenfunk, 18. 4. 1955, Köln 04025

Bongard, Willi: Pop, Op et cetera und
die Folgen. In: Die Zeit, No. 52/1,
26. 12. 1969/2. 1. 1970, S. 28-29,
Hamburg 04026

Braune, Heinrich: Mandra als Film.
In: Hamburger Morgenpost, 19. 7. 1965,
Hamburg 04027

Brüggemann, H. A.: Mainzelmännchen
dürfen nicht durch Schweizer Käse
kriechen. In: Westdeutsche Allgemeine
Zeitung, 24. 12. 1965, Essen 04028

Büttner, Edgar: Mickey Mouse macht
Mode. In: Twen, 12.Jg., No. 9, 1970,
S. 54-63, München 04029

Caen, Michel: Fellini und die Comics.
In: film, No. 2/66, 1966 04030

Comic Strips: Geschichte, Struktur,
Wirkung und Verbreitung der Bildge-
schichten. Ausstellungskatalog der
Berliner Akademie der Künste,13. 12.
1969-25. 1. 1970, Berlin 04031

Danesch, Hertwig: Walt Disney's Wun-
derland im Briefmarken-Album. In:
Briefmarken-Spiegel, 11.Jg., No. 1,
1971, S. 20, Göttingen 04032

Demski, Eva: Peanuts- Ein Comic Strip
als Lebenshilfe. In: Titel, Thesen,
Temperamente, 1. Deutsches Fernsehen
(ARD), 25. 1. 1971, Baden-Baden
 04033

Disney, Walt: Die Kunst des Zeichen-
films. Blüchert-Verlag, 1960, Hamburg
 04034

Ditzen, Lore: Die Sprechblase im Kopf. Die Berliner Ausstellung über "Comic Strips". In: Mainzer Tageszeitung, Dezember 1970, S.22-23, Mainz; Süddeutsche Zeitung,29.12.1969, München 04035

Fissen, Gebhard: Schmutz und Schund. In:"Abend für junge Hörer", Norddeutscher Rundfunk, 1.Hörfunkprogramm, 4.9.1966, Hamburg 04036

Flemming, Hanns Th.: Phoebe Zeitgeist und die Folgen. Internationale Comics im Kunsthaus. In: Die Welt, 2.7.1971, Hamburg 04037

Frank, Tom: ZONK! Die Comic-Kunst ist da. In: Hamburger Abendecho, 21.5.1966, S.16, Hamburg 04038

Freisewinkel, Ernst L.: Comics- Die lustigen Streifen, 1.Deutsches Fernsehen (ARD), 17.3.1969, Köln 04039

Galweit, George M.: Das Medium mit eigenen Gesetzen. Die Hamburger Comic-Ausstellung. In: Weserkurier, 29.6.1971, Bremen 04040

Galweit, George M.: Sind "Bildergeschichten" Kunst? Im Hamburger Kunsthaus wird größte Comic-Ausstellung der Welt gezeigt. In: Lübecker Nachrichten, Juni 1971, Lübeck 04041

Galweit, George M.: Sind Comics Kunst? In Hamburg: Größte Comic-Ausstellung der Welt. In: Schleswig-Holsteinische Landeszeitung, Juni 1971, Kiel 04042

Geisler, Jürgen: Der Löwe Leo mit dem sanften Blick. In: Abendzeitung, 12./13.11.1966, München 04043

Göpfert, Peter H.: Tarzan in der Akademie. Berliner Ausstellung zeigt Comic-Strips. In: Westdeutsche Allgemeine Zeitung, No.299, 27.12.1969, S.4, Essen 04044

Grossmann, Johannes F.: Übermensch/ Untermensch. In: Die Welt, Februar 1966, Hamburg 04045

Hartlaub, Geno: Snoopy, Astérix und Charly Brown. In: Deutsches Allgemeines Sonntagsblatt, 11.7.1971, S.24, Köln 04046

Hartung, Rudolf: Mit Rauchwölkchen... Bibel in "Comic-strips". In: Neue deutsche Hefte, H.56, 1959, S.1125, Bielefeld 04047

Herburger, Günter: Dreck als Reim. In: Der Spiegel, No.23, 29.5.1972, S.138, Hamburg 04048

Herms, Uwe: Schneller, leichter, mehr verbieten. In: Konkret, No.16, 28.7.1969, S.46-47, Hamburg 04049

Höhn, Hans: Im Jahre 40000 liebt man anders. In: Westdeutsche Allgemeine Zeitung, 2.9.1967, Essen 04050

Hofmann, Will: Comic-Subkultur; eine lehrreiche Ausstellung im Hamburger Kunsthaus. In: Harburger Anzeiger und Nachrichten, 26.6.1971, Hamburg
04051

Jessen, Wolf: Donald Duck in der Akademie. Eine Ausstellung von Comic Strips in Berlin. In: Die Zeit, No.2, 9.1.1970, S.12, Hamburg 04052

Kempkes, Wolfgang: Comic-Film.
In: Bulletin: Jugend + Literatur, No.4,
1970, S.12, Weinheim 04054

Kempkes, Wolfgang: Comic-Seminar
an der Universität Hamburg. In: Bulle-
tin: Jugend + Literatur, No.6, 1970,
S.6, Weinheim 04055

Kempkes, Wolfgang: Comic-Zeichen-
trickfilme. In: Bulletin: Jugend +
Literatur, No.6, 1970, S.6, Weinheim
 04056

Kempkes, Wolfgang: Comics an der
Berliner "Akademie der Künste". In:
Bulletin: Jugend + Literatur, No.5,
1970, S.27-28, Weinheim 04057

Kempkes, Wolfgang: Comics und Fern-
sehen. In: Bulletin: Jugend + Litera-
tur, No.9, 1970, S.13-14, Weinheim
 04058

Kempkes, Wolfgang: Comics und Film.
Ein Vergleich. In: Comic Strips: Ge-
schichte, Struktur, Wirkung und Ver-
breitung der Bildergeschichten. Aus-
stellungskatalog der Berliner Akademie
der Künste, 13.12.1969-25.1.1970,
S.32-35, Berlin 04059

Kempkes, Wolfgang: UNESCO-Comics.
In: Bulletin: Jugend + Literatur, No.4,
1970, S.12, Weinheim 04060

Kempkes, Wolfgang: Werbungs-Comics.
In: Bulletin: Jugend + Literatur, No.7,
1970, S.12-13, Weinheim 04061

Kempkes, Wolfgang: Wetterfrosch
Willi. In: Bulletin: Jugend + Litera-
tur, No.6, 1970, S.6, Weinheim
 04062

Kniewel, Liane: Bardot-Entdecker zau-
bert nun Barbarella. In: Hamburger
Abendblatt, No.198, 26./27.8.1967,
S.11, Hamburg 04064

König, Renée: Analyse von Micky-Maus-
Filmen. In: Praktische Sozialforschung,
Bd.1, 1965, S.340, Berlin 04065

Kotschenreuther, Hellmut: Crash!
Boing! Woumm!!! In: Stuttgarter
Zeitung, 17.12.1969, Stuttgart 04066

Laub, Gabriel: Die Karriere einer Zeit-
schrift. In: Die Zeit, No.12, 21.3.1969,
S.28, Hamburg 04067

Leier, Manfred: Grober Raster Wirklich-
keit. In: Die Welt, 3./4.4.1969,
S.31, Hamburg 04068

Leipziger, Walter: Die Comics und die
Märchen. In: Freundliches Begegnen,
6.Jg., 1956, No.5, S.7 04069

Limmer, Wolfgang: Zeichentrickfilm-
Snoopy. In: Fernsehen und Film, No.2,
1971, S.25, Hannover 04070

Mackscheidt, Elisabeth: Mitmenschen-
Comic-Strips-für und wider. Vortrag,
2. Rundfunkprogramm, 25.8.1970, Köln
 04071

Mai, Karl F.: Weltreise des Seepferd-
chens. In: Hamburger Abendecho,
21.3.1966, Hamburg 04072

Markwart, Helmut: Armes Schweinchen
Dick. In: Gong, No.45, 1972, S.3,
München 04073

Metken, Günter: Das Gesetz der Serie-
Wie Künstler Comics benützen. In: Das
Kunstwerk, 24.Jg., No.5, 1971,
S.29-35, Stuttgart 04074

Moeller, Michael L.: Comics und ihre
Konsumenten. Vortrag, Deutschland-
funk, 4.6.1970, Köln 04075

Mösch, Inge: Mickymaus, Snoopy,
Superman; Ausstellung "Comics" im
Kunsthaus in Hamburg. In: Hamburger
Abendblatt, 24.6.1971, Hamburg
 04076

Müller, Hans-Jürgen: Disney's Herz
schlägt weiter (Disneyland). In: Ham-
burger Abendblatt, No.300, 1966,
S.29, Hamburg 04077

Müller-Egert, G.: Keine Frau für Main-
zelmänner (Sind Mainzel-Mädchen un-
moralisch?) In: BILD, 23.3.1968,
Hamburg 04078

Nicoletti, Manfredi: Flash Gordon und
die Utopie des 20.Jahrhunderts. In:
Bauen und Wohnen, Bd.22, 1967,
Chronik, S.V. 4,6,8 04079

Nöhbauer, Hans F.: Comic-strip und
Literatur. In: EPOCA, No.9, 1966
München 04080

Ohff, Heinz: Pluto und Superman am
Hanseatenweg. Zur "Comic-Strip"-
Austellung in der Akademie der Künste.
In: Der Tagesspiegel, 14.12.1969,
Berlin 04081

Olbricht, Klaus-Hartmut: Comic-Strips.
Revolutionierung traditioneller Kunst-
formen. In: Die Kunst und das schöne
Heim, 67.Jg., H.1, 1969, S.20,
München 04082

Oliver, Tom: Snoopy als Star. In: Der
Abend, 17.8.1972, Berlin 04083

Piwitt, Hermann: Pop-Mariners, Pla-
stik-Nacken. In: Konkret, No.18,
25.8.1969, S.40-41, Hamburg 04084

Praunheim, Rosa von: Oh Muvie.
Heinrich-Heine-Verlag, 1969, 168 S.,
Frankfurt (Main) 04085

Radtke, Michael: Wer hat noch keinen
Donaldkopf- Über Comics und Comics-
Filme. In: Fernsehen und Film, No.2,
1971, S.16-18, Hannover 04086

Rehder, Mathes: Jenseits der vierten
Milchstraße. In Hamburg ensteht:
Grassmanns Comic-strip-Film "Eva-
rella". In: Hamburger Abendblatt,
27./28.7.1968, S.21, Hamburg
 04087

Rhode, Werner: Batman in der Akade-
mie. In: Darmstädter Echo, 27.12.1969,
Darmstadt 04088

Rhode, Werner: Mickey Mouse wird auf-
gepumpt zur Kunst. Bilderbogen und
Blasensprache. Die Berliner Akademie
der Künste zeigt Comic-Strips. In:
Kölner Stadtanzeiger, 27./28.12.1969,
S.6, Köln 04089

Rosenblum, Robert: Lichtenstein-Roy
Lichtenstein. In: DISKUS, No.7, S.10,
1963, Frankfurt (Main) 04090

Sanders, Rino: Romane aus Bildern und
Blasen (Photoromanzi). In: Die Zeit,
No.28, 9.7.1971, S.15, Hamburg
 04091

Schaaf, Ernst-Ludwig: Die Lust am
Irrationalen: Ein Bericht über Comics.
Rundfunkvortrag, 1.Programm,
27.12.1968, Hamburg 04092

Schauer, Lucie: Comics-Kunst für kleine Leute? In: Die Welt, No. 22, 27. 1. 1970, S. 23, Hamburg 04093

Schlocker, Georg: Die neue Kunst der Comic-Strips. Anmerkung zu einer Pariser Ausstellung. In: Deutsches Allgemeines Sonntagsblatt. 18. 6. 1967, Köln 04094

Schmalenbach, Werner: Die Kunst vom Montag ist am Dienstag vergessen. In: Der Spiegel, November 1967, S. 202, 204, Hamburg 04095

Schmidmaier, Werner: Animation für den Konsum. In: Graphik, No. 10, 1970, S. 42-44, München 04096

Schmidmaier, Werner: Comication Art. In: Graphik, No. 9, 1971, S. 51-54, München 04097

Schmidmaier, Werner: Der Kick im Media-Mix. In: Graphik, No. 10, 1971, S. 49-51, München 04098

Schmidmaier, Werner: Sproing! macht die Werbung-Ein neuer Stil kommt aus den Comics. In: Graphik, No. 12, 1968, S. 22-23, München 04099

Schmidmaier, Werner: Werbung ist sündhaft teuer (Dagobert Duck). In: werben & verkaufen, No. 47, 20. 11. 1970, München 04100

Schmidmaier, Werner: Werber als Comic-Strip-Akteure. In: Graphik, No. 7, 1970, S. 37, München 04101

Schmidmaier, Werner: Werbung mit Zukunft-Science-Fiction-Appeal in der Werbung. In:Graphik, No. 1, 1970, S. 26-27, München 04102

Schmidmaier, Werner: Witze über Reklame und Werbung. In: Graphik, No. 2, 1970, S. 32-34, München 04103

Schmidt, Jürgen: Comics über Comics im Kunsthaus. In: Aachener Nachrichten, 28. 7. 1971, Aachen 04104

Schneider, Helmut: Französische Bilderbogen des 19. Jahrhunderts im Museum. In: Die Zeit, No. 19, 12. 5. 1972, S. 18, Hamburg 04105

Schober, Siegfried: Ein Versuch in Multi-Media, Heinz v. Cramer auf der POP-Welle. In: Die Zeit, No. 48, 29. 11. 1968, Hamburg 04106

Schöler, Franz: Männer, die zusammenhalten. Ein Comics-Held im Film. Zur Aufführung von "Batman" in Deutschland. In: film, 4. Jg., 1966, H. 11, S. 6-10, Hannover 04107

Schröder, Peter H.: Unsere Welt im Zerrspiegel. In: Die Welt, 16. /17. 6. 1967, Hamburg 04108

Seeberg, Hans-Adolf: Die Karikatur der neuen Welt. 1. Deutsches Fernsehen (ARD), 3. 11. 1969, Frankfurt (Main) 04109

Sello, Katrin: Zuunterst wir selbst! "Zur Theorie der Comic-Strips"; Colloqium in der Akademie. In: Der Tagesspiegel, 22. 1. 1970, Berlin 04110

Spies, Werner: Auf den Strip gekommen ... Comics im Louvre. In: Frankfurter Allgemeine Zeitung, 13. 6. 1967, S. 18, Frankfurt (Main) 04111

Stoeszinger, Jutta: Donald Duck ist der Größte-Comic Strips im Kreuzverhör. In: Lippische Landeszeitung, 13. 3. 1971, Detmold 04112

Strecker, Gabriele: "Die Frau in unserer Zeit" -Von Robinson zu Donald Duck. Eine Betrachung über Comic-Strips. Rundfunkvortrag, 10.12.1953, Hamburg
04113

Urban, Peter: Miki Mis&Co. -Groschenhefte in Jugoslawien. In: Titel, Thesen, Temperamente. 1.Deutsches Fernsehen, 10.8.1970, Frankfurt (Main) 04114

Urban, Peter: Zwischen Marx und Micky Maus - Zur Situation der Avangarde in Jugoslawien. 1.Deutsches Fernsehen, (ARD), 26.8.1970, Frankfurt (Main)
04115

Wagner, Friedrich A.: Comic-Strip als Filmschau; Roger Vadims "Barbarella". In: Frankfurter Allgemeine Zeitung, 15.10.1968, S.22, Frankfurt (Main)
04116

Weber, Gerhard W.: Malerei im Rohzustand. Comic-Strips und Werke von Geisteskranken. In: Die Welt, 21.4.1967, Hamburg 04117

Wills, Franz H.: Immer gesellschaftsfähig - Der Comic-Strip in der Werbung-Gern konsumierte Trivialkunst. In: Absatzwirtschaft, H.18/70, 1970, S.51-52, Frankfurt (Main) 04118

Zitzewitz, Monika von: Carmen, das Gammlerliebchen. In: Die Welt, 8.2.1967, Hamburg 04119

Anonym: Superman war wieder da. In: Bild, 30.10.1967, S.10, Hamburg
04120

Anonym: Weitermalen (Snoopy). In: Bild, 1.7.1970, S.15, Hamburg
01421

Anonym: Disney verändert Florida. In: Bild der Zeit, No.9, 1971, S.64-80, Köln 04122

Anonym: Klassische Comics. In: Börsenblatt für den deutschen Buchhandel, 12.Jg., 1956, No.94, S.1732-1733, Frankfurt (Main) 04123

Anonym: Comic-Ausstellung in Berlin. In: Börsenblatt für den deutschen Buchhandel, No.4, 1970, Frankfurt (Main)
04124

Anonym: Chris Roberts in Disneys Märchenwelt. In: Bravo, No.26, 1972, S.1-8, München 04125

Anonym: "Lucky Luke"-multimedial zerkocht. In: Bulletin: Jugend + Literatur, No.4, 1972, Beiträge 5, S.26, Hamburg 04126

Anonym: Batman-Film-Ankündigung. In: Neues vom Film, 2. Deutsches Fernsehen (ZDF), 4.2.1967, Mainz
04127

Anonym: Comics-Zwischen Kunst und Konsum. 2. Deutsches Fernsehen (ZDF), 27.6.1969, Mainz 04128

Anonym: Fabolous Funnies- Das Spiegelkabinett Amerikas. 1. Deutsches Fernsehen (ARD), 3. Programm, 31.12.1969, Hamburg 04129

Anonym: Comic-Ausstellung im Hamburger Kunsthaus. 24.6. - 25.7.1971, Hamburg 04130

Anonym: Walt-Disney-Figuren. Spiel ohne Grenzen, 1. Deutsches Fernsehen (ARD), 21.7.1971, Frankfurt (Main) 04131

Anonym: Comic-Ausstellung in Hamburg. In: Magazin der Woche, 1.Deutsches Fernsehen (ARD), 25.7.1971, Hamburg 04132

Anonym: Tarzans Rückkehr auf den Büchermarkt. In: Das literarische Colloqium, 2.Deutsches Fernsehen (ZDF), 28.7.1971, Mainz 04133

Anonym: Perry Rhodan-SOS Gefahr aus dem Weltraum. 1. Deutsches Fernsehen (ARD), 16.10.1971, Hamburg (Spielfilm von 1966) 04134

Anonym: Nach James Bond nun das Superweib (Modesty Blaise). In: Constanze, No.8, 15.2.1966, Hamburg 04135

Anonym: "Eine neue Jugendzeitschrift" ... oder Till Eulenspiegels "Comic-Streiche". In: Deutsche Jugend, 1.Jg., 1953, H.3, S.41 04136

Anonym: "Julius Caesar" und "Hamlet" in Bildern. In: Deutsche Schule, 5.Jg., 1953, H.14/15, S.223 04137

Anonym: Barbarella als Film. In: Er, No.1, 5.12.1967, S.33-38 04138

Anonym: Modesty Blaise-optischer Zirkus. In: film, No.11, 1966, S.38, Hannover 04139

Anonym: Ein Roman wird verschrottet. In: Frankfurter Allgemeine Zeitung, 29.1.1966, Frankfurt (Main) 04140

Anonym: Bremer Inszenierung mit Comics. In: Frankfurter Allgemeine Zeitung, 12.3.1966, Frankfurt (Main) 04141

Anonym: Balzac und Puschkin. In: Frankfurter Allgemeine Zeitung, 16./17.11.1966, Frankfurt (Main) 04142

Anonym: Comic strip als Farbholzschnitt. In: Frankfurter Allgemeine Zeitung, 30.9.1969, S.2, Frankfurt (Main) 04143

Anonym: "Batman" Amerikas Fledermausmensch fliegt manchmal auch aus dem Programm. In: Funk-Uhr, No.8, 1967, Hamburg 04144

Anonym: Batgirl kommt. In: Funk-Uhr, 1967, S.31, Hamburg 04145

Anonym: Kinder sollen Speedy retten. In: Gong, No.45, 1972, S.22, München 04146

Anonym: Käferliebe. In: Gute Fahrt, No.3, 1969, S.10, München 04147

Anonym: Cryptogam, der kühle Bräutigam. In: Hamburger Abendblatt, 9.8.1968, S.13, Hamburg 04147a

Anonym: Ein Junge namens Charlie Brown erobert die Filmleinwand. In: Hamburger Abendblatt, 10./11.1.1970, S.27, Hamburg 04148

Anonym: Verliebt in die tödliche Lady. In: Hamburger Abendecho, 18.3.1966, Hamburg 04149

Anonym: POP hält Frauen in Atem. In: Hamburger Abendecho, 30.4.1966, Hamburg 04150

Anonym: Die leibhaftige Helene. In: Hamburger Morgenpost, 6.8.1965, Hamburg 04151

Anonym: Der kleine Talisman brachte wirklich Glück. In: Hamburger Morgenpost, 19.3.1966, Hamburg 04152

Anonym: Neue Fernsehsprache 1967: Batman. In: Hamburger Morgenpost, 29.12.1966, Hamburg 04153

Anonym: Peng-Batman kommt. In: Hamburger Morgenpost, 1.2.1967, Hamburg 04154

Anonym: Modernes Leben: Comic Strips vom Minister. In: Hamburger Morgenpost, 7.11.1967, S.6, Hamburg 04155

Anonym: Evarella 68. In: Hör zu, No.52, 1968, S.12, Hamburg 04156

Anonym: Comic Strips. In: Hör zu, No.5, 1969, S.22, Hamburg 04157

Anonym: Mainzelmännchen. In: Hör zu, No.7, 1969, S.8, Hamburg 04158

Anonym: W.Disneys bunte Welt. In: Hör zu, No.16, 1969, S.67, Hamburg 04159

Anonym: Die komischen Streifen. In: Hör zu, No.11, 1969, Hamburg 04160

Anonym: Perry Rhodan. In: Hör zu, No.12, 1969, Hamburg 04161

Anonym: Comics. In: Hör zu, No.25, 1969, Hamburg 04162

Anonym: Wiedersehen mit "Familie Feuerstein". In: Hör zu, No.38, 1969, S.147, Hamburg 04163

Anonym: Micky Maus stiftete viele Preise. In: Hör zu, No.39, 1969, S.143, Hamburg 04164

Anonym: Comic-Fernsehfilme. In: Hör zu, No.15, 1970, S.147, Hamburg 04165

Anonym: Pino Zac will die Bibel als Comic herausbringen. In: Kristall, No.10, 1966, Hamburg 04166

Anonym: Schwarzkopf. In: Lady-international, No.11, 1969, S.26, München 04167

Anonym: Peryy Rhodan, der Groschenheld aus dem Weltall. In: Monitor, 1.Deutsches Fernsehen (ARD), 24.2.1969, Köln 04168

Anonym: Romanheft mit Bilderserie. In: Der neue Vertrieb, 5.Jg., H.100, 1953, S.235, Flensburg 04169

Anonym: Abenteuer der Weltgeschichte in Bildern. In: Der neue Vertrieb, 5.Jg., No.112, 1953, S.519, Flensburg 04170

Anonym: Super-Batman kommt. In: Quick, No.40, 2.10.1966, München 04171

Anonym: Donald Duck reist mit. In: Schöne Welt, No.8, 1971, S.5, München 04172

Anonym: Comic-Blasen, eine "Abfallgrube" und die Dichterseele. In: Der Schriftsteller, 9.Jg., 1956, S.81-82, Hamburg 04173

Anonym: Comic Strip-Nackt im All. In: Der Spiegel, No.33, 1965, S.80, Hamburg 04174

Anonym: Abenteuer-Serie: Die Fledermaus geht um. In: Der Spiegel, No.16, 1966, S.148, Hamburg 04175

Anonym: HB gegen BH. In: Der Spiegel, No. 39, 1966, S. 173, Hamburg 04176

Anonym: Schatz für den Scheich. In: Der Spiegel, No. 44, 1966, S. 184, Hamburg 04177

Anonym: Sterne sinken. In: Der Spiegel, No. 16, 1967, Hamburg 04178

Anonym: Punta del Este. In: Der Spiegel, No. 17, 1967, Hamburg 04179

Anonym: Gebremster Schaum. In: Der Spiegel, No. 24, 1967, Hamburg 04180

Anonym: Lichtenstein-Mythos von Mickey. In: Der Spiegel, No. 51, 1967, Hamburg 04181

Anonym: Wer lacht da? In: Der Spiegel, No. 39, 1968, S. 190-191, Hamburg 04182

Anonym: Bildfolge. In: Der Spiegel, No. 40, 1968, Hamburg 04183

Anonym: Musik: Erstmals Wai. In: Der Spiegel, No. 42, 1968, S. 188, Hamburg 04184

Anonym: Barbarella-Pille zur Hand. In: Der Spiegel, No. 44, 1968, S. 202, Hamburg 04185

Anonym: Cummings-i&W. In: Der Spiegel, No. 44, 1968, Hamburg 04186

Anonym: Hockney: Comic mit Gretchen. In: Der Spiegel, No. 47, 1968, S. 188, Hamburg 04187

Anonym: Averty-Verdrehtes Gehirn. In: Der Spiegel, No. 48, 1968, Hamburg 04188

Anonym: Waffen gegen Viren. In: Der Spiegel, No. 48, 1968, S. 195, Hamburg 04189

Anonym: Stern am Brüstchen (Evarella). In: Der Spiegel, No. 49, 1968, Hamburg 04190

Anonym: Gestiefelter Mythos. In: Der Spiegel, No. 52, 1968, S. 145-146, Hamburg 04191

Anonym: Die komischen Streifen. In: Der Spiegel, No. 12, 1969, S. 190, Hamburg 04192

Anonym: Oh Gegenwelt. In: Der Spiegel, No. 18, 1969, S. 183, Hamburg 04193

Anonym: Nächtlicher Diskurs- Die fröhliche Wissenschaft. In: Der Spiegel, No. 28, 1969, S. 117, Hamburg 04194

Anonym: Mit Einfällchen. In: Der Spiegel, No. 30, 1969, S. 111, Hamburg 04195

Anonym: Mit Gebrabbel. In: Der Spiegel, No. 30, 1969, S. 111, Hamburg 04196

Anonym: Gefährliche Spur. In: Der Spiegel, No. 53, 1969, S. 83, Hamburg 04197

Anonym: Super-Bürgermeister. In: Der Spiegel, No. 53, 1970, S. 92, Hamburg 04198

Anonym: Kleine Henker-Comics und Spielzeug. In: Der Spiegel, No. 29, 1971, S. 120, Hamburg 04199

Anonym: Mordgeschichten. In: Der Spiegel, No.29, 1971, S.129, Hamburg 04200

Anonym: Ah und Oh (Disney-World). In: Der Spiegel, No.31, 1971, S.88-89, Hamburg 04201

Anonym: Jubel auf Zehen-Comic-Sängerin. In: Der Spiegel, No.35, 1971. S.110-111, Hamburg 04202

Anonym: Die Abenteuer des Juan Quinquin. In: Der Spiegel, No.35, 1971, S.122, Hamburg 04203

Anonym: Zeichentrick. In: Der Spiegel, No.16, 1972, S.153, Hamburg 04204

Anonym: Nicht zu bremsen. In: Der Spiegel, No.17, 1972, S.179-180, Hamburg 04205

Anonym: Ms.-Zeitschrift. In: Der Spiegel, No.31, 1972, S.91, Hamburg 04206

Anonym: Comic-Sex-Figur. In: Der Spiegel, No.31, 1972, S.106, Hamburg 04207

Anonym: Buchmarkt. In: Der Spiegel, No.34, 1972, S.98, Hamburg 04208

Anonym: Gruß an Neufundland. In: Der Spiegel, No.36, 1972, S.110,113, Hamburg 04209

Anonym: ZACK- da lacht die Koralle. In: Der Spiegel, No.38, 1972, S.62-63, 65, Hamburg 04210

Anonym: Emanzipation. In: Der Spiegel, No.45, 1972, S.161, Hamburg 04211

Anonym: Zyniker auf der Hundehütte. In: Der Spiegel, No.45, 1972, S.186, Hamburg 04212

Anonym: Die fromme Helene. In: Der Stern, No.39, 1965, Hamburg 04213

Anonym: Viel Blut um Schiller. In: Der Stern, No.18, 1966, Hamburg 04214

Anonym: New York spielt verrückt. In: Der Stern, No.38, 1966, Hamburg 04215

Anonym: Monica Vitti- diese Frau lebt gefährlich. In: Der Stern, No.43,1966, Hamburg 04216

Anonym: James Bond ist tot - es lebe Modesty Blaise. In: Der Stern, No.44, 1966, Hamburg 04217

Anonym: Liebe auf der Milchstraße. In: Der Stern, No.34, 1967, Hamburg 04218

Anonym: P. Salinger spielt in "Batman". In: Der Stern, No.50, 1967, Hamburg 04219

Anonym: Wie Butter an der Sonne. In: Süddeutsche Zeitung, 11.12.1967, S.14, München 04220

Anonym: UNESCO-Diapositive über moderne Architektur und angewandte Graphik. In: UNESCO-Dienst, 16.Jg., 1969, No.24, S.1-2, Köln 04221

Anonym: Warnung vor biblischen Comic-strips. In: Weg und Wahrheit, 28.3.1954, Frankfurt (Main) 04222

Anonym: Wo Helden noch Helden sind. "Superman" und "Phantom": Comic-Strips beeinflussen italienische Filme. In: Die Welt, 17.7.1965, Hamburg

04223

Anonym: Wortblasen. In: Die Welt, 27.1.1966, Hamburg 04224

Anonym: Radio-Strip. In: Die Welt, 15.3.1967, Hamburg 04225

Anonym: Barbarella. In: Welt der Literatur, 4.Jg., No.9, 27.4.1967, Hamburg

04226

Anonym: Batman schlägt James Bond. In: Welt am Sonntag, 12.1.1967, Hamburg 04227

Anonym: Eine Mode voller Abenteuer. In: Welt am Sonntag, 23.4.1967, Hamburg 04228

Anonym: Barbarellas Start ins Weltraumabenteuer. In: Welt am Sonntag, 15.7.1967, Hamburg 04229

Anonym: Evarella darf nie mehr als drei Worte sagen ... In: Welt am Sonntag, 14.7.1968, S.34, Hamburg

04230

DEUTSCHE DEMOKRATISCHE REPUBLIK
GERMAN DEMOCRATIC REPUBLIC

Kirstein, J.: Comics und Abenteuerliteratur. In: Der Bibliothekar, 13.Jg., 1959, H.5, S.562-564, Leipzig 04230a

Benvenuto Samson
Urheberrecht

Ein kommentierendes Lehrbuch. UTB Uni-Taschenbücher Band 24
1973. 259 Seiten. DM 18,80. ISBN 3-7940-2601-2

Erstmalig als Taschenbuch liegt hier ein Lehrbuch zum Urheberrechtsgesetz vom 1. Januar 1966 vor, das auch die Novelle zur Änderung des Urheberrechtsgesetzes vom 10. November 1972 berücksichtigt. Zweck und Ziel des Gesetzes werden erschöpfend, und auch einem größeren interessierten Kreis verständlich erläutert und Zusammenhänge aufgezeigt. Die kurze und konzentrierte Darstellung folgt der Systematik des Gesetzes. Auf dem Schutze der "persönlichen geistigen Schöpfung" aufgebaut, behandelt das Urheberrechtsgesetz die wirtschaftliche Stellung der Urheber und ihren Anteil an der Wohlstandsgesellschaft. Der Band enthält die Gesetzestexte, einen geschichtlichen Überblick, die Internationalen Konventionen, Immaterialgüterrecht, Urheberpersönlichkeitsrecht und geistiges Eigentum, benachbarte Rechte und das Urheberrecht der DDR.

Verlag Dokumentation München
8023 Pullach bei München, Jaiserstraße 13

FINNLAND / FINLAND

Piirrettyjä sarjoja: Ausstellungskatalog
der Comic-Ausstellung in Helsinki,
15. 8. -3. 10. 1971, Helsinki 04231

Anonym: Comics-Ausstellung im Amos
Anderson Museum. In: Comics,
15. 8. -3. 10. 1971, Helsinki 04232

FRANKREICH / FRANCE

Benayoun, Robert: Comics et cinéma.
In: La Méthode, No. 10, 1963, S. 2-4,
Paris 04233

Benayoun, Robert: Filmographie des
comics. In: St. Cinéma des Press,
No. 2, 1950, Paris 04234

Blaes, S. : La "comic art gallery of
Antwerp". In: Phénix, No. 12, 1969,
Paris 04234a

Caen, Michel: Comic-strip et celluloid.
In: Les Lettres Françaises, No. 1138,
1968, Paris 04235

Caen, Michel: Notre musée permanent
de la bande dessinée. In: Plexus, 1967,
Paris 04236

Caen, Michel / Lacassin, Francis:
Fellini et les fumetti. In: Cahiers du
Cinéma, No. 172, 1965, Paris 04237

Chateau, René: Filmographie des co-
mics. In: La Méthode, No. 10, 1963,
S. 23-53, Paris 04238

Conquet, André: Comics, cinéma et
télévision aux Etats-Unis. In: Educa-
teurs, Octobre 1954, S. 399-407, Paris
 04239

Detowarnicki, Frédéric: Saga l'hé-
roine de l'univers pop. In: L'Express,
No. 862, 1967, S. 44, Paris 04240

Gassiot-Talabot, Gérald: La figuration
narrative dans l'art contemporaine.
Katalog der Gallerie Creuze, Salle
Balzac, 1966, Paris 04241

Horn, Maurice: Les héros des bandes
dessinées à la télévision américaine.
In: Giff-Wiff, No. 10, 1965, S. 27,
Paris 04242

Lacassin, Francis: s. Caen, Michel
 04243

Lacassin, Francis: Alain Resnais et les
bandes dessinées. In: L'Avant Scène du
Cinéma, No. 61-62, 1966, S. 51-57,
Paris 04244

Lacassin, Francis: Neuvième Art, au
deux. In: Giff-Wiff, No. 2, 1965,
Paris 04245

Laclos, Michel: Tarzan au musée. In:
Paris-Jour, 8. 4. 1967, Paris 04246

Lichtenstein, Roy: Pop art et comic
books. In: Giff-Wiff, No. 20, 1966,
S. 6-15, Paris 04247

Lob, Jacques: Mickey parodies. In:
Giff-Wiff, No. 19, 1966, S. 19-20,
Paris 04248

Lob, Jacques: Popeye parodies ou
Popeye, Poopeye, Poopik et Cie. In:
Giff-Wiff, No. 17, 1966, S. 23, Paris
 04249

Moliterni, Claude: Dessin d'humour à
la bibliothèque nationale. In: Phénix,
No. 17, 1970, Paris 04249a

Pascal, D.: Première expo de la BD à
New York. In: Phénix, No. 17, 1970,
Paris 04250

Poncet, Marie-Thérèse: Dessin animé,
art mondial. Le Cercle du Livre, 1956,
413 S., Paris 04250a

Quinson, René: Un cinéma des bandes
dessinées. In: Bulletin Unifrance Film,
No. 281, 22.1.1965, Paris 04251

Rolin, Gabrielle: Bandes dessinées et
romans-photos. In: Le Monde, 19.4.1967,
Paris 04252

Romer, Jean-Claude: Dick Tracy à
l'écran. In: Giff-Wiff, No. 21, 1966,
Paris 04253

Romer, Jean-Claude: Li'l Abner à
l'écran. In: Giff-Wiff, No. 23, 1967,
S. 15, Paris 04254

Romer, Jean-Claude: Les Mickey Mouse
Cartoons. In: Giff-Wiff, No. 19, 1966,
S. 15-16, Paris 04255

Romer, Jean-Claude: Popeye à l'écran.
In: Giff-Wiff, No. 17, 1966, S. 13-14,
Paris 04256

Sadoul, Georges: Le cinéma et les
bandes dessinées. In: Les Lettres
Françaises, No. 1138, 30.6.-6.7.1966,
Paris 04257

Anonym: Le caméra fait des bulles.
In: Arts, No. 21, 1966, S. 7, Paris
 04258

Anonym: Jane Fonda: Je serais Barbarel-
la. In: Cancans de Paris, 1967,
S. 15-16, Paris 04259

Anonym: Pour le nöel des Gaulois,
Astérix et Obelix ont conquis les ciné-
mas. In: Paris-Match, 23.12.1967,
Paris 04260

Anonym: Du livre à l'écran: quand le
cinéma fait appel aux bandes dessinées.
In: Pilote, No. 283, 1967, S. 6-7, Paris
 04261

GROSSBRITANNIEN / GREAT BRITAIN

Feild, Robert D.: The art of W. Disney.
Collins, 1947, London 04262

Gifford, Denis: Science-fiction film.
In: Studio Vista, 1971, London 04263

Hildick, E.W.: Arts and mass com-
munications. Satirizing the comics.
In: The Journal of Education, Bd. 88,
No. 1045, 1956, S. 18-19, London
 04264

Moorcock, Michael / Platt, Charles:
Barbarella and the anxious frenchman.
In: New Worlds, No. 179, 1968,
S. 13-25, London 04265

Anonym: Vadim in space. In: Conti-
nental, December 1967, London 04266

Anonym: Tarzan comes to TV, Lion
Sommer Spectacular. In: Epic, 1957,
London 04267

Anonym: Comics-Fair in London.
In: Illustrated London News, 20.11.1954,
London 04268

ITALIEN / ITALY

Alessi-Conte, Andrea / Fossati, Franco:
Filmografia (fantascienza nei comics).
In: Fantascienza Minore, Sondernummer, 1967, S. 63-65, Milano 04269

Bertieri, Claudio: Ballata per un pezzo
da novanta. In: Il Lavoro, 13. 11. 1966,
Genova 04269a

Bertieri, Claudio: Cinema e comics.
In: Il Lavoro, 2. 3. 1965, Genova 04270

Bertieri, Claudio: Cinema e fumetti.
In: Comics, 1965, Bordighera 04271

Bertieri, Claudio: Comics, Cinema and
Photoromances. In: Il Lavoro, 15. 2. 1965,
Genova 04272

Bertieri, Claudio: Comics, fotoromanzi
e cinema alla sbarra. In: Il Lavoro
Nuovo, 15. 4. 1964, Genova 04273

Bertieri, Claudio: Comics e video. In:
Linus, No. 25, 1966, S. 29-32, Milano
 04274

Bertieri, Claudio: Da Louis Forton a
Jean-Luc Godard. In: Cinema e Teatro,
No. 2, 1967, Genova 04275

Bertieri, Claudio: Dagli anni trenta
alle sale del Louvre. In: Il Lavoro,
30. 6. 1967, Genova 04276

Bertieri, Claudio: The discussed exhibition. In: Il Lavoro, 23. 11. 1968,
Genova 04277

Bertieri, Claudio: I promessi sposi della
TV. In: Il Lavoro, 17. 3. 1967, Genova
 04278

Bertieri, Claudio: Tin-Tin: cinema o
fumetto. In: Il Lavoro, 23. 11. 1965,
Genova 04279

Bertieri, Claudio: Tom e Jerry. In: Il
Lavoro, 9. 3. 1968, Genova 04280

Bertieri, Claudio: Tutto James Bond e
quelcosa di più. In: Il Lavoro, 12. 5. 1966,
Genova 04281

Bertieri, Claudio: Twiggy and the comics. In: Photographia Italiana, No. 129,
1968, Milano 04282

Caen, Michel / Lacassin, Fr.: L'esperienza di Federico Fellini. In: Comics,
Archivio italiano dell stampa a fumetti,
No. 1, 1966, Roma 04283

Carpi, Piero / Gazzari, Michele: Il
fumetto in teatro, 1967, Milano
 04284

Carpi, Piero / Gazzarri, Michele: Dice
no al cinema il vecchio Tex. In: Il
Giorno, 29. 9. 1966, Genova 04285

Castelli, Alfredo / Sala, Paolo: La
produzione cinematografica (Mickey
Mouse). In: Guida a Topolino, November 1966, S. 2-10, Milano 04286

Cavallina, P.: Como si è arrivati all'
attuale boom dei comics e dei fotoromanzi. In: Gazzetta del popolo,
18. 10. 1964, Milano 04287

Cunsolo: Libri e fumetti. In: Vita e
Pensiero, Januar 1954, S. 720-723,
Milano 04288

Del Buono, Oreste: Copi: il teatro a
fumetti. In: Linus, No. 27, 1967,
S. 1-5, Milano 04289

Della Corte, Carlo: Si mordano la coda fumetto e cinema. In: Cinema, 16. 5. 1956, Milano 04290

Fossati, Franco: s. Alessi-Conte, Andrea

Fossati, Franco: Dai fumetti al cinema. In: Fantascienza Minore, Sondernummer, 1967, S. 3-7, Milano 04292

Gazzarri, Michele: s. Carpi, Piero
 04293

Josca, Guiseppe: In un teatro di Broadway. Dai fumetti alla ribalta, l'eroe americano Superman, 30, 3. 1967, Milano 04294

Lacassin, Francis: s. Caen, Michel
 04295

Navire, Louis: Horreur sur l'écran: Kriminal. In: Wampir, edition Francés, No. 1, 1967, S. 189-194, Milano
 04296

Prosperi, Piero: Componenti S. F. nei film di James Bond. In: Oltre il Cielo, No. 140, 1967, S. 211, Roma 04297

Prosperi, Pierfrancesco: Wow! The Batmobile. In: Sgt. Kirk, No. 5, 1967, S. 58-61, Genova 04298

Rossi, Annabella: Coi fotoromanzi dei santi a cacchia di anime perdute. In: Paese Sera, 25. 1. 1968, Milano 04299

Sala, Paolo: s. Castelli, Alfredo
 04300

Strinati, Pierre: Bandes dessinées et surréalisme. In: Quaderni di Communicazioni di Massa, No. 6, 1965, Roma
 04301

Surchi, Sergio: Roger Vadim gira il film sul futuro. In: La Nazione, 30. 6. 1967, S. 10, Firenze 04302

Tornabuoni, Lietta: Diabolik protesta: Finalment si fa il film sull'eroe dei fumetti neri. In: L'Europeo, 13. 7. 1967, S. 56-61, Roma 04303

Tosi, Franco: Fumetti e cinema preavvisano la liberazione della donna? August 1966, Milano 04304

Traini, Rinaldo / Trinchero, Sergio: L'America ride (amaro) di 007. In: Il Travaso, 22. 5. 1965, Milano 04305

Trinchero, Sergio: Cinema e comics. In: Sgt. Kirk, No. 7, 1968, Genova
 04306

Trinchero, Sergio: King Louis. In: Sgt. Kirk, No. 26, 1969, Genova 04307

Trinchero, Sergio: La poesia a fumetti. In: Hobby, No. 0, November 1966, Milano 04308

Trinchero, Sergio: s. R. Traini.

Zanotto, Piero: I Beatles a Locarno. In: Linus, No. 44, 1968, S. 46-47, Milano 04309

Zanotto, Piero: Charlie Brown a Rapallo. In: Linus, 5. Jg., No. 47, 1969, S. 71, Milano 04310

Zanotto, Piero: Costerà quanto La Biblia, il film dedicato a Barbarella. In: Il Gazzettino, 9. 3. 1967, Venezia
 04311

Zanotto, Piero: Fumetti e cinema. In: Le Bienale, No. 57-58, 1965, Venezia 04312

Zanotto, Piero: Fumetto e cinema si mordono la coda. In: Il Gazzettino, 14.11.1965, Venezia 04313

Zanotto, Piero: Mandrake in film. In: Il Gazzettino, 21.4.1965, Venezia 04314

Zanotto, Piero: Les Pieds Nickeles ritornano in un film. In: Il Gazzettino, 10.11.1964, Venezia 04315

Zanotto, Piero: René Clair e la storia dei fumetti. In: Nazione Sera, 28.2.1963, Firenze 04316

Zanotto, Piero: Ritorna Zazie camuffata da comics. In: Nazione Sera, 24.12.1966, Firenze; Il Piccolo, 6.1.1967, Trieste 04317

Zanotto, Piero: Vita rigogliosa dei fotoromanzi. In: Il Paese, 23.5.1958, Roma 04319

Anonym: Dal fumetto alla pittura. In: L'Europeo, 10.2.1966, Roma 04320

MEXIKO / MEXICO

Jodorowsky, Alexandro: Critica de la razón pop: The Flash contra Gurdjieff. In: El Heraldo Cultural, 1967, Mexico-City 04321

ÖSTERREICH / AUSTRIA

Kempkes, Wolfgang: Comics und Film-Ein Vergleich. In: Katalog der Comics-Ausstellung, 2. Hälfte 1970, S.32-35, Wien 04322

PORTUGAL

Gassiot-Talabot, Gérald: Pintura e banda desenhada. In: A Semana, Supplemento do "A Capital", 11.10.1968, S.6-8, Lisboa 04323

Granja, Vasco: Alain Resnais e a banda desenhada. In: A Capital, 11.10.1978, S.6, Lisboa 04324

Lacassin, Francis: Alain Resnais e as bandas desenhadas. In: República, 18.1.1967, S.3, Lisboa 04325

Moreira, Julio: Roy Lichtenstein. Uma arte conceptual. In: Journal do Fundao, Supplemento do "E Etc." No.12, 28.1.1968, Lisboa 04326

Sadoul, Georges: A banda desenhada e o cinema. In: República, 5.4.1967, S.3-4, Lisboa 04327

SCHWEDEN / SWEDEN

Hegerfors, Sture: Alfred beskyddar ironisk Mad Show. In: Göteborgs-Tidningen, 11.3.1966, Göteborg 04328

Hegerfors, Sture: Jättesatsning pa Broadway: Stalmannen som musical. In: Göteborgs-Tidningen, 18.3.1966, Göteborg 04329

Hegerfors, Sture: Jetson-tecknarna började med sadistika kortfilmer. In: Göteborgs-Posten, 17.7.1964, Göteborg 04330

Hegerfors, Sture: Mandrake lärde nup Resnais. In: Expressen, 10.1.1966, Stockholm 04331

Hegerfors, Sture: Roligaste serien: serie-parodin. In: Göteborgs-Posten, 22.11.1959, Göteborg 04332

Hegerfors, Sture: Seriemagasinet Karlsson. Ausstellungskatalog, 11.12.1965, Göteborg 04333

Hegerfors, Sture: Seriernas kongress. In: Kvällsposten, 16.7.1967, Malmö 04334

Hegerfors, Sture: TV renässans för tecknad film, Raske Rudolf och Hacke Hackspett ateruppstar. In: Göteborgs-Tidningen, 21.10.1964, Göteborg 04335

Hegerfors, Sture: Uppstanden Stalman ater pa filmdukarna. In: Idom-Veckojournalen, 11.2.1966, Stockholm 04336

SCHWEIZ / SWITZERLAND

Cendre, Anne: La bande dessinée entre au Louvre. In: La Tribune de Genève, 21.4.1967, S.5, Genf 04337

Couperie, Pierre: Spiegelungen der modernen Kunst im Comic Strip. In: Graphis, Bd.28, No.159, 1972/73, S.14-25; Graphis-Sonderband, 1972, S.14-25, Zürich 04338

Glaser, Milton: Comics, Werbung und Illustration. In: Graphis-Sonderband, 1972, S.104-117, Zürich 04339

Golowin, S.: Das Abenteuer der Mythologie von morgen. In: Ausstellungskatalog der Science-Fiction-Ausstellung, Kunsthalle Bern, 8.7.-17.9.1967, S.2, Bern 04340

Manteuffel, Claus Z. v.: Comic Strips. Gedanken zu einer Ausstellung. In: Neue Zürcher Zeitung, 8.2.1970, Zürich 04341

Netter, Maria: Comics und Abstraktion (Roy-Lichtenstein-Ausstellung). In: Die Weltwoche, 1.3.1968, S.29, Bern 04342

Oberst, Helmut: Plautus in Comics. Artemis, 1971, 78 S., Zürich 04343

Pascal, David: Comics: ein amerikanischer Expressionismus. In: Graphis-Sonderband, 1972, S.80-87, Zürich 04344

Resnais, Alain: Film und Comic-Strip. In: Graphis-Sonderband, 1972, S.96-103, Zürich 04345

Weaver, Robert: Experimente in Zeit-Kunst. In: Graphis-Sonderband, 1972, S.88-95, Zürich 04346

Zanotto, Piero: A proposito di un film su Barbarella. In: Corriere del Ticino, 20.11.1965, Lugano 04347

Anonym: Bericht über Roy Lichtenstein. In: Roy Lichtenstein, Ausstellungsprospekt, Berner Kunsthalle, 8.7.-10.9.1967, S.10, Bern 04348

Anonym: James Bond und die Comic Strips. In: Neue Zürcher Zeitung, 26.6.1965, Filmseite, Zürich 04349

Anonym: Hier und jetzt: Zur Ausstellung Roy Lichtenstein in der Kunsthalle Bern. In: Neue Zürcher Zeitung, 5.3.1968, S.15, Zürich 04350

Anonym: Comic-Phaenomen. In: Sonntags-Journal, 20.11.1971, Zürich 04351

SPANIEN / SPAIN

Baquedano, José J.: Supermanismo en el cine. In: Cuto, No.2-3, 1967, S.65-67, San Sebastian 04352

Bertieri, Claudio: Sobre la relación cine y comics. In: Cuto, No.4-6, 1968, S.35-47, San Sebastian 04353

Caen, Michel / Lacassin, Francis: Los comics y Federico Fellini. In: Cuto No.4-6, 1968, S.5-9, San Sebastian 04354

Del Pozo, Mariano: El comic y las peliculas. In: La Actualidad Española, 28.11.1968, Madrid 04355

Gasca, Luis: Cine y comic hablan el mismo lenguaje. In: Film Ideal, 1.9.1965, San Sebastian 04356

Gasca, Luis: Los comics en la pantilla. 359 S., 1965, San Sebastian 04357

Gasca, Luis: Cuando el cine se inspira en el comic. Vortrag, Festival International del Cine, 4.6.1965, San Sebastian 04358

Gasca, Luis: Elogio del tebeo. In: Véteres, 1.12.1962, Madrid 04359

Jodorowsky, Alexandro: The Flash contra Gurdjieff. In: Nueva Dimensión, No.4, 1968, S.145-146, Barcelona 04360

Lacassin, Francis: s. Caen, Michel

Lacassin, Francis: De Marienbad a Diego. Resnais dibuja comics con la caméra. In: Cuto, No.4-6, 1968, S.25-31, San Sebastian 04361

Moix, Ramón: A la búsqueda de un pop-cinema. In: Film Ideal, No.167, 1.5.1965, S.295-299, San Sebastian 04362

Moix, Ramon-T.: Los comics, arte para el consumo y formas POP. Editorial Libres de Sinera, 1968, Barcelona 04363

Resnais, Alain: A. Resnais entrevista al padre del Hombre Enmascarado. In: Cuto, No.4-6, 1968, S.12-19, San Sebastian 04364

Tuduri, José L.: Del 6 a 20 de Junio, la exposición mundial del comics en el cine y la TV. In: Diario Vasco, 1965, San Sebastian 04365

Anonym: Con Jane Fonda hacia el cielo. Un cuento de hadas para el año 40000. In: Life en Español, 20.5.1968, S.35-45, Madrid 04366

Anonym: Los comics vietnik (Estudia sobre las parodias politicas realizadas en Norte-América a base de los superhombres). In: SP, 25.9.1966, Madrid 04367

Anonym: Los comics, cine dibujado. In: SP, 13.2.1966, Madrid 04368

VEREINIGTE STAATEN / UNITED STAATES

Adler, R. M. / Ernst, Morris L. : Cartoonists and taxes. In: The Cartoonist, Autumn 1957, S. 2, 30-31, 36, New York 04369

Alloway, L.: Exhibition of 75 years of comics. In: The Nation, 30. 8. 1971, S. 157-158, New York 04370

Barclay, Dorothy: Comic books and TV. In: New York Times Magazine, 5. 3. 1950, S. 43, New York 04371

Barcus, Francis E.: Advertising in Sunday comics. In: Journalism Quarterly, Bd. 39, No. 2, 1962, S. 196-202, Chicago 04372

Barnard, John / Fisher, Raimond: Roger Armstrong: Triple threat artist. In: The World of Comic Art, Bd. 1, No. 3, 1966/67, S. 22-27, Hawthorne 04373

Bloom, M. T.: Harvest reaped in comics, Reselling used newspapers. In: Nation Business, Bd. 37, 1949, S. 86, New York 04374

Buhrman, Margaret: John Duncan to have his first One-Mao Show. In: The Cartoonist, August 1967, S. 32-33, Westport 04375

Buxton, Frank / Owen, Bill: Radio's golden age. Easton Valley Press, 1966, New York 04376

Canady, J.: The art of the comic strip (Exhibition). In: The New York Times, 2. 5. 1971, II, S. 21, New York 04377

Chase, John: The TV editorial cartoon. In: The Cartoonist, January 1968, S. 28-32, Westport 04378

Connor, Edward: Oriental detectives on the screen. In: Screen Facts, No. 8, 1964, S. 30-39, Kew Gardens 04379

Dixon, Ken: The screen Tarzan. In: Oparian, Bd. 1, No. 1, 1965, S. 54-58, Saratoga 04380

Dougherty, P. H.: Comic art. In: The New York Times, 9. 7. 1972, S. 91, New York 04381

Edgerton, Lane: The actor who lives in fear of Batman. In: Silver Screen, June 1966, Hollywood 04382

Eisenberg, Azriel L.: Children and radio programs. Columbia University, 1966, Press, 81 S., New York 04383

Ernst Morris L.: s. Adler, R. M

Erwin, Ray: Hilarious Housewife writes-draws panel. In: Newsletter, March 1965, S. 13, Greenwich 04384

Erwin, Ray: Husband-wife team draws funny oldsters. In: Newsletter, May 1965, S. 20, Greenwich 04385

Erwin, Ray: Newspaper comics in pop art show. In: Editor and Publisher, 8. 5. 1965, Chicago 04386

Essoe, Gabe: Tarzan of the movies. Citadel Press, 1968, 2nd ed. 1972, New York 04387

Fisher, H.: Joe Palooka and me. In: Colliers, Bd. 122, 16. 10. 1948, S. 28, New York 04388

Fisher, Raimond: s. Barnard, J.

Fortess, Karl E.: The comics as non art. In: The Funnies: an American idiom. The free press of Boston, 1963, S. 111-112, Glencoe 04389

Francis, Terry: Batman Adam West
says: I'm only half a man. In: TV
Radio Mirror, June 1966, Hollywood
04390

Frank, Josette: Chills and thrills in
radio, movie and comics: some psychi-
atric opinion. In: Child Study, Bd. 2,
No. 25, 1948, S. 42-46, New York
04391

Frank, Josette: Comic, radio, movies
and children. In: Public Affairs Pamph-
let, No. 148, 1949, New York 04392

Gregory, James: Batman's mad for
Mia Farrow. In: Screenland, June 1966,
Hollywood 04393

Harmon, Jim: Shadow strikes back.
In: Fantastic Monsters of the Films,
Bd. 1, No. 6, 1967, S. 47-48, Los
Angeles 04394

Henry, G.: Pop pop pop; exhibition at
the Graham gallery. In: New Republic,
8. 4. 1972, S. 18, Marian, Ohio 04395

Horn, M.: Comic anniversary-comic
art. In: The New York Times, 8. 9. 1971,
S. 54, New York 04396

Hughes, Robert: Fritz the Cat-film.
In: Time, 22. 5. 1972, S. 101-102,
Chicago 04397

Ivie, Larry: The controversy of Fran-
kenstein. In: Monsters and Heroes,
No. 1, 1967, S. 8-11, New York 04398

Ivie, Larry: From comic to film. In:
Monsters and Heroes, No. 1, 1967,
S. 22-27, New York 04399

Ivie, Larry: Heroes of radio. In: Mon-
sters and Heroes, No. 1, 1967, S. 18-21,
New York 04400

Ivie, Larry: Jonny Sheffield, Filmland's
son of Tarzan. In: Monsters and Heroes,
No. 1, 1967, S. 40-49, New York
04401

Kessel, Lawrence: Kids prefer real he-
roes on the air. In: Variety, 1. 1. 1944,
S. 23, New York 04402

Key, Theodore: Hazel and TV. In: The
Cartoonist, March 1968, S. 9-11,
Westport 04403

Kilgore, Al: What! No Mickey Mouse?
In: Screen Facts, No. 5, 1967, S. 28-35,
Kew Gardens 04404

Kligfeld, Stanley: Superman's kin,
other cartoon heroes pop up as super-
sellers fors business, politicos. In: The
Wall Street Journal, 20. 5. 1952,
S. 1, New York 04405

Kunzle, D.: Comic strip and film
language. In: Film Quarterly, Bd. 26,
Autumn 1972, S. 11-23, Berkeley, Cal.
04406

Lahue, Kalton C.: E. R. B. and the
silent screen. In: E. R. B. Dom, No. 20
and 21, 1967, S. 3-16 and 2-17,,
Westminster 04407

Love, Philip: Kerry Drake is on stage
artist model. In: The Cartoonist,
January 1968, S. 59, Westport 04408

McGrath, Ron: A marvelous TV season.
In: The World of Comic Art, Bd. 1,
No. 3, 1966/67, S. 18-21, Hawthorne
04409

Owen, Bill: s. Buxton, Frank

Pascal, David: Comics exhibit at the Louvre, Paris. In: The World of Comic Art, Bd.1, No.4, 1967, S.56, Hawthorne; The Cartoonist, August 1967, S.10-11, Westport 04410

Pascal, David: Our man in Italy. In: Newsletter, May 1965, S.16, Greenwich 04411

Pascal, David: Our man in Paris. In: Newsletter, November 1964, Greenwich 04412

Porfirio, R.: Exhibition of rare comic books. In: The New York Times, 13.5.1972, S.33, New York 04413

Reed, Leslie: Robin the Boy Wonder, on and off screen. In: Hit Parade, July 1966, Hollywood 04415

Rosenberg, Bernard / White, D.M.: Mass culture, The popular arts in America. The free press of Glencoe, 1957, Glencoe, Ill. 04416

Saunders, A.: No pictorial clichés, library in a comic strip. In: Library Journal, Bd.79, No.2, 1954, S.97-102, New York 04417

Schultz, C.M.: Linus gets a library card. In: Wilson Library Bulletin, Bd.35, December 1960, S.312-313, New York 04418

Schwartz, Howard: Bat-matography, or capturing Batman on film. In: Americas Cinematographer, June 1966, S.384-387, 419, Los Angeles 04419

Sheehy, Gail: Pop portraits. In: Newsletter, May 1965, S.14, Greenwich 04420

Simons, Jeannie: Mrs.Bee and Mrs.Baughner, cartoon has real life counter part. In: The Cartoonist, August 1967, S.30, Westport 04421

Skow, John: Has TV gone batty? In: Post, 7.5.1966, New York 04422

Stanley, Donald: The new 007: Lucky Jim Bond. In: Life, 22.7.1968, New York 04423

Stevens, Bill: Batman as he really is. In: Screen Parade, October 1966, Hollywood 04424

Stewart, Bob: Horror on the air. In: Castle of Frankenstein, No.6, 1965, S.44-48, New York 04425

Sylvester, David: Art in college climate or: Pop Art: wy out or way in.In: Sunday Times Magazine, 26.1.1964, New York 04426

Wagenknecht, Edward: The movies in the age of innocence. University of Oklahoma Press, 1962, 280 S., Oklahoma 04427

Weiss, William: Terrytoons. In: The Cartoonist, February 1967, S.51-56, Westport 04428

White, D.M.: s. Rosenberg, B.

Witty, Paul A.: Comic, TV and our children. In: Todays Health, Bd.33, February 1955, S.18-21, Chicago; Science Digest, Bd.37, June 1955, S.33, Chicago 04429

Witty, Paul A.: Comics and TV. In: Todays Health, Bd.30, October 1952, S.18-19, New York 04430

Witty, Paul A.: Your child and radio, TV, comics and movies. Science Research Associates Inc., 48 S., 1953, Chicago 04431

Wolf, A. M. W.: TV, movies, comics, boon or bane to children? In: Parents Magazine, Bd. 36, April 1961, S. 46-48, Chicago 04432

Anonym: Comics technique-an expanding medium. In: Advertising Agency, December 1954, New York ' 04433

Anonym: Globe cartoon Dennis comes to live on TV. In: Boston Globe, 4. 10. 1959, S. 65, Boston 04434

Anonym: Globe's our new age creators answer battery of quizmasters. In: Boston Globe, 10. 12. 1959, S. 18, Boston 04435

Anonym: Admen try the comics. In: Business Week, 20. 9. 1969, S. 104, Hightstown, .N.J. 04436

Anonym: You're an adman's dream, Charlie Brown. In: Business Week, 20. 12. 1969, S. 44-46, Hightstown, N. J.
 04437

Anonym: The voice of Pluto and Goofy. In: The Cartoonist, January 1968, S. 44-45, Westport 04438

Anonym: Behind the scenes with Fu Manchu. In: Castle of Frankenstein, No. 8, 1966, S. 12-13, New York 04439

Anonym: L. D. Warren cartoons placed in public library. The Cartoonist. In: The Cincinnatty Esquirer, August 1967, S. 31, Westport 04440

Anonym: Pogo problem: Khrushchev-Castro satire. In: Commonweal, Bd. 76, 8. 6. 1962, S. 267-268, New York
 04441

Anonym: James Bond and Comics. In: Esquire, 1965, New York 04442

Anonym: Steve Canyon, new TV star. In: Flying, Bd. 63, September 1958, S. 46, New York 04443

Anonym: New York State Library covers centuries in comics display. In: Library Journal, Bd. 74, July 1949, S. 1001, New York 04444

Anonym: Terry and the Pirates invade New York Gallery. In: Life, 6. 1. 1944, S. 34-37, New York 04445

Anonym: A sudden superbatmad looniness. In: Life, 16. 5. 1966, New York
 04446

Anonym: Which man would you pick as the new ... James Bond. In: Life, 28. 10. 1968, S. 74-78, New York
 04447

Anonym: Comic strips in drift to soap opera. In: The Iowa Quest, August 1959, S. 5, Iowa City 04448

Anonym: Comics art goes Pop! Catalog of the Pop Art Exhibition, 18. 5. -29. 5. 1965, Metropolitan Sunday Newspaper Inc., New York 04449

Anonym: Penny fashions planned for fall. In: New York Herald Tribune, 9. 5. 1950, S. 25, New York 04450

Anonym: Cartoonist will assist USO at Pop Art show. In: The New York Times, 16. 5. 1965, New York 04451

Anonym: Comic strip art to benefit USO. In: New York World Telegram, 11.5.1965, New York 04452

Anonym: Comics-exhibition to celebrate diamond jubilee of Comic strips. In: The New Yorker, 1.5.1971, S.32-33, New York 04453

Anonym: New panel dolly shows modern miss. In: Newsletter, May 1965, S.20, Greenwich 04454

Anonym: A cartoon museum. In: Newsletter, November 1965, S.3, Westport 04455

Anonym: Terry and the Pirates storm art gallery in new adventure. In: Newsweek, 16.12.1940, S.48, Dayton, Ohio 04456

Anonym: Peter Pan: Real Disney magic, real animals also make money. In: Newsweek, 16.2.1953, S.48-50, Dayton, Ohio 04457

Anonym: Pop! goes the poster, pop-art portraits of comic-book favorites. In: Newsweek, 29.3.1965, S.72, Dayton, Ohio 04458

Anonym: The return of Batman. In: Newsweek, 20.12.1965, Dayton, Ohio 04459

Anonym: The story of POP-what it is and how it came to be. In: Newsweek, 25.4.1966, Dayton, Ohio 04460

Anonym: Comic mania. In: Newsweek, 4.9.1972, S.75, Dayton, Ohio 04461

Anonym: Batman: craziest, whackiest send-up of them all. In: Photoplay, February 1967, New York 04462

Anonym: Book into films, movies based on characters out of the funnies. In: Publisher's Weekly, 31.5.1947, S.2718, Chicago 04463

Anonym: Batman and Robin from comic strip to movie screen. In: Screen Thrills Illustrated, No.4 and 5, 1963, S.10-15 and 12-16, Philadelphia 04464

Anonym: The Phantom. A king of the comics became a king of the serial. In: Screen Thrills Illustrated, No.6, 1963, Philadelphia 04465

Anonym: James Bond, the amazing secret agent 007. In: Screen Thrills Illustrated, No.10, 1965, S.34-39 Philadelphia 04466

Anonym: Comics and TV. In: Time, 26.11.1943, New York 04467

Anonym: Father Goose. In: Time, 27.12.1954, S.42-46, New York 04468

Anonym: The modern Mona Lisa-international exhibition of comic strips. In: Time, 5.3.1965, S.41, New York 04469

Anonym: The Batboom. In: Time, 11.3.1966, New York 04470

Anonym: Walt Disney: Images of Innocence. In: Time, 23.12.1966, S.47, New York 04471

Anonym: New magic in animation. In: Time, 27.12.1968, S.42, 47, New York 04472

Anonym: Robin and Batman. In: Time, 30.8.1971, S.38, New York 04473

Anonym: The film-flam man! In:
Vanguard, No. 2, 1968, S. 11, New
York 04474

Anonym: Buster Brown, merchandisings
oldest comic trademark. In: The World
of Comic Art, Bd. 1, No. 1, 1966,
S. 41, Hawthorne 04475

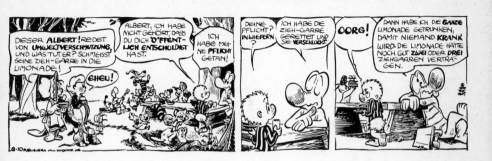

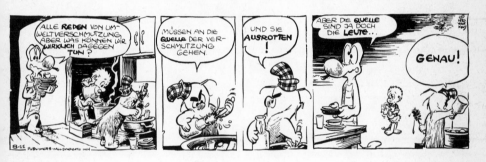

Walt Kelly **POGO**

Morris / Goscinny Lucky Luke

8 Juristische und sonstige einschränkende Maßnahmen gegen die Comics
Judicial and other Limiting Measures against Comics

ARGENTINIEN / ARGENTINA

Anonym: Conversiones del ilustre Tarzán. In: Análisis, 16.10.1968, S. 66, Buenos Aires 04476

BRASILIEN / BRAZIL

Augusto, Sergio: O protesta de Al Capp. In: Jornal do Brasil, 27.1.1967, Rio de Janeiro 04477

Rabello, Silvio: Campanha da boa leitura. In: Diario de Noticia, 1967, Porto Alegre 04478

BUNDESREPUBLIK DEUTSCHLAND / FEDERAL REPUBLIC OF GERMANY

Backus, Dana: Comics. In: Jugendschriften-Warte, 1959, H.10, S.60-62, Frankfurt (Main) 04479

Bamberger, Richard: Erfolge im Kampfe gegen die Comics. In: Jugendliteratur, 4.Jg., 1958, H.1, S.43-44, München 04480

Barclay, Dorothy: Zur Frage der Comicbooks. In: Jugendliteratur, 1.Jg., 1955, H.6, S.280-282, München 04481

Bauer, Hans: Die moderne Schule im Kampf gegen Schmöker, Plund und Schund. E.C. Baumann, 1957, Kulmbach 04482

Becker, Walter: Wie schützen wir unsere Jugend vor Schmutz und Schund? Mohn-Verlag, 1959, Gütersloh 04483

Coulter, Leonard: Freiwillige Selbstzensur. In: Englische Rundschau, 4.Jg., 5.11.1954, S.611, Köln 04484

Cummings, A.J.: Horror Comics verbieten. In: Englische Rundschau, 4.Jg., 5.11.1954, S.611, Köln 04485

Hesse, Kurt W.: Die freiwillige Selbstkontrolle für Serienbilder. In: Der neue Vertrieb, 7.Jg., 1955, S.618-619, Flensburg 04486

Hesse, Kurt W.: Schmutz und Schund unter der Lupe. dipa-Verlag, 1955, S.21-23, Frankfurt (Main) 04487

Hübner, Gerd: Gute Heftreihen - eine Hilfe im Kampf gegen jugendgefährdende Schriften. Volkswartbund, 1957, Köln-Klettenberg 04488

Keller, Hans: Mickey-Mouse Heftchen und Schundliteratur-Umtauschaktionen. In: Jugendliteratur, 2.Jg., 1956, S.595-596, München 04489

Köhl, R.: Förderung guter Jugendhefte
durch eine Umtauschaktion. In: Börsen-
blatt für den deutschen Buchhandel,
1956, S. 290-295, Frankfurt (Main)
 04490

Köhlert, Adolf: Hefte gegen Hefte.
In: Jugendschriften-Warte, 8.Jg., 1956,
No. 7/8, S. 52-53, Frankfurt (Main)
 04491

Langfeldt, J.: Die ausländischen Gesetze
zur Bekämpfung von Schmutz und
Schund. In: Bücherei und Bildung, 8.Jg.,
1956, S. 199-208, Frankfurt (Main)
 04492

Langfeldt, Johannes: Schmutz und
Schund unter der Lupe. In: Bücherei
und Bildung, H. 11, 1955, S. 391-393,
Frankfurt (Main) 04493

Luxemburger: Gutachten über Bildstrei-
fenhefte. In: Mitteilungen der Bundes-
prüfstelle für jugendgefährdende Schrif-
ten, No. 3, August 1954, Bad Godesberg
 04494

Mehlhorn, H.: Freiwillige Selbstkon-
trolle für Comics in USA. In: Der neue
Vertrieb, 7.Jg., 1955, No. 137,
S. 17-19, Flensburg 04495

Mühlen, Norbert: Säuberung und Selbst-
kontrolle der Comic-Books. In: Die
Neue Zeitung, 1955, H. 4, S. 4,
München 04496

Reinhardt, Helmut: Schmutz-und Schund-
literatur im Volksschulalter, 1957,
Ratingen 04497

Ropohl, Hanna: Made in USA, wider
die Invasion der Comic-strips. In: Die
Kommenden, 14.Jg., 1960, No. 4,
S. 7, Freiburg 04498

Schilling, Robert: Aus der Arbeit der
Bundesprüfstelle für jugendgefährdende
Schriften. In: Recht der Jugend, H. 12,
1956, S. 59, Köln 04499

Schilling, Robert: Der Bundesgerichtshof
über Comics, händlerische Prüfungs-
pflicht und andere einschlägige Fragen.
In: Der neue Vertrieb, 7.Jg., 1955,
No. 153, S. 482-493, Flensburg 04500

Schilling, Robert: Zum Jahresbericht der
Bundesprüfstelle für jugendgefährdende
Schriften. In: Recht der Jugend, H. 20,
1955, Köln 04501

Schilling, Robert: Literarischer Jugend-
schutz. Luchterhand, 1959, Berlin
 04502

Schückler, Georg: Verbrecher-Comics-
jugendgefährdend. Eine bedeutsame
Entdeckung des Bundesgerichtshofs. In:
Ruf ins Volk, H. 10, 1955 04503

Söhlmann, Fritz: Welche Situation
findet das Gesetz über die Verbreitung
jugendgefährdender Schriften vor?
In: Recht der Jugend, 1.Jg., H. 4,
1953, S. 57-58, Köln 04504

Stoss, Irma: Vom Kampf gegen die
"Comics". In: Mädchenbildung und
Frauenschaffen, 5.Jg., 1955, H. 7,
S. 331-333, Hamburg 04505

Teichmann, Alfred: Betrachtung nach
einer Umtauschaktion von Schundheften.
In: Jugendschutz, 1.Jg., 1956, No. 11,
S. 18-20, Darmstadt 04506

Uexküll, Gösta von: Opium fürs Kind.
USA und England im Kampf gegen
Greuelserien. In: Die Zeit, 1955, No. 9,
S. 1, Hamburg 04507

Ulshöfer, Robert: Bekämpfung der Comics. In: Der Deutschunterricht, 13.Jg., 1961, H.6, S.31-41 04508

Wirsing, Giselher: Geschäft mit dem Schrecken. Man muß den Comics zu Leibe gehen. Wir sind alle angeklagt. In: Christ und Welt, 3.3.1955, S.3, Stuttgart 04509

Zitzewitz, Monika von: Einspruch gegen Sex und Horror. In: Die Welt, 17.1.1967, Hamburg 04510

Anonym: Selbstzensur für Comics. In: Börsenblatt für den deutschen Buchhandel, 11.Jg., 1955, No.12, S.90, Frankfurt (Main) 04511

Anonym: Der Kampf gegen die Comics in den USA und England. In: Caritas, 56.Jg., 1955, S.58-59, Freiburg 04512

Anonym: England und die Horror-Comics. In: dipa-Information, 1955, H.13, S.12-18, Frankfurt (Main) 04513

Anonym: Verbot der Comic-strips gefordert. In: Die evangelische Elternschaft, No.2, 1956, Bethel 04514

Anonym: New York wehrt sich gegen Comic-Serien. In: Frankfurter Rundschau, 2.7.1955, Frankfurt (Main) 04515

Anonym: Der Kampf gegen die Comic-strips. In: Freundliches Begegnen, 6.Jg., 1956, No.5, S.13-15, Düsseldorf 04516

Anonym: Die Bundesprüfstelle. In: Hamburger Abendecho, 5.9.1966, Hamburg 04517

Anonym: Schmökergrabaktion gegen Comics. In: Herner Zeitung, 16.5.1956, Herne 04518

Anonym: Um die Comics in USA, England und der Schweiz. In: Jugendliteratur, H.1, 1955, S.43, München 04519

Anonym: Sucht den Kindern die Comics aus! In: Jugendschriften-Warte, 6.Jg., 1954, No.11, S.79, Frankfurt (Main) 04520

Anonym: Heftumtausch in Regensburg. In: Jugendschriften-Warte, 8.Jg., 1956, H.4, S.63, Frankfurt (Main) 04521

Anonym: Umtausch von Schundheften? In: Jugendschriften-Warte, 8.Jg., 1956, Nr.7/8, Frankfurt (Main) 04522

Anonym: Was ist gegen die Jugendgefährdung durch die Comic-books zu tun? In: Kommunalpolitische Blätter, 7.Jg., 1955, S.84-86, Recklinghausen 04523

Anonym: Selbstkontrolle für Comic-strips. In: Main-Echo, 30.10.1954, Aschaffenburg 04524

Anonym: Comics sind nicht komisch. England wehrt sich gegen die Invasion der amerikanischen Bildstreifen. In: Münchner Illustrierte, 1955, München 04525

Anonym: Schmutzflut wird eingedämmt. Auch das englische Volk wehrt sich gegen die amerikanischen "Comics". In: National-Zeitung, 26.7.1952, Köln 04526

Anonym: Kioske gegen Comics? In: Soziale Arbeit, 4.Jg., 1955, S.309-310, Berlin 04527

Anonym: Comic-strip. Sieg Heil. In:
Der Spiegel, No. 1-2, 1966, S. 74,
Hamburg 04528

Anonym: Rechtsstreit: Ferkelei im
Zitat. In: Der Spiegel, No. 29, 1969,
S. 124, Hamburg 04529

Anonym: Entsetzlicher Knall. In: Der
Spiegel, No. 11, 1972, Hamburg
 04530

Anonym: Schauer-Comics in England
und Indien verboten. In: Welt der Ar-
beit, 5. 8. 1955 04531

Anonym: Saubere Presse. In: Die Zeit,
No. 3, 15. 1. 1971, S. 2, Hamburg
 04532

DEUTSCHE DEMOKRATISCHE REPUBLIK
GERMAN DEMOCRATIC REPUBLIC

Lange, Fritz: Schmutz und Schund -
ein Teil imperialistischer psychologi-
scher Kriegsführung. In: Tägliche Rund-
schau, 18. 5. 1955, Berlin (Ost) 04533

MacDougall, George: USA-Comics in
England verboten. In: Neues Deutsch-
land, 21. 4. 1955, Berlin (Ost) 04534

FRANKREICH / FRANCE

Horn, Maurice: Défense et illustration
de la pin-up dans la bande dessinée.
In: V-magazine, No. 580, 1965, Paris
 04535

Le Gallo, Claude: La grande ménace.
In: Phénix, No. 4, 1967, S. 18-20,
Paris 04536

Limagne, Pierre: Des dangers nouveaux
pour la jeunesse et l'adolescence. In: La
Croix, 1. 6. 1967, Paris 04537

Ormezzano, Gianpaolo: L'Italie a le
mal du sexe. In: Plexus, No. 14, 1968,
S. 140-144, Paris 04538

Trinchero, Sergio: Away or not away,
that is the question. In: Phénix, No. 6,
1968, Paris 04539

Anonym: Contre la presse de l'horreur.
In: Educateurs, No. 56, 1955, S. 144-
145, Paris 04540

GROSSBRITANNIEN / GREAT BRITAIN

Edelman, M. : American style comics
and the law. In: Publishers Circular and
Booksellers Report, Bd. 166, No. 4493,
1952, S. 1150-1151, London 04541

Edelman, M. : More complaints about
comics. In: Publishers Circular and
Booksellers Report, Bd. 166, No. 4511,
1952, S. 1680, London 04542

Williams, W. T. : Possible actions
against vulgar comics. In: Publishers
Circular and Booksellers Report, Bd. 166,
No. 4483, 1952, S. 717, London 04543

Anonym: "Horror Comics", action of
the Home Secretary. In: British Medical
Journal, No. 4895, 1954, S. 1038-1042,
London 04544

Anonym: Horror comics in parliament.
In: Lancelot, Bd. 1, 1955, No. 10,
S. 493, 505, London 04545

Anonym: Comics-the "Horrors" and the
"Harmless". In: Observer Sunday,
14. 11. 1954, London 04546

ITALIEN / ITALY

Albertarelli, Rino: La questione del
fumetto. In: Uomini e Idea, No. 2,
1966, Milano 04547

Alessi-Conte, Andrea: I fumetti neri
e la legge. In: Fantascienza Minore,
Sondernummer, 1967, S. 57-60,
Milano 04548

Colella, D.: Orrori assortiti per fumetti
neri. In: Nuovi Orizzonti, No. 9, 1966,
Milano 04549

Conte, Francesco P.: Si o no alla
censura sui fumetti? In: I Fumetti,
No. 9, 1967, S. 19-26, Roma 04550

Cosimini, Eliana: Piu forte di ercole
nei fumetti une scanzonato nipote di
Maciste. In: Gazzetta del Popolo del
Lunedi, 22. 2. 1965, Genova 04551

Della Corte, Carlos: I fumetti in pur-
gatorio. In: Ulisse, Juli 1961, Roma
 04552

Franciosa, Massimo: Le nuvole sotto
controllo. In: Lavoro Illustrato, März
1952, Genova 04553

Gazzarri, Michele: Libertà di fumetto,
1967, Milano 04554

Grimaldi, Patricia: Considerazioni su
un campione di ragazzi dichiaratisi
non lettori di "comics". In: I Fumetti,
No. 9, 1967, S. 81-86, Roma 04555

Maraini, Dacia: Una falsa spregiudica-
tezza al servizio della morale, corente:
non sempre erotismo significa libertà.
In: Paese Sera, 16. 12. 1967, Milano
 04556

Pellegrini, Guiseppe / Rodari, Gianni:
Il processo ai fumetti dell'orrore. In:
Tribuna Illustrata, Bd. 76, 1966, No. 40,
S. 10-13, Roma 04557

Piccoli, Giuliano: La colpa non e di
Pecos Bill. In: Cronache, 5. 10. 1954,
Milano 04558

Pompi, G. B.: Fumetti seconda cartella.
In: Indice d'oro, März 1950, Genova
 04559

Rava, Enzo: Fallito il tentativo di met-
tere ai fumetti la museruola della
censura. In: Paese Sera, 26. 9. 1966,
Milano 04560

Rodari, Gianni: s. Pellegrini, G.

Sansoni, Gino: C'è nero e nero. In: I
Fumetti, No. 9, 1967, S. 27-34, Roma
 04561

Torrisi, Maurizio: L'antibarbarella di
Madam de Gaulle. In: Settimana Incom,
7. 11. 1965, S. 30-39, Milano 04562

Zanotto, Piero: In Mr. Spaghetti i di-
fetti degli italiani. In: Il Gazzettino,
11. 1. 1966, Venezia 04563

Zanotto, Piero: In volume le proteste
del mezzemaniche Bristow. In: La
Nuova Sardegna, 3. 8. 1967, Sassari;
Il Piccolo, 20. 8. 1967, Trieste 04564

Anonym: Fumetti neri. In: Corriere
della Sera, Herbst 1966, Milano 04566

Anonym: Il governo é andato nello
spazio. In: Epoca, 22. 5. 1966, Milano
 04567

Anonym: La stampa periodica vuole
difendere la sua independenza. In:
Epoca, 22.10.1967, S.35, Milano
04568

Anonym: Ma cos'è la pornografia?
In: L'Espresso, 19.11.1967, Milano
04569

Anonym: Fumetti neri. In: Vita,
Herbst 1966, Roma 04570

ÖSTERREICH / AUSTRIA

Bamberger, Richard: Jugendlektüre.
Verlag für Jugend und Volk, 1955, Wien
04571

Trost, Erwin: Ein Gesetz gegen Micky
Maus? In: Wiener Kurier, 20.11.1956,
Wien 04572

SCHWEIZ / SWITZERLAND

Hill, Roland: Horror-Comics in England.
In: Katholische Orientierung, Bd.19,
1955, S.70-71, Zürich 04573

Anonym: Pressure at the press. In: In-
ternational Press Institute, 1955, S.55,
Zürich 04574

Anonym: Resolution über Comic-Strips.
In: Internationale Tagung für das Jugend-
buch, 1953, S.143, Aarau 04575

Anonym: Die comics vor dem Strafrich-
ter. In: Schweizer Zeitschrift für
Psychologie und ihre Anwendungen,
Bd.8, No.15, 1956, S.597-598, Bern
04576

SPANIEN / SPAIN

Alvarez Villar, Alfonso: Superman
prohibido en España. In: Cuto, No.2-3,
1967, S.41-48, San Sebastian 04577

VEREINIGTE STAATEN / UNITED STATES

Allport, T.A.: Comic book control can
be a success. In: American City, Bd.64,
January 1949, S.100. New York 04578

Anttonen, E.J.: On behalf of dragons:
need to combat the comics. In: Wilson
Library Bulletin, Bd.15, March 1941,
S.567,595, New York 04579

Baer, M.F.: Fight on bad comic-books.
In: Personell and Guidance Journal,
Bd.33, December 1954, S.192,
Washington 04580

Barclay, Dorothy: That comic book
question. In: New York Times Maga-
zine, 20.3.1955, S.48, New York
04581

Berenberg, S.R.: Horrors a dime can
buy. In: American Home, Bd.42,
June 1949, S.56-57, New York 04582

Brown, John M.: The case against the
comics. In: Saturday Review of Litera-
ture, Bd.31, 20.3.1948, S.31-32,
Chicago 04583

Caplin, E.A.: Horrors a dime can buy.
In: American Home, Bd.42, November
1949, S.26, New York 04584

Capp, Al: The case for the comics.
In: Saturday Review of Literature,
Bd.31. March 1948, S.32-33, Chicago
04585

Cary, J.: Horror Comics. In: Spectator, 18.2.1955, S.177, New York 04586

Collings, James L.: Al and Mel convinced a sceptical editor. In: Editor and Publisher, 3.12.1955, S.62, Chicago 04587

Comics Magazine Association of America Inc.: Facts about code-approved comic magazines, 1963, 31 S., New York 04588

Deland, Paul S.: Battling the crime comic to protect youth. In: Federal Probation, Bd.19, 1955, S.26-30, New York 04589

Edelstein, Alex S. / Nelson, J.L.: Violence in the comic cartoon. In: Journalism Quarterly, 46.Jg., 1969, No.2, New York 04590

Foster, F.Marie: Books of fun and adventure as substitutes for comics. In: Books against comics. Bulletin of the Association for Arts in Childhood, 1942, S.15-16, New York 04591

Freidman, I.R.: Toward bigger and better comic- "Mags". In: Clearing House, Bd.16, November 1941, S.166-168, New York 04592

Gilmore, Donald H.: Sex and censorship in the visual arts. Greenlef Classics, Bd.1, GP 560, 1970, San Diego, Cal. 04593

Graalfs, Marilyn: Violence in the comic books. In: Violence and the mass media, 1968, S.95f, New York 04594

Harker, Jean G.: Youth's librarians can defeat comics. In: Library Journal, 1.12.1948, S.1705-1707, New York 04595

Hill, Louise D.: The case for the comics. In: School Executive, Bd.64, December 1944, S.42-44, Chicago 04596

Johnston, W.: Curing the comic supplement. In: Good Housekeeping, Bd.51, July 1910, S.81, New York 04597

Legman, Gershom: Love an Death-A Study in Censorship, 1949, New York 04598

Littledale, C.S.: What to do about the comics. In: Parents Magazine, Bd.16, March 1941, S.27-67, Baltimore 04599

Lynn, Gabriel: The case against the comics. Timeless Topix, 1943, St.Paul, Minn. 04600

Machen, J.F.: De-composing the Classics: the case against the comic books. In: Alabama School Journal, Bd.62, March 1945, S.9-10, Alabama 04601

McGuire, D.: Another view of comic-book control. In: American City, Bd.64, January 1949, S.101, New York 04602

Melcher, F.G.: Comics under fire. In: Publishers Weekly, 18.12.1948, S.2413, Chicago 04603

Motter, A.M.: How to improve the comics. In: Christian Century, Bd.66, 12.10.1949, S.1199-1200, New York 04604

Murphy, T.E.: Progress in cleaning up the comics. In: Reader's Digest, Bd.35, February 1956, S.105-108, New York 04605

Murrell, J. L. : Annual rating of comic magazines. In: Parents Magazine, Bd. 27, November 1952, S. 48-49; Bd. 28, October 1953, S. 54-55; Bd. 29, August 1954, S. 48-49, Chicago 04606

Murrell, J. L. : Cincinnati rates the comic books. In: Parents Magazine, Bd. 25, February 1950, S. 38-39; Publishers Weekly, Bd. 157, 4. 3. 1950, S. 1204, Chicago 04607

Murrell, J. L. : Cincinnati again rates the comics. In: Parents Magazine, Bd. 25, October 1950, S. 44-45, Chicago 04608

Nardell, R. : Superman revised. In: Atlantic, Bd. 217, January 1966, S. 104-105, New York 04609

Nelson, J. L. : s. Edelstein, A. S.

North, Sterling: Good project for local associations: antidote to the comic magazine poison. In: Journal of the National Education Association, Bd. 29, December 1949, S. 158, Chicago 04610

O'Brien, Dan: And the chairman has the final word. : In: Newsletter, 1965, New York 04611

Ray, Erwin: Custer, indian fights again in new cartoon. In: Editor and Publisher, 26. 8. 1967, S. 43, Chicago 04612

Schultz, Henry E. : Censorship or self-regulation? In: Journal of Educational Sociology, Bd. 23, December 1949, S. 215-224, Chicago 04613

Sheerin, J. B. : Crime comics must go. In: Catholic World, Bd. 179, 1954, No. 1071, S. 161-165, New York 04614

Sisk, J. P. : Sound and fury, signifying something, attempts to control comic book publishers. In: America, 10. 3. 1956, S. 637-638, New York 04615

Smith, R. E. : Publishers improve comic books. In: Library Journal, Bd. 73, No. 20, 1948, S. 1649-1653, Chicago 04616

Southard, R. S. J. : Parents must control the comics. In: St. Antony Messenger, May 1944, S. 3-5, Baltimore 04617

U. S. Conference of Mayors: Municipal control of objectionable comic books, 1949, Washington 04618

Walker, R. J. : Cleaning up the comics. In: Hobbies, Bd. 59, February 1955, S. 57, New York 04619

Weisinger, M. : How they're cleaning up the comic-books. In: Better Homes and Gardens, Bd. 33, March 1955, S. 58-59, New York 04620

Wertham, Frederic: A Sign for Cain. Macmillan, 1966, New York 04621

Yuill, L. D. : Case for the comics. In: School Executive, Bd. 64, December 1944, S. 42-44, Chicago 04622

Zimmermann, T. L. : What to do about comics. In: Library Journal, Bd. 79, No. 16, 1954, S. 1605-1607, New York 04623

Anonym: The comics discussion, Michigan Record. In: Albion, 13. 1. 1951, S. 2, Michigan 04624

Anonym: Comic-book czar and code. In: America, 2. 10. 1954, S. 2-3, New York 04625

Anonym: Progress in comic-book clean-up. In: America, 30.10.1954, S.114; 13.11.1954, S.196,308; 11.12.1954, S.56, New York 04626

Anonym: Comic-book cease-fire? In: America, 5.3.1955, S.580, New York 04627

Anonym: Comic-book czar resigns. In: America, 23.6.1956, S.295-296, New York 04628

Anonym: Unfinished comic crusade. In: America, 14.12.1963, S.759, New York 04629

Anonym: Municipal control of comic books. In: American City, Bd.63, December 1948, S.153, New York 04630

Anonym: Full report ASNE comics panel discussion. What about your comics? In: Bulletin of the Newspapers Comics Council, September 1955, S.6-11, New York 04631

Anonym: Comic for morale. In: Business Week, 21.11.1942, S.45, New York 04632

Anonym: Comic book publishers promise reforms. In: Christian Century, 10.11.1954, S.1357, New York 04633

Anonym: What comic-books past muster? Report on the St. Paul and Cincinnati investigations. In: Christian Century, 28.12.1949, S.1540-1541, New York 04634

Anonym: Better than censorship. In: Christian Century, 28.7.1948, S.750, New York 04635

Anonym: Horror comics for the Lords. In: Economist, 19.2.1955, S.515, New York 04636

Anonym: Testimoning in comic printing case ends. In: Editor and Publisher, 29.7.1967, S.48, Chicago 04637

Anonym: Personal and otherwise: Senate crime investigator's report on comic-books. In: Harper's Magazine, Bd.203, July 1951, S.6-8, New York 04638

Anonym: Senate crime investigator's report on comic-books. In: Harper's Magazine, Bd.204, September 1951, S.16, New York 04639

Anonym: Mothers enforce cleanup of comics. In: Ladies Home Journal, Bd.74, January 1957, S.19-20, New York 04640

Anonym: Librarian named on comics advisory committee. In: Library Journal, 1.1.1949, S.37, New York 04641

Anonym: What is the solution for control of the comics? In: Library Journal, 1.2.1949, S.180, New York 04642

Anonym: Comic-book industry organizes to enforce ethical standarts. In: Library Journal, 15.10.1954, S.1967, New York 04643

Anonym: Code seal of approval appears on comic books. In: Library Journal, Bd.80, No.4, 1955, New York 04644

Anonym: Comic book publishers sign cleanup code. In: Los Angeles Times, 1954, Los Angeles 04645

Anonym: Distributors promise comic-book cleanup. In: Los Angeles Times, November 1954, Los Angeles 04646

Anonym: Teachers urged to combat "horror" comics. In: The Manchester Guardian, 12.11.1954, Manchester
04647

Anonym: Horror comic code. In: The Manchester Guardian, 10.12.1954, Manchester
04648

Anonym: Proposed ban on crime comics. In: The Manchester Guardian, 1.1.1955, Manchester
04649

Anonym: France and horror comics. In: The Manchester Guardian, 20.1.1955, S.5, Manchester
04650

Anonym: Code for comics. In: New Statesman, 8.1.1955, New York
04651

Anonym: "Czar" says comic books have been 70%purged. In: New York Herald Tribune, 29.12.1954, New York
04652

Anonym: Corrected comic code. In: The New York Times, 4.2.1971, S.37, New York
04653

Anonym: Comic book code. In: The New York Times, 16.4.1971, S.34; 2.6.1971, S.57, New York
04654

Anonym: Trials of Little Abner. In: Newsweek, 26.2.1940, S.40, Dayton, Ohio
04655

Anonym: Comics and editors: back from the grave: Orphan Annie. In: Newsweek, 6.8.1945, S.67-68, Dayton, Ohio
04656

Anonym: Reconverting Palooka. In: Newsweek, 3.9.1945, S.68, Dayton, Ohio
04657

Anonym: How about the comics? Town meeting tackles the comics. In: Newsweek, 15.3.1948, S.56, Dayton, Ohio
04658

Anonym: Purified comics: Association of comic magazine publishers standarts. In: Newsweek, 12.7.1948, S.56, Dayton, Ohio
04659

Anonym: Fighting gunfire with fire. In: Newsweek, 20.12.1948, S.54, Dayton, Ohio
04660

Anonym: Canada's comics ban. In: Newsweek, 14.11.1949, S.62, Dayton, Ohio
04661

Anonym: Orphan in a storm. In: Newsweek, 19.3.1956, S.80, Dayton, Ohio
04662

Anonym: Annual rating of comic magazines. In: Parents Magazine, Bd.30, August 1955, S.48-50; Bd.31, July 1956, S.48-49, Chicago
04663

Anonym: Ham Fisher defends comic strips. In: Philadelphia Bulletin, 27.3.1949, S.3, Philadelphia
04664

Anonym: Comic publishers organize to improve standarts. In: Publishers Weekly, 14.6.1947, S.2941, Chicago
04665

Anonym: New York officials recommend code for comic publishers. In: Publishers Weekly, 19.2.1949, S.977-978, Chicago
04666

Anonym: Comics censorship bill passes New York Senate. In: Publishers Weekly, 5.3.1949, S.1160, Chicago
04667

Anonym: State laws to censor comics, protested by publishers. In: Publishers Weekly, 12.3.1949, S.1243-1244, Chicago 04668

Anonym: Comics censorship bills killed in two states. In: Publishers Weekly, 30.4.1949, S.1805, Chicago 04669

Anonym: New Canadian law declares crime comics illegal. In: Publishers Weekly, 7.1.1950, S.45, Chicago 04670

Anonym: Dewey vetoes objectionable comic book ban measure. In: Publishers Weekly, 26.4.1952, S.1766, Chicago 04671

Anonym: Senate sub-committee holds hearing on the comics. In: Publishers Weekly, Bd.165, No.18, 1954, S.1903,1906, Chicago 04672

Anonym: Publishers of comics take on a czar for the industry. In: Publishers Weekly, Bd.166, No.13, 1954, S.1389, Chicago 04673

Anonym: Comics publishers institute code, appoint "Czar". In: Publishers Weekly, Bd.166, No.13, 1954, S.1386, Chicago 04674

Anonym: Comics publishers release terms of self-censoring code. In: Publishers Weekly, Bd.166, No.20, 1954, Chicago 04675

Anonym: Santa Barbara School fight comics with paperbounds. In: Publishers Weekly, Bd.166, No.25, 1954, S.3231, Chicago 04676

Anonym: First "Seal of Approval" comics out of this month. In: Publishers Weekly, Bd.167, No.3, 1955, S.211, Chicago 04677

Anonym: Anti-comics law proposed in New York, industry code debated. In: Publishers Weekly, Bd.167, No.10, 1955, S.1388, Chicago 04678

Anonym: ABPC memo urges veto of Fitzpatrick "Comics" bill. In: Publishers Weekly, Bd.167, No.16, 1955, S.1860, Chicago 04679

Anonym: Comic books and your children: the debate-of-the-month. In: Rotarian, Bd.84, February 1954, S.26-27, New York 04680

Anonym: Comic-books and your children. In: Rotarian, Bd.85, August 1954, S.53, New York 04681

Anonym: Code for Comics. In: School Life, Bd.31, November 1948, S.12, Baltimore 04682

Anonym: Opposition to the comics: report prepared for U.S. conference of mayors. In: School Review, Bd.57, March 1949, S.133-134, Baltimore 04683

Anonym: Funnies on Capitol Hill. In: Science, 10.3.1967, S.1222, New York 04684

Anonym: To burn or not to burn? In: Senior Scholastic, 2.2.1949, S.5, Chicago 04685

Anonym: Comic-book clean-up. In: Senior Scholastic, 16.3.1955, S.22-23, Chicago 04686

Anonym: The legibility in comic-
books. In: The Sight-Saving Review,
1942, New York 04687

Anonym: Ban of the week. In: Time,
21.11.1938, S.52, New York 04688

Anonym: Such language: London Daily
Express trial run of Steve Canyon.
In: Time, 25.8.1947, S.54, New York
 04689

Anonym: Bane of the bassinet: radio
debate in Town Hall. In: Time,
15.3.1948, S. 70, New York 04690

Anonym: Code for the comics, comic-
book publishers cleanup campaign.
In: Time, 12.7.1948, S.62, New York
 04691

Anonym: Outlawed in Canada. In:
Time, 19.12.1949, S.33, New York
 04692

Anonym: Why Bertie! Chicago Tribune
evicted the Gumps. In: Time,
17.7.1950, S.62, New York 04693

Anonym: Code for Comics. In: Time,
8.11.1954, S.60, New York 04694

Anonym: The (Dior) horror look. The
new voluntary comic-book code. In:
Time, 10.1.1955, S.27, New York
 04695

Anonym: Crime and punishment. In:
Time, 4.1.1960, S.43-44, New York
 04696

Anonym: Case against and for comic
books. In: UNESCO-Courier, Bd.2,
February 1949, S.12, New York
 04697

Autorenverzeichnis
Index of Authors

Edwards, N. 03873
Ehrentreich, S. 02093
Ehrling, Ragnar 02723
Eichler, Richard W. 00113
Eisenberg, Azriel L. 04383
Eisner, Will 02883
Elgström, Jörgen 02724
Ell, Ernst 00114 02098 02099
Ellmar, Paul 00115
Ellsworth, Whitney 02884
Emery, James N. 02885
Empaytaz, F. Frédéric 02338
Engelhardt, Victor 02100
Engelsing, Rolf 00116
English, James W. 01124
Entin, J. W. 03874
Ernst, K. 02886
Ernst, Morris L. 04369
Erwin, Ray 02887 04384-04386
Escobar 01567
Essoe, Gabe 04387
Eudes, Dominique 00710
Everett, Bill 01032

Fabrizzi, Paolo 00711-00717
Facchini, G. M. 00718
Fagan, Tom 01125 02888
Fallaci, Oriana 01830
Faust 02578
Faust, Wolfgang 01371
Faustinelli, Mario 02579
Fearing, Franklin 01601 01602
Federman, Michael 01890
Federico, G. 01325
Feiffer, Jules 00979 01126-01128 02889
Feild, Robert D. 04262
Feld, Friedrich 02101
Fenton, Robert W. 01129
Fenzo, Stellio 00719
Ferenczi, D. S. 03875
Fermigier, André 00370 02339 02340

Fern, A. 01603
Feron, Michel 01670 02028 03480
Ferraro, Ezio 00682 00720-00725 02528 02580
Ferro, Marise 02581
Ferroni, Alfredo 01326
Field, Eugene 01130
Field, Walter 02890
Fields, A.C. 01131
Filet, G. 01734-01736
Filippini, H. 00371-00375 02341 02342
Fine, Benjamin 03876
Fini, Luciano 00726-00729
Fischer, Gert 02102
Fischer, Helmut 02103
Fischetti, John 03636 03637
Fisher, Dorothy C. 03638
Fisher, H. 04388
Fisher, Raimond 01132 01604 04373
Fiske and Wolfe 03877
Fissen, Gebhard 04036
Fitzpatrick,D.R. 01133
Flacke, Walter 03729
Fleece, Jeffrey 01605
Fleming, G. 03803
Flemming, Hanns Th. 04037
Folon, J.M. 00730
Fontana, J.P. 01430
Forest, Jean-Claude 00376 02343
Foresti, Renato 03815
Forlani, Remo 00377 01737 01738 02344 02345
Forster, Peter 01372
Forte, Gioacchino 01507 02582 02583 03585
Fortess, Karl E. 04389
Fossati, Franco 00731-00742 02584 02585 04269 04292
Foster, F. Marie 03639 04591
Fouilhé, Pierre 01442 01739 02346-02351
Fouse, Marnie 01134
Franchini, Rolando 00743-00745 03816
Franciosa, Massimo 04553
Francis, Robert 01135

VLB
Verzeichnis lieferbarer Bücher

Verlag der Buchhändler-Vereinigung GmbH, Frankfurt/Main
1973. 3., wesentlich erweiterte Ausgabe 1973/74. Drei Bände. ca. 4.600 Seiten. Format
DIN A 4. Skinoid DM 234,—. Inclusive Ergänzungsband Frühjahr 1974 DM 268,—.
ISBN 3-7940-0460-1

Die dritte Ausgabe des VLB — "Verzeichnis lieferbarer Bücher" — enthält bibliographi-
sche Angaben von rund 220.000 Titeln aus etwa 1.700 Verlagen der Bundesrepublik
Deutschland, Österreichs und der Schweiz. Der im Frühjahr 1974 erscheinende Ergän-
zungsband erfaßt auch die Buchproduktion des Frühjahrs 1974. Das Titel- und Schlag-
wortregister erschließt durch mehr als 430.000 Sachbegriffe alle Titel und Untertitel.
Band 1: Bücherverzeichnis im Autorenalphabet, erweitert um ein Verzeichnis der Buch-
titel von ca. 800 Reihen.
Band 2: Titelregister und Stichwortregister mit Verweisung auf den Autor (A — K).
Band 3: Fortsetzung Titel- und Stichwortregister (L — Z); Verzeichnisse von Abkürzun-
gen, Verlagen, Reihen, ISBN-Register.

Rund um die Jugendliteratur

Auskunft aus der Praxis für die Praxis
Hrsg. von Helge Adler
1973. 2. Auflage. ca. 342 Seiten. Subskriptionspreis DM 36,—. Endgültiger Ladenpreis
ca. DM 44,—. ISBN 3-7940-3248-9

Dieses Nachschlagewerk will allen an der Jugendliteratur interessierten Kreisen in den
deutschsprachigen Ländern Auskunft und Hilfe für ihre Arbeit geben. Die Angaben wur-
den durch eine Umfrage an alle in Frage kommenden Personen, Organisationen und Ein-
richtungen ermittelt. Aus der Praxis entwickelte sich der Gedanke, für die Praxis und zur
Förderung der Zusammenarbeit dieses Werk herauszugeben. Die Arbeit um die Jugend-
literatur, erkennbar in einer Vielzahl von Empfehlungslisten, Zeitschriften aller Art, re-
gionalen Schülerbücherei- und Bibliothekskatalogen, Sonderlisten christlicher Verbände,
Beilagen zu Amtsblättern, Zusammenstellungen aus Jahresberichten, herausgegeben von
Arbeitskreisen etc. ist in ihren Zusammenhängen oft ebenso schwer überschaubar, wie
die Verflechtung zwischen den einzelnen Organisationen.

Verlag Dokumentation München

8023 Pullach bei München, Jaiserstraße 13, Postfach 148

Telefon (0811) 793 0914 / 793 2121, Telex 5 212 067 saur d